농업혁명부터 AI혁명까지

음악에서 경제를 듣다

농업혁명부터 AI혁명까지

음악에서 경제를 듣다

심승진

(주)교학사

들어가는 글

감동의 삶을 꿈꾼다. 그러나 경쟁 사회, 감동 부재의 시대를 살아가며 마음 속 공허함만 커질 뿐이다. 애써 여유를 찾아 지나온 삶을 되돌아본다. 언제나 경쟁 속에 쫓기듯 바쁘게 살아왔다. 무엇보다 눈앞의 '이로움'만 우선하다 보니 '의로움'과 '아름다움'은 생각의 뒷전으로 밀려나 있었다.

'이로움'을 추구하는 것은 경제 활동의 기본이다. 여기에 '의로움'을 더할 수 있다면 기본을 넘어 훌륭한 삶이 된다. '의로움'은 우리에게 감동을 주기 때문이다. '의로움'에 따른 감동은 도덕적, 윤리적, 규범적 측면의 감동이다. 여기에 '아름다움'까지 추구하면 감성 측면에서 최고의 감동을 경험하게 된다.

'이로움'과 '의로움'은 물론 '아름다움'까지 추구하며 일상의 삶이 감동으로 이어질 수 있다면 더할 나위 없겠다. 궁극의 '아름다움'을 느끼며 최고의 감동을 경험하기 위해서는 예술 세계로 들어서야 할 것이다.

예술 세계는 한없이 넓고 깊어서 저자처럼 문외한, 비전문가가 입문하기 쉽지 않다. 어렵게 발을 들여 놓는다 해도 길을 잃기 쉽다. 그러나 자기만의 쉽고 편한 방법으로 도전하면 굳게 닫힌 예술 세계의 문이라도 조금씩 열리기 시작할 것이다. 이때 주저 없이 용기를 내어 안으로 들어서고 앞으로 나아가면 비로소 인생 최고의 경험이 시작된다.

예술 세계의 한 축인 음악이야말로 우리의 삶 자체이다. 음악 분야의 전문가들과 재야의 고수들이 전하는 감동 이야기는 한도 없고 끝도 없다. 모두가 빛나는 보석과도 같다. 이러한 보석들을 경제의 관점에서 새롭게 엮어 보았다. 전공 분야와 음악을 연계해 보니 어렵고 멀게만 느껴졌던 음악이 재미있고 가깝게 다가왔다. 집필 작업 내내 인류가 이룩한 음악 세계의 앞선 발자국에 깊이 감동하였다. 그러나 집필을 마무리하면서 크게 아쉬운 부분은 우리의 음악과 경제 이야기는 전혀 다루지 못한 점이다. 이는 차후의 작업으로 미루어둔다.

음악 세계에 입문하면서 만난 많은 사람들, 음악 친구들의 열정과 선한 눈빛은 지금도 마음속에 여전히 빛나고 있으며 큰 가르침이다. 가족과 친지와 친구, 특히 세상의 모든 음악 친구들 모두 설렘과 감동을 전해주는 삶의 이유이다. 모두에게 매 순간, 뜨거운 감동이 때로는 잔잔하게 때로는 불같이 솟아올라 활기차고 의미 있는 일상이 되기를 바란다.

항상 감사하는 마음뿐이다.

2022 새해 아침
달구벌에서

차례

Part 3
음악과 근대 경제사회와 1차 산업혁명

Part 1

음악과 경제, 그 감동의 세계

1. 음악, 그 감동의 세계

01 언어보다 먼저 생긴 구애 수단

지혜로운 사람, 호모사피엔스가 나타난 것은 20만 년 전이다. 이보다 훨씬 앞선 450만 년 전에 오스트랄로피테쿠스가 지구상에 나타났다. 상상하기조차 어려운 430만 년의 긴 세월을 지나며 오스트랄로피테쿠스는 아주 서서히 진화하여 호모사피엔스로 이어졌다.

언어를 쓰기 시작한 것은 40만 년 전 오스트랄로피테쿠스 때부터였다. 당시의 언어는 짐승의 울부짖음과 크게 다를 바 없었을 것이다. 그러나 이 언어야말로 오스트랄로피테쿠스의 생존을 위하여 반드시 필요했다. 생존을 위한 언어의 쓰임새 가운데 가장 으뜸은 종의 보존이다. 오스트랄로피테쿠스가 호모사피엔스로 이어지며 종의 보존에 성공한 것이야말로 언어의 가장 위대한 쓰임새였다.

진화론을 처음 제시한 찰스 다윈(Charles Robert Darwin, 1809~1882)에 의하면, "음악은 언어보다 먼저 생긴 구애 수단"이었다. 언어보다 먼저 구애 수단으로 쓰였던 음악은 일상의 소리와는 다른 특별한 소리를 만들어낸다. 실제로 자연의 세계에서 동물들이 구애할 때에 다양한 음색과 음량과 음정의 소리를 낸다. 이것은 종의 보존을 위하여 내는 소리로 매

우 특별하며 사랑스러움과 함께 절실함으로 가득 차 있다. 언어보다 훨씬 먼저 생겨난 음악이야말로 450만 년 전부터 오스트랄로피테쿠스가 종의 보존을 성공적으로 이어오는데 큰 역할을 하였다. 음악으로 시작하여 언어로 이어지면서 인류는 스스로 주체가 되어 더 넓고 깊은 소리의 세계를 활짝 열어나갔다.

원인류가 최초의 음악과 언어를 사용하기 시작한 때에, 지구상에는 어떤 소리들이 들려왔을까? 요즘의 우리들에게 익숙한 모든 인공의 소리는 당연히 존재하지 않았다. 바람소리, 천둥소리, 물소리는 물론 온갖 동물과 곤충들의 울음소리 등 매 순간 크고 작은 자연의 소리로 가득 차 있었다. 뿐만 아니라 한없이 고요하고 적막한 대자연은 가끔 아무런 소리도 들리지 않는, 깊이를 알 수 없는 무음의 조용하고 적막한 세계를 연출하기도 했을 것이다.

다양한 자연의 소리 가운데 원인류의 관심을 끌거나 흥미를 유발하는 소리도 있었다. 소리에 이끌린 원인류 가운데 몇몇은 흥미로운 소리를 흉내 내기 시작하였다. 자연의 소리를 흉내 내는 것이 쌓이고 쌓이며 수만, 수십 만, 수백만 년의 긴 세월이 흐르는 동안 자연 속의 다양한 소리들은 점차 원인류의 삶 속에 자리 잡게 되었다.

02 자연의 소리, 인공의 소리

자연의 소리에 대한 흉내 내기는 점차 정교하게 발전하였다. 원인류가 자연의 소리를 흉내 내며 만들어낸 새로운 소리는 다양해졌으며 저마다 의미가 부여되었고 기능을 갖기 시작하였다. 시간이 흐르면서 자연의 소리로부터 시작된 인공의 소리는 더욱 다양해졌으며 그것의 의미는 보다 풍부하게 되고 기능도 확대되었다.

소리와 언어의 기능은 여러 가지가 있지만 기본이 되는 것은 역시 소통의 기능이다. 원인류 이후 호모사피엔스가 출현하면서 가족이나 주변의 이웃과 소통이 필요한 순간들이 점점 더 많아졌다. 사냥할 때, 동물을 길들일 때, 다른 지역의 사람들과 싸울 때, 집을 지을 때 등등 혼자 보다는 여럿이 함께 하는 것이 좋은 성과를 얻는다는 것을 알게 되고 함께 힘을 합쳐야 할 필요가 많아지면서 더욱 소통이 필요해졌다. 다양한 삶의 현장에서 적극적인 소통이 이루어지는 과정에서 소리와 언어의 기능은 더욱 발전하였다.

2만 년 전 마지막 빙하기의 혹독한 추위를 이겨낸 호모사피엔스는 문명의 시대를 열어 나갔다. 호모사피엔스에 의한 문명사의 개막 이후 고대로 이어지면서 점차 다양한 소리를 내는 악기가 만들어졌다. 악기들이 만들어내는 특별한 소리의 세계가 열리면서 본격적인 음악의 세계로 이어졌다. 자연의 소리는 물론 인공의 소리가 일정의 틀과 형식을 갖추게 되면서 음악의 세계는 더욱 다양하게 발전하였다. 악기가 만들어내는 소리는 기술의 발전과 새로운 문물이 생겨나면서 점점 더 다양하고 정교해졌다. 이런 소리들은 중세와 근대, 그리고 현대로 이어지는 기나긴 세월을 지나며 음악의 세계에 자리를 잡았다.

악기를 나타내는 말의 어원은 그리스어, 오르가논(organon)이다. 오르가논의 의미는 경제활동에 사용되는 도구, 또는 더 넓은 의미로 일상생활에 사용되는 도구를 뜻한다. 우리들이 사용하는 일상의 도구는 모두 각각의 소리를 만들어낸다. 따라서 모든 일상의 도구는 오르가논이며 이것들은 소리를 만들어내므로 넓은 의미의 악기이다. 뿐만 아니라 소리가 만들어지는 사람의 발성기관이야말로 본연의 오르가논임은 말할 것도 없다.

다양한 도구와 사람의 발성기관에서 만들어지는 소리는 호모사피엔스

에 의하여 본격적으로 생활 속에 자리 잡게 되었다. 음악을 생활 속에 활용하는 것은 물론 즐기는 단계에 이르게 되었으며 음악 세계는 한없이 넓고 깊은 세계로 발전하면서 오늘에 이르게 된다.

03 음악의 감동, 마음의 정화

우리들 삶에서 음악이 갖는 가장 큰 의미는 우리를 감동의 세계로 이끌고 마음의 정화를 경험하게 한다는 것이다. 우리는 살아가면서 기쁨, 분노, 슬픔, 즐거움, 사랑, 미움, 욕심 등 7정(喜怒哀樂愛惡慾: 희노애락애오욕)의 다양한 마음 상태에 놓이게 된다. 삶과 일상 속에서 만들어진 좋은 기분과 나쁜 기분 등 마음에 만들어진 7정의 감정은 일종의 생애 주기(life cycle)를 가진다. 즉, 7정의 감정은 생성되고, 점차 강화되며, 성숙의 과정을 거친 후에 소멸되어 없어진다.

감정의 생애 주기를 한차례 모두 겪은 후 소멸되어야만 마음에 나타난 감정의 움직임이 가라앉으며 마음의 평정을 찾을 수 있다. 기쁨은 기쁨대로, 슬픔은 슬픔대로 감정이 모두 소멸되어야 평정을 되찾는다. 이런 극단적인 감정을 소진하여 평정을 되찾는 데에 음악만큼 유용한 것이 없다. 극단적인 감정의 소진이 이루어지면 우리에게 찾아오는 마음의 평정 상태, 그것은 다름 아닌 카타르시스(Katharsis)의 상태, 즉 마음이 정화되는 상태라 하겠다.

나의 마음은 나의 의지에 따라 뜻대로 움직여지지 않는다. 나의 마음이라 해도 내 것이 아닌 것이다. 내가 마음의 주인인지, 마음이 나의 주인인지 알 수가 없다. 스스로 관리하거나 제어할 수 없는 마음속 다양한 감정에 대하여 우리는 수동적일 수밖에 없다. 마음속 감정을 능동적으로 관리하고 제어하는 유일한 방법은 감정을 소진시키는 것뿐이며, 감정을 소

진하는 데에 음악보다 더 좋은 것을 찾기 어렵다.

그리스어로 열정(passion)의 어원은 감정을 나타내는 'pathos'이다. 열정의 뿌리는 감정이다. 이러한 감정의 상태를 적극적이고 능동적으로 다룰 수 있는 유일하고 가장 좋은 방법은 음악을 활용하는 것이다. 열정을 이끌어 내고 또 분출시키는 원천이 음악이다. 이것이야말로 음악이 갖는 위대성이다.

04 음악 세계의 세 가지 구조

인류의 출현과 함께 시작하여 오늘에 이르고 있는 음악의 세계, 그 넓고 깊은 세계를 이해하기란 쉽지 않다. 그나마 음악의 세계를 일정의 틀로 나누어 체계적으로 접근할 수 있다면 이해하는데 도움이 될 것이다.

음악의 세계는 상부 구조와 하부 구조, 그리고 이 두 가지를 연결하는 중간 구조의 세 가지 구조가 조화를 이루며 만들어진다. 어느 하나라도 갖춰지지 않으면 음악 세계가 완결되었다고 할 수 없다.

음악 세계의 상부 구조란, 음악이 추구하는 궁극적인 가치와 철학 등 형이상학적인 내용으로 되어있다. 손에 잡히지도 않고 눈에 보이지도 않지만 음악의 가장 핵심이 되는 구조이다.

하부 구조는 음악 세계의 기본 구성 요소인 소리를 만들어내는 기능적인 측면의 실체적 구조이다. 소리를 만들어낸다는 점에서 음악 세계의 시작이 되는 것이다.

중간 구조는 상부 구조와 하부 구조의 사이에서 양자를 이어준다. 하부 구조에서 기능적으로 만들어지는 소리는 상부 구조에서 추구하는 가치와 철학을 지향함으로써 의미를 가진다. 만들어진 소리가 의미와 효용을 갖기 위해서는 음악이 일상의 생활 속에 녹아내리고 활용되어야만 한

다. 따라서 우리들의 실제 생활과 일상의 삶 속에서 음악이 의미와 효용을 갖도록 하는 것이야말로 중간 구조의 기능이다.

위와 같은 음악 세계의 세 가지 구성 요소는 고대 이후 지금에 이르기까지 다음과 같은 세 가지 무지카(Musica)의 체계 속에서 설명되어 왔다.

첫째는 무지카 문다나(Musica Mundana)이다. 우주 질서 속에서의 음악을 의미한다. 우주 속 천체의 궤도를 따라 움직이는 자연계의 조화로운 모습이야말로 음악의 핵심이다. 고대 이후 인류가 추구하고 만들어온 음악은 우주 질서의 관점에서 시작되었으며 지금까지 이어지고 있다. 조화와 균형이 잡힌 일정한 틀 속에서 이루어지는 음악의 세계를 나타내고 있다.

둘째는 무지카 후마나(Musica Humana)이다. 사람들의 일상생활 속에서의 음악을 의미한다. 모든 노동의 현장에서도 음악은 노고를 잊게 할 뿐만 아니라 호흡을 맞추어 줌으로써 생산성을 높인다. 노를 저어 배가 빠르게 물살을 가르는 데에도 음악이 활용된다. 음악은 축제나 축하의 자리에서 흥을 돋우고, 전쟁이나 경쟁의 자리에서는 힘을 불어넣는다. 종교 행위 속 찬양도 음악으로 완성된다. 호모사피엔스의 출현 이후 전쟁 시에도 평화 시에도 음악은 항상 일상과 함께 하였다.

셋째는 무지카 인스트루먼탈리스(Musica Instrumentalis)이다. 악기의 연주나 성악의 노래 등 소리를 만들어내는 음악의 세계를 의미한다. 음악은 소리를 만들어내는 것으로부터 시작하여 소리를 듣는 것으로 귀결된다. 호모사피엔스가 음악 세계를 열기 시작한 초기에는 노래나 악기 연주의 기교적, 기능적 측면이 단순하였다. 그러나 점차 시간이 흐르면서 복잡하고 기교적인 노래와 악기 연주로 발전하게 되었다. 성악이나 기악이나 특별한 음악적 재능을 갖춘 전문가에게서만 얻을 수 있는 소리가 생겨

나게 된 것이다. 전문 음악가의 아름답고 훌륭한 소리를 들으면 어느 누구나 마음이 움직이게 된다. 바로 이때 무지카 인스트루먼탈리스의 세계를 경험할 수 있게 된다.

무지카 문다나, 무지카 후마나, 그리고 무지카 인스트루먼탈리스, 이세 가지는 각각 음악 세계의 상부 구조와 중간 구조 및 하부 구조를 구성하는 것으로 이해할 수 있다. 그러나 상부 구조가 하부 구조보다 우위에 있다는 등 어떤 하나가 다른 하나보다 우위나 열위에 있는 것은 아니다. 각각의 무지카는 독립된 것이 아니라 밀접하게 상호 연계되어 있다.

05 가구 같은 음악

우리의 일상 속에서 위의 세 가지 음악 세계가 조화롭고 균형되게 조합을 이루는 것이 가장 바람직하다. 우리는 이것을 무지카 프랙티카(Musica Practica)라고 부른다. 무지카 프랙티카란 일상의 삶 속에서 질서 있고 아름다운 소리를 만들어내고 또 감상하며 마음이 움직이는 것을 의미한다. 소리에 관한 모든 것을 실천하고 즐기는 것이 바로 음악인 것이다.

프랑스의 작곡가 에릭 사티(Erik Satie, 1866~1925)는 1920년에 실내악곡인 '가구 음악(Musique d'ameublement)'을 작곡하였다. 가구 음악은 딱히 집중하여 귀 기울이지 않고 받아들이며 즐기는 음악이다. 사티는 이러한 가구 음악의 의미와 중요성을 강조하였다. 가구는 일상생활에 꼭 필요하지만 언제나 그곳에 놓여 있어 우리가 집중하지 않아도 된다. 이러한 가구처럼 음악도 우리의 일상을 감싸며 언제나 우리 곁에 함께 하는 것이어야 한다. '가구 음악'이야말로 무지카 프랙티카의 세계를 알기 쉽게 역설한 것으로 이해할 수 있다.

언제나, 어디서나, 다양한 소리와 음악을 접하면 멋진 미적 경험과 함께 깊은 감동에 빠진다.

06 헨델, 하이든, 베토벤으로 이어지는 감동

각 시대의 음악가는 이전 시대의 선배 음악가로부터 영감을 얻고 감동을 받아 새로운 음악을 창조해 낸다. 기존 음악에 대한 감동은 음악의 역사를 새롭게 써나가는 힘의 원천이 되는 것이다. 실제 시대를 뛰어 넘으며 선−후배 음악가 사이에 감동 증후군, 또는 심쿵 신드롬 현상이 많이 나타났다. 이것이야말로 음악의 역사를 앞으로 이끈 가장 중요하고 핵심적인 요소이다.

대표적인 경우는 헨델(Georg Friedrich Händel, 1685~1759)에게 큰 감동을 받은 하이든(Franz Joseph Haydn, 1732~1809)을 들 수 있다. 1791년, 런던 웨스트민스터 성당에서는 헨델의 사후 추모음악제가 열리고 있었다. 그때 런던을 방문 중이던 하이든은 현장에서 헨델의 '메시아'를 듣고 떨리는 가슴으로 다음과 같이 말했다고 한다. "음악 세계의 원점으로 돌아온 것 같은 충격을 받았다." 이런 충격과 영감을 기반으로 작곡한 작품이 하이든의 '천지창조'(1798년)일 것이다.

하이든의 '천지창조'는 다시 베토벤(Ludwig van Beethoven, 1770~1827)을 감동시켰다. 1808년 빈 대학교 축제의 장에 베토벤이 참석하였다. 빈 대학의 음악제에서 연주되었던 하이든의 '천지창조'를 듣고 베토벤은 크게 감동하였다. 이런 감동은 베토벤의 교향곡 9번 '합창'으로 귀결되었다. 이후 지금까지 베토벤의 교향곡 9번은 시대를 초월한 영원한 현대 음악으로 평가되기도 한다.

07 베토벤에 감동 받은 브람스, 리스트, 바그너

　베토벤의 위대성은 후배 음악가에게 큰 영향을 미쳤다. 브람스 (Johannes Brahms, 1833~1897)는 베토벤에게서 받은 감동을 음악에 쏟아내었다. 음악 세계의 정점을 찍은 베토벤의 뒤를 이어 음악을 펼치는 것이 쉽지 않았던지, 브람스는 교향곡을 쉽사리 완성하지 못하였다. 거의 20년의 세월이 지난 후에야 교향곡 1번을 발표하게 되는데 사람들은 이를 베토벤 교향곡 10번이라 부르기도 한다. 브람스의 교향곡 1번에서 베토벤을 들을 수 있었던 것이다. 브람스는 하이든에게도 영감을 받아 '하이든 주제에 의한 변주곡'을 오케스트라용과 두 대의 피아노용으로 작곡하기도 하였다.

　리스트(Franz Liszt, 1811~1886)도 베토벤에게서 큰 감동을 받아 그의 교향곡 9개 전곡을 피아노곡으로 편곡하였다. 리스트는 연주 여행 시 베토벤 교향곡의 피아노 편곡을 연주할 정도로 베토벤에 흠뻑 빠져 있었다. 오케스트라 버전의 베토벤 교향곡은 최고의 음악을 선사해주지만 당시로서는 오케스트라의 교향곡 연주회가 자주 개최되지 않았다. 무엇보다 베토벤 교향곡의 오케스트라 연수회가 있다고 해도 많은 사람들이 쉽게 연주회장에 갈 수 없는 형편이었다.

　반면 피아노의 귀재, 비루투오소(거장) 리스트의 솔로 무대는 비교적 자주 개최되었고 많은 사람이 참석할 수 있었다. 리스트의 광팬들로서는 리스트가 편곡한 베토벤 교향곡을 리스트 스스로 신들린 듯 연주하는 무대에 열광하고 감동하였다. 리스트가 사용한 피아노는 베토벤이 생전에 사용했던 것으로 알려져 있다. 이 피아노 앞에 앉을 때마다 리스트는 베토벤과 음악적 교감을 하였을 것이다.

　베토벤을 잇는 또 한 사람의 음악가로 바그너(Richard Wagner, 1813~

1883)가 있다. 바그너는 1828년, 15세의 청소년기에 독일 게반트하우스에서 베토벤의 9번 '합창' 교향곡이 연주될 때에 청중석에 있었다. 바그너는 큰 감동을 받은 나머지 베토벤 9번 교향곡의 악보를 구하여 이를 베꼈다고 한다. 악보를 베끼는 과정 내내 음표 하나하나, 음절 마디마디에서 베토벤의 음악 세계를 영접하면서 가슴이 벅차올랐을 것이다. 1829년에 베토벤의 유일한 오페라 작품인 '피델리오' 무대를 본 바그너는 레오노레 역의 성악가인 빌헬르미네에게 푹 빠져버리기도 한다. 빌헬르미네가 매력적인 여성성악가이기도 했었겠지만 베토벤에 향한 마음이 베토벤 작품의 주인공에게로 이어진 부분도 있었을 것이다.

바그너의 음악은 또다시 후배 음악가에게 큰 영감으로 다가간다. 바그너와 그의 음악에 흠뻑 빠져버린 음악가 가운데 브루크너(Anton Bruckner, 1824~1896)가 있다. 브루크너는 그의 교향곡 3번, '바그너'를 작곡하였으며 새로운 음악 세계를 열어나갔다.

이와 같이 헨델의 음악은 하이든을 감동시켰고, 하이든은 베토벤의 음악에 영향을 미쳤다. 베토벤의 음악은 또 다시 브람스와 리스트, 바그너에 영감을 주었으며 바그너에 심취한 브루크너로 이어지면서 음악사의 흐름이 이어져 온 것이다.

08 하이든과 바흐에 감동 받은 모차르트

한편 하이든의 현악 4중주곡 가운데 '러시아 4중주'는 모차르트(Wolfgang Amadeus Mozart, 1756~1791)를 심쿵하게 만들었다. 모차르트는 1782~85년에 '하이든 현악 4중주'를 작곡하였다. 4중주곡의 이름에 하이든을 명기하며 현악 4중주의 아버지에게 감사와 존경의 마음을 전하였다. 모차르트의 '하이든 현악 4중주' 14번~19번의 총 6곡 가운데 마지

막 곡인 19번곡은 '불협화음 4중주'로 알려져 있다. 그 첫 악장의 도입 부분은 1분 50초 정도의 서주로 시작하는데 이 구성은 매우 특이하다. 이 곡의 서주 부분은 첼로와 비올라와 제2 바이올린의 소리가 차례로 화음을 이루면서 시작한다. 이때 제1 바이올린 소리가 부자연스럽게 나타나는 것이 특이하고 인상적이다. 이러한 불협화음이 감상자에게 많은 생각을 불러일으키는 곡이다.

하이든뿐만 아니라 바흐(Johann Sebastian Bach, 1685~1750)도 모차르트에게 큰 감동을 주며 그의 음악에 영향을 미쳤다. 모차르트의 피아노 협주곡 12번에서는 바흐의 음악이 느껴진다. 이는 모차르트가 바흐에 대한 존경심과 그의 죽음을 추모하는 의미를 담아 만든 곡으로 알려지고 있다. 바흐의 흔적은 모차르트의 마지막 교향곡, '쥬피터'의 1악장에서도 확인할 수 있다.

09 시간과 공간을 뛰어넘은 음악의 감동

바흐의 음악이 만들어내는 감동은 200여 년 후인 20세기 초반에, 남미 대륙의 브라질 음악가에게로 이어졌다. 브라질의 에이토르 빌라-로보스(Heitor Villa-Lobos, 1887~1959)는 바흐의 음악에 흠뻑 빠졌으며 음악 활동에 큰 영향을 받았다. 빌라-로보스는 브라질의 민족주의 음악가이다. 그의 얼굴과 지휘하는 모습은 1986~1988년의 기간에 브라질의 중앙은행이 발행한 화폐의 앞면과 뒷면에 인쇄될 정도로 추앙받는 국민 음악가이다.

빌라-로보스는 브라질 전통 음악의 민속적 분위기와 바흐의 음악을 연계하여 '브라질풍의 바흐(Bachianas Brasileiras)', 총 9곡을 1932~44년의 12년간 작곡하였다. 9곡 각각은 모두 악기 편성이 다르다는 점이 인

상적이다. 그 가운데 5번 곡은 첼로 8대가 연주하고 소프라노의 성악이 함께 한다. 5번 곡의 연주 시간은 12분 정도로 곡이 시작되는 앞부분 약 1분 30초 정도는 보칼리제 부분이며 첼로 선율로 이어진다. 가사 없는 허밍과 첼로의 잔잔한 울림이 마음 속 깊숙이 전달되는 가운데 점점 남미 브라질 특유의 흥이 가미되어 마무리된다. 바흐의 음악 세계에 브라질 남미 풍의 흥이 더해지면서 만들어내는 감동이 매우 특별하다. 5번 곡의 보칼리제 부분은 드라마의 삽입곡으로도 많이 쓰였기에 잘 알려진 곡이다.

10 감동과 재미의 콜라보 작업

헨델과 바흐로부터 하이든, 모차르트, 베토벤, 바그너, 브람스, 부르크너로, 세대를 이어가며 음악가의 감동이 물결처럼 전해지는 경우와는 달리 같은 시대에 함께 협업 작업을 할 정도로 서로에게 존경하고 감동하며 빠져들면서 음악 작업을 하는 경우도 있다. 이른바 콜라보 작업이다.

콜라보 작업에 의한 합작 곡의 대표적인 것으로, 슈만과 브람스, 슈만의 제자인 디트리히, 이 세 사람이 함께 참여하여 만든 'F-A-E 소나타'를 들 수 있다. 이 곡은 바이올리니스트 요아힘(Joseph Joachim, 1831~1907)에게 헌정한 바이올린 소나타 곡이다. 여기서 F-A-E의 의미는 "Frei Aber Einsam(자유로우나 고독한)"의 머리글자이다. 이는 요하임이 그의 삶과 음악에서 추구했던 좌우명이라 한다. 'F-A-E 소나타'에서 브람스는 3악장 스케르초를, 슈만은 2악장 인터메조와 4악장 피날레를 작곡하였다. 특히 브람스가 작곡한 3악장에는 스승이자 음악 동료인 슈만에 대한 사랑과 존경이 배어 있는 것으로 알려져 있다. 특정 연주자에게 헌정하기 위하여, 3인의 음악가가 뜻을 모아 작업한 바이올린 소나타를 들으면서, 슈만의 부인인 클라라는 어느 악장을 누가 작곡하였는지 알아

맞춰보기까지 했다고 한다. 이 과정 모두가 즐겁고 감동이 충만하다.

11 교향곡에서 들리는 정겨운 동요

기존 음악에 감동하고, 그 감동을 예술가적 창조성으로 새롭게 표현하는 작업이 이어지면서 음악 세계는 발전해 왔다. 오스트리아의 작곡가이자 지휘자인 말러(Gustav Mahler, 1860~1911)는 "음악 작업이란 벽돌을 쌓아서 집을 만드는 것과 같다."고 하였다. 기존의 음악들이 벽돌이 되어 기초와 기둥을 이루며 새로운 음악의 성채가 만들어지는 것이다. 실제로 말러의 교향곡 1번부터 4번까지 각 교향곡은 큰 성을 구성하는 건물들처럼 만들어졌다. 이것들이 모여서 비로소 말러의 음악으로 성을 이룬다고 평가받기도 한다. 벽돌 하나하나가 의미하는 것은 당시까지 이룩한 기존의 음악들이며 이것들을 깊이 이해하고 감동하며 그것을 기반으로 새롭게 벽돌을 올려 집을 완성한다는 것으로 이해되기도 한다.

말러의 음악을 듣다가 '아! 이 멜로디는 내가 어렸을 때부터 친숙했던 곡인데..., 잘 아는 곡인데.....' 하는 부분이 나오기도 한다. 기존의 음악에 대한 애정과 감동을 자신의 음악 작품에 도입하여 새롭게 꾸며 나간 것이리라. 실 예로 말러의 교향곡 1번 '거인'의 3악장을 꼽을 수 있다. 이 부분을 들으면 어렵다는 말러의 음악에 가까워지려고 애쓸 필요도 없이 누구나 말러에 한없이 친숙해질 것이다. 말러 교향곡 1번 '거인'의 3악장은 돌림 노래의 멜로디를 멋진 오케스트라 연주로 감상할 수 있는 악장이다. 돌림 노래는 'Are you sleeping, brother John?'이란 미국 전통 동요로 알려진 친근하고 익숙한 곡이다. 이 곡은 원래 프랑스 수도원에서 게으른 수도사인 '마르틴 수사'를 일깨우기 위해 만들어진 곡이다. 말러는 이 노래의 조를 바꾸는 작업 등을 통하여 '거인'이란 교향곡 속에서 새로

운 의미를 펼쳐 보이고 있다. 3악장 전체가 돌림노래인 '마르틴 수사' (일명, '자크 형제')를 기본으로 하고 있으며 특히 이 부분을 연주할 때 오케스트라 현악 파트 단원들이 간혹 바이올린을 기타처럼 연주하는 모습을 연출하기도 하는데 무척 정겹다.

12 새로운 소리

원인류인 오스트랄로피테쿠스와 호모사피엔스의 출현 이후 지금까지 소리의 세계를 열어가면서 새롭게 접하게 된 모든 소리는 음악으로 승화되어 새로운 의미를 갖게 되었다.

4만 2천 년 전 호모사피엔스의 생활 속에는 두드리거나 불어서 만들어내는 소리들이 다양하게 나타나고 있었다. 당시에 곰의 뼈, 매머드의 상아, 새의 뼈로 만들어진 피리가 발견되어 유물로 전해지고 있다. 이러한 유물을 통하여 지금의 우리는 당시 호모사피엔스의 생활을 머릿속에 그려볼 수 있다. 우연히 구멍 난 뼈 조각을 입에 대고 불며 소리를 만들어낸 호모사피엔스는 처음 들어보는 소리에 화들짝 놀랐을 것이다. 그의 주위에 있었던 호모사피엔스도 뼛조각에서 만들어지는 새롭고 아름다운 소리가 신기했을 것이다. 이후 다양한 뼛조각, 나뭇조각, 나무줄기 등으로 피리를 만들어 다양한 소리를 내려는 시도가 이어졌다. 이보다 앞선 시기에 이미 각종 돌이나 나무막대를 두드리며 다양한 박자와 높낮이를 가진 소리를 만들어냈다. 당시의 호모사피엔스는 두드리거나 불어서 만들어내는 소리에 이끌리면서 다양한 방법으로 소리를 만들어내고, 더욱 좋은 소리를 추구하였다.

두드리거나 불면서 만들어낸 최초의 소리는 호모사피엔스의 생활 속 물건이나 도구들로부터 만들어진 것이다. 돌덩어리, 나무막대, 뼛조각,

나뭇잎…… 이 모든 것이 생활도구, 즉 오르가논(organon)이다. 생활도구로부터 만들어지는 소리이므로 일상의 생활 속에 항상 함께해온 소리이기도 하다. 도구를 활용하여 자연으로부터의 새 소리, 동물의 소리, 비바람 소리, 물 흐르는 소리 등 자연의 소리를 생활에 담게 된다. 이것의 배경과 이유는 수렵과 채취를 위한 것일 수도 있고, 마음의 평화와 안정을 구하기 위함일 수도 있다. 뿐만 아니라 경우에 따라서는 주변의 사람들에게 유쾌한 장난기를 표현하기 위함이기도 했을 것이다.

13 의외의 소리

호모사피엔스의 출현 이후 소리 만들기 작업은 지금까지 이어지고 있으며 더욱 다양해지고 있다. 특히 산업혁명 이후에 새롭게 발명되거나 발견된 신문물들이 특별한 소리를 만들어내었고 이 소리들이 음악 세계로 들어오면서 소리의 신세계를 열어가고 있다. 신문물이 만들어내는 소리가 음악의 한 부분을 구성하는 실제의 예로 에릭 사티(Erik Satie, 1866~1925)의 발레곡 '파라드'를 들 수 있다. 이곡을 연주할 때 오케스트라 단원이 타자기를 두드리거나, 증기선의 기적 소리를 울린다거나, 권총 소리까지 만들어 낸다. 차이코프스키(Pyotr Ilyich Chaikovsky, 1840~1903)의 '1812 서곡'에서는 대포 소리가 들려오는데 대포를 쏠 때 군인이 쏘아야 하는지 음악가가 쏘아야 하는지 격렬하게 논의가 된 적도 있었다. '1812 서곡'을 담은 음반의 표지에는 대포소리가 너무 커서 당신의 스피커가 터질 수도 있으니 조심하라는 경고문까지 인쇄된 적이 있다니 흥미롭다. 색다른 물건들이 악기로 활용된 것이다.

새로운 소리를 연주에 도입하는 경우가 종종 있는데, 말러야말로 대표적인 작곡가이다. 스위스의 산기슭에서 볼 수 있는 소의 목에 걸린 워낭

도 말러의 음악에 특별하게 쓰였다. 뿐만 아니라 말러의 곡이 연주되는 무대에 커다란 나무망치가 나타나기도 한다. 한 예로 2016년 서울 시립 교향악단이 말러 교향곡 6번을 연주하면서 커다란 나무망치로 내리치는 소리를 선사하였다. 당시 연주에 사용했던 것은 $50 \times 18 \times 18$cm의 육중한 나무망치였다. 이것을 '쾅-쾅-쾅'하고 내리칠 때에 희망을 깨부수는 파멸의 소리가 만들어졌다. 크나큰 나무망치를 내리쳐서 만들어내는 소리의 울림은 감상자의 마음도 크게 울리는 듯하다.

온갖 물건들이 소리를 만들어내는 악기로 쓰이고 있다. 호주 원주민들이 즐겨 부는 관악기 디저리두(Didjeridu)는 개미가 속을 파먹은 유칼립투스 나무로 만든다. 취구 부분은 밀랍으로 형체를 만들며 1~2m 길이의 아주 단순한 악기이다. 여기서 만들어지는 대표적인 소리가 '디-저-리-두-'이며 그대로 악기 명칭이 되었다. 취구와 구강 내의 형태와 공기압, 혀의 움직임으로 무궁무진한 소리를 만들어 낸다. 호주 원주민의 전통 악기지만 요즘의 디저리두 연주자 가운데는 전자 악기의 테크노 음악 소리까지 만들어내며 즐기기도 한다. 한편 나무 조각으로 만든 다양한 악기들 가운데 래틀(rattle)이란 악기에서는 쥐가 긁어대는 소리를 만들어내기도 한다. 캐스터네츠처럼 박자를 맞추거나 흥을 돋우는 소리는 캐스터네츠의 의미가 '밤송이'인 것처럼 글자 그대로 밤을 부딪쳐 탁, 탁 소리 내는 것으로부터 비롯되었다.

14 무음과 정적의 의미와 감동

음악의 세계에서 생활 속 도구는 물론 소리 나는 모든 것이 악기이다. 의외의 도구나 물건들로부터 아름다운 소리가 나는 등 다양한 악기들이 만들어내는 새로운 소리와 화음은 무궁무진하다.

소리를 만들어내는 것이 의미가 있다면 소리를 없애는 것도 마찬가지로 의미가 있을 것이다. 소리를 만들어내는 것과 함께 소리를 없애는 것도 훌륭한 음악 행위이며 음악 세계의 중요한 축이다. 소리를 없애는 과정을 거치면서 도달하는 궁극의 무음과 정적은 소리로 둘러싸여 소리에 익숙한 우리들에게 낯설고 경우에 따라서는 불편하고 불안하기까지 하다. 그럼에도 불구하고 무음과 정적의 세계를 추구하며 그것이 가지는 의미와 가치를 새롭게 모색하는 전위 음악이 나타나고 있다. 무음과 정적의 전위 음악은 기존 음악에 대한 도전이기도 하며 또 다른 차원의 감동을 품고 있는 새로운 음악 세계의 시작이기도 하다.

무음과 정적을 다루는 새로운 전위 음악이 아니더라도 모든 기존의 음악에서 무음과 정적은 큰 의미를 가진다. 사라지는 듯 작아지는 소리가 갖는 아름다움과 강한 의미는 말로 표현할 수 없다. 연주자의 연주가 절정으로 치닫다가 서서히 마무리되며 소리가 사라지면서 연주가 끝나갈 때에는 연주자도, 감상자도 정적의 깊은 여운으로부터 빠져 나오기가 쉽지 않다. 연주가 끝나고 찾아오는 깊은 정적이 전해주는 감동은 무어라 형언할 수 없으며 무엇과도 비교할 수가 없다.

2. 그림에서 들리는 음악, 음악에서 보이는 그림

01 음악 속 미술, 음색

소리의 세계는 음정, 음량, 음색의 3가지 요소로 구성된다. 소리는 파동으로 만들어지는데, 음정은 파동의 주파수, 음량은 파동의 진폭으로 나타난다. 음색은 소리의 파동과는 전혀 다른 차원의 감각적 요소이다. 음정과 음량이 똑같다고 해도 음색은 얼마든지 다를 수 있다. 음색은 음정과 음량에 소리의 맵시를 더함으로써 음악에 감각적인 힘을 더해주는 중요한 요소이다.

음색은 글자 그대로 소리의 색이며 소리의 빛깔로 나타난다. 음색은 음악에 나타나는 미술적 요소인 것이다. 따라서 음악의 세계와 미술의 세계는 떼려야 뗄 수 없는 관계에 있다. 음악을 들으며 머릿속에 그림을 떠올릴 수 있는데 이때에 음색은 절대적인 영향을 미친다. 반대로 그림을 보면서 색의 세계가 음색으로 바뀌어 머릿속에 음악이 떠오르기도 한다.

그림을 보며 음악 소리를 느끼는 것, 음악을 들으며 머릿속에 그림을 그려보는 것은 매우 특별한 경험이고 새로운 감동을 선사해 준다.

02 화가 할스와 레이스테르가 들려주는 음악

음악의 울림은 화가에게 깊은 영감을 준다. 음악에서 감동을 받아 그린 그림, 또는 음악을 주제로 그린 그림에서는 음악 소리가 들리는 듯하다. 그림을 통하여 음악의 소리 세계를 접하는 것은 매우 특별한 경험이며 큰 감동이 될 것이다. 음악의 선율을 특정의 색채와 구도로 표현하거나, 반대로 색채와 구도를 음악의 선율로 전환하려는 예술가들의 창조적 활동은 큰 의미가 있다.

'순간의 화가'로 알려진 프란스 할스(Frans Hals, 1582~1666)는 당시 네덜란드 일반 시민들의 일상의 순간을 그려낸 대표적인 화가로서 네덜란드 미술의 황금시대를 이끌었다.

할스의 그림은 순간의 표정과 자세로부터 감성의 변화와 동작의 변화를 읽어낼 수 있도록 유도한다. 감상자는 이런 변화로부터 소리와 음악을 느낄 수 있게 된다.

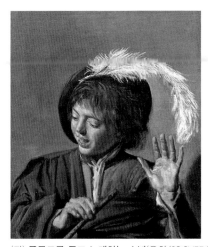 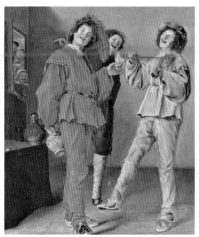

(좌) 플루트를 들고 노래하는 소년(유화/68.8X55.2cm/1623년 작) 할스(Frans Hals/1582~1666)
(우) 흥에 겨운 사람들(유화/74.5X63.2cm/1629~31년 작) 레이스테르(Judith Jans Leyster/1609~1660)

할스의 그림 가운데 '플루트를 들고 노래하는 소년'을 보자. 이 그림은 소년이 플루트 연주를 하다가 멈추고 노래를 부르고 있는 모습을 화폭에 담고 있다. 플루트는 잠시 입에서 떼고 왼손으로 박자를 맞추며 감성을 담아 노래하고 있는 순간이다. 머리에 쓰고 있는 모자의 깃털은 감정을 잡고 노래를 부를 때 머리의 움직임에 따라 하늘거릴 것만 같다. 소년의 눈가와 입의 표정을 보면 행진곡이나 흥겨운 춤곡 같지는 않다. 플루트를 들고 있는 소년은 서정적인 노래나 슬픈 애가를 부르고 있으며 그 감정이 모자 깃털의 움직임에 실려 있는 듯하다. 지금 이 순간은 노래를 부르고 있으나 방금 전 플루트의 연주까지 마음속으로 느껴 볼 수 있을 것 같다.

할스와 비슷한 시기에 여성 화가인 주디스 레이스테르(Judith Jans Leyster, 1609~1660)가 활동하였다. 그녀는 1633년에 네덜란드 암스테르담 근교에 위치한 하를렘 지역의 성누가 길드에 가입하였다. 당시 화가가 길드 회원이 되었다는 것은 미술 공방을 운영하고 미술작품을 판매할 수 있는 자격을 얻게 되었음을 의미한다. 이에 따라 레이스테르의 작품 활동은 더욱 활발하게 되었다. 레이스테르가 그린 작품 가운데 '흥에 겨운 사람들'이 있다. 그림의 제목과 같이 감상하는 내내 흥겨움이 느껴진다. 3명의 젊은이들이 어울려 연주하고, 노래하고, 춤추고, 술을 마시고 있는 즐거운 한 때이다. 실내는 벽과 바닥이 흙으로 마감된 그대로이고 특별히 가구나 장식물이 없는 일반 서민들의 생활공간임을 알 수 있다.

그림 속에서 바이올린을 연주하며 덩실거리고 있는 사람은 바이올린의 현 가운데 가장 낮은 음인 G현에서 활을 아래로 그어 내리는 다운보잉을 하며 힘찬 바이올린 소리를 만들어냈다. 그 덕분인지 두 다리가 크게 벌어지고 흥이 넘쳐 보인다. 바이올린의 연주에 맞추어 노래를 부르고 있는 세 청년의 입 모양을 보면 입 꼬리가 약간 올라간 상태로 같은 노래를 부

르고 있는 것 같다. 창밖에서 들여다보고 있는 사람들의 입모양도 모두 흥에 겨워 합창을 하는 듯하다. 그림에서 흥겨운 바이올린 소리와 노래 소리가 퍼져 나오는 것처럼 느껴진다.

03 그림에서 들리는 피아노 선율

여성 화가인 헨리에트 론네 크니프(Henriette Ronner Knip, 1821~ 1909)는 주로 고양이를 주인공으로 많은 그림을 그렸다. 피아노, 기타, 바이올린, 하프 등 악기들과 고양이를 함께 화폭에 담기도 했다. 크니프의 그림 가운데, '피아노 레슨'이란 작품이 있다. 제목이 피아노 레슨인 만큼 앞의 의자에 제법 근엄한 모습으로 앉아있는 큰 고양이가 피아노 선생님이다. 네 마리의 어린 고양이들이 레슨을 받고 있는데 연습할 생각보다는 놀고 싶은 생각이란 것을 알 수 있다. 하얀 새끼 고양이는 피아노의 열려진 덮개 위에 척 늘어져 장난기 어린 눈으로 내려 보고 있다. 다른 한 마리는 본격적으로 건반 위를 벌써 몇 번째 왔다 갔다 한 것 같다. "이렇게, 이렇게 소리를 내면 되지요, 선생님!" 하면서 말이다.

건반 위에서 뛰노는 고양이의 발과 나리가 나비처럼 매우 가볍고 경쾌하다. 고양이의 걸음걸이마다 피아노 건반이 가볍게 울리며 소리가 나는 듯하다. 그림은 피아노를 처음 배우는 사람의 특징을 고양이를 빌어서 그대로 나타내고 있다. 조심스럽기도 하고, 막무가내인 것 같기도 하다. 그러나 피아노 주인이 방에 들어선다면 고양이들은 화들짝 놀라 나비처럼 날아서 사라질 것만 같다. 피아노의 오른쪽에 악보들이 수북히 많이 쌓여 있는 것으로 보아 그림 속 피아노의 주인은 피아노 연주에 일가견이 있는 것으로 보인다.

고양이들은 무슨 곡을 연습하고 있을까, 혹시 쥬세페 스카를라티

(Giuseppe D. Scarlatti, 1685~1757)가 고양이의 걸음걸이를 유심히 관찰하고 느낀 그대로 작곡했다는 '고양이 푸가' 악보가 보면대에 펼쳐있는 것은 아닐까?

스카를라티는 근대 피아노 연주법을 체계적으로 정리하였으며 헨델과 같은 해에 태어난 음악가이다. 근대적인 형태의 피아노가 나타난 것은 1709년이었으며 이탈리아의 크리스토포리(B. Cristopori, 1655~1731)가 처음 만들었다. 이탈리아 나폴리에서 태어난 스카를라티는 누구보다 먼저 피아노라는 신문물을 접할 수 있었으며, 피아노의 연주와 작곡을 주도하였다. 스카를라티는 피아노가 출현하기 이전부터 하프시코드의 연주자와 작곡가로 바로크 시대의 음악을 이끌었던 음악가였다. 스카를라티의 하프시코드 연주는 최고 수준이었으며 헨델과 경쟁할 정도였다. 지금도 이탈리아에서는 스카를라티의 하프시코드 연주를 비루투오소 파가니니의 바이올린 연주에 비견할 만큼 기교는 물론 감성 측면에서 탁월했던 것

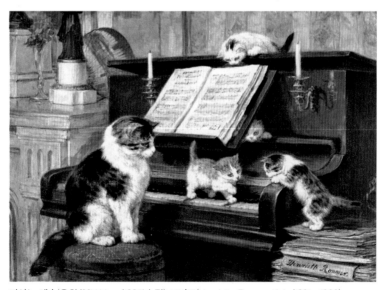

피아노 레슨(유화/33X44cm/1885년 작) 크니프(Henriette Ronner Knip/1821~1909)

으로 평가하고 있다.

 '고양이 푸가'를 들으면 '강아지 왈츠'가 연상된다. 프리데릭 쇼팽 (Fryderyk Chopin, 1810~1849)의 곡이다. 쇼팽은 리스트의 소개로 만난 여류 문학가 조르쥬 상드와 9년 동안 함께 생활하였는데 그 막바지 시점에 작곡한 곡이다. 상드의 걸음걸이마다 졸졸 따라다니는 강아지를 보고 느낀 감정을 오선지 위에 나타냈다. 이 곡을 들으면 상드의 뒤를 몇 걸음 졸졸 따라오다가 무릎까지 폴짝 뛰어오르는 강아지 모습이 머릿속에 그려진다. '강아지 왈츠'의 피아노 연주를 듣고 있으면 경쾌함, 행복감과 함께 곧 다가올 상드와의 이별을 예견하고 작곡한 것은 아닌지 쇼팽의 깊은 아쉬움까지 살며시 전해진다. 쇼팽은 상드와 헤어진 후 얼마 지나지 않아 지병이 악화되어 명을 달리했다.

04 클림트 벽화에서 울려 퍼지는 베토벤의 합창

 소리를 느낄 수 있는 또 다른 그림 작품으로 구스타프 클림트(Gustav Klimt, 1862~1918)의 '베토벤프리즈(Beethovenfries)'라는 벽화 그림을 빼놓을 수 없다. 클림트를 중심으로 하는 빈 분리파는 1897년 이후, 미술계에 큰 변화를 주도한 화가 그룹이었다. 빈 분리파는 산업혁명 이후 예술과 산업의 구분이 모호해진 가운데 종합예술로서 산업의 예술화를 추구하였다. '베토벤프리즈'는 클림트가 베토벤의 9번 교향곡 '합창'에 영감을 받아 그린 벽화이며 1902년 빈 분리파 전시회에서 베토벤에게 헌정하였다. 2m의 높이에 가로는 34m에 달하는 거작으로 빈의 제체시온 전시실 3개 벽면 전체를 채우고 있다. 베토벤의 9번 '합창'은 당시 사람들에게는 물론 지금 살고 있는 사람들에게도 영원한 현대 음악으로 당시에 이미 음악의 정점에 올라선 작품으로 평가받았다.

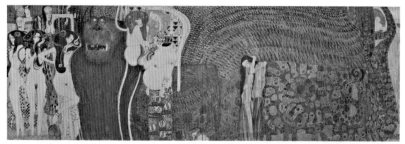

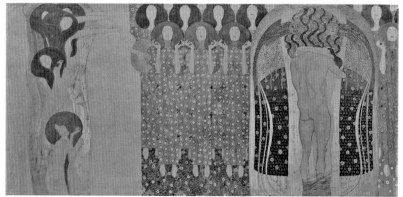

베토벤프리즈(프레스코화/2X34m/1902년 작), 클림트(Gustav Klimt/1862~1918)

3개 벽면에 그려진 '베토벤프리즈'는 첫 번째 벽면에 나약한 인간들을 구원하는 성기사가, 두 번째 벽면에는 질병, 광기, 죽음과 욕망, 음란, 방종 등 악의 상징이 가득하다. 세 번째 벽면에서는 천사들과 여성 합창단의 합창을 들으며 성기사가 악을 물리치고 예술과 순수의 승리와 완성에 이르는 모습을 나타낸다.

3면의 벽화가 그려진 홀에 들어서면 베토벤의 9번, 합창이 들리는 듯하다. "환희여, 이 세상에 입맞춤을……"의 합창이 귓전을 맴돈다. 무엇보다도 베토벤이 예술에서 추구했던 절대적인 순수성과 자유를 느껴 볼수 있는 작품이다. 음악과 미술이 만나 예술 세계의 정점을 찍은 대표적인 작품으로 다가온다.

05 추상 미술에 녹아 있는 음악

추상 미술의 효시인 와실리 칸딘스키(Wassily Kandinsky, 1866~1944)
의 그림에서도 음악 세계를 접할 수 있다.

1895년에 모스크바에서는 인상파 미술 전시회가 열렸다. 그곳에서 칸
딘스키는 끌로드 모네(Claude Monet, 1840~1926)의 '건초더미' 그림을
보고 추상미술의 세계에 관심을 갖게 된다. 그 후 우연히 추상 세계의 문
이 열리는 결정적인 계기를 맞이하게 된다. 어느 날 칸딘스키는 화실 벽
에 빛을 받으며 거꾸로 놓여 있는 자신의 그림이 무엇을, 어떻게, 왜 그린
것인지 모르는 상태였다. 그러나 단지 색감과 구도만으로도 충분히 그리
고 완벽하게 아름다움을 느낄 수 있다는 것을 경험한다. 이때부터 구체적
인 대상과 형체가 캔버스에서 점점 지워지고 사라지게 되었다. 이른바 순
수 추상 미술 세계의 문을 열어나가기 시작한 것이다.

칸딘스키는 같은 시대에 활동한 몬드리안(Piet Mondrian, 1872~1944)
과 함께 추상 미술의 시대를 열어갔다. 다만 칸딘스키는 뜨거운 추상, 비
정형화된 추상인 반면, 몬드리안은 차가운 추상, 정형화된 추상으로 서로
대비되는 추상세계를 추구하였다. 같은 추상이이면서 나른 세계를 나타
내 보인다. 몬드리안의 추상 작품들은 직선으로 구획을 분할하여 면을 만
들고 사각형의 각 면은 단순한 색으로 채워진다. 반면에 칸딘스키의 작품
에는 악기, 음표, 그리고 청중까지 나타나 있는 등 소리의 울림이 있다.

칸딘스키가 아놀드 쇤베르크(Arnold Schönberg, 1874~1951)의 무조
음악을 듣고 그린 그림이 있다. 1911년에 그린 '인상 III 콘서트'란 작품이
다. 1911년이면 쇤베르크가 본격적으로 무조성 음악을 발표하기 직전이
지만 이미 기존의 조성음악에 한계를 느끼고 이를 뛰어넘는 작품을 발표
하기 시작하는 시기이다. 장조와 단조 등 특정의 조성이 지배하는 전통적

인 작곡의 틀을 뛰어넘어 12음계를 모두 똑같은 비중으로 다루기 시작했다. 음악계에 큰 변화가 시작된 것이다. 쇤베르크가 음악에서의 새로운 변화를 주도하였다면, 미술 세계에서 이와 대비되는 것이 칸딘스키의 추상 미술이다.

칸딘스키는 쇤베르크와 그의 음악에 큰 관심을 갖고 있었으며 감동하였다. 음악적 울림을 느낄 수 있는 칸딘스키의 작품, '인상 III 콘서트'에서 가운데 위쪽의 검은색 사다리꼴 모양은 피아노를 나타낸다. 그 아래로 많은 청중들이 열광하는 모습을 묘사하고 있다. 청중들을 나타내는 부분의 배경색은 열광적인 분위기를 나타내는 노란색으로 둘려져 있다. 이제 비로소 조금씩 추상으로 넘어가는 중간 단계임을 알 수 있다. 조성음악으로부터 무조음악으로 넘어가듯이, 구상미술에서 추상미술로 넘어가는 단계인 것이다. 칸딘스키는 바그너(Wilhelm Richard Wagner, 1813~1883)

인상 III 콘서트(유화/78.5X100.5cm/1911년 작) 칸딘스키(Wassily Kandinsky/1866~1944)

의 음악 세계에도 흠뻑 빠졌다. 바그너 음악이 만들어내는 마음 속 감동의 물결을 캔버스에 담아내면서 음악과 미술의 경계를 넘나드는 추상의 세계를 활짝 열었다.

06 시각을 통한 청각의 울림

칸딘스키는 그림 작업을 할 때 머리 속에 다양한 소리가 울리는 것을 느끼며 그것을 조화롭게 엮어서 화폭에 옮겼다고 스스로 말하고 있다. 우리는 그림을 보며 귀로는 들리지 않아도 가슴으로 또는 마음으로 소리를 듣는다. 가슴과 마음으로 듣는 소리는 다양한 음색과 음량과 음정으로 다가와 감성을 자극하고 강한 감동을 전한다.

칸딘스키의 추상 미술세계는 음악과 미술을 연계하여 아주 새롭고 특별하다. 칸딘스키의 미술은 눈앞의 대상 그 자체를 그리는 것이 아니라 내면의 본질, 그것이 만들어내는 파동을 색으로 나타낸다. 추상적인 소리와 음악의 세계를 색채로 나타내므로 새로운 감동을 이끌어낸다.

칸딘스키의 미술 작업은 음악의 창조 작업과 다를 바 없다. 음악에서 음표들이 조합으로 멋진 곡이 탄생하듯이 미술에서는 선, 면, 노형 등이 색과 어우러져서 멋진 그림이 태어난다. 그리는 작업을 하는 동안 칸딘스키는 자신의 그림에서 음악을 들었을 것이다. 실제로 그는 어렸을 때에 미술과 음악 공부를 병행하였다. 그의 예술 활동에 영향을 미친 결정적인 것도 인상파 화가인 모네의 '건초더미'를 본 것과, 바그너의 '로엔그린' 공연을 본 것이다. 모네의 미술세계와 바그너의 음악세계에서 얻은 감동이 상호 작용하면서 새로운 추상의 미술세계로 이끈 것이다.

칸딘스키는 뮌헨 시절에 '청기사파'를 결성하여 소리의 세계와 색채의 세계와의 연계, 상호 연관성과 상징성에 관심을 가지고 새로운 미술을 추

구하였다. 그의 작품은 마음 속 감동의 울림을 형상화한 것이 되며, 그림 그리는 것을 작곡하는 것이라고 칸딘스키는 설명하고 있다. 시각적 요소와 청각적 요소의 결합, 이것이야말로 예술의 완성도를 한껏 높여준다. 두 요소의 결합에 의한 예술의 완전성은 종합예술로 불리는 설치미술이나 오페라, 최근의 뮤지컬 등에서도 확인할 수 있다. 시각을 통한 청각의 감각적 울림은 그림을 보는 감상자의 영혼에 깊게 파고 들 것이다. 이것이야말로 그림이 만들어내는 음악 소리가 갖는 힘이다.

반면 청각을 통한 시각적 울림은 음악을 듣는 감상자의 영혼을 더욱 크게 흔들 것이다.

07 인상주의 그림, 인상주의 음악

음악을 들으면 색감이 떠오르고 그림이 그려지는 경우가 있다. 그림과 같은 음악인 것이다. 소리에 실려 있는 음색 또는 소리의 빛깔이 우리의 마음 속 캔버스에 그림으로 나타난다. 그림 같은 음악의 대표적인 것으로 인상주의 음악이 있다. 인상주의란 용어는 미술 분야에서 처음 쓰였다. 인상파 화가들은 순간의 아름다움을 캔버스 위에 빛의 표현으로 나타낸다. 이때 물감을 팔레트 위에서 섞지 않고 원색의 물감을 화폭에 그대로 칠하여 감상자의 눈에서 색의 조합과 조화를 추구한다. 마찬가지로 인상주의 음악에서는 색의 역할을 하는 각 감정의 음과 선율과 화음을 제시하지만, 이들이 감상자의 마음속에서 조합되고 조화를 이루도록 한다.

인상주의 그림은 영국에서 시작되었으나 꽃을 피운 것은 프랑스 화단에서였다. 프랑스 사람들의 색채에 대한 감각이 특별하고 뛰어났기 때문일 것이다. 인상주의 음악도 색채 감각이 뛰어난 프랑스에서 시작되었으며 그 선구자는 클로드 드뷔시(Claude Achille Debussy, 1862~1918)이

다. 드뷔시의 음악에서는 색이 느껴진다. 그래서 인상주의 음악이라 불린다. 그는 화가와 같은 작곡가이다. 드뷔시는 공간감과 원근감, 무엇보다도 색감과 구도가 나타나도록 음을 엮어서 들려준다. 때로는 꿈결같이, 때로는 환상적이고 몽환적으로 이끌면서 부드럽고 연한 파스텔 톤으로 순간의 느낌을 잡아내는 음악을 작곡한 것이다.

드뷔시가 1894년에 선보인 '목신의 오후에의 전주곡'으로부터 인상주의 음악은 출발한다. 어느 따뜻한 여름날의 나른한 오후, 숲이 무성하고 풀이 새파란 시칠리아 해변의 언덕 위에서, 목신은 낮잠을 잔다. 잠결인지 실제인지 모호한 가운데 요정들과 만나게 된다. 목신은 숲속의 요정을 보고 환상 속 몽롱한 가운데 관능적인 느낌으로 충만해진다. 그러나 신비로운 요정들이 사라지면서 허탈해하다가 다시 부드러운 풀 향기와 따스한 햇살 속에서 잠에 빠져들게 된다. 곡의 시작은 플루트 소리가 이끌고 간다. 그 소리는 따뜻하고 나른한 오후의 분위기를 나타내기에 딱 맞아떨어지는 음색이다. 오후 시간 해변의 미풍 속 나른함을 그림 그리듯이 표현한다. 목신이 비몽사몽간에 요정과 만나는 환상의 순간은 플루트, 첼로, 호른의 소리가 포개지면서 하프 소리가 이를 감싼다. 정열의 정점에 도달하고 나서는 목관과 플루트에 이어 현악기 소리들이 또 다시 나른함을 불러온다. 목신이 다시 잠에 빠지는 마지막 부분에 이르러서는 하프의 점점 내려가는 하행 선율이 차분하고 부드럽게 감싼다. 이때 잠간 호른 소리가 잔잔히 울리며 끝 모를 공허함을 나타내며 조용히 잠에 빠진다.

약 11분 정도 '목신의 오후에의 전주곡'을 들은 후, 특별한 감성에 푹 빠진 상태에서 드뷔시의 또 다른 교향시 작품인 '바다'(1905년, 약 24분)를 들어보자. '바다'는 3곡의 교향적 스케치로 구성된다. 제1곡은 '바다의 새벽부터 낮까지', 제2곡은 '파도의 장난', 제3곡은 '바람과 바다의 대화'이다. 3곡 모두 그림처럼 느껴지는 대표적인 작품이다. 특히 2곡과 3곡은

'목신의 오후'에 이어서 들어보면 해변의 언덕에서 저 멀리 푸르른 바다로 눈을 돌린 것 같은 느낌이 든다. '목신의 오후'와 '바다'에 이어서 다음 곡으로 드뷔시의 '달빛' 곡을 들으면 저 멀리 어두운 저녁 하늘로부터 은은한 달빛이 무수한 빛줄기가 되어 소리 없이 내려앉는 것을 보게 될 것만 같다.

08 고야 그림의 감흥이 만든 음악

드뷔시의 작품에서는 음악 속에서 그림을 보는 것 같지만 실제로 그림을 보면서 영감을 받고 작곡하는 경우도 있다. 명화는 일반인들에게는 물론 다른 화가들에게 감동을 주지만, 음악가에게도 큰 영향을 주며 멋진 음악 작품으로 새롭게 태어나기도 한다.

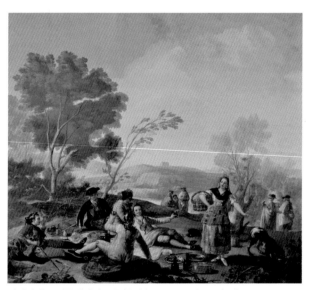

만자나레스 강둑에서의 소풍(유화/295X272cm/1776년 작)
고야(Francisco Jose de Goya/1746~1828)

작곡가, 엔리케 그라나도스(Enrique Granados, 1867~1916)는 고야 (Francisco Jose de Goya, 1746~1828)의 그림에서 영감을 받아 피아노 모음곡인 '고예스카스(Goyescas)' 즉 '고야의 사람들'을 1911년에 작곡하였다. '고예스카스'는 고야의 그림 풍으로 작곡한 모음곡집이다. 고야가 즐겨 그린 에스파냐의 멋쟁이 젊은 여성인 마하(maja)와 남성인 마호 (majo)가 등장하는 스페인 민속풍 그림에 감동을 받고 그림 속 이야기를 음악으로 펼치고 있다. 고야의 그림에서는 스페인 사람들의 민속적 열정이 노래 소리와 함께 전해지는 것 같다. 원래 '고예스카스'는 피아노곡으로 작곡되었으나 나중에 오페라로 만들어지기도 한다. 엔리케 그라나도스는 피아니스트이며 피아노곡으로 스페인 무곡을 발표하였고 특히 '스페인 무곡 5번'이 우리에게도 잘 알려진 곡이다.

09 전람회의 그림, 음악이 되다

한편 무소르그스키(Modest P. Mussorgsky, 1839~1881)는 건축가이자 화가인 친구 빅토르 하르트만(Viktor Hartmann, 1834~1873)의 죽음을 몹시 슬퍼하였다. 하르트만의 유작인 그림과 디자인 작품을 모아 전시하는 전람회에서 큰 감동을 받은 그는 고인을 추모하며 '전람회의 그림'을 작곡하였다. 이 곡은 전람회에 소개된 하르트만의 작품 가운데 10점의 작품을 보고 느낀 영감으로 곡을 만들었다. 무소르그스키는 실제로 하르트만의 작품 가운데 6곡의 주제인 부자 유태인과 가난한 유태인 2점을 소유하고 있었다고 전해진다.

무소르그스키의 '전람회의 그림'은 10개의 곡과 곡 사이에 산책하듯 나타나는 프롬나드가 삽입되어 있다. 그래서인지 전시회에서 작품을 따라 움직이며 감상하는 것 같다. 첫 프롬나드는 그림으로 가까이가면서 죽은

화가 친구의 죽음을 대하듯 무겁고 장중하게 시작한다. 프롬나드 2는 은은하고 조용한 분위기로 이어진다. 프롬나드 4에서는 슬픈 마음을 잔잔하게 나타내며 죽은 화가 친구를 안타까워하는 마음이 읽혀진다.

작품에 다가가는 산책을 뜻하는 프롬나드 1부터 시작하여, 1곡 난쟁이, 그리고는 다음 작품으로 이동하는 프롬나드 2로 이어진다. 2곡 '옛 성'은 웅장하고 당당한 중세 고성이 품고 있는 옛 시절 이야기를 음악으로 풀어 보인다. 음유시인의 노래인 듯하며 애잔한 바순의 선율이 옛 성에 얽힌 신비로운 감성을 부드럽게 감싼다. 3곡 '튈를리 궁전'은 저 멀리 궁정과 그 앞의 정원, 가로수 길을 걸어 나가는 어린이와 어른들의 모습을 즐겁고 경쾌하게 나타낸다. 5곡 '달걀 껍질 속의 병아리'는 하르트만이 발레 무대 장치를 고안하면서 그린 그림이다. 햇병아리들의 발레, 그것도 아직 껍질을 완전히 벗지 못한 햇병아리들이 뒤뚱거리며 발레 춤을 추는 모습이다. 따라서 5곡에서는 불규칙한 리듬감이 돋보인다. 6곡 '부자 유태인과 가난한 유태인'은 그림 속 부유한 유태인과 가난한 유태인이 말다툼을 격하게 한다는 이야기를 품고 있다. 부유한 유태인은 현악기가 거드름피우는 듯한 분위기의 소리로 표현하고 있다. 가난한 유태인은 삶의 고단함

(좌) 달걀 껍질 속의 병아리(5곡).
(중, 우) 부자 유태인과 가난한 유태인(6곡) 하르트만(Viktor Hartmann/ 1834~1873)

을 나타내 보이듯 쇳소리, **빽빽거리는** 소리로 대응하는데 트럼펫이 그 역할을 맡았다. 말다툼은 점점 고조되고 누군가가 쾅하고 한 대 치는 것으로 곡이 끝난다.

10 에곤 쉴레, 음악으로 다시 태어나다

화가 에곤 쉴레(Egon Schiele, 1890~1918)의 그림도 음악 작품으로 다시 태어났다. 포스트 락(post Rock) 그룹인 레이첼(Rachel)의 'Music for Egon Schiele'이다. 에곤 쉴레는 출생부터 성장과정이 매우 드라마틱하다. 귀족 가정에서 태어났으나 후천적인 신체장애를 겪으면서 비뚤어지고 반항적으로 변한 성격을 갖게 되었으며 파란만장한 삶을 보내게 된다. 그런 가운데 매우 독특한 화법으로 파리의 뒷골목과 가족을 주제로 많은

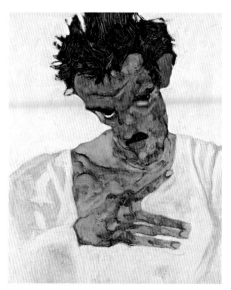

고개 숙인 모습의 자화상(유화/42.2X33.7cm/1912년 작)
쉴레(Egon Schiele/ 1890~1918)

그림을 그렸다. 레이첼은 1996년에 에곤 쉴레를 추모하는 발레에 음악을 올리게 되었다. 이 때 에곤 쉴레의 그림을 제목으로 하는 12곡을 작곡하여 연주하게 된다.

레이첼은 1994년에 창단한 3인 구성의 모던 앙상블이다. 피아노와 첼로의 구성으로 포스트 클래식과 포스트 록큰롤의 새로운 세계를 추구하였다. 언뜻 접점이 없을 것 같은 록큰롤과 실내악의 융합을 통하여 슬픔과 우수의 감성을 새롭고 독특하게 표현해 낸다. 무엇보다도 에곤 쉴레 작품이 뿜어내는 관능적인 아름다움을 음악에 잘 묘사하고 있다. 에곤 쉴레의 작품에 큰 감동을 받아 머릿속에 그림의 잔영이 남아있는 사람에게는 다양한 감정이입의 경험을 하게 해주는 곡이다. 레이첼의 독특한 악기 편성과 새로운 시도는 천재성과 파격성을 나타내는 에곤 쉴레의 예술 세계와 잘 통하는 것 같다. 아름답고 섬세한 클래식과 폭발하듯이 터지는 록의 음악 세계를 융합함으로써 에곤 쉴레의 미술세계를 그대로 표현해 낸 것 같다.

11 엘 그레코 무브먼트 X

반젤리스(Vangelis, E. O. P., 1943~)는 영화음악의 작곡으로 잘 알려져 있다. '1492년 콜롬부스', '코스모스' 등이 대표적이다. 이와 함께 1998년에 '엘 그레코 무브먼트 X'를 작곡한다. 반젤리스는 음악가이자 추상미술 화가이며 즉흥 음악의 연주자이기도 하다. 그는 엘 그레코의 그림에 감동하여 그림의 의미를 음악으로 표현하기에 이른다.

엘 그레코(El Greco, 1541~1614)는 그리스 출신의 화가이다. 크레타섬에서 태어나 이탈리아에서 교육을 받은 이후 스페인 톨레도에서 활동하였다. 반젤리스도 그리스인이며 파리에서 교육 받고 영국에서 활동하

는 음악가이다. 인생 여정이 비슷해서인지 반젤리스는 엘 그레코의 그림에 큰 영감을 받아 곡을 만든다.

엘 그레코의 대표적인 그림으로 '눈물 흘리는 성 베드로'를 들 수 있다. 이 작품은 연작으로 만들어졌으며 그 가운데 스페인 톨레도의 엘 그레코 박물관에 소장되어 있는 것이 가장 탁월한 작품으로 전해지고 있다. 성 베드로가 눈물을 흘리고 있는 이 장면은 예수님을 모른다고 세 번씩이나 부인한 베드로가 아침 닭의 울음소리가 들릴 때, "오늘 닭이 울기 전에 너는 나를 세 번이나 모른다고 할 것이다."라고 예수님이 자신에게 하신 말씀을 생각하며 눈물을 흘리는 순간을 그려낸 것이다. 엘 그레코는 신앙심이 투철한 화가로 알려진다. 신앙심만큼이나 깊고 절실하고 진실된 메시지를 전하는 그림이기도 하다. 그림에는 강한 믿음을 나타내는 상징적인 표현이 많다. 척박한 바위에 꿋꿋하게 뿌리내린 담쟁이, 절실하게 깍지

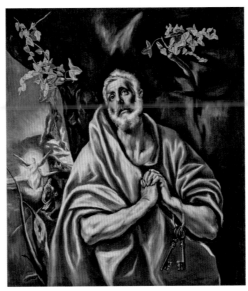

눈물 흘리는 성베드로(유화/93X76cm/1605년 작)
엘 그레코(El Greco/1541~1614)

낀 손, 무엇보다 베드로의 눈빛이 그러하다. 참회하며 한없이 용서를 구하고 있는 절실한 모습이다. 반젤리스가 작곡한 '엘 그레코 무브먼트 X'를 감상하고 있으면 그림 속 메시지가 그대로 음악에 묻어 나온다.

12 음악, 그림의 제목이 되다

음악과 같이 순수하고 추상적인 아름다움을 그림에서 구현해 내는 또다른 화가가 있다. 제임스 휘슬러(James Whistler, 1834~1903)이다. 휘슬러의 작품 제목은 거의가 음악 용어로 제시된다. 교향곡, 야상곡, 변주곡, 편곡, 하모니 등이 그림의 제목이 된다. 음악적인 제목들은 음악 세계의 어떤 특별한 장면을 묘사한 것은 아니며, 색채와 형태의 자유롭고 다양한 조합을 의미한다. 실제 '교향곡'이란 제목이 붙여진 그림은 다양한 색의 하모니가 어떻게 이루어지는지에 관심 갖고 보면 많은 것을 느끼고 읽어낼 수 있다. 제목이 야상곡인 그림의 경우도 어두운 밤, 깊은 상념의 세계를 묘사한다.

휘슬러의 작품, 'Symphony in white No. 1.: The White Girl'은 바닥을 제외한 거의 모든 부분이 하얀색으로 구성된다. 흰색이 아닌 바닥의 색조와 형태도 흰색 드레스를 입은 소녀를 한껏 돋보이게 하며 흰색으로 둘러싸인 머리와 얼굴도 돋보인다. 전체적으로는 벽과 커튼과 의상 등 다양한 흰색이 함께 어울려 하모니를 이루고 있는 모양이다. 그림은 마치 흰색의 교향곡과도 같다.

휘슬러의 또 다른 작품인 '회색과 검정의 편곡: 화가의 어머니'도 매우 흥미롭다. '화가의 어머니'는 힘들게 살아왔으나 일생 동안 강한 신앙심을 갖고 매일 매일 신실한 생활을 해왔다. 회색빛 배경에 검은 색 옷을 입고 있는 화가의 어머니 모습이 신실한 신앙인이며 강한 생활인임을 잘 나타

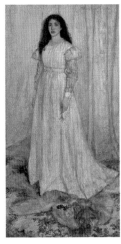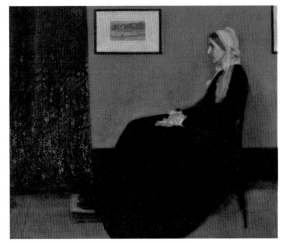

(좌) Symphony in white No. 1.: The White Girl(유화/215X108cm/1862년 작)
(우) Arrangement in Grey and Black: 화가의 어머니(유화/144.3X162.5cm/1872년 작)
휘슬러(James Whistle/1834~1903)

내 보이고 있다. 그림의 제목인 '회색과 검정의 편곡'과 같이 어둡고 가라
앉은 분위기를 편곡하듯 재정리함으로써 회색과 검정으로부터 안정과 평
화의 충만함을 도출하려는 화가의 의도를 읽을 수 있다. 가지런히 모은
두 손, 경건한 자세와 표정에서 궁핍하고 어려운 삶이지만 신앙의 힘으로
매우 편안하고 풍요로운 마음으로 살아가고 있음을 느끼게 한다. 어둡고
불안한 느낌의 회색과 검정으로부터 밝고 안정된 느낌을 만들어내고 있
는 이 그림이 나타내는 핵심 주제는 편곡, 바로 그것이리라.

3. 음악과 경제: 이로움, 의로움 그리고 아름다움

01 태어날 때 울음소리는 기본음, 라(A)

세상은 온갖 소리로 가득 차 있다. 우리가 들을 수 있는 소리는 주파수 16~20,000Hz 사이의 음역대이다. 이러한 가청 음역대의 주파수보다 낮거나 높아서 우리가 들을 수 없는 음역대의 소리까지 고려한다면 온 세상은 가히 소리 세상이라 할 수 있다. 이 가운데 일상생활 속 대부분의 소리는 100~1,000Hz에 속한다. 이런 소리로 구성되는 음악은 우리의 일상이기도 하다.

우리는 태어나면서부터 소리의 세계, 음악 세계에 발을 들여놓는다. 태아의 청각은 3개월부터 발달하기 시작하므로 태어나기도 전에 이미 엄마의 뱃속에서부터 음악을 만난다고 할 수 있다. 엄마의 뱃속에서부터 소리와 음악을 듣고 자라는 것으로 태교 음악은 아이에게 매우 큰 영향을 미칠 것으로 생각된다. 엄마 뱃속에서 자란 아이는 태어나는 순간 스스로 탄생의 울음소리를 만들어낸다. 스스로 소리를 내면서 삶이 시작되는 것이다.

인류는 인종을 불문하고 누구든 태어날 때에 거의 같은 음 높이로 '응애~'하는 소리를 내며 세상에 나온다. 그 음높이의 평균은 바로 기본음,

A(라)음이다. 우리의 일상생활 속에서 들을 수 있는 100~1,000Hz의 주파수 영역의 한 가운데인 435~445Hz의 소리가 바로 A(라)음이다. 1930년대부터 국제적인 약속에 따라 A음을 440Hz로 정하여 사용하고 있다. A음이 어떤 높이의 소리인지 잘 와 닿지 않는다면, 라디오나 TV 등 매체에서 매시 정각의 시간을 알리는 시보 음을 떠올려 보면 정확히 알 수 있다. 삐삐삐 삐~~~, 시보 소리의 마지막 삐~~~음의 높이로 A음을 가늠해 볼 수 있다. A(라)음은 모든 소리의 출발이요, 기준인 것이다.

연주회장의 소리도 A음으로부터 시작한다. 오케스트라는 연주 시작 전에 악기의 튜닝을 한다. 모든 연주자가 무대 위에 자리를 잡으면 악장이 나와서 악기 군별로 튜닝을 이끈다. 튜닝은 오보에의 A음이 중심이 된다. 오보에는 온도와 습도에도 소리가 쉽게 변하지 않아서 기준음의 악기로 되었다. 연주회에서 튜닝의 순간에는 각 악기들의 소리가 엉키며 울려 퍼진다. 혼돈의 울림 속에 객석의 청중들은 살짝 즐거운 긴장감에 휩싸이며 음악 세계에 빠져들 준비를 하는 순간이기도 하다.

태어날 때 기본음인 A음으로 '응애~'하며 태어나는데, 더욱 흥미로운 것은 죽으면서도 가장 마지막까지 기능을 하는 감각이 청각이다. 태어나서 죽을 때까지 일상의 의식주 생활에서 음악은 알게 모르게 삶의 중심이 되어 있는 것이다. 음악을 옷처럼 두르고 살아가며, 갖가지 소리의 세계 속에서 살아간다. 소리 속에서 건강을 찾고 정서적 안정을 찾는 뮤직 테라피도 우리의 생활 속에 뿌리를 내리고 있다. 생활의 공간마다 그 곳에 어울리고 적합한 음악들로 채워지면서 우리의 삶에 필요한 갖가지 기능 증진에도 크게 도움이 되고 있다.

02 음악의 위대한 기능

우리의 삶 속에서 음악은 기능적으로 많은 역할을 한다. 음악은 사람의 우뇌에 영향을 미치며 언어, 인지 등 수학적 능력을 배양시켜 준다고 한다. 어린 시절 음악교육을 받은 어린이는 인지 능력 등 수학적 능력이 크게 향상된다는 연구 결과도 있다. 뿐만 아니라 음악은 정서적인 안정은 물론 음정과 박자로 본능적인 흥을 돋우는데도 으뜸이다. 영국 런던 브루넬 대학의 코스타스 카라게오르기 박사는 "음악은 법적으로 허용된 마약과 같다."고 설명하고 있다. 좋은 음악은 아무리 들어도 질리지 않고 중독이 되면서 더욱 더 듣고 싶어진다. 음악의 효능은 신체적, 정신적으로 끝이 없다.

음악과 운동을 함께 하면 신체적 능력을 증진시키는 데에도 크게 기여한다. 음악을 들으며 운동을 할 경우 지구력은 15% 이상 증대되고 산소 소모량은 7% 정도 감소된다는 연구 결과가 있다. 이 때 어떤 음악을 청취하는가는 매우 중요하다. 너무 느리거나 너무 빠른 음악보다는 분당 120~140 정도의 비트를 가진 음악을 듣는 것이 가장 적당하다. 이것은 1초에 비트 두 번의 빠르기를 나타낸다. 이러한 박자에 몸을 맡길 경우 적당히 흥이 오르면서 즐겁게 몸을 움직이게 된다. 그런 가운데 숨이 적당히 가빠지게 되면서 운동 효과가 극대화되는 것이다.

한편 태권도, 양궁, 높이뛰기, 스포츠클라이밍 등 거의 모든 스포츠 종목에서 선수들이 크게 소리 지르며 경기에 임하는 경우를 본다. 크게 소리를 지르면 신체의 교감신경계가 반응하면서 힘이 늘어나고 리듬이 정교해진다는 연구결과가 발표되고 있다.

이외에도 음악이 사람의 다양한 능력을 증진시킨다는 것을 밝힌 연구들이 많다. 1993년에 미 캘리포니아 대학교, 심리학/물리학 교실에서는 125명의 대학생을 대상으로 흥미로운 실험을 하였으며 이른바 "모차르트

효과"를 확인하였다. 실험 방법은 참여한 대학생들에게 각각 10분씩 서로 다른 음악을 감상하게 한 후, 공간추리 능력의 변화 정도를 실험한 것이었다. 제1 집단은 '모차르트의 2대의 피아노를 위한 소나타'(K448)를, 제2 집단에게는 '미니멀 음악과 영국의 댄스 음악'의 혼합된 음악을, 제3 집단에게는 일정 시간의 침묵을 제공하였다. 실험 결과, 제1 집단은 125명 가운데 119명이 제한 시간 내에 공간추리 문제를 풀었으며, 제2 집단은 111명, 제3 집단은 110명이 문제를 풀어냈다. 결과가 큰 차이를 나타내 보이는 것은 아니지만 각기 다른 음악이 그것을 듣는 사람에게 조금씩 다른 영향을 미치고 있음을 확인할 수 있다. 특히 제3 집단처럼 일정 시간의 침묵에 노출될 경우 우리 인간의 여러 기능들이 일상과 상식의 틀을 벗어나 흔들리게 되는 경우가 있다.

소리가 없는 무음의 세계는 중력이 없는 무중력의 상태, 또는 공기가 없는 진공의 상태에 놓인 것과 같다. 일상 속에서 경험하는 많은 소음이나 잡음들조차 우리 일상의 삶을 정상적이고 효율적으로 운영하게 해주는 중요한 요소임을 알 수 있다. 적당한 소리, 아름다운 소리는 곧바로 사람의 정서적 안정과 신체적 건강에 직결된다.

기능적 측면의 음악은 우리의 경제활동에노 깊숙하게 들어와 있다. 응급실 환자나 의사의 스트레스를 줄이기 위하여 음악이 활용되고 있다. 백화점에서는 손님의 지갑을 열게 하고 매상을 올리기 위하여 음악을 활용한다. 공장에서는 안전사고를 예방하고 나아가서 생산성을 향상시키기 위하여 공장에 음악을 틀어 놓는 경우도 있다.

03 무한 가치의 음악

음식의 맛과 질에도 음악은 큰 영향을 미친다. 요즘은 건강식으로 발

효음식에 관심들이 많다. 발효음식은 효모 등 살아있는 균주들이 활발하게 활동하고 기능함으로써 음식 맛이 좋아지고 음식의 기능도 높인다. 빵을 만들 때에 효모균을 활용하여 발효를 시키는 과정에 음악을 들려주면 더욱 맛있는 빵이 만들어진다는 보고도 있다. 보다 디테일하게 베토벤, 모차르트, 또는 바흐를 들려주며 발효된 반죽으로 빵을 만들면, 각각 효모의 발효 정도와 속도가 미묘하게 차이가 나면서 빵 맛도 달라지지 않을까 생각해 본다. 베토벤 빵, 모차르트 빵, 바흐 빵이 되는 셈이다.

우리의 음식 가운데 대표적인 발효음식인 김치와 장류는 어떨까. 육자배기를 들려주거나, 춘향가를 들려주면 똑같은 재료와 똑같은 방법으로 김치 또는 장류를 담근다고 하여도 육자배기, 춘향가의 힘으로 각기 특별한 맛을 내게 되는 것은 아닐까?

음악 소리를 활용하면 농업에서는 수확을 증대시키고, 축산업에서는 가축의 젖이나 고기를 증대시키는 등 음악의 효능은 기능적인 측면에서도 끝이 없다. 음악을 떠나서는 우리의 삶 자체가 의미를 갖지 못한다.

04 경제행위와 그 조건들

소리의 세계에서 이루어지는 우리의 삶에서 모든 순간의 행위는 경제행위의 연속이기도 하다. 우리 모두는 태어나는 순간부터 한 쪽 발은 소리의 세계에 내딛게 되며 다른 한 쪽의 발은 경제의 세계에 들여놓는다.

경제행위란 "유한한 자원을, 합리적으로 선택하여, 만족과 효용을 극대화하는 행위"로 정의된다. 즉 경제행위의 핵심 구성 요소는, (1) 유한성, (2) 선택, (3) 만족/효용의 극대화 등 세 가지이다. 세 가지 요소가 어느 하나 빠짐없이 모두 충족되는 행위를 경제 행위라 한다.

첫째, 우리가 살아가는데 필요한 자원 가운데 아무 생각 없이 무한하

게 쓸 수 있는 자원은 거의 없다. 물과 공기조차 희소하고 유한한 자원으로 되었으며 다른 모든 천연 자원의 유한성은 말할 필요도 없다. 석유시대에 살아가고 있는 우리에게 산업사회의 에너지 원천인 석유는 재생 불가의 대표적인 유한 자원이다. 천연자원뿐만 아니라 "시간"이야말로 중요한 자원의 하나이다. 물리적인 차원에서 우리에게 주어진 시간은 하루 24시간, 일주일 7일, 일 년 365일이다. 100세 시대를 맞이하여 수명이 길어지고 있는 가운데 어쩌면 시간이야말로 우리의 삶과 일생에서 가장 유한한 자원일지 모른다. 이렇듯 우리를 둘러싼 모든 자원은 유한성을 갖는다.

둘째, 유한하고 제한된 자원 속에서 우리는 매 순간 끊임없이 크고 작은 선택을 하며 살아간다. 학교를 진학하는 과정, 인생의 반려자를 만나는 일, 직장을 구하는 일 등과 같이 중요한 선택이 삶의 과정 내내 이어진다. 이와 같이 중요한 선택의 과정이 아니라도 일상의 매 순간마다 크고 작은 무엇인가를 의식적으로 또는 무의식적으로 선택하고 있다. 우리 삶은 선택의 연속이며, 우리는 많은 정보와 자료를 활용하여 합리적인 선택을 하려 한다. 이 수많은 선택을 엮어 놓은 것이 우리의 일상이며 인생이다.

셋째, 제한된 유한한 자원 속에서 이루어지는 끊임없는 선택의 궁극적인 목표는 효용의 극대화, 만족의 극대화를 추구하는 것이다.

유한한 자원을 선택적으로 잘 활용하여 만족을 극대화해 나가는 과정이 곧 우리의 삶이다. 일상생활 가운데 경제행위가 아닌 것을 찾을 수 없다. 아침에 따뜻한 잠자리에서 눈을 뜨고 일어나는 행위를 경제 행위라 생각하는 사람은 거의 없을 것이다. 그러나 아침에 잠자리에서 일어나는 행위도 훌륭한 경제행위이다. 즉 하루 24시간이라는 주어진 시간 자원의 제약 속에서, 일어나든 늦잠을 더 자든 어떤 선택을 하여도 주어진 여건 속에서의 만족을 극대화하려는 경제 행위인 것이다. 매일매일 기상부터

취침까지 특별한 생각 없이 반복되는 모든 사소한 찰라의 행위조차도 경제 행위 아닌 것을 찾아내기 어렵다. 다만 일상생활 가운데, 종교, 사랑, 배려 등 특별한 계산 없이 이루어지는 행위의 경우는 경제 행위의 예외라 하겠다.

경제행위를 하는 것은 경제적 진보를 위한 것이다. 어제 보다 나은 오늘, 오늘 보다 나은 내일을 위해서이다. 어제보다 못한 오늘을 추구하는 사람, 오늘보다 못한 내일을 꿈꾸는 사람은 한 사람도 없다. 호모 사피엔스가 출현하여 고대와 중세, 근현대로 이어지는 기나긴 세월 내내 경제행위가 이어졌고 경제적 진보를 성취해 오고 있다.

05 이로움, 의로움, 아름다움과 감동

무인도에 표류한 로빈슨 크루소는 홀로 생활하면서 어제보다 나은 오늘, 오늘보다 나은 내일을 추구하게 된다. 이 경우 주변을 생각하거나 고려할 필요도 없고, 할 수도 없다. 그러나 사람은 사회적 동물이고 주변과 어울리며 살아가야 한다. 자신의 경제적 진보와 주변 사람의 경제적 진보가 방향도 같고 성과도 공평하다면 최상이요 최선이 된다. 그러나 일반적으로 각자의 경제적 진보는 그 방향과 정도가 다르며 서로 상충하여 부딪칠 수도 있다. 이런 경우에는 모두에게 이롭도록 협조 조정하는 과정이 반드시 필요하다. 이 과정에서 자신의 이로움에만 매달려 상대를 고려하지 않으면 모두의 이로움은 물론 자신의 이로움까지 놓칠 수 있다. 모두가 이로울 수 있도록 조정을 추구해야 하는데 여기서 필요한 것이 바로 '의로움', 즉 사회 정의이다.

모두가 함께 잘살게 되는 경제적 진보야말로 가장 이상적이며 규범적인 것이다. 이것을 가능하게 하는 것이 다름 아닌 '의로움'이다. 의로움을

추구함으로써 모두의 이로움은 물론 각자가 취하는 이로움의 크기도 극대화된다. 뿐만 아니라 의로움은 우리에게 또 다른 특별한 선물을 준다. 바로 "감동"이란 것이다. 의로움 없이 이로움만을 추구할 경우 이익을 최대로 얻을 수 없을 뿐만 아니라 감동의 여지도 없게 된다. 우리가 살고 있는 현재의 사회가 "감동 부재의 사회"로 된 것도 따지고 보면 이로움만 추구하고 의로움은 뒷전에 밀려있는 데에서 비롯된다.

의로움을 추구하면서 얻게 되는 뜨거운 감동은 도덕 차원의 감동이다. 약한 자를 돕거나, 어려운 상황에 있는 사람에게 도움의 손을 내밀 때 느낄 수 있는 감동이다. 의로움을 실행하며 도덕 차원의 감동을 경험하는 삶은 매우 훌륭한 삶이다. 그러나 이와는 달리 보다 근원적이고 고차원의 또 다른 감동이 있다. 그것은 예술을 접하고 아름다움을 느끼면서 얻게 되는 감동이며 이것은 도덕 차원을 넘어서는 감성 차원에서의 감동이다.

예술이란 "특별한 재료, 기교, 양식으로 감상의 대상이 되는 아름다움을 표현하려는 인간 활동 및 작품"이라고 사전적 정의를 할 수 있다. 이러한 예술 활동과 작품을 창조해 내기 위해서는 높은 경지에 이른 숙련과 기술이 필요하다. 전문적인 숙련과 기술을 활용하여 예술 활동을 하며 작품을 만들어내는 사람을 우리는 예술가라 부른다. 우리들은 예술가들이 창조적 활동으로 만들어낸 아름다운 작품을 즐기고 감상함으로써 감동의 세계로 빠져들 수 있다.

06 음악 행위와 경제행위

예술 행위는 "무한한 상상의 세계에서 특정의 틀이나 형식을 창조하여 최대의 감성을 이끌어 내는 행위"로 정의할 수 있다. 즉 모든 예술 행위는 1) 무한한 상상, 2) 창조, 3) 감성의 극대화라는 세 가지 기본 요소가 충족

되어야 한다. 예술 행위의 한 축인 음악도 이러한 세 가지 조건이 충족되어야 한다.

음악 세계에서 작품이 만들어지고 연주되는 것을 음악의 생산과 공급이라 할 수 있다. 이렇게 만들어진 무대나 연주를 감상하며 즐기는 것은 음악의 소비와 수요에 해당한다. 무한한 상상으로 만들어진 음악 작품을 감상하는 때에도 무한한 상상의 세계가 펼쳐진다. 무한한 상상 속에서 새롭게 창조되는 음악이야말로 그것을 만드는 사람은 물론 감상하는 사람에게 특별하고 풍부한 감성을 체험하게 하며 감동의 세계로 이끈다.

음악 행위의 궁극적 목표는 감성의 확대이다. 어제보다 오늘, 오늘보다 내일, 감성의 넓이와 깊이를 더해가는 것이다. 호모사피엔스의 출현 이후 지금까지 이어진 음악 행위를 통하여 인류가 경험하는 감성의 폭과 깊이는 끊임없이 확장되었다. 음악적 진보가 이루어진 것이다.

음악 행위는 경제적인 요소는 물론 경제외적인 요소로 구성된다. 음악 행위 가운데 비용과 수익의 개념이 적용되는 부분에서 경제적 요소가 명확하게 확인된다. 음악 행위에서 발생하는 생산 비용은 최소화하고 수익은 극대화하는 것이 바람직하다. 예를 들면 연주회를 개최하는 경우 연주자의 섭외, 연주 공간의 확보, 무대 장치 등에 비용이 발생하고 연주회의 티켓을 판매하여 수익이 발생한다. 이 수익이 비용을 보전하고 순익을 창출해야만 경제적 측면에서 음악 행위가 오랫동안 이어질 수 있다.

음악 행위에서 경제 외적인 요소는 머릿속이나 마음속에서 무한한 상상력을 펼치며 이루어지는 부분이다. 새로운 작품이 만들어지는 창조의 과정에 쏟아 붓는 상상력은 경제적인 잣대로 측정을 할 수 없다. 창작품을 감상하며 얻게 되는 감동의 가치도 경제적 잣대로 측정할 수 없다. 바로 이러한 경제 외적인 요소가 음악과 경제를 구분해주는 좋은 기준이 된다.

07 기술이 체화된 음악

음악 행위와 경제 행위에서 공통으로 중요하고 필요한 요소는 바로 기술이다. 경제 행위를 하면서 경제적 진보를 끊임없이 추구해 온 과정에서 기술이란 요소가 핵심적인 역할을 하였음은 말할 것도 없다. 1차 산업혁명 이후 4차 산업혁명에 이르기까지 기술의 변화와 발전은 경제적 진보를 주도하였다. 음악 세계에서 더욱 다양하고 좋은 소리의 세계를 열어나가는 데에도 기술의 발전은 필수적이다.

특히 음악 행위는 동시성과 현장성이란 특성을 가진다. 바로 지금, 여기 현장에서만 소리가 만들어지고 이를 감상할 수 있다. 이런 특성은 음악이 태생적으로 가지는 공간적, 시간적 제약이다. 지금 여기를 떠나는 순간, 음악을 감상할 수 없게 된다. 다른 시간, 다른 장소에서는 지금 이 연주 소리를 접할 수 없다. 재화나 서비스처럼 언제, 어디서나 만들어서 다른 시간과 여타 장소로 옮겨져 소비되는 것과는 다르다. 음악 관련 기술, 즉 녹음과 재생, 전송과 방송 등이 개발되기 전까지는 음악의 생산 공급과 소비 수요에 동시성, 현장성이란 태생적이고 원천적인 제약이 있었다. 그러나 소리 관련 기술이 개발되고 발전되면서 동시성과 현장성, 즉 시간과 공간의 제약이 없어졌다. 언제 어디서나 원하는 음악을 접할 수 있게 된 것이다.

음악의 태생적 한계인 동시성과 현장성을 탈피하는 데에 기술은 절대적인 요소이다. 손에 잡히고 눈에 보이는 기술의 기반 위에 눈에 보이지 않고 손에 잡히지 않는 상상의 세계가 펼쳐지면서 음악의 프런티어가 한없이 확장되었다. 호모사피엔스가 출현한 이후 오늘날까지 끊임없이 개발되고 발전해 온 기술이야말로 경제적 진보는 물론 음악적 진보에 핵심적인 요소로서 커다란 기여를 하였다.

08 감동의 기나긴 시간 여행

　어제와 오늘로 이어지며 경제적 진보를 추구하는 과정에서 인류는 혁명 차원의 큰 변화를 수차례 경험하였다. 대표적인 큰 변화만 정리해 보아도, 기원전 아주 오래 전 원인류가 이룩한 최초의 인지 혁명으로 시작된 불과 언어의 발견 및 사용, 농업 혁명, 상업 혁명, 산업혁명을 들 수 있다. 특히 산업혁명은 1770년대 최초의 1차 혁명 이후에 2차, 3차, 4차 산업혁명으로 이어졌다.

　농업 혁명의 시기에는 관개와 농기구에 다양한 기술이 활용되었다. 상업 혁명의 시기에는 해양 관련 기술, 유통과 물류 그리고 결재 시스템의 개발이 이루어졌다. 산업 혁명기의 기술 발전은 증기기관으로부터 비롯되어 전체 산업으로 이어졌다. 경제행위의 원천인 에너지도 나무에서 석탄으로, 석탄에서 석유로 이어졌다. 지금은 석유 시대가 끝나가면서 대체 에너지를 모색하는 시기이다. 최근에는 AI 시대로 접어드는 제 4차 산업혁명까지 도달하였다. 각각의 혁명기를 지나오면서 다양한 기술들이 개발되어 사용되었다. 이러한 기술들이 음악 세계에 영향을 미친 것은 말할 것도 없다.

　이제 음악 세계를 통하여 인류가 이끌어 온 최초의 인지 혁명, 농업 혁명, 상업 혁명, 산업혁명 등 혁명적 변화의 과정과 의미를 알아보는 기나긴 시간여행을 시작해 본다.

Part 2

음악과 인지 혁명, 농업 혁명, 상업 혁명

4. 음악 속 시간의 기억과 농업 혁명

01 음악 속 시간의 기억

우주가 생성된 것은 140억 년 전으로 추정된다. 이후 약 100억 년 가까운 시간이 흐르고, 46억 년 전에 지구가 생성되었다. 이처럼 머나먼 과거를 상상하는 것은 그 자체가 어렵기 때문에 과학의 힘을 빌어서 추정할 뿐이다. 이처럼 우주와 지구의 생성 당시의 모습은 상상조차 어렵기에 예술가에게는 도전적이고 매력적인 궁극의 주제이기도 하다. 예술가의 무한한 상상력을 빌린다면 시간을 얼마든지 되돌려 볼 수 있을 것이다.

음악가의 상상 속에서 우주와 지구의 생성, 인류의 출현은 어떻게 펼쳐지고 있을까? 가장 먼 과거를 다룬 음악 작품은 어떤 것이 있을까?

우리는 음악을 통하여 머나먼 과거의 기억을 더듬어 볼 수 있다. 가장 먼 과거를 표현한 음악 작품으로 하이든(Franz Joseph Haydn, 1732~1809)의 '천지창조'를 들 수 있다. 1798년에 작곡된 천지창조는 3부로 구성되어 있으며 연주시간은 1시간 48분의 대작이다. 1부에서는 천지창조의 첫째 날부터 넷째 날까지를 표현하였다. 혼돈, 카오스(chaos)의 묘사로부터 시작하여 점차 어둠과 빛을 나눴다. 하늘과 땅과 바다가 만들어졌으며, 해와 달과 별이 창조된 것을 표현하였다. 2부에서는 다섯째 날과 여섯째 날

을 그려냈다. 바다의 물고기와 하늘의 새, 그리고 사람이 창조됨을 표현하였다. 3부에서는 천지창조를 이룬 신에 대한 찬양과 함께 에덴동산에서 아담과 이브가 사랑을 노래한다. 아담과 이브의 이중창, "그대와 함께하기에 기쁨은 두 배로 되며……"가 울려 퍼지면서 사랑의 충만함을 느낀다. '천지창조'의 마지막은 "아멘"의 힘찬 울림이 퍼져나가며 마무리되는데 이는 믿음과 소원대로 온전하게 이루어졌음을 천명하고 있는 것이다. 하이든의 음악을 통하여 천지창조의 모습을 보는 듯하며 태초의 소리를 듣는 것 같다.

천지창조의 모습은 빅뱅이론과 같은 과학적 접근이나 종교의 세계를 통한 신학적 접근으로 그려볼 수 있다. 다른 방법은 천지창조의 모습을 예술가의 창조적 접근으로 그려보는 것이다. 궁극의 창조성이 필요한 '천지창조'란 주제는 음악가에게 매력적이며 도전적이기에 충분하다. 하이든이 '천지창조'를 작곡한 후 약 100년이 지난 1896년에 구스타프 말러(Gustav Mahler, 1860~1911)는 '교향곡 3번'을 발표하였다. 이 곡은 "말러 판 천지창조"이다. 모두 6개의 악장으로 구성되어 있고 연주 시간도 100분이 넘는 긴 곡이다. 혼돈의 세계로부터 천지가 창조되는 순간을 묘사하였고, 신의 사랑과 함께 영원한 평화로 이어지는 과정을 그려낸다.

1악장은 천지개벽의 순간을 그렸다. 호른 소리로 시작하여 타악기와 심벌즈의 울림으로 천지개벽을 알린다. 이후 고요한 우주로 이어지다가 적막을 깨는 소리들로 채워진다. 2악장에서는 식물의 창조를 표현하였다. 오보에 소리로 시작하여 바이올린의 선율로 이어지는데 이는 대지를 뚫고 나오는 새싹의 돋음과 하늘거리는 잎사귀를 묘사하는 듯하다. 3악장에서는 동물이 창조된다. 클라리넷을 비롯한 관악기들의 어울림으로 동물의 세계를 표현하기 시작한다. 동물 창조는 조용한 가운데에서도 역동적인 분위기를 묘사하였다. 4악장에서는 인간 세계의 시작을 보여준

다. 아주 작은 소리로 잔잔하게 이어지는 첼로 선율에 소프라노의 성악이 포개지면서 시작된다. 성악 부분의 첫 가사는 'O Mensch! Gib Acht!'로 시작한다. 이것의 의미는 '실낙원!', 즉 낙원에서 추방당하며 시작되는 인간 세계를 나타낸다. 5악장은 천사들이 전하는 천상의 소리를 펼친다. 파이프벨 소리가 잔잔하게 울려 퍼지고 여기에 합창과 소프라노가 주고받으며 하늘의 메시지를 전한다. 마지막으로 6악장에서는 사랑이 우리에게 전하는 메시지로 귀결된다.

02 행성 모음곡에서 우주를 듣다

천지창조 이후 우주는 140억 년의 세월을 이어오고 있다. 시간과 공간의 끝을 알 수 없는 우주는 음악가의 창조성을 꿈틀거리게 하는 좋은 주제이다. 우주 현상에 대한 관심을 갖고 이를 음악 세계로 끌어들인 대표적인 음악가로 구스타프 홀스트(Gustav Holst, 1874~1934)를 들 수 있다. 그는 1910년대에 7악장으로 구성된 '행성 모음곡(The Planets)'을 작곡하여 우주의 소리와 소리의 우주를 표현하였다. 7개 악장은 각각 화성, 금성, 수성, 목성, 토성, 천왕성, 해왕성을 표제로 한다. 홀스트가 이 곡을 작곡한 1910년대에는 명왕성이 아직 행성으로 발견되지 않았다. 명왕성(Pluto, the renewer)은 1930년에 발견되어 국제천문연맹이 행성으로 인정하였다. 그러나 2006년에 행성의 요건이 충족되지 않게 되면서 더이상 행성으로 분류되고 있지 않다. 행성 자격이 부여되어 있던 2000년에 작곡가 콜린 매슈스는 '명왕성'이란 곡을 작곡하였다. '명왕성'은 기존의 '행성 모음곡' 마지막 악장인 '해왕성'의 종결부분에 이어지도록 작곡되어 홀스트에게 헌정된 바 있다.

홀스트의 행성 모음곡은 1920년 초연 때는 별 관심을 끌지 못하고

1960년대에 이르러서 연주 무대가 많아지기 시작하였다. 1960년대는 제2차 세계대전 이후 동서 냉전 대립의 구도가 정점으로 치닫는 시점이었으며 미국과 소련 사이에 우주 탐사 경쟁도 격해지는 시기였다. 1969년 우주선 아폴로는 '고요의 바다'라고 불리는 달 표면에 착륙했다. 어떤 소리도 들리지 않을 것 같은 고요한 달 표면에 첫 발을 내딛는 순간이 영상으로 전 세계 사람들에게 전해졌다. 인류의 달 착륙 순간은 우주라는 미지의 세계가 우리의 일상으로 들어오는 순간이었다. 자연스럽게 '행성 모음곡'에 대한 관심도 높아지기 시작하였다. 이후 1977년에 영화, '스타워즈'가 발표되면서 '행성 모음곡'은 더 큰 관심을 받게 되었다.

'행성 모음곡'의 각 악장은 표제가 제시되어 있다. 1악장부터 순서에 따라 화성(Mars)은 전쟁의 전령, 금성(Venus)은 평화의 전령, 수성(Mercury)은 날개 달린 전령, 목성(Jupiter)은 환희의 전령, 토성(Saturn)은 노년의 전령, 천왕성(Uranus)은 마법사의 견습생, 해왕성(Neptune)은 신비주의자의 표제가 붙어 있다. 홀스트가 이 곡을 작곡한 시기인 1914~16년에 제1차 세계대전이 발발하였다. 그래서 전쟁의 전령인 화성을 제1악장에 두고, 제2악장에는 평화를 나타내는 금성을 두어 전쟁과 평화를 대비시킨 것으로 이해된다. 수성이 태양에서 가장 가깝지만 세 번째 악장에 자리한다. 4악장부터는 태양계에서 멀어지는 행성의 순서대로 악장이 구성되어 있다. 뒤의 악장으로 갈수록 음악도 점차 멀어지듯 아스라이 조용해지는 가운데 장엄한 분위기가 강하게 나타나 끝없는 우주의 신비를 담고 있는 듯하다.

특히 마지막 7악장 '해왕성'의 표제는 '신비주의자'이며, 다른 곡들과는 달리 여성합창곡으로 이루어진다. 바로 이 부분에서 가장 멀리 떨어져 있는 행성인 해왕성으로부터 전해지는 우주의 소리를 느끼게 된다. 홀스트는 이 부분의 악보에 서서히 문이 닫히며 점점 아스라이 사라지는 소리를

내듯 연주할 것을 주문하고 있다. 실제로 여성 합창단은 보칼리제, 즉 가사가 없는 허밍으로 지속음을 나타낸다. 그 뒤에 플루트와 클라리넷의 선율이 합창 선율을 재현하는 등 주고 받는 음형으로 구성되어 있다. 이 곡을 연주할 때, 여성 합창단은 무대 뒤에 자리하여 소리만 들리고 모습은 보이지 않는다. 곡이 끝날 때 쯤 실내의 문이 서서히 닫히게 되는데 이때의 음색은 극단적으로 어둡다. 페이드아웃 기법으로 소리가 마무리되면서 우주의 끝 모를 깊이가 느껴지는 순간이다.

03 우주의 빛, 음악이 되다

우주 생성 당시 그 옛날에 발했던 머나먼 우주의 빛을 소리로 나타낸다면 어떤 소리일까. 페테리스 바스크스(Peteris Vasks, 1946~)는 1997년에 바이올린 협주곡인 '머나먼 빛(Distant Light)'을 작곡하였다. 바스크스는, "나는 나의 작품에서 불타오른다. 내가 전하려는 것은 바로 이 불이다."라고 외친다. 발트해의 작은 나라인 라트비아에서 태어난 바스크스는 고향 민속음악의 영향을 받으며 개성이 뚜렷하지만 누구에게나 친숙한 음악을 추구하였다. 바스크스의 음악은, 머나먼 시간과 공간으로부터 발현한 불의 빛을 소리로 그려낸 대표적인 작품이다.

1950년대 이후, 팝 아트가 전 세계적으로 유행하였다. 팝 아트 분야의 예술가인 이브 클라인(Yves Klein, 1928~1962)은 화가이자, 재즈 음악가이며, 유도 선수이면서 신비주의자이다. 클라인은 그의 다채로운 이력과 재능만큼 특이한 방법으로 그림을 그리고 소리를 만들었다. 그 가운데 하나로 캔버스에 빗방울의 움직임을 활용하여 그린 '우주의 발생'(1960)이란 작품이 있다. 이 작품은 캔버스 위에 우주가 처음 만들어지는 자연현상을 빗방울의 충격과 궤적으로 담아내고 있다. 이 그림을 대하면 쏟아지는 빗

소리와 대지를 내리치는 빗방울 소리까지 들리는 듯하다. 빗방울 소리는 태초의 소리를 느껴볼 수 있는 단초가 되는 것 같다.

이처럼 태초, 우주의 발생과 은하계의 기원을 예술로 표현해 내는 예술가의 상상력의 깊이와 넓이는 무한한 것 같다. 재즈 음악가이기도 한 클라인은 여성의 몸에 청색 물감을 바르고 캔버스에 누워 움직이며 그림을 만들어내기도 하였다. 이때에 자신이 작곡한 '단일음 교향곡 (Monotone Symphony)'를 20여명의 연주자가 연주하는 가운데 그림 작업을 하는 퍼포먼스를 보이기도 하였다.

04 머나먼 과거로의 제3의 접근

우주와 지구와 인류의 과거 시간 여행은 그 단위가 수백만, 수천만, 수억 년으로 이어진다. 이는 우리의 일상적인 시간 단위를 초월하기 때문에 쉽게 와 닿지 않는다. 따라서 과거 우주와 지구와 인류의 여러 현상들은 과학의 힘을 빌어서 추론될 뿐이다. 이렇게 먼 과거를 되돌아보는 것을 우리는 '과학사적 접근'이라 부른다. 실존하는 인류 문명의 흔적이나 기록을 찾을 수 없기에 물리학, 화학, 생물학, 지질학 등 과학적 분석을 통한 이론적 접근만이 가능하다. 빅뱅이론, 종의 기원설, 진화론 등이 대표적인 것이다.

한편 인류가 이루어낸 인지 혁명의 절정인 '불'과 '언어'를 사용하면서 초기의 인류는 그들의 일상과 생각의 흔적을 아주 조금씩 후세에 남기게 되었다. 문명기를 맞이한 이후로는 다양한 형태의 문명 활동의 흔적과 기록을 후세에 전하게 되었다. 이러한 흔적과 기록을 찾아가 보면 머나먼 과거의 빛과 소리를 접할 수 있는데 우리는 이를 '문명사적 접근'이라 부른다. 문명의 기록으로 남아있는 역사의 발자취를 따라 가다보면 정확하

게 시간의 흐름을 거슬러 올라갈 수 있게 된다.

과학사적 접근과 문명사적 접근과는 달리 호모사피엔스가 나타난 20만 년 전부터 지금까지의 여정을 되돌아 볼 수 있는 제3의 접근 방법도 생각해 볼 수 있다. 현재의 인류는 현명하고 지혜로운 사람의 종인 호모사피엔스의 후손이다. 우리는 20만 년 전부터 이어지는 호모사피엔스의 DNA를 물려받고 있다. 이러한 DNA의 꼬리 부분의 가장 끝자락에는 사라질 듯 가물가물 초기 호모사피엔스 선조들에게서 유산처럼 물려받은 정보와 기억이 남아 있을 것이다. 이런 정보와 기억을 소환해내어 되새겨 볼 수 있다면 수만 년 전까지 거슬러 올라가 볼 수 있을 것이다.

05 동굴 속 최초의 음악 행위와 경제 행위

약 35,000년 전에 동물의 뼈로 만들어진 피리가 독일 남부지역의 동굴에서 발견되었다. 그보다 한참 더 이전에 만들어진 피리로는 약 45,000년 전에 곰의 뼈, 매머드의 상아 또는 조류의 뼈로 만들어진 피리가 발견되기도 하였다. 당시의 선조들은 이 피리를 어떻게 만들었으며 언제, 어디서, 왜 불었을까 궁금해진다. 아울러 호모 사피엔스의 하루 일과 속에서 피리 부는 행위는 어떠한 의미를 갖고 있었던 것일까. 이러한 궁금증을 풀어보기 위하여 우리의 DNA에 잊혀질 듯 감추어져 있는 기억의 유산을 찾아 그 옛날 동굴 속 어느 날 아침으로 돌아가 본다.

동굴의 아침이 밝아온다. 알 수 없는 동물의 울음소리가 간간히 들려온다. 동굴 한 편에 피워둔 장작불은 밤새 타들어간 탓에 거의 재가 되어 있다. 가장 먼저 일어난 호모사피엔스는 160만 년 전부터 해온 것처럼 꺼져 가는 불 위에 나무 한두 개를 무심코 올려놓는다. 동굴 속 공기는 온기를 머금고 있으나 연기와 먼지 등으로 자욱하고 매캐하다. 바람에 흔들리

는 작은 불길은 그을음이 두껍게 쌓여있는 동굴 벽에 어두운 그림자를 빠르게 그려내고 있다.

서둘러 돌조각 등을 챙기고 사냥을 나가려 준비한다. 동굴 출입구로 가보니 밖에는 비가 많이 내린다. 힘없이 동굴 안으로 돌아와 털썩 주저 앉는다. 동굴 속은 여전히 불, 빛, 연기, 먼지와 그림자들이 난무한다. 불이 타면서 나는 타닥-타닥- 소리가 동굴 안에 퍼지고 있다. 불가에 주저 앉아 절실한 마음으로 사냥감을 머릿속에 그려보며 불쏘시개 막대기를 집어 든다. 긴 한 숨과 함께 막대기를 내리친다. 탁, 탁, 탁······. 오늘따라 이 소리의 느낌이 특별하다. 타닥-타닥-타닥 불타는 소리와 탁-탁-탁 두드리는 소리가 어울려 멋진 울림이 생겨난다. 탁, 탁, 탁, 타닥~ 타닥~ 타닥~.

하릴없이 모닥불 주변을 돌아보니 얼마 전 사냥에 성공했던 동물의 뼈가 보인다. 고기와 털가죽을 주는 이 동물을 또 잡았으면 좋겠다는 생각을 하면서 뼈를 집어 든다. 절실한 마음에 뼈 조각을 들어 묻어있는 재를 입 바람으로 털어내어 본다. 골수가 빠져나가 가운데가 비어 있는 뼈에서는 처음 들어보는 소리가 짧게 울려 나온다. 동굴 속에 울려 퍼지는 소리는 매우 신비하다. 자기도 모르게 자세를 가다듬고 다시 한 번 정성스럽게 숨을 불어 넣어 본다. 보다 깨끗한 소리가 길게 울려 나온다. 동물 사냥에 성공하게 해달라는 간절한 염원을 담아 다시 한 번 숨을 불어넣고 소리를 만들어 낸다. 동굴 속으로 울려 퍼지는 그 소리에는 간절함과 절실함, 강한 소망이 담겨 있다. 게다가 아름답기까지 하다. 이보다 더 훌륭한 음악 행위가 어디에 있단 말인가.

우연히 집어든 뼛조각에 불어 넣은 숨이 소리를 만들어냈으며 그 소리에 절실함을 담아서 기원한 것이 통하였는지 곧 사냥에 성공한다. 고기와 털가죽이 풍부해졌다. 들뜬 마음으로 또다시 뼛조각을 집어 들고 소리를

만들어낸다. 이때의 소리는 성취감과 만족이 듬뿍 담긴 즐거운 소리였을 것이다. 그 때 그 때 상황에 맞추어 다양한 소리를 자연스럽게 또는 의도적으로 만들어 내기 시작하였다. 이후 수만 년, 수천 년의 기나긴 시간 속에 소리가 가지는 의미와 기능을 몸으로 체득하고 더욱 다양한 소리로 발전하게 되었다.

06 동굴 벽화에서 소리를 듣다

대표적인 동굴 벽화인 스페인 북부의 알타미라 동굴(Altamira cave) 벽화가 그려진 시기는 BC 3만 년경이다. 당시 호모 사피엔스에게 수렵은 곧 생존이었다. 간절한 마음으로 주술의 차원에서 강한 염원을 담아 벽화 그림을 그렸을 것이다. 고기와 털가죽이 많이 나오는 동물의 사냥 성공을 염원하는데 이런 동물은 덩치가 크고 힘이 세어 위험하고 사냥하기가 어렵다. 얼마 전에 어렵사리 잡았던 들소를 생각해보니 정말 아름답고 멋지

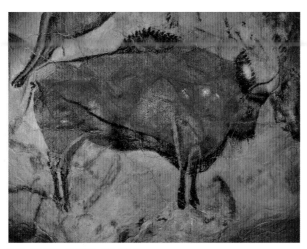

알타미라동굴 벽화(BC 3만 년경)

기까지 하다. 염원, 갈망, 경이로움과 아름다움이 머릿속에 교차한다. 또 잡을 수 있으면 좋겠다는 간절한 생각으로 그림을 그려본다.

희소한 자원인 먹거리와 입을 거리에 대하여 끊임없이 생각하고 내리게 되는 선택과 결정, 그것의 기준과 목표는 배부르고 따뜻한 생활, 즉 효용과 만족을 극대화하려는 것이었다. 희소성 속에서 선택을 하고 효용 극대화를 추구한다는 경제행위의 세 가지 조건이 당시 동굴 속 선조들의 일상에서 확인된다. 인류 최초의 경제적 진보를 위한 훌륭한 경제 행위가 이루어진 것이다.

비슷한 시기에 그려진 프랑스 남쪽 쇼베 동굴(Grotte de Chauvet) 아래쪽에는 두 마리의 소가 뿔을 맞대고 싸우고 있는 모습이 아주 사실적으로 그려져 있다. 당시 쇼베 동굴 앞 들판에서 살아간 소들일 것이다. 벽화

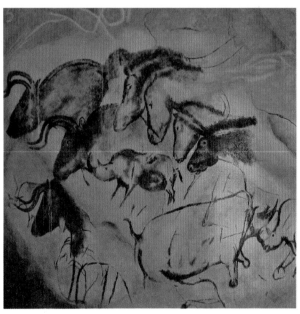

쇼베 동굴 벽화(BC 3만 년경)

속 소의 뿔이 부딪히는 소리가 툭- 툭- 둔탁하게 들려오는 것 같다. 중앙 부분에서 왼쪽 상단으로 비스듬하게 그려진 네 마리의 말에는 말갈귀의 털이 아주 세밀하게 그려져 있다. 말들이 말 갈퀴를 휘날리며 무리지어 달려가는 속도감과 함께 동굴 밖 초지에 불어오는 바람의 소리, 말발굽 소리가 느껴진다. 동굴 벽화에는 다양한 동물이 등장하고 있어 당시 동굴 밖 자연의 초지 위에서 살아가고 있는 동물이 만들어내는 소리의 세계를 유추해 볼 수 있다.

쇼베 동굴 벽화에는 아주 특이하고 인상적인 점이 또 하나 있다. 그것은 소리와 관련된 것이다. 컴컴하고 복잡한 미로와 같은 통로가 끝없이 길게 이어져 있는 동굴 속에서, 벽화가 그려진 곳의 위치는 소리의 울림이 가장 좋은 곳으로 밝혀졌다.

07 동굴 밖 음악 행위와 경제 행위의 진화

호모사피엔스가 동굴에 살면서 추위를 피하고 굶주림을 극복하며 수만 년의 긴 시간이 흐른다. 긴 시간의 학습을 통하여 생활 속 경험과 지혜가 쌓이고 서서히 동굴 밖으로 나오게 된다. 날씨는 점차 온난해지고 우량도 풍부해지면서 동굴 밖에 집을 짓고 모여 살게 되었다. 점차 사회를 형성하고 문명을 개척하며 본격적인 문명사회로 이행하였다. 음악과 경제 행위의 내용도 크게 변화 발전하였다.

동굴 밖으로 나와 농경과 목축을 시작하면서 동물과의 소통이 필요하게 되었다. 자연스럽게 동물 소리를 흉내 내거나 소리 나는 물건들을 두드리고 불기 시작했을 것이다. 동물과의 소통이 이루어지면서 목축과 농경에 투입되는 힘든 노동 대신에 동물을 이용하게 되었고 큰 수확을 얻기 시작하였다.

특히 유프라테스강, 티그리스강, 나일강으로 둘러싸인 충적 평야지대, 페르시아만과 지중해, 홍해로 둘러싸인 일명 '초승달 지역'으로 불렸던 곳에서 농경과 목축이 활발히 이루어졌다. 이 지역에서 BC 6000년경 그려진 벽화 속에는 북을 치는 모습이 나타나기도 한다. 북소리는 목축과 농경은 물론 생활 속에 점차 자리를 잡게 되었다.

BC 4000년경에는 청동기 시대가 시작되었다. 이 시기에 청동으로 만든 종, 방울, 딸랑이 등이 만들어짐으로써 새로운 금속성 소리가 나타났다. 이후 본격적인 고대 문명기로 접어들면서 음악 및 소리에 관한 자료가 다양한 형태로 전해지기 시작하였다. 소리는 그것이 울려 나오는 모양이나 방법이 공기, 줄, 막, 몸통 등 다양한 울림으로 만들어지며 이를 각각 기명, 현명, 막명, 체명이라 한다. BC 2600년경, 메소포타미아에서는 다양한 악기의 종류와 연주법까지 기록해 놓은 점토판이 전해지고 있다. 점토판은 당시의 음악 관련 귀중한 자료임은 말할 것도 없다.

동굴 밖의 일상생활에서 나타나는 경제 행위도 크게 변화 발전하였다. 동굴 밖으로 나와 석기 시대, 청동기 시대를 열어가면서 다양한 도구들이 생겨났다. 다양한 도구, 오르가논(organon)이 생활 속에 자리 잡게 된 것이다. 도구들의 기능은 발전하였고 사용하기 편리하게 만들어졌다. 그 과정에 도구의 기능뿐만 아니라 도구 자체의 아름다움까지 추구하였음이 확인되기도 한다. 이렇듯 나무와 석기와 청동기의 도구를 사용하게 되면서부터 작은 동물은 물론 큰 동물까지도 쉽게 잡을 수 있게 되었다.

석기와 청동기로 만든 도구들이 목축은 물론 농경에 투입되면서 식량 수확이나 가죽과 고기의 채취가 양적으로 증대했다. 아울러 그 종류도 다양해지면서 먹거리, 입을 거리 등 의/식/주의 선택의 폭이 넓어졌다. 이 시기에 이르면서 경제행위의 기본 조건이 이전과 비교하여 크게 변하게 된 것이다. 주지하는 바와 같이 경제 행위의 조건은 유한성과 선택과 만

족 극대화 등 3가지이다. 그런데 동굴 밖 생활을 하게 되면서 이들 조건 모두가 바뀌었다. 즉 농경과 목축이 이루어짐에 따라 식량이나 가죽 등이 풍요롭게 되면서 생활 자원의 유한성 조건이 완화되었다. 아울러 다양한 자원을 수확하거나 취함으로써 선택의 폭이 넓어졌으며 삶의 질과 수준 등 만족도도 높아졌다.

08 음악의 생산성과 인구 증가 효과

이런 가운데 특기할 점은 음악 세계에서의 변화가 경제 측면에서의 변화를 이끌었다는 점이다. 다양한 소리와 음악의 기능을 활용할 경우 농경과 목축 등 경제 행위의 성과, 즉 생산성과 효율성이 제고된다는 것이었다. 따라서 농경과 목축 사회로 이행하면서 더더욱 다양한 음악과 소리가 만들어졌으며 경제 측면의 성과를 향상시켰다. 이는 보다 풍요롭고 안정된 삶이 가능해졌음을 의미한다. 그 결과 자연스럽게 인구도 안정적으로 꾸준히 증가 하였다.

BC 8000년경의 먼 과거 시점, 즉 지금으로부터 약 만 년 전의 인구 통계를 정확하게 알 수는 없다. 다만, 세계 총인구의 추이를 기초로 추론을 해보면 당시의 인구는 약 500만 명 정도로 추산된다. BC 3000년에는 3천만 명까지 늘어난 것으로 추산된다. 1억 명을 기록한 것은 BC 1300년 경이었다. BC 3000에서 BC 1300년까지 1,700년의 시간 동안 인구가 약 3.3배 증가한 셈이다. 이것을 연평균 인구 성장률로 나타내면 약 0.07% 이다. 거의 정체상태나 다름없이 아주 서서히 인구가 증가하였다.

이제 기원년에 이르면서 지구상의 인구는 약 2억 명까지 늘어났다. 이후 AD 1500년경까지 여전히 서서히 늘어나고 있었다. 10억 명의 인구로 늘어난 것은 산업혁명이 진행되고 있던 1804년이었다. 산업혁명이 빠르

게 확산되면서부터는 제법 가파른 인구성장세를 보였다. 1927년에 20억 명으로, 다시 1974년에 40억 명으로 각각 2배씩 증가하였다. 1999년에 60억 명에 이른 후 2018년 현재 약 75억 명에 달하고 있다. 2024년에는 80억 명에 이를 것으로 예상되고 있다.

09 농경, 목축과 음악

BC 10,000년경에 이르면서 호모사피엔스의 일상에 혁명적인 변화를 맞이하였다. 가장 대표적인 두 가지는 동물의 가축화와 곡물의 경작이 이루어진 것이다.

우선 곡물의 경작이 시작된 것은 BC 9500~8500년경으로 알려져 있다. 당시 밀과 보리의 재배가 시작되었다. 그 후 약 1,000년이 흐른 뒤에는 콩 종류가 재배되기에 이른다. 이후 다시 약 3,000년의 시간이 흐른 BC 5000년경에는 올리브 나무, BC 3500년에는 포도나무를 경작하였다. 이러한 경작의 발상지는 주로 터키의 남부, 이란의 서부, 에게해의 동부 지역이었다. 이곳에서 최초의 농업혁명이 이루어진 것이다. 이후 본격적인 농경이 시작된 곳은 메소포타미아 문명이 시작된 곳이었다. 메소포타미아란 티그리스와 유프라테스의 두 강 사이에 위치한 지역을 의미한다. 메소포타미아 지역의 남쪽에 해당하는 지금의 이라크 남부지역에는 당시 수메르인들이 살고 있었다. 그들은 이미 쟁기를 사용하고 관개시설을 활용하여 농수를 조절하며 농사일을 하였다. 이 정도 영농 기술이라면 수확량이 제법 컸을 것으로 추정된다. 이렇게 수확량이 커지는 데에는 음악도 일조를 하였다.

농경에서 힘든 노동은 필수이다. 논밭에서 힘든 일을 할 때 음악으로 흥을 돋우면 노동의 고난은 크게 줄어들고 생산성은 높아진다. 농경의 모

든 과정에는 음악이 함께 했다. 씨를 뿌릴 때에도, 수확을 할 때에도 음악이 함께 하였다. 특히 수확을 할 때에는 자연스럽게 즐겁고 기쁜 음악이 나타나기도 하였다. 음악과 함께 하니 수확의 즐거움과 기쁨은 두 배, 세 배로 된다는 것을 깨닫게 되었다. 음악이 갖는 기능을 알게 되기까지는 수천 년, 수백 년의 긴 시간이 필요했을 테지만 말이다. 처음에는 흥얼거리는 수준이었지만 점차 다양한 소리, 정제된 소리를 만들어냈다.

한편 동물의 가축화는 염소의 가축화가 BC 9000년경에 시작되었다. 그보다 5,000년 후에는 덩치가 큰 말까지 길들여 가축화하였다. 그러나 가축화의 시작은 이보다 훨씬 이전에 늑대와 이리와 들개를 길들여 함께 살게 된 개가 시초이다. 개는 이미 15,000년 전에 가축화되었다. 개의 경우 길들여 가축화한 긴 세월까지 고려한다면 인간과 함께 한 개의 역사는 매우 길다.

BC 9000~8000년경, 사우디아라비아 북서부 지역에 그려진 암각화에는, 여러 명의 사냥꾼이 개와 함께 사냥을 하는 모습이 담겨 있다. 사냥개에는 목줄까지 채워져 있다. 이전의 동굴 내 벽화에서는 볼 수 없었던 사람의 형상이 이때부터 벽화나 암각화에 등장한다. 사람들이 개와 함께 큰 동물을 쫓아 다니며 사냥을 하고 있으며 큰 동물들도 더 이상 두려운 사냥감이 아니다. 암각화는 여기저기에 많은 사람이 어울려서 사냥도 하고 생활을 하고 있는 것을 보여준다.

수메르인과 개와 동물(점토판/BC 3100~2900년경)

BC 3100~2900년경의 수메르 점토판에는 사람과 개와 동물의 모습이 보다 정교하고 아름답게 형상화되어 묘사되고 있다. 동물과의 소통은 물론 사람 간의 소통도 이루어지고 있음을 알 수 있다. 소통을 위한 다양한 높낮이와 강약의 소리들이 벌판을 가득 채웠을 것이다.

5. 고대, 음악과 경제

01 모자이크 박스에서 빛나는 음악 세계

BC 5000~2000년, 고대 수메르인의 생활 속에는 음악이 항상 함께 하였다. 궁정의 시인은 운문으로 된 수메르의 신화와 서사적 이야기를 낭송하였는데, 이때 악기 연주에 맞추어 낭송이 이루어졌다. 낭송과 연주뿐만 아니라 율동까지 더해지면서 궁정의 특별한 행사가 완성되었던 것이다.

수메르의 전설적인 도시인 우르(Ur)의 왕 묘는 1922년에 처음 발견되어 수년에 걸쳐 발굴되었다. 우르의 왕 묘에서는 아름답게 만들어진 하프와 같은 현악기, 느럼이나 탬버린 같은 타악기, 갈대와 금속으로 된 피리 등 관악기가 다수 발견되었다. 현악기, 타악기, 관악기의 초기 형태가 갖추어진 상태로 전해지면서 BC 2700~2000년경에 이미 다양한 소리로 음악을 만들고 즐겼다는 것을 알 수 있다.

특히 우르의 왕 묘에서는 매우 특별한 모자이크 박스가 발견되었다. 나무에 천연 아스팔트를 바르고 그 위에 진주와 청금석 등 고운 빛의 금속들을 붙이고 박아서 만든 것이며 악기 보관함으로 쓰였던 것으로 알려지고 있다. 모자이크 박스의 문양은 3단으로 나누어졌으며 각각의 단에 다양한 그림이 그려져 있다. 가장 위의 단에는 연회가 한창인 모습이다.

그 오른쪽 끝에서 두 번째에 서있는 사람은 현악기를 어깨에 메고 두 손으로 연주를 하고 있다. 이 악기는 '수메르 황소형 리라'로 알려진 것이다. 울림통 끝에 황소 머리가 장식되어 있어 붙여진 이름이다.

02 황소머리에서 유래한 자본(capital)과 고대 리라

'수메르 황소형 리라'를 보면서 왜 황소 형태의 머리를 가진 리라가 만들어졌을까 궁금해진다. 고대 당시는 물론 5천여 년이 지난 지금도, 동양은 물론 서양에서도, 즉 시간과 공간을 초월하여 황소는 언제나 특별하고 중요한 동물이다. 모든 가정과 사회의 1호 재산이며 자본의 축적을 의미하는 대표적인 자산이다. 이 황소의 머리를 나타내는 라틴어는 카풋(caput)이다. 이것으로부터 자본, 캐피탈(capital)이 유래되었다. 소고기와 털가죽을 보관하며 축적한다는 것은 생활이 여유롭고 안정됨을 의미한다. 35,000~25,000년 전 호모 사피엔스가 알타미라, 쇼베, 라스코 등의 동굴에서 생활하면서 가장 간절히 염원했던 것은 다름 아닌 소의 사냥이었다. 위험하고 어려운 사냥에 성공하여 확보한 소의 고기와 털가죽은 여유로움을 증대시킨다. 예나 지금이나 무언가를 축적한다는 것은 안심과 여유를 의미하나 보다. 자본의 축적은 물론 기술의 축적, 지식의 축적, 문화예술의 축적 등 축적의 모든 것은 안심과 여유의 표상이며 더 나은 내일을 위하여 필수적인 것이다. '황소형 리라'를 연주하는 것이야말로 안심과 여유를 기원하며 음악을 즐기고 있음을 의미하는 것이리라.

우르의 왕기에 나타난 '수메르 황소형 리라'는 그보다 이전에 만들어진 초기의 현악기와는 비교가 안 될 정도로 정교하게 만들어졌다. 연주자는 가죽 끈으로 리라를 어깨에 메고 연주를 하고 있다. 리라의 윗부분을 보면 가로축 나무에 각 현마다 나무막대가 현을 조이고 있다. 가로축 나무

는 조율 축으로 보인다. 조율까지 가능하도록 매우 정교하게 만들어진 악기임을 알 수 있다.

특기할만한 점은 이 연주자가 악보를 보며 연주하고 있지 않다는 것이다. 암보나 즉흥 연주를 하고 있음을 나타낸다. 이런 음악은 구전의 방법을 통해서 후대에 전수되어진다. 연주자의 뒤쪽에는 한 사람이 가슴에 두 손을 모으고 리라의 연주에 맞추어 노래를 하고 있는 것으로 보인다. 연회의 흥을 올리기 위함이리라. 가장 상단의 왼쪽 세 번째가 왕인 듯 가장 큰 모습이며 걸친 의상도 화려하다. 아래의 두 개 단에는 각종 물건을 공물로 가져오는 사람들이 그려져 있다. 등에 지거나 어깨에 이거나 하며 물건을 나르는 모습이 사실적으로 나타나 있다.

우르의 왕기에는 가축화되어 기르고 있는 동물들이 상세하고 정확하게 묘사되어 있는 것이 인상적이다. 이 시기에 이미 동물의 가축화가 많이 이루어졌다. 이들 동물들과는 어떤 형태로든 소통이 이루어졌으며 이를 위하여 소리 내는 도구들이 사용되었다. 특히 이

우르 왕기 모자이크박스 (20X48cm/BC 2700~2000년경), (상) 수메르 황소형 리라 부분화, 영국국립박물관

들 가축이 멀리 흩어져서 방목되고 있을 경우에는 더 큰 특정의 소리로 소통을 해야 했다. 따라서 소리를 만들어내는 다양한 기구나 악기가 사용되었다.

BC 2600년경에 다양한 악기의 종류를 기록한 점토판이 발견되어 전해지고 있다. 점토판에는 악기의 종류뿐만 아니라 이를 소리 내어 연주하는 방법까지 기록되어 있다. 더욱 놀라운 점은 음정의 높낮이를 조율하는 방법까지 기록되어 있다는 점이다.

이 시기에 이르면 경제행위도 이전의 호모사피엔스의 그것과는 차원이 다르게 변화 발전하였다. 동굴 속 호모 사피엔스의 경제행위는 원초적 생존 차원의 것이었으며 비바람과 추위 그리고 굶주림을 피하기 위함이었다. 그러나 BC 3000~2500년의 시기에 이르면서 경제행위는 점차 의, 식, 주와 관련하여 더 큰 효용과 만족을 추구하며 진화하게 된다. 이 과정에 자급자족 차원의 경제행위로부터 점차 교환과 거래 행위도 나타난다. 이와 함께 수익성까지 고려하는 등 고차원의 경제행위로 이어지게 되었다.

03 고대의 상업, 언어와 음악

경제행위의 기본 축 가운데 하나는 상업 활동이다. 고대에 이미 물류와 교역 등 상업이 활발하게 이루어지고 또 넓은 지역으로 확대되면서 전문적인 전업 상인이 나타났다. 인류 최초의 전업 상인은 페니키아 상인이다. 여기서 페니키아 지역은 지중해의 동쪽 해안에 위치하여 지금의 시리아, 레바논에 해당하는 지역이다.

페니키아 상인은 세계 4대 문명 발상지인 메소포타미아 문명과 이집트 문명 사이에 위치하면서 두 문명 간 교역을 주도하였다. 특히 BC 3000년

경 이집트 파라오의 계약 상인으로 상업 활동에 전념하는 등 상업 대리인 역할을 수행하였다. 이들은 BC 332년에 페니키아가 알렉산드로 3세에게 정복되기 전까지 약 3,000여 년 간 상업을 이끌어 왔으며 BC 1200년부터 BC 700년까지의 500년 간 최전성기를 누렸다.

페니키아 상인들은 오랜 기간 육로와 바닷길의 머나먼 교역 경로를 다니면서 멀리 있는 가족에게 안부 소식을 전해야만 했다. 이집트의 문자 체계는 당시 지배 권력층에만 통용되었고 무엇보다 어려웠다. 그래서 상인들이 쉽고 편하게 사용할 수 있는 페니키아 알파벳이 새롭게 만들어졌다. 페니키아 알파벳에는 모음체계가 없었으나 그리스로 전파되면서 모음이 추가되었다. 이처럼 수정 보완되면서 라틴어 알파벳의 모태가 되었다.

인류가 소통하기 위하여 소리를 만들어내기 시작한 것은 말이나 언어보다 노래하듯 소리를 만들어 낸 것이 훨씬 먼저였음을 본서의 앞부분에서 다루었다. 말이란 모음과 자음으로 구성되지만, 초기의 소통은 단순한 모음만으로 이어지는 구음 노래였다. 말하자면 보컬리스/보칼리제라 할 수 있겠다. 이러한 보칼리제는 인류 최초의 노래이기도 하지만 최근에도 만들어지고 또 많이 불리고 있다. 모음만으로 이루어지는 노래는 가상 기본이 되면서 깊이를 가늠할 수 없이 큰 감동을 주는 최신의 음악이라 할 수 있다.

지금의 우리들이 자주 듣고 친숙한 보칼리제 곡으로 그리그(Edvard Grieg, 1843~1907)의 페르귄트 모음곡 가운데 '솔베이지의 노래'에서는 가사가 있는 노래로 시작하여 모음의 '아――'하는 허밍으로 이어진다. 이 노래는 감상자의 마음을 저 멀리 이끌어 가는 듯 매우 신비롭다. 라흐마니노프의 '보칼리제'는 첼로 등 현악기로 연주되기도 하고 성악으로 불리기도 한다. 곡의 명칭 자체가 '보칼리제'로 가사 없이 허밍만으로 이루어

진다. 이는 가사로부터의 완전한 해방을 의미하기도 한다. 그래서인지 보컬리제 곡을 들으면 자연 또는 원시로 회귀하는 것 같은 느낌과 함께 자유로우면서 신비로운 경험이 가능해진다.

04 점토판에 펼쳐진 음악의 세계

수메르인의 점토판에는 음악에 관한 기록이 많이 나타나 있다. 이러한 점토판 기록을 통하여 인류 최초의 음악 활동에 관한 많은 것을 접할 수 있다.

BC 1400~1250년경에 만들어진 점토판에는 찬미가의 가사와 선율 등이 기록되어 전해지고 있다. 이 점토판은 시리아의 우가리트(Ugarit) 해안 상업도시에서 발견되었다. 점토판을 보면 가운데 부분에 가로로 이중선이 그어져 있다. 그 선의 윗부분에는 가사가 기록되어 있고, 하단에는 멜로디가 기록되어 있다. 하단의 멜로디 부분은 찬미가 도입 부분에서 마지막 줄에 이르기까지 고대 문자를 해독하여 오늘날의 기보 양식인 오선지에 선율을 재현해 내고 있다.

당시 음계의 개념이 이미 제시되어 있었으며 각 음의 이름이 정해져 있는 가운데 찬미가의 악보가 문자로 기록되어 전해지고 있다. 점토판의 해독에 따르면 찬미가의 연주에 대한 상세한 주문까지 기록되어 있다. 이는 음악 활동을 매우 전문적으로 하고 있었음을 의미한다. 실제로 점토판 가운데 직업의 목록을 정리해 놓은 것이 있으며 여기에 음악 분야에서 전문적인 직업 활동을 하는 음악가를 명시하고 있다.

우가리트 점토판의 고대 찬미가에 나타난 각 음의 길이는 단순하다. 요즘의 음표로 보자면 대부분 8분 음표인 가운데 찬미가의 도입부나 반복부분의 마지막 한 음의 경우 4분 음표로 나타내고 있다. 음의 높낮이는

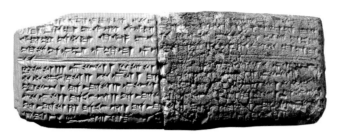

찬미가의 가사와 기보법이 기록되어 있는 시리아 우가리트(Ugarit) 점토판
(BC 1400~1250년경)

일정의 음역 폭에서 멜로디의 유려한 느낌이 나도록 서서히 변하는 형식을 나타내 보인다. 음의 길이와 높낮이로부터 달의 신의 부인에게 바치는 찬미가의 분위기가 느껴진다. 지금부터 약 3,500여 년 전 수메르인의 감성이 오선지를 통해 그대로 전해지고 있는 것이다. 이 악보에 따라 소리를 내보면 지금으로부터 약 3,500여 년 전에 연주되었을 것으로는 믿기지 않을 정도로 아름답고 유려한 음악이다. 지금 들어도 아름답고 훌륭한 선율에 저절로 감탄하게 된다. 특히 시간의 의미까지 더하여 3,500여 년 전의 인류와 공감을 하고 있다는 생각에 심장이 멎을 것만 같다.

05 가장 오래된 사랑 노래

이 시기에 사랑의 노래인 애가와 슬픔의 노래인 비가도 점토판의 기록으로 전해진다. '슈-수엔 왕에게 바치는 사랑의 노래'를 나타낸 설형문자의 점토판 기록은 가장 오래된 애가, 사랑의 노래로 알려져 있다. 그 사랑의 내용은 다음과 같다.

그녀는 순수한 사람에게 생명을 주었고

순수한 사람에게 생명을 주었습니다.

여왕은 순수한 사람에게 생명을 주었습니다.

........

당신의 선물은 아름답습니다.

내 눈을 보세요!

인류가 기록한 첫 번째 사랑의 노래는 당시 엄숙한 결혼의식에 바친 노래였으며 사제 계급 신분의 성직자가 작사한 것으로 추정하고 있다. 한편 BC 2000년경에 우르 도시가 무너지고 왕조가 끝났다. 이 시기에는 수메르 풍의 비탄의 노래인 비가, 애도곡이 만들어졌으며 지금까지 점토판으로 전해지고 있다. 사랑과 슬픔 등 감성적 주제를 다루는 다양한 노래가 만들어져 일상생활에서 불렸다는 것을 알 수 있다.

고대인들은 음악을 즐기는 수단이라기보다는 우주의 질서를 표현하거나, 신성한 예식을 치르는 데에 필수적인 요소로 인식하였다. 따라서 고대 이집트 음악을 듣고 있으면 넓고 깊은 신비로운 세계가 느껴지는 듯 경이롭다. 고대 음악을 들으며 이집트 무덤 벽화를 보거나, 특히 '사자의 서'와 같은 그림을 들여다보고 있으면 더더욱 신비롭다.

06 농경과 목축에 필수인 음악

음악이 널리 확산되고 있었던 이 시기에 농경과 목축의 생산성은 어떠했을까? 노동은 물론 그 외의 생산을 위한 요소의 투입에 대비하여 산출은 지금의 잣대로 보자면 당연히 높은 수준은 아니다. 무엇보다 당시 수메르인들은 이미 관개시설을 활용하고 경작을 위한 도구를 사용하고 있으므로 생산성이 어느 정도는 확보되었다. 예전의 농경이나 목축은 특히

기온, 우량 등 날씨에 의존하고 있는 만큼 당시 사람들은 풍요로운 수확을 기원하며 하늘에 제를 올렸다. 이때 경건한 제사 음악과 함께 정성스럽게 제사를 올렸다. 하늘에 제를 올린 후에는 모두 모여서 즐거운 음악과 함께 제사 음식을 나누며 하나가 되었다.

고대의 음악을 재연한 음원을 들어 보면 경건하면서도 경쾌하고 즐거운 선율에 당시 사람들의 감성을 느낄 수 있다. 고대의 음악을 재연한 대표적인 작품의 하나로, 스페인의 음악학자인 라파엘 페레스 아로요(Rafael Peres Arouyo)가 2001년에 복원 작업을 한 고대 이집트 음악이 있다. BC 2700년~AD 500년 사이의 3,200여 년간 이집트 음악에 대한 고고학적 탐구를 하였고 당시의 악기와 연주기법까지 고증하여 만든 음악을 음반으로 발표하였다. 고대 이집트의 음악은 느리고, 평온하며, 신비스러운 음악인 것으로 알려지고 있다. 당시 음악은 수직적 화음 구조는 없는 가운데 수평적 단선율 중심으로 되어있어 지극히 단순하며 감동적이다. BC 3000년경 연주에 이미 현, 관, 타악기가 골고루 쓰였으며 소리의 어울림이 추구되고 있었다는 점은 매우 인상적이다.

07 고대의 법과 제도

고대에 이미 농경과 목축으로 얻은 수확물의 다양한 거래 행위가 이루어졌다. 외상 거래와 대출까지도 일상적으로 발생하였다. 이에 따른 이자의 발생과 지급에 관련된 상관습이 형성되었으며 아울러 관련 법과 규정도 필요하게 되었다. 상거래 관련 법, 제도에 관하여 애쉬눈나 법전(The Eshnunna Code, BC 2000년경)과 이것보다 정교하고 치밀하게 구성된 함무라비 법전(The Hammurabi Code, BC 1792년)에서 많은 것을 정하고 있다.

함무라비 법전은 보복법적 특성인 '이에는 이, 눈에는 눈'의 원칙이 지배적인 282개 법조항으로 구성되어 있다. 225cm 높이의 비석에 새겨져 있으며 전문은 8,000여 문자로 되어 있다. 함무라비 법전의 조문들을 살펴보면 농경 사회는 물론 상업이 활발한 경제사회에서 합리적이고 공정한 사회운영 방식을 모색하고 있었음을 확인할 수 있다.

6. 그리스, 로마시대의 음악과 경제

01 음악(music)의 유래

그리스인의 삶은 음악과 함께 이루어졌다. 뮤직(music)의 어원도 그리스말인 무시케(mousike)로부터 시작되었다. 무시케는 아홉 명의 뮤즈가 수행하는 활동, 즉 문학, 과학, 예술 등을 포함한다.

그리스 시대에는 생활 속에서 춤, 노래, 시낭송 등을 즐겼다. 이를 위한 반주가 있었고, 연회의 흥을 돋기 위한 연주도 이루어졌다. 신에게 제를 올릴 때에도 음악은 필수였다. 예를 들면 다산의 신, 술의 신인 디오니소스에게 제물을 바치고 다산과 풍년을 기원힐 때에는 숫염소를 제물로 바치고 불에 태웠다. 의식에 참여한 사람들은 불 주위를 돌면서 숫염소의 노래라는 의미의 '트라고디아'를 합창했다. '트라고디아'는 숫염소를 의미하는 '트라고스'와, 노래를 의미하는 '오데'의 합성어이다. 숫염소의 노래를 합창으로 부르기 시작한 것이 점차 연극의 형태로 변했으며 '트라고디아'는 비극(tragedy)의 어원이다.

그리스 문화에서 신화는 빠질 수 없으며 신화 속에는 음악 이야기가 매우 풍부하다. 제우스에게는 두 아들이 있다. 하나는 아폴론이며, 빛의 신, 음악의 신이다. 아폴론의 악기는 현악기, 리라(Lyra)이다. 리라는 고대

수메르인으로부터 시작하여 그리스로 이어진 악기이며 현을 퉁기면 빛처럼 아름답고 정리된 음을 만들어 낸다. 아폴론은 노래의 여신인 아홉 뮤즈의 합창을 지도하기도 한다.

제우스의 또 다른 아들 디오니소스는 술, 다산, 춤의 신이다. 디오니소스의 악기는 관악기, 아울로스(Aulos)이다. 아울로스는 관능적, 몰아적, 신화적인 특성을 가지며 사람의 마음을 크게 흔들기도 한다. 이렇듯 관악은 사람의 마음을 열광시키는 등 디오니소스적 특성이 강하다.

02 음악의 피타고라스 정리

그리스의 철학자 피타고라스(Pythagoras, BC 582~497)는 수금을 연주하며 즐겼던 것으로 알려지고 있다. 그는 수금의 다양한 음을 연주하면서 음의 어울림, 하모니 상태에 관하여 과학적이고 논리적으로 실증 작업을 하였다. 현의 길이가 1 : 2와 같이 정수배율로 되면 어떤 길이의 현이라도 화음을 만들어 낸다는 것을 알아냈다. 이 발견은 음악사에서 획기적인 일이며 음악에서의 '피타고라스 정리'라 불린다.

피타고라스는 대장간 앞을 지나다가 망치 무게에 비례하여 12 : 9 : 8 : 6의 비율로 소리가 만들어진다는 것을 우연히 발견하였다. 피타고라스는 대장간 망치소리 뿐만 아니라 종, 물잔, 현, 관의 크기와 길이를 다양하게 변화시키면서 소리를 분석하였다. 피타고라스가 화음 구조를 발견하기 위하여 여러 실험을 하는 과정에서 현, 관, 타악기가 다양한 형태로 개발 또는 개선되어 정교한 음을 구사하는 것이 가능하게 되었다.

앞서 다루었듯이 악기의 어원은 도구나 연장을 의미하는 그리스어의 오르가논(organon)에서 유래한다. 악기인 오르간도 소리를 만들어내는 도구나 연장을 의미하는 오르가논에서 나온 말이다. 최초의 오르간은 수

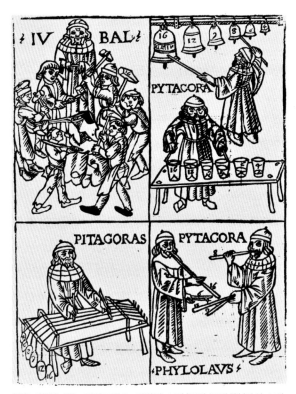

화음 실험을 하는 피타고라스, 대장간 소리/종과 물컵/현/관의 소리
실험(목판화) 가푸리우스(Franchinus Gaffurio/1451~1522)

압 오르간이었으며 BC 3세기 그리스 시대에 발명되었다. 지금까지 전해
지고 있는 가장 오래된 수압 오르간은 BC 228년에 만들어졌다. 수압으로
소리를 만들어내는 방식으로부터 점차 가죽으로 만든 공기주머니가 풀무
의 기능을 하며 공기를 계속 불어 넣어 소리를 만드는 방식으로 발전하였
다. 공기를 불어넣으면 끊임없이 소리를 만들어낼 수 있으며 이것은 획기
적인 것이었다.

이렇듯 그리스 시대에 음악의 혁명기를 맞이하며 소리의 신세기가 시
작되었다. 그러나 이 시대의 많은 기록물들 가운데 악보는 발견되지 않고

있으며 기보법은 훨씬 이후에 나타나게 된다.

03 음악, 국가, 우주의 하모니

피타고라스 이후, 그리스의 철학자들은 하모니 상태에 관하여 과학적이고 논리적으로 실증하여 설명하였다. 아울러 모든 예술 가운데 가장 따라 하기 쉬운 예술이 음악이라고 보았다. 음악이야말로 가장 표현적이며, 감성을 구체적이고 명시적으로 잘 나타내는 것이기 때문이다. 느끼고 상상한 여러 가지 감정을 타인의 마음에 가장 잘 전달할 수 있는 틀이 바로 음악인 것이다.

소크라테스(Socrates, BC 470~399)와 그의 제자 플라톤은 음악이 우주의 질서를 반영하고 있으며 모든 수의 체계 속에서 우주의 질서를 설명하는 것이 가능하다고 보았다. 이것은 음악의 체계 속에서 무지카 문다나(Musica Mundana), 즉 음악의 상부구조를 중시한 것으로 이해된다. 특히 플라톤(Plato, BC 427~347)은 그의 저서, 『국가론』에서 이상적인 국가를 이루기 위해 음악의 리듬과 선법은 반드시 필요하다고 강조하였다. 국민은 나약해지면 안 되고 그렇다고 너무 거칠어져서도 안 되는 바, 음악과 체육이 교육의 최우선이며 이 두 가지를 균형되고 조화롭게 갖추는 것이 중요하다고 강조하였다.

아리스토텔레스(Aristoteles, BC 384~322)도 음악이 수에 의해 조화롭게 배열되면 하모니 상태에 이른다고 보았다. 음악은 우주 질서를 반영한다거나 수의 체계 속에서 설명이 가능하다고 본 것이다.

숫자는 우주의 핵심 요소이며 음악은 바로 이러한 숫자로 구성된다. 음악은 물론 수학, 철학과 정치 및 사회 구조 속에서 하모니의 개념은 가장 기본이 되며 이상적인 것이다.

04 그리스 젊은이의 평균 스펙

아리스토텔레스는 교육의 필수 기본 과목을 음악, 미술, 체육, 그리고 문장 네 가지로 구성된다고 보았다. 이런 교육을 받은 고대 그리스 젊은이들의 이른바 평균적인 스펙을 보면, 현악기 리라를 연주하고, 육상과 체조로 체력을 관리하며, 시와 문학을 즐기는 것을 기본으로 여겼다. 젊은이뿐만 아니라 많은 사람들이 키타라 연주와 노래 등 다양한 음악 경연 무대에 참가하여 저마다의 실력을 겨루었다. 여기에 점차 무용과 격투가 추가되어 대규모 경연대회로 발전하였다. 특히 합창단은 폴리스의 명예를 걸고 각 폴리스 시민들로 구성되어 스포츠처럼 경쟁하였다.

음, 미, 체의 기본 교육으로 몸과 마음이 단련된 많은 젊은이들은 전쟁 터로 나갔다. 당시 폴리스 사이에서는 전쟁이 빈번했으며 대표적인 것은 아테네와 페르시아가 격돌한 '페르시아 전쟁'이었다. BC 490년의 2차 페르시아전쟁인 '마라톤 전투'에 이어 BC 480년에는 제3차 페르시아 전쟁인 '살라미스 해전'이 발발하였다. 살라미스 해전 당시 그리스로 쳐들어간 페르시아의 왕은 크세르크세스 1세 (Xerxes I, '세르세')였다. 극적인 삶을 살았던 그의 일대기는 헨델의 오페라로 만들어졌다. 헨델의 오페라 '크세르크세스'의 1막의 아리아 곡 가운데 '옴브라 마이 푸(Ombra mai fu)'는 페르시아의 왕 크세르크세스(세르세)가 부르는 곡이다. '아름답게 무성한 나무 그늘이 포근하구나. 폭풍우가 몰아쳐도 평화 있으리, 내 마음의 즐거운 안식처여……'하며 아주 느리게 노래한다. 헨델의 '라르고(Largo)'이다. 이 노래는 크세르크세스 왕의 역을 맡는 카스트라토가 부르도록 작곡된 곡으로 요즘은 카운터 테너 또는 소프라노가 많이 부른다.

아리스토텔레스는 국민들을 하나로 결속시키는 방법 중 음악만한 것이 없으며 국가나 군가, 교가 등 실용적인 음악이 중요하다고 보았다. 이론

에 치우치거나 예술을 위한 예술보다 실용음악이 이상적인 국가를 이루는데 큰 역할을 한다고 보았다. 당시 사람들은 무지카 문다나(Musica Mundana)는 물론 무지카 후마나(Musica Humana)와 무지카 인스트루먼탈리스(Musica Instrumentalis)의 모든 음악의 구조를 균형되게 중시하고 생활 속에서 활용하였음을 알 수 있다.

05 신들의 언덕에 울려 퍼지는 음악

라파엘로가 그린 바티칸 사도 궁전, 서명의 방 벽화에서 아리스토텔레스를 비롯한 그리스 철학자를 중심으로 구성된 아테네 학당을 볼 수 있다. 바티칸 사도궁전의 '서명의 방'은 당시 교황 율리우스 2세가 개인 서재로 쓰던 공간이었다. 라파엘로는 이 서재의 네 개의 벽에 철학, 신학,

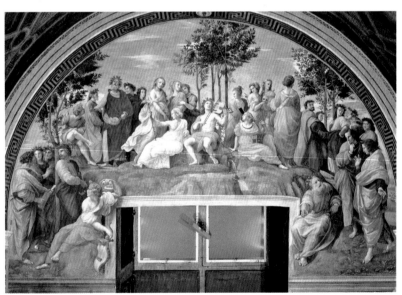

파르나수스, 바티칸 사도궁전, "서명의 방", 예술을 주제로 한 벽화(프레스코화/50X70cm/1509~1510년 작) 라파엘로(Raffaello Sanzio/1483~1520)

법학, 그리고 예술을 나타내는 프레스코화를 그렸다. 이 가운데 철학을 주제로 한 벽화가 '아테네 학당'이며 예술을 주제로 그린 다른 쪽 벽의 벽화는 '파르나수스', 즉 신들이 있는 성스러운 언덕을 그렸다. '파르나수스'가 그려진 벽면에는 창문이 있어 벽화의 구성에 제약을 받았다. 라파엘로는 창문 위쪽에 파르나수스라는 신들의 언덕을 표현하였고 여기에 음악과 시의 세계를 펼쳐 그렸다.

언덕의 가장 위 쪽 한 가운데에 월계수 나무가 서있다. 나무 아래에는 아폴론이 리라를 연주하고 있다. 아폴론을 중심으로 예술을 상징하는 9명의 뮤즈가 좌우에 나눠서 앉거나 서있다. 아폴론의 왼쪽에 앉아 있는 흰 옷의 여인은 성악의 '칼리오페'이며 아폴론의 리라 연주에 맞추어 노래를 부르고 있다.

한 가운데 아폴론을 중심으로 좌우가 대칭적 구도를 이룬다. 왼쪽 하단은 이상향을, 오른쪽 하단은 현실 세계를 나타냈다. 이상향은 그리스 여류시인 사포가 한 손에 자신의 이름과 시가 적힌 종이를 들고 위를 바라보며 젊은 시인들과 함께 이상적인 예술을 논하며 즐기고 있다. 표정과 자세에서 부드럽지만 강한 기개가 느껴진다. 오른쪽의 현실 세계에는 나이 지긋한 시인들이 차분하고 진중한 표정과 자세로 일상을 논하고 있다. 앉아 있는 시인의 손은 저 아래 현실 세계를 가리키고 있다.

파르나수스의 신들의 언덕에서는 음악 소리가 잘 울려 퍼질 것 같다. 실제 그리스에서는 음악 소리가 잘 울려 퍼지는 대규모 원형 공연장이 다수 건립되어 다양한 무대가 올려졌다. 무대와 청중 사이의 연주가 이루어지는 공간은 매우 과학적이고 정교하게 건축되어 울림이 좋았다. 무대에서는 연극과 음악이 결합된 형태로 세련되고 멋진 종합예술이 펼쳐졌다. 지금의 오페라와 뮤지컬의 원형이라 할 수 있는 무대가 이미 시작된 것이었다.

06 그리스, 로마시대의 소득 수준

그리스, 로마시대의 일인당 소득은 현재가치로 환산하여 약 800달러로 추산되고 있다. 이러한 소득 수준은 이후 약 1,000여 년 동안 큰 변화 없이 지속되었다. 2020년 현재에도 그리스, 로마시대의 평균소득 수준인 800달러보다 훨씬 낮은 상태에서 생활하고 있는 절대 빈곤의 인구가 많다. 따라서 그 옛날 그리스, 로마시대의 생활수준은 지금에 비교해 보아도 크게 나쁜 상태는 아니었다. 물론 당시의 왕족이나 귀족의 경우, 의/식/주생활의 사치와 풍요는 지금의 우리가 상상할 수 없을 정도로 높은 수준이었다.

이와 함께 경제사회가 복잡해지면서 법과 제도가 제정되었고 그 핵심에는 화폐가 있었다. 당시에는 관습을 포함하여 규율이나 법을 노모스(nomos)라는 용어로 나타냈다. 노모스는 그리스어로 노미스마(nomisma), 라틴어로는 누무스(nummus)로부터 유래하는데 그 의미는 화폐이다. 화폐는 경제사회의 구성원 모두가 그것의 가치와 사용에 대하여 납득하고 지켜야하는 신용의 표상이다. 따라서 화폐는 경제사회의 규율이나 법의 핵심 내용이 된다. 누무스는 다시 숫자, 넘버(number)의 뜻으로 쓰이기도 하였다. 경제학(economics)의 어원도 오이코스(oikos) 노모스(nomos)이며 오이코스는 가정을, 노모스는 화폐를 어원으로 하는 가운데 제도나 법으로 관리하는 것을 의미한다.

07 음악 경연대회와 우승컵

BC 6세기에는 독주 악기인 아울로스와 키타라의 경연대회가 열리기 시작하여 대중에게 확산되었다. 경연대회 우승자에게는 상품으로 항아리

가 수여되었다. 지금도 각종 스포츠나 문화예술 분야의 경연에서 우승한 자에게는 우승컵을 수여하는데 그 원조가 암포라(amphora)라는 토기 항아리였던 셈이다.

암포라는 다양한 형태와 색으로 만들어졌으며 와인을 담아서 원거리 운송을 하는 용도로 쓰이거나, 기름 또는 곡물을 보관하며 사용하는 용도로 쓰였다. 암포라 항아리의 겉면에는 다양한 그림이 그려져 오늘날까지 전해지고 있다. 특히 검은색 바탕에 그려진 황토색 그림이 돋보이는 암포라가 지중해 연안 전 지역에서 발견되고 있다.

당시 경제사회의 다양한 모습과 음악 활동의 모습을 담고 있는 암포라도 많이 발견되고 있다. BC 490년경 그리스 시대에 '키타라를 연주하며 노래하는 청년'의 암포라 항아리 그림 속 청년은 고개를 뒤로 완전히 젖혀서 연주하고 노래하는 모습이 매우 열정적으로 그려졌다. 현을 뜯고 있

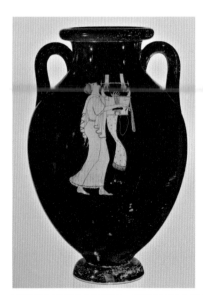 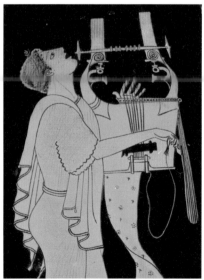

키타라를 연주하며 노래하는 청년(암포라 토기/BC 490년), 부분화(우)

는 손가락에서는 선율이 느껴지며 키타라 악기도 매우 정교하고 고급스럽게 만들어졌음을 알 수 있다. 이 외에도 당시의 음악 세계를 전해주는 수많은 암포라가 전해지고 있다.

08 돌기둥에 새겨진 악보

한편 돌기둥에 시의 가사가 새겨져 있는 악보가 발견되기도 하였다. 1883년에 터키의 철도공사장에서 발굴된 '세이킬로스의 비문'(AD 100년경)이 대표적이다. 짧지만 군더더기 없이 삶과 죽음, 기쁨과 슬픔 등 철학적이고 감성적인 주제를 차분하게 다루고 있다. 이 비문의 음악은 약 10초 내외의 짧은 곡이며, 비문에 새겨진 가사의 내용은 다음과 같다.

살아가는 동안 편안하기를,
어떤 슬픔도 없이.
삶은 짧은 시간 머물며,
시간이 그대를 데려 갈 테니……

While you live, shine
have no grief at all
life exists only for a short while
and Time demands his due

Ὅσον ζῆς φαί-νου, μηδὲν ὅ-λως σὺ λυ-ποῦ-πρὸς ὀ λίγον ἐ - στὶ τὸ ζῆν, τὸ τέλος ὁ χρόνος ἀπαι-τεῖ.

세이킬로스 비문(Seikilos epitaph/AD 100년경) 악보의 오선지 표기

위와 같은 시의 가사를 이어가는 선율을 오늘날의 오선지로 나타내 보면 비문의 악보에서 보는 것처럼 단순하게 구성되었다. 극단적인 감성을 갑자기 이끌어내기 보다는 서서히 상행하는 선율로 시작하여 정점에 이르고 나면 다시 서서히 하행하는 선율로 이어진다. 따라서 안정되고 균형된 형식이 반복하는 가운데 잔잔하게 절제된 감성을 나타내 보인다는 평가를 받고 있다.

이후 본격적인 로마시대로 이어지면서 경연대회가 자주 그리고 여러 곳에서 생겨났다. 경연대회의 대중화와 함께 악기와 음악은 더욱 빠르게 발전하였다. 음악을 듣기 위해 경연대회로 몰려드는 사람들도 크게 늘어났다. 경연대회 뿐만 아니라 각종 연주회는 무료 공연이었고 연주자들은 공무원의 신분으로 연주회를 준비하였다. 키타라 연주는 확산되어 대부분의 남녀가 악기를 배우고 연주를 즐겼다.

09 서양문명의 보배, 그레고리안 성가

로마 황제 콘스탄티누스 1세(Constantitus I, 306~337)는 313년에 기독교에도 다른 종교와 동등한 권리를 공인하고 보호하게 되었다. 이후 밀라노 주교, 암부로시우스(Ambrosius, 339~397)는 교회의 예배 형식과 음악이 지역마다 다른 것을 통일시켰다. 교황 그레고리우스 1세(Gregorius I, 540~604)는 그레고리안 성가를 집대성하였다. 이때 가사는 신약과 구약 성서에서 발췌하여 썼다. 그레고리안 성가는 로마네스크 건축(9세기 후반부터 12세기 고딕 건축이 시작되기까지 유럽의 건축 양식)과 함께 서양문명이 만들어낸 두 가지 보배로 평가되기도 한다.

그럼에도 불구하고 로마시대에는 음악을 종교의 하인 정도로 생각하였

다. 음악을 통하여 그리스도의 가르침에 마음을 열고 신성한 생각을 하도록 할 때만 교회에서 음악을 연주할 가치가 있는 것으로 받아들였다. 그러나 아울로스나 키타라의 연주와 같은 기악은 이런 기능을 하지 못하는 가운데 오히려 음악에 대한 향락적 태도가 강해지고 퇴폐적으로 변질되기도 하였다. 이러한 배경 때문인지, 중세에 들어서 부터는 로마의 음악 유산을 거부하기도 하였다.

종교적 목적으로 건축되고 사용되는 교회 건물이 처음 만들어진 것은 303년이다. 국가가 공인한 최초의 성당이 지어진 것이다. 그것은 아르메니아의 에치미아진에 지어진 대성당이다. 이곳에서 펼쳐진 시편의 음송은 웅장한 대성당 건물 속 공간을 경건하면서도 아름답게 채웠다. 이후 313년 밀라노 칙령과 함께 기독교가 공인되면서부터 시편과 함께 찬송가를 중심으로 음악활동이 활발하게 이루어졌다. 종교음악을 음송하거나 이를 듣고 있으면 한없는 신비와 평정의 세계로 들어서는 것 같이 느껴지는 것은 예나 지금이나 같을 것이다. 기록으로 전해지는 가장 오래된 찬송가로는 3세기말경에 그리스어로 쓰인 옥시린쿠스 찬송가(Oxyrlynchus Hymn)가 있다. 이것은 파피루스에 기록되어 있으며 옥스퍼드 대학에 소장되어 오늘날까지 전해지고 있다.

10 로마 거리의 악사들

로마 시대에는 거리의 악사들도 많았다. 이들을 그린 모자이크 그림이 전해지고 있다. BC 3세기경 '거리의 악사 모자이크'는 거리 풍경에 다양한 악사들이 등장하여 흥겨운 한 때를 즐기고 있음을 보여준다. BC 3세기의 모자이크 작품이 로마 시대에 모작이 되어 오늘날까지 전해지고 있는 것이다. 오른쪽의 악사는 커다란 북인지 탬버린처럼 생긴 악기를 어깨

에 걸치고 두드리며 연주하고 있다. 가운데 사람은 양 손에는 캐스터네츠처럼 생긴 작은 악기를 쥐고 박자를 맞추고 있으며, 뒤쪽으로는 관악기도 보인다. 이들 그림 속 악사들의 다리와 발 모양에서 적당히 흥이 올라 있음이 전해진다.

로마 시대의 절정기, 팍스 로마나(Pax Romana) 시기에 로마는 금융의 중심지였다. 이때 이미 사유제와 신용제도의 초기 형태를 갖추었다. 곡물 등 1차 산품은 로마에서 멀리 떨어진 곳에서 싼 값에 풍부하게 조달되었다. 제국의 동서와 남북을 촘촘하게 잇는 총 길이 8만 5천 km의 로마 길을 통해서였다. 따라서 제국 내에서 자급자족적 특성을 보이며 국제무역이 정체되기도 하였다. 이후 네로 황제(37~68년 재위) 시기로 접어들면서 로마는 점차 팍스 국가로서의 위상을 잃게 된다. 대외적으로는 게르만

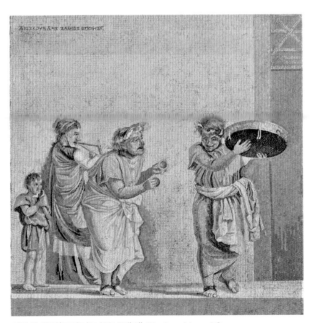

거리의 악사(모자이크/BC 3세기) Dioskourides of Samos

족인 고트족의 빈번한 침입과 동쪽에서 훈족이 쳐들어오면서 로마 제국의 붕괴가 본격화되었다. 로마는 멸망하는 데에 오랜 시간이 걸렸다. 395년 동로마와 서로마로 분리되었고 서로마는 476년에, 동로마는 1453년 오스만튀르크에 의해 콘스탄티노플이 함락되면서 멸망하였다.

7. 중세, 음악과 상업 혁명

01 중세 천년의 시작과 음악

AD 200년대로 접어들어 로마제국의 힘이 약해지면서 서로마 제국이 476년에 멸망하였으며, 중세 천년이 시작되었다. 로마를 점령한 게르만 족은 프랑크족, 반달족, 고트족, 랑고바르드족 등으로 구성되는데 이 가운데 프랑크족이 부상하여 유럽 각지로 퍼지면서 본격적인 유럽시대가 시작되었다. 이후 프랑크 왕국은 프랑스로 이어지는 서프랑크, 합스부르크 가문 신성로마제국의 동프랑크, 이탈리아로 이어지는 중프랑크로 나뉘었다. 이와 함께 유럽의 정치와 경제는 본격적으로 분열과 혼돈의 시대로 접어들게 되었다.

중세에는 자연 재해가 자주 발생하였다. 소빙하기가 있었으며 홍수도 빈번하였다. 기근과 질병이 끊임없이 확산되었으며 무엇보다 흑사병이 오랜 기간에 걸쳐 유럽 전역에서 발생하여, 유럽 인구의 1/3 이상을 죽음으로 내몰았다. 뿐만 아니라 크고 작은 전쟁이 지속적으로 발발하여 중세는 불안과 혼란이 끊임없이 이어진 시기였다.

8세기에 유럽의 북쪽에서는 바이킹(viking: 만/vik에 사는 사람)족이 세를 확장하였다. 유럽의 남쪽에서는 이슬람 세력이 지중해를 둘러싼 지

역에서 번창하고 있었다. 이와 함께 유럽의 남과 북 전역에서 전쟁의 소용돌이가 휘몰아쳤으며 크고 작은 전쟁의 불안 속에서 유럽의 동서 간 및 남북 간 교류는 축소되었다. 자연히 각 지역의 대외 의존적 경제는 취약해졌으며, 이를 극복하기 위한 방편의 하나로 자급자족의 봉건적 장원경제가 나타났다.

이런 사회적 배경 때문에 구원을 추구하는 교회 음악이 널리 확산되었다. 또한 힘들고 어려운 현실을 이겨내기 위한 세속 음악이 나타나기도 하였다. 교회 음악과 세속 음악이 발전하는 과정에서 기보법과 화음 등 음악사에 획을 긋는 음악의 기본 체계가 갖추어졌는데 이것이야말로 중세 음악의 커다란 특징이다.

02 중세 암흑시대의 중심, 교회

중세가 시작되면서 힘들고 어려운 경제사회가 이어지는 가운데 바라는 것은 오로지 신의 가호뿐이었다. 신의 가호가 절실한 만큼 육체적인 것은 악이요, 정신적이고 영적인 것은 선이라는 구도가 사회 전반에 확산되었다. 400년대 이후 거의 천 년의 기간 동안 이러한 추세가 지속되면서 이른바 '중세 암흑의 시대'를 맞이하였다.

중세 사회에서는 교회가 모든 것의 중심이었다. 로마 교황은 중세 유럽의 핵심 역할을 하였고 사람들은 교회에서 전지전능한 신의 가호를 기원하였다. 그러나 성직자나 귀족 등 소수의 사람을 제외한 대부분의 사람들은 문맹이었으므로 스스로 성서의 말씀을 깨우쳐 종교적 영감을 얻을 수도 없었다. 무엇보다 성서는 양피지 위에 필사본으로 만들어진 아주 귀한 것이며 성직자들의 독점물이었다.

양피지는 글자 그대로 양가죽으로 만든 종이이다. 양피지 한 장을 만

들려면 양을 잡아서 털을 깎고, 가죽에 붙어 있는 기름을 제거하고 말리는 등 힘든 노동이 투입되어야 한다. 반면 파피루스는 생산비용이 싸며 얇고 가볍기 때문에 양피지보다 실용적이었지만 파피루스의 사용이 확산되지는 못하였다. 파피루스는 나일강변에서 자라는 수초의 속을 가늘게 찢어서 말린 것을 이어 붙여 부드럽게 한 것이다. 두루마리 형태로 갖고 다니거나 보존하기도 수월하다. 그러나 파피루스의 생산과 공급이 지극히 제한적이었고 무엇보다도 고대 이집트는 파피루스가 외지로 유출되는 것을 막았다. 그 배경의 하나로 당시 가장 선진지역인 고대 이집트가 빠르게 뒤쫓아 오는 로마의 추격과 발전을 막기 위함이었다고 알려진다. 따라서 중세 유럽의 주요 기록은 파피루스가 아닌 양피지에 담겨있으며 가장 대표적인 양피지 기록물은 성서이다.

당시 교회의 의식은 물론이고 대부분의 사회생활은 글을 아는 소수의 일부 성직자에게 의존하였다. 문맹률이 극단적으로 높았기 때문이었다. 그러나 점차 종이의 사용이 확산되고 인쇄술이 발전하고, 글을 깨우친 사람들이 늘어나면서 이런 상황은 근본적으로 바뀌게 된다. 종이가 사회 변화에 절대적인 영향을 미친 핵심 요소의 하나로 작용한 것이다.

종이는 중국에서 발명되었는데 유럽으로 전파된 것은 8세기경이었다. 당시 이슬람 압바스 왕조에서는 내전이 있었으며 여기에 당나라(618~907년)가 참전하게 되었다. 751년 탈라스 전쟁에 고선지 장군이 당나라의 군대를 이끌고 참전했다. 이때 포로가 된 당나라 군사 가운데 제지 기술자가 사마르칸트에 제지소를 만들었다. 이후 시리아의 다마스쿠스에 제지소가 만들어지면서 서방 세계로 확산되기 시작하였다. 이렇게 중국에서 발명되었고 중동 지역을 통하여 유럽으로 전수된 제지 기술은 1150년에 스페인, 1391년에 독일, 1495년에는 영국까지 확산되었다.

구텐베르크가 활판인쇄술을 발명한 것이 1440년이며, 이 시기에 제지

기술도 전파되었다. 인쇄 기술과 제지 기술이 만나면서 유럽에서는 출판의 시대가 열렸으며 종이에 인쇄된 성서가 대량으로 출판되면서 성직자의 전유물에서 벗어나게 되었다. 이후 점차 중세의 끝자락으로 이어지고 1450년경부터 르네상스 시대로 넘어가면서 천년의 기나긴 중세 암흑기는 막을 내리게 되었다.

03 구전으로 이어지는 성가

중세 천년의 기간 중, 교회는 정치, 경제, 사회, 문화, 예술의 중심에 있었다. 교회가 모든 일상생활의 중심이 된 것은 311년 콘스탄티누스 황제 때부터이다. 당시 교회는 절대 권력의 중심으로 부상하였다. 교회 건물은 웅장하고 거대한 규모로 건축되기 시작하였다. 교회의 내부는 신성하고 경건한 종교의식의 공간으로 만들어졌으며 여기에 더해진 음악의 역할은 절대적인 것이었다.

중세 교회 중심의 사회에서는 인간의 원죄가 강조되었으며, 죄 사함을 위하여 신에게 모든 것을 바쳐야만 구원된다고 믿었다. 이를 주관하는 교회가 항상 최우선이고 모든 일상의 중심이 되었다. 음악을 주도한 것도 교회였다. 과거 그리스 로마 시대의 음악이 신화를 주제로 한 것이었다면, 중세에는 교회 중심의 음악으로 바뀌게 되었다. 따라서 음악 활동은 오로지 교회에서의 의식과 예배와 함께 이루어졌다.

중세 교회 음악의 뿌리는 고대 성가이다. 그러나 고대 성가를 받아들이는 과정에 각 지방의 특성이 더해지면서 교회 음악은 지역별, 교회별로 매우 혼란스럽게 발전하였다. 특히 교회 성가는 구전으로 전해졌기 때문에 통일된 형식이나 내용을 갖추지 못하였다. 이렇게 지역별, 교회별로 제각각이었던 성가를 통일시키려는 움직임은 교황 그레고리우스 1세

(Gregorius I., 590~604년간 재위) 때 시작되었다. 그레고리우스 2세 (Gregorius II., 715~731년간 재위) 때에는 본격적이고 실질적인 성가 통일 편찬 작업이 이루어졌다. 이렇게 만들어진 것이 '그레고리우스 성가'이다.

중세 교회에서 불렸던 성가는 시편에서 가사를 따왔으며 약 150편에 이르렀다. 이것 외에도 일 년 내내 이어지는 다양한 교회 행사 때마다 불러야 하는 성가가 많았다. 많은 성가는 모두 다른 선율을 갖고 있었으며 악보가 없으므로 하나하나 외워서 불러야 했다. 이 시기에 성가는 라틴어로 되어 있었으며 남성만이 부를 수 있었다. 어른 남성 수도승이 어린 소년 수도승과 짝을 이루어 성가를 부르며 입에서 입으로 전하는 등 구전으로 다음 세대에 전수까지 해야 했다.

교회나 수도원은 각기 독자적인 성가를 만들고 이를 널리 퍼트리기 위하여 구전되었지만 한계를 실감하며 악보에 성가의 음표를 나타내는 정확한 기보법이 필요하게 되었다. 즉 언제나, 어디서나, 누구나 처음 부르는 성가라도 정확하게 부를 수 있는 통일된 음악 정보가 담긴 악보가 필요하게 된 것이다.

04 초기 기보법의 태동

악보를 기록하는 방법인 기보법이 처음 나타난 것은 중세 8~9세기경이었다. 당시 기보법은 네우마(Neuma)라 불렸다. 이것은 그리스어로 '호흡'을 의미하는 프네우마(Pneuma)로부터 유래하였다. 예나 지금이나 노래를 부를 때 호흡 조절이 기본일 뿐만 아니라 가장 중요하다. 이런 점으로 볼 때 최초의 기보법이 호흡에 관한 기록으로 만들어졌다는 것은 아주 자연스럽고 과학적이며 합리적인 것으로 사료된다. 그러나 초기의 네우마에는 음에 관한 정보, 즉 음의 높이와 길이와 강약 등이 아주 개략적이

네우마 악보(8~9세기경, 가사 위에 음에 관한 정보 표기)

고 매우 거칠게 나타나는데 그쳤다. 따라서 처음 노래를 배우는 사람이 초기의 네우마 악보에만 의존하여 정확한 음으로 노래하는 데에는 큰 한계가 있거나 불가능할 정도였다. 그럼에도 불구하고 네우마와 같은 기보법의 출발은 음악 세계에 있어서 위대한 발견의 첫걸음이며 혁명적인 의미를 갖는다.

　6~7세기에도 일종의 네우마가 활용되었다. 이 시기에는 그레고리우스 성가에서 소리가 높아지는 경우에는 우상향의 화살표인 ╱의 형태로, 낮아지는 경우에는 우하향의 화살표인 ╲의 형태로 음의 변화를 나타냈을 뿐이다. 이러한 화살표의 방향과 기울기와 길이는 선창자가 노래를 부를 때 음의 고저, 장단에 맞추어 손동작을 하게 되는데 이때의 모양을 그대로 나타낸 매우 단순한 것이었다. 6~7세기에 우상향 또는 우하향의 화살표 정도로 시작된 기보법이 8~9세기에 이르면서 본격적인 네우마 악보로 발전한 것이다.

　8~9 세기경에 나타난 초기의 네우마에는 오선지와 같은 선이나 4분음표, 8분 음표 등 음표가 하나도 표기되어 있지 않았다. 다만 가사의 글

자 윗부분에 음에 관한 정보를 나타내어 상대적 음의 높이와 길이 등을 제시하였을 뿐이다. 이것만으로도 획기적인 것이었으나 가사에 따른 정확한 음의 높이와 길이와 강약을 알 수 없다.

05 기보법의 진화, 4선지 악보의 출현

11세기에 들어서면서 드디어 기준선을 그어 음을 표시하기 시작했다. 처음에는 한 줄만 그리는 것으로 어느 정도 음의 높낮이를 나타냈으나 점차 2개의 선을 그어 각각 도 음(C)과 파 음(F)의 기준을 제시하게 되었다. C음(도)의 선은 노랗게, F음(파)의 선은 빨갛게 하여 선마다 색을 다르게 나타내기도 하였다. 이에 따라 어느 정도 정확한 기준음의 높이를 잡을 수 있게 되었다.

음계가 정형화되고 이를 정확하게 기록하는 최초의 방법은 1028년에 제안되었다. 대표적인 것은 구이도 다레초(Guido d'Arezzo, 995~1050)의 방법이다. 그는 손과 손가락을 이용하여, 음을 기록하는 방법을 고안하였다.

당시 악보는 1개 선인 악보로부터 20개 선의 악보까지 통일된 기보법

네우마 악보(11세기경, 선의 아래에 가사, 위에 음에 관한 정보 표기)

이 없는 가운데 다레초에 의하여 4선지로 된 악보가 제안된 것이다. 이러한 기보법의 틀 속에서 곡을 새롭게 창작하여 기록하는 작업이 시작되었다. 이때부터 음은 음표로, 가사(시)는 문자로 악보에 나타나기 시작하였다. 드디어 음악의 기록이 통일된 틀 속에서 이루어지면서 음악의 역사는 이른바 선사시대로부터 본격적인 유사시대로 넘어오게 된 것이다.

음의 높이를 나타내는 방법이 점차 정교해지면서 음의 길이를 정확하게 나타내는 방법이 나타나기 시작하였다. 음의 길이가 악보에 표기되기 시작한 것은 13세기부터였다. 가장 짧은 길이의 세미브레비스(◆)로부터, 브레비스(■), 롱가(■), 두플렉스(▬)로 나타냈다. 요즘의 4분 음표 표시와는 달리 당시에는 3분음표로 나타내었기에 3개의 세미브레비스의 음가는 하나의 브레비스의 음가와 같았다.

그레고리우스 성가로 전해오는 악보 가운데 Kyrie(주여 불쌍히 여기소서)의 4선지 악보는 음의 고저와 장단이 특정의 기보 방식으로 나타나 있다. 우선 세미브레비스(◆)로부터, 브레비스(■), 롱가(■), 두플렉스(▬) 등 음표가 4선지 상에 표기되어 있으며 음절 마디의 구분까지 나타나고 있다.

Kyrie의 4선지 악보는 그레고리우스 성가의 몇 가지 특징을 보여주고 있다. 당시에는 악기의 연주나 반주는 종교적 거룩함과 신앙의 가르침을 훼손시킨다는 생각이 지배적이었다. 따라서 교회의 성가는 무반주 단성음악인 단선율의 음으로 구성되어 있었다. 특히 교회 음악의 가장 큰 특징은 성가의 마지막 부분의 음정이 우리의 귀에 익숙하지 않게 높거나 낮

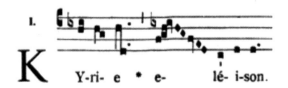

그레고리우스 성가, Kyrie(주여 불쌍히 여기소서) 4선지 악보

은 음으로 끝나는 것이다. 즉 일상에서 접하기 어려운 소리의 세계에서 성스러움을 찾게 된 것이다. 그래서 일상에서 들을 수 있는 소리나 음악과는 달리 한껏 신비롭게 느껴진다. 지금도 성당의 예배 의식에서 부르는 성가에서 이런 신비감을 느낄 수 있다.

06 다양한 성부의 출현

단선율로 이루어진 가운데 신비로우면서도 장중하고 성스럽게 부르던 성가도 시간이 흐르면서 점차 복잡하게 변화하였다. 특히 종교적인 의미뿐만 아니라 예술적으로도 풍부한 음악 정보를 갖게 되었다. 따라서 매우 높거나 낮은 음의 소리를 내야할 뿐만 아니라 긴 호흡이 필요한 경우도 생겨났다. 이러한 경우에는 일반인이 성가를 제대로 부르기 어렵게 되어 점차 성가 전문 가수가 나타나게 되었다.

아울러 단선율의 초기 교회 음악과는 달리 9세기경에는 점차 다양한 성부들이 추가되었다. 단선율의 음에 높이가 다른 선율의 음을 포개듯이 중복하여 음을 겹치게 하는 기법이 적용되기 시작한다. 이렇게 추가된 새로운 성부를 '오르가눔'(organum= organal voice, 새로운 성부)이라 부른다. 음악사에 있어서 오르가눔의 시작은 음악의 신기원이 시작되는 순간이라 할 수 있다.

'오르가눔'은 9세기말 프랑스 북동부 지역에서 만들어진 '무지카 엔키리아디스(Musica Enchiriadis)'라는 음악 입문서적에 정리되어 전해지고 있다. 이 책에 그레고리우스 성가를 단선율에서 다선율로 만드는 기법이 소개되어 있다. 처음에는 원래의 주선율에서 일정한 음정의 간격을 그대로 유지하면서 주선율과 똑같이 병행하는 선율을 오르가눔으로 추가하였다. 그러다가 오르가눔 선율에 변형이 나타난다. 그 이유의 하나는 주선

율과 오르가눔의 선율이 특정 간격으로 벌어질 때 불안하고 긴장된 소리가 만들어지기 때문이었다. 이때의 소리를 트라이톤(tritone), 혹은 "악마의 소리"라고 불렀으며 성가에서 이것은 피해야 했다.

07 악마의 소리, 하늘의 소리

변형 오르가눔은 그레고리우스 성가인 '하늘의 왕'(Rex coeli)의 악보에서 확인할 수 있다. 첫 가사인 Rex의 음에서는 두 성부가 도 음의 같은 높이, 즉 1도 음으로 시작한다. coe-와 li의 가사부터는 두 성부의 음 높이가 2도와 3도로 조금씩 차이가 벌어지며 선율에 층이 쌓이기 시작한다. Do-mi-ne, ma-ris에서는 두 음의 차이가 4도(완전 4도)로 되어 편안한 화음 소리가 나면서 쌍을 이룬 두 음이 점점 높아진다. 이런 상행 진행이 계속된다면 un의 부분에서는 파-시의 음으로 이어져야 한다. 파-시의 음은 완전 4도가 아닌 증 4도이며 이것이 바로 트라이톤(tritone), '악마의 소리'라 불렸다. 왜냐면 파-시 사이에는 미-파, 시-도와 같은 반음이 없는 가운데 증 4도의 불협화음이 만들어지기 때문이다.

중세에는 기피했던 이 소리가 지금 현재에는 우리들 주변에서 중요한 기능을 하면서 사용되고 있다. 경찰차나 구급차가 급하게 움직일 때, 또

9세기 변형된 오르가눔 악보의 오선지 표기

는 건물 내 화재와 같은 비상사태를 알리기 위하여 울리는 비상벨 소리이다. "삐-뽀, 삐-뽀, ᅳ ᅳ"와 같이 격렬하게 울리는 이 소리는 듣는 사람에게 긴장감과 불안감을 느끼게 하는 데 이것이 대표적인 트라이톤의 소리이다.

다시 그레고리우스 성가인 '하늘의 왕(Rex coeli)'의 악보로 돌아가 보면, 성가를 트라이톤으로 전개할 수는 없으므로 un-di로 이어지는 가사 부분에서는 다시 하행하는 화음으로 마무리를 하고 있다. '하늘의 왕(Rex coeli)' 성가는 음 높이에 차이가 나는 두 개의 선율이 화음을 이루고 불협화음은 피하면서 마지막에서 다시 같은 음으로 돌아온다. 이러한 성가를 처음 들었던 당시 사람들은 두 음이 층을 쌓듯 겹치는 소리의 조화에 아름다움과 신비로움에 깊은 감동을 받았을 것이다.

9세기의 오르가눔은 12세기에 이르러 다성부의 폴리포니 기법이 더해지면서, 그레고리우스 성가도 다성부로 작곡되기 시작하였다. 오르가눔 악보 형태의 그레고리우스 성가는 매우 다양하여, 1선지, 2선지, 4선지, 심지어는 20선지까지 나타나고 있다. 이 경우 선간 음정의 기준이 정확하게 제시된 것은 아니었다. 그러나 이러한 기보법 덕분에 후세의 우리들이 보다 정확하게 당시의 음악 세계를 경험하고 또 느낄 수 있게 되었다.

08 우주를 담은 8음계

유럽 대륙에서 시작된 오르가눔은 영국으로 전해졌으며 캐논과 같은 다성부 돌림노래로 이어졌다. 13세기, 영국에서는 음악 역사상 가장 오래된 돌림노래인 '여름은 오도다(Summer is icumen in)'가 만들어져 전해지고 있다. 이 시기에 활동한 영국의 음악가는 위컴브(W. de Wycombe, 1245~1279)이며, 돌림노래의 창시자로 알려지고 있다.

'여름은 오도다'는 돌림 노래와 함께 다성부 성악곡도 만들어져 6성부로 구성되어 불렸다. 이 때 윗부분의 4성부는 돌림노래이고, 아래 2성부는 페스(pes)이다. 페스(pes)는 라틴어로 땅, 또는 발을 의미하며 따라서 베이스에 해당하는 기본 선율이다. 아래 2성부의 베이스 선율에는 'Sing cuccu!'와 같은 노래 말이 반복되어 나타난다.

오르가눔은 캐논과 같은 다성부 돌림노래에 사용되었고, 14세기에 이르러서는 모테투스(Motetus)로 변화 발전하였다. 모테투스란 정선율의 바로 윗 성부가 모음창법인 아~ 또는 우~로 불렸으나 점차 가사가 붙게 되어 '가사 붙은 성부'의 뜻으로 변한다. 정선율 성부는 "길게 지속된다"는 의미를 갖는 테너 성부이고, 콘트라테너는 테너 성부를 보완하게 된다. 2성부 악곡의 경우 콘트라테너가 도입되면서 화성적 울림이 풍부해졌다. 이처럼 점점 복잡해지는 음악을 표기하기 위하여 보다 정교한 기보법이 필요하게 되었다.

오늘날과 같이 8개 음, '도/레/미/파/솔/라/시/도'로 이루어지는 음계의 체계는 1028년에 시작되었다. 처음에는 성 요한 찬가의 가사로부터 각 마디 첫 음의 6개의 음절을 가져왔다. 각각의 음에 ut, re, mi, fa, sol, la와 같이 이름을 붙여 사용하기 시작하였다. 이후 1670년경, 첫 음인 ut를 으뜸음이라 하여 명칭을 Dominus(주님)의 Do로 변경하였다. 1600년대 말기에 라와 도 사이에 Si가 첨가되면서 오늘날의 8음의 음계로 만들어졌다.

하나의 음계에서 도부터 다음 도까지 8개음이 가지는 의미를 풀어보면,

도: DOminus의 주님/절대자,

레: REgina Coeli의 하늘의 여왕/달,

미: MIcrocosmos의 소우주/지구,

파: FAta의 운명/행성,

성 요한 세례자 축일의 찬미가 악보. 도/레/미/파/솔/라의 시초

솔: SOL의 태양,

라: LActea의 젖/은하수,

시: SIder의 별/모든 은하

를 의미한다. 음악의 기본 요소인 각 음은 우주의 질서 속에서 규정되어
있다. 무지카 문다나(Musica Mundana, 우주 질서 속의 음악)의 기본 틀
이 구체적이고 정확하게 구축되어 있음을 알 수 있다.

09 음계, 숫자와 경제제도

피아노 건반에서 한 옥타브는 13개의 음, 흰 건반 8개와 그 사이 사이
에 검은 건반이 5개로 구성된다. 5개의 검은 건반은 다시 3개와 2개의 그
룹으로 나뉘어 있다. 이들 수의 관계는 13-8-5-3-2-1-1로 되는데
이것은 다름 아닌 피보나치 수열로 알려진 수치 배열이다.

이탈리아의 수학자인 피보나치(Leonardo Fibonacci, 1170~1250)는 한
쌍의 토끼가 번식해 나가는 과정을 분석하였으며, 일정한 규칙을 갖고 전
개되는 수치 배열을 확인하였다. 토끼 한 쌍을 나타내는 첫 두 개의 항은
각각 1이고, 세 번째 항부터는 바로 앞의 두 개 항의 수를 합한 것으로 이

어진다. 즉, 1+1=2 1+2=3, 2+3=5,……와 같다. 음계의 기반이 토끼의 종의 번식 패턴을 나타내는 피보나치 수열로 이루어져 있다는 것이 매우 흥미롭다.

피보나치는 아라비아 숫자의 표기법을 정리하였다. 뿐만 아니라 경제제도의 정비를 위한 수리 작업의 표준화를 진전시키면서 당시 경제사회에 큰 영향을 미쳤다. 이와 함께 1200년대에 접어들면서, 금융시스템에 아라비아 숫자가 널리 사용되기 시작했다. 아라비아 숫자가 지중해 연안의 전역으로 퍼지면서 상업 활동이 보다 원활하게 이루어졌다. 무엇보다 복식부기가 가능해졌으며 차변과 대변에 자산과 부채를 각각 정확하게 표기하기 시작하였다. 복식부기는 상인들이 상업 활동을 명확하게 기록하는 틀로써 상업 활동의 성과를 제대로 평가할 수 있게 되었다. 뿐만 아니라 상인의 신용 정도까지 파악할 수 있게 되었고 어음 등 금융업무가 빠르게 발전하게 되었다. 이 모든 것은 아라비아 숫자를 사용하면서 가능해졌다.

1200년대, 베네치아 등 무역의 주요 거점 지역에서는 다양한 지역의 상인들이 거래를 위하여 몰려들었다. 따라서 취급하는 주화나 화폐의 종류가 많을 수밖에 없었다. 상인들은 각 지역의 다양한 화폐와 동전에 대하여 정확하게 알고 있어야 성공적인 거래를 할 수 있었다. 거래를 성사시키기 위해서는 복잡한 통화제도까지 정확하게 이해하고 이를 잘 관리해야 했다. 상인들이 통화 관련 일을 할 때에는 상가 건물 밖의 담이나 벽 아래의 의자에 마주 보고 걸터앉아 환금 등의 일을 하였다. 이러한 의자를 나타내는 이탈리아어가 banchi이며 이것이 오늘날 은행 bank의 어원이다.

이때까지는 로마숫자 표기법이 지배적이었다. 가령, LXXXVIIII은 로마숫자로 89를 나타낸 것이다. L은 50, X은 10으로 3개이므로 30, V은 5, I은 1로 4개이므로 4, 합계는 89이다. 결제와 환금 작업을 빠르고 정

확하게 해야 하는데 복잡한 로마식 표기는 걸림돌이 아닐 수 없었다. 로마식 숫자 표기는 사칙연산을 하는 것도 불편하다. 1200년대부터 계산하기 편하고 쉬운 10진법에 따른 아라비아식 숫자 표기법을 일반적으로 사용하기 시작하였다. 환율 계산, 이자율에 관한 수리 작업을 표준화한 것이다. 이러한 수리 틀의 기초를 만들어 정리한 사람은 수학자 피보나치였다.

10 세속 음악과 대중음악

중세에는 기사들의 숫자가 늘어나는 한편 시민사회가 태동하기 시작하였다. 기사계급과 시민계급이 형성되었고 이들의 일상생활과 문화 속에서 새로운 음악이 생겨났다. 이전까지는 오로지 성스러움을 추구한 교회 음악만이 존재하였으나, 기사와 시민들의 일상의 삶을 노래하고 즐기는 세속음악이 처음으로 생겨나 기보법의 발전과 함께 점차 확산되었다.

세속 음악은 단선율 가곡이며, 매혹적이고 서정적인 음률과 가사로 만들어졌다. 음악의 주요 주제는 사랑, 즐거움, 기쁨, 슬픔 등이며 세속의 일상을 그대로 담고 있었다. 대표적인 것으로 독일에서 시작된 민네징어 (minnesinger)를 들 수 있다. 민네징어는 '세속의 노래', 또는 '세속적 사랑을 노래하는 가수'란 뜻이다. 민네징어의 삶을 그려낸 바그너의 오페라 '탄호이저'는 실존했던 민네징어인 탄호이저와 볼프람의 이야기를 다루고 있다. 순결과 관능, 사랑과 쾌락 사이에서 갈등하는 중세의 음유시인이자 기사인 탄호이저의 삶을 바그너의 음악세계에서 펼쳐 보이고 있다. 오페라 '탄호이저'의 '순례자의 합창'은 우리에게 많이 알려져 익숙한 곡이기도 하다.

11세기, 프랑스에서는 트루바두르가 나타났다. 독일의 민네징어와 같

은 사랑, 의무, 우정 등을 주제로 시와 가사를 쓰고 작곡을 하며 노래를 부르는 사람이다. 이탈리아에서도 음악가인 트로바토레가 등장하여 시가를 작사하고 작곡을 하여 노래를 하며 떠도는 음유시인으로 활동하였다. 이들 노래의 내용도 주로 남녀 간의 사랑이나 기사도 등을 주로 다루었다.

트로바토레의 삶이 오페라 곡으로 만들어지기도 하였다. 베르디의 오페라 '일 트로바토레'(1853년 로마에서 초연)는 무술과 예술 모두에 능한 스페인의 두 기사(백작)에 얽힌 사랑과 질투와 의리 등의 이야기를 그리고 있다. 이 오페라는 당시 유럽은 물론 이집트 등 아프리카 지역까지 공전의 히트를 친 작품으로 베르디 스스로도 자신의 작품 가운데 '일 트로바토레'를 첫 손가락에 꼽는다고 자평하기도 하였다. 이 오페라 속 '대장간의 합창'은 잘 알려진 곡이다.

11 최초의 가수협회

이렇게 나타난 세속음악은 중세 말기에 이르러 도시가 형성되기 시작하면서 새로운 전환기를 맞이하였다. 14세기에 이르러 도시 지역에서 활동하는 전문 음악가가 출현하게 되는데 대표적인 것이 독일에서 나타난 마이스터징어(meistersinger)이다. 이들은 상부상조의 조직인 '마이스터징어 길드'까지 결성하여 공연이나 경연대회를 개최하였고 제자도 양성하였다.

마이스터징어가 부르는 노래는 주로 도시에 정착한 중산층 상공업자인 시민계급이 즐기는 소박한 노래이다. 이전까지 귀족적이거나 종교적인 분위기와는 전혀 다른 완전히 대중적인 음악이 자리를 잡게 되었다. 이것은 음악이 점차 일반 시민 중심의 문화예술을 지향하고 있음을 나타내 보여준다. 마이스터징어의 노래는 교회 음악의 산문적 특성과는 달리 즐겁

고 운율적인 가사이다. 선율은 간단명료하고, 리듬 표현이 명확해졌다. 오늘날의 장조와 단조에 가까운 음악의 형태까지 갖추게 되었다.

이탈리아와 독일에서 발전한 세속음악과 함께 프랑스에서는 '아르스 노바(Ars nova) 시대'의 세속음악이 나타났다. 아르스 노바란 새로운 예술을 의미하며 1200년대까지의 예술인 '아르스 안티콰(Ars antiqua)', 즉 낡은 예술과 대비된다. 14세기 초에 새로운 기보법의 틀 속에서 제시된 아르스 노바 음악의 발전은 프랑스에서 이루어졌다.

이 시기에 음악 작업을 주도한 음악가인 기욤 드 마쇼(Guillaume de Machaut, 1300?~1377)는 세속 다성 가곡을 통하여 세속적이며 감각적인 음악을 선보였다. 마쇼는 음악가이면서 지식인, 성직자로 활동하면서 세속음악은 물론 다성부 미사곡을 작곡하기도 하였다. 그는 고향인 랭스의 대성당을 위해 다성부 미사곡인 '노트르담 미사'를 작곡하였다. 이 곡은 키리에(Kyrie, 연민의 찬가), 글로리아(Gloria, 영광의 찬가), 상투스(Sanctus, 감사의 찬가), 아뉴스데이(Agnus Dei, 평화의 찬가), 크레도(Credo, 신앙고백), 이테미사 에스트(미사 종료) 등 6개의 미사 통상문 전체를 구성하는 최초의 미사곡이다.

14세기 이후부터는 피렌체를 중심으로 북부 이탈리아가 세속적 다성 음악 등 음악 발전을 주도하였다. 단테(1265~1321), 보카치오(1313~1375), 화가 지오토(1266~1337) 등이 이끄는 문화 예술적 기반 위에서 화려한 음악문화가 싹트게 된 것이다. 이탈리아가 주도한 이 시기의 음악이 프랑스 음악보다 진보적이었으며, 1300(mille trecento)년대의 음악이란 의미에서 트레첸토 음악이라 부른다.

14세기 말부터는 이탈리아, 프랑스, 영국의 음악이 융합되면서 유럽 전체의 통합된 음악으로 발전하였다. 이런 과정을 거치면서 15~16세기에 이르러서는 네덜란드가 주도하며 음악 세계를 이끌어 나간다.

12 코랄 음악의 출현

네덜란드 플랑드르의 궁정화가인 얀 반 에이크(Jan van Eyck, 1395~
1441)가 1432년에 그린 겐트(헨트) 제단화에서 당시의 음악 관련 이야기
를 읽어 낼 수 있다. 제단 상단의 좌우측에 대칭적으로 그려진 작은 아치
속의 그림 가운데 오른쪽 아치의 그림에는 파이프오르간을 비롯한 다양
한 악기가 나타나 있다. 그림 속 파이프 오르간은 건반과 파이프가 일체
형으로 되어 있다. 오르간의 뒤편에는 작은 하프와 현악기, 그리고 관악
기도 보인다. 왼쪽 아치의 그림에는 보면대에 악보를 펼치고 성가대원이
노래를 부르고 있는 모습이 보인다.

이 시기에는 어느 정도 정교한 악보 표기가 이루어지고 있으며 악보에
의존하여 성가를 부르고 있었다. 그림을 보는 것만으로도 좌우 양 쪽에서
울려 퍼지는 성가와 악기 연주 소리가 느껴진다. 이 소리는 교회 전체를

성바프대성당 제단화(350X461cm/1432년 작) 얀 반 에이크 (Jan van Eyck/1395~1441)

채우면서 성스러운 공간을 만들었을 것이다.

이후 1517년, 종교개혁과 함께 새롭게 등장한 음악 형식은 코랄(chorale)이다. 이때부터 코랄은 음악 세계의 대세를 이룬다. 종교 개혁을 주도한 마틴 루터(Martin Luther, 1483~1546)의 창작 코랄로 '내 주는 강한 성이요'는 잘 알려져 있다. 당시 비텐베르크에서는 다양한 악보집, 예배관련 서적들이 출판되었는데 그 막대한 비용은 수도원 소유의 토지와 재산으로부터 충당되었다.

13세기경부터는 음악 세계에 또 하나의 변화가 생겨났다. 순수 기악곡이 나타나기 시작한 것이다. 이후에도 오랫동안 성악 중심의 음악 세계가 이어지지만 그럼에도 불구하고 기악 음악의 출현은 의미가 크다. 이와 함께 음악 교육도 체계적으로 이루어지는데, 이 시기 음악 교육은 두 가지로 구분된다. 첫째는 칸토르(cantor: 선창자)를 위한 실기 교육이다. 칸토르란 가수나 연주자를 의미한다. 둘째는 무지쿠스(musicus)를 위한 이론 교육이다. 무지쿠스란 음악학자이며 이론가이다. 당시에는 음악 예술이 음악 학문보다 하위에 있다는 생각이 지배적이었으며 심지어 음악을 수학의 한 부분으로 이해하였다.

본서의 1장에서 상세하게 다루었듯이 음악은 상위에 무지카 문다나(Musica Mundana)인 우주의 음악, 중위에 무지카 후마나(Musica Humana)인 인간의 음악, 하위에는 무지카 인스트루먼탈리스(Musica Instrumentalis), 악기 소리의 음악과 같이 세 단계로 구분되었다. 무지카 문다나의 틀 속에서 음악의 이론과 지식을 중시하는 중세의 일반적인 음악관은 대체로 그리스시대부터 전해진 것이며, 르네상스 시대가 열릴 때까지 이러한 관점은 지속되었다.

8. 해양시대 열리다, 르네상스 꽃피다

01 중세 후반 개관

중세 후반기로 접어들면서 음악의 신세계가 열리기 시작하였다. 풍부하고 완전한 화음 체계가 등장하였고, 기보법은 더욱 발전하여 악보의 체계도 갖추어졌다. 특히 인쇄술의 발전과 함께 악보가 널리 보급되면서 음악을 즐기는 사람이 늘어났다. 코랄을 중심으로 하는 전통 교회 음악은 물론 세속 음악이 처음 생겨나면서 점차 확산되었다.

이 시기에 북유럽에서는 바이킹이 주도하여 해양시대의 문을 열어나갔다. 북유럽에 바이킹의 도시들이 생겨났으며 이러한 도시들은 한자동맹을 결성하여 상업 활동을 왕성하게 이끌었다. 남유럽에서는 고대부터 지속된 이슬람과 기독교권 사이에 지중해를 둘러싼 제해권 쟁탈이 끊임없이 이어졌다. 그러나 점차 지중해를 넘어서 대서양과 태평양으로 펼쳐나가는 본격적인 대해양 시대의 문이 열리는 시점이며 중세의 끝자락은 르네상스로 이어지면서 문화예술의 꽃이 피어나게 되었다.

02 흑사병과 기근의 창궐

중세의 후반기에는 흑사병과 기근 등으로 큰 변화를 겪었다. 흑사병 (1347~1666)이 300여년의 장기간에 걸쳐 이어지면서 중세의 두 축인, 교회와 장원이 붕괴하기에 이른다. 흑사병을 낫게 하지 못하는 교회와 사제의 무력함이 드러나면서 교회의 권위도 빠르게 실추되었다. 흑사병이 휩쓸고 지나간 장원에는 농노가 사라지면서 장원경제까지 붕괴되는 상황이었다.

흑사병이 창궐하던 당시 베네치아 항구에 배가 들어오면 선원과 짐을 하역하지 않고 일단 40일간 먼 바다에서 기다리게 하였다. 40일의 격리 기간이 지난 후 흑사병 증상이 나타나지 않아야만 배에서 내릴 수 있었다. 이렇듯 적극적인 방역 대책을 활용한 이탈리아는 흑사병 피해가 상대적으로 적게 나타났다. 이것이야말로 이탈리아가 당시의 경제와 문화예술 활동을 주도하면서 중세 이후 르네상스를 주도하는 것을 가능하게 했던 주요 요인의 하나이다. 요즘도 모든 국가의 항구나 공항에서 검역 (Quarantine)이 필수적으로 이루어지고 있다. 검역(Quarantine)의 유래는 이탈리아어의 40을 의미하는 Quaranta로부터 왔다.

중세 베네치아 항구에서 흑사병의 격리 기간은 40일이었으며 피렌체에서는 격리 기간이 14일이었던 것을 보카치오가 1349~51년에 저술한 '데카메론'에서 알 수 있다. 데카메론은 10명의 남녀가 흑사병을 피해 피렌체 근교에 격리 차원에서 모여들어 10일간 이야기한 것을 모은 단편소설집이다. 당시 종교상 주말에는 모임을 가지지 않았음을 고려하면 10일간은 2주, 즉 14일을 나타낸다. 흑사병 이후 약 700여 년이 지난 2020년부터 코로나19 바이러스의 전 세계적인 확산, 팬데믹 현상이 나타났다. 코로나19의 경우도 14일간의 격리 기간을 설정하여 방역을 하고 있다. 방

역 차원의 강력한 '사회적 거리두기'를 시행하면서 비대면 사회가 자리 잡게 되었다. 음악 분야에서도 비대면의 온라인상에서 다양한 방법으로 연주하고 감상하는 등 새로운 음악 세계가 연출되고 있다.

1348년에는 흑사병과 함께 기근이 발생하여 당시 유럽 전체 인구의 1/3이 사망하였다. 이는 1, 2차 세계대전시 사망자보다 많은 수이다. 인구의 감소는 농업 생산의 축소로 이어졌으며 중세 장원 경제가 붕괴되는 요인으로 작용하였다. 농업 부문의 축소와 장원 경제의 붕괴로 많은 사람들이 농촌으로부터 도시로 이동하기에 이른다.

03 중세 도시의 출현

많은 사람이 농촌으로부터 도시로 이동하면서 접근성이 좋고 안전한 곳에 도시가 생겨났으며 교통의 요지가 되었다. 사람들이 모이면서 경제가 활성화되었고 도시는 성벽을 축성하면서 구획이 명확해졌다. 성벽 안에 사는 도시민 대부분은 상인, 법률가, 수공업자이며 부르주아지(Bourgeois)로 불렸다. 부르주아지란 원래 성에 사는 사람(Burger)을 의미하는데 일부 성에서는 외지인을 받아들여 상업 활동을 권장하기도 하였다. 일자리를 찾아 도시로 오는 사람이 늘어나면서 부족한 성내 생활공간을 확보하기 위해서 건물을 수직적 건축양식으로 짓기 시작하였다.

중세는 광장 중심의 도시 발전이 더욱 활발해졌다. 도시의 한 복판에 광장이 있으며 광장의 중심에는 반드시 성당, 교회가 자리 잡았다. 이들 성당, 교회 가운데에는 건축 기간이 수백 년에 걸쳐서 이루어진 건물들이 많다. 영국의 캔터베리 성당은 401년(1096~1497), 프랑스의 루앙 성당은 359년(1150~1509), 스페인의 부르고스 성당은 347년(1221~1568)의 긴 세월동안 세워졌다.

이탈리아 밀라노 인근의 사론노(Saronno)에 세워진 산타마리아 미라콜리(Santa Maria dei Miracoli) 대성당도 규모가 크다. 이 성당의 천장화에는 '천사의 합주'란 그림이 그려져 있다. 천사들이 제각각 악기를 연주하며 노래를 하고 있는 모습을 그린 프레스코화이다. 하늘에서부터 내려오는 은은한 축복의 선율이 느껴지는 듯 신비롭다. 여기에 그려진 악기는 리라, 레베크, 비올라다감바, 비올라다브라초, 작은 비엘-피들, 류트, 허디거디, 살터리 등 현, 관, 타악기들이 모두 보인다.

16세기, 대성당 천장화의 합주 모습에는 대규모 편성의 기악과 성악이

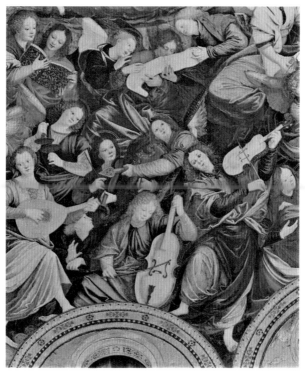

천사의 합주(프레스코화/189X157cm/1535년)
가우덴초 페라리(Gaudenzio Ferrari/1455~1528)

함께하고 있는데, 이들의 위치를 보면 현악기가 가장 앞에, 그리고 관악기가 자리하며, 뒤에 타악기와 합창단이 자리하고 있음을 알 수 있다. 이 것은 오늘날의 대편성 합주와 연주자의 위치와 크게 다르지 않아서 인상적이다. 천장화가 그려진 1535년에는 바이올린과 같은 현악기의 형체가 갖춰진 초기 시점이다. 바이올린족 악기들이 나타난 것은 1520년대 북부 이탈리아에서였다. 이후 1523년에 비올롱(violon)이라 부르는 바이올린족 악기에 관한 기록이 문서에 나타나기 시작하였으며 1550년대부터 본격적인 바이올린이 나타나기 시작하였다.

04 영국 캐럴의 대륙 전파

1291년에는 지중해와 대서양을 잇는 지브롤터 해협이 발견되면서 바닷길로 유럽의 남과 북 두 상권이 거래하는 것이 가능하게 되었다. 이는 힘들고 위험한 알프스를 넘지 않아도 됨을 의미하였다. 따라서 유럽의 남과 북을 육로로 잇는 최대의 정기 시장인 프랑스 상파뉴 정기시는 점차 활기를 잃게 되었고 14세기 중반에 폐장에 이르렀다.

이후 영국과 프랑스는 백년전쟁(1337~1453)으로 치닫는다. 이 시기, 1346년에 대포가 처음 선을 보였다. 초기에는 대포가 너무 무거워 황소 수십 마리가 끌어야 움직였다. 가장 성능이 좋은 대포는 베네치아, 뉘른베르크 등지에서 제조되었다. 유럽 최대의 대포 시장은 암스테르담과 베네치아에 형성되어 있는 가운데 대포의 재료인 구리의 교역과 함께 대포의 거래도 활발하였다. 영국은 헨리 8세(1491~1547) 때에 교회재산 국유화 과정에 가톨릭교회와 수도원에서 빼앗은 종을 녹여 양질의 청동을 얻고 이것으로 대포를 만들기도 하였다. 교회와 성당의 종이 대포로 바뀌어 전장에서 쓰인 셈이다.

영국과 프랑스는 백년전쟁(1337~1453)으로 오랫동안 전쟁을 벌였다. 영국이 패하며 피해가 컸지만 문화적으로는 영국과 대륙 사이의 교류가 생겨나기도 하였다. 백년전쟁이 한창인 1415년에는 프랑스 북부의 노르망디 지역을 영국이 점령하였다. 이때 영국의 음악이 대륙으로 전파되기도 하였다. 당시까지 영국은 13세기의 음악 특징을 그대로 유지하고 있었고, 유럽 대륙에서는 다성 음악이 정교한 기법으로 복잡다양하게 발전하고 있었다. 당시 영국의 음악은 전통 영국식 장르인 크리스마스 시즌의 '캐럴'과 성모마리아의 내용이 주류를 이루었다. 영국의 작곡가 던스터블(John Dunstable, 1385~1453)은 백년전쟁 중에 프랑스로 건너가 현지의 새로운 음악인 아르스 노바 음악을 체험하면서 영국의 전통 캐럴과 대륙의 아르스 노바 음악을 연계하여 60편의 종교음악과 세속음악을 작곡하였다.

캐럴의 어원은 고대 그리스 시대에 둥글게 모여 추는 춤(khoraules)과 관악기(aulos)로부터 유래하여 라틴어의 chorolula, 이탈리아어의 carola, 프랑스어의 carole, 영어의 carol로 이어진다. 그 의미는 동그랗게 둘러서서 연주하고 노래하며 춤추는 것이다. 특히 영국이나 북유럽의 추운 지역에서는 겨울철에 술 마시며 즐겁게 어울려 노는 것이야말로 신을 찬양하는 것으로 생각하였다. 캐럴의 가사 내용도 마리아와 주를 찬양하는 구절은 처음 소절에 잠깐 나오고 그 뒤로는 먹고 마시고 즐기는 가사로 구성되었다. 따라서 가사의 내용에 따라 캐럴의 종류도 "맥주 캐럴", "돼지머리 캐럴" 등으로 구분되며 이들 모두 먹고 마시는 것이 주된 내용이다. 캐럴은 성탄절뿐만 아니라 일상의 어느 때나 즐겁게 어울려 부르는 노래였던 것이다.

05 화음 체계를 세우다

　1400년대는 음악의 역사에서 매우 중요한 전환점이며 음악의 혁명기라고 불린다. 이전에도 음의 결합, 화성은 활용되었으나 주로 옥타브의 틀에서 만들어졌다. 즉 높은 도와 낮은 도, 높은 라와 낮은 라 등과 같이 한 옥타브 사이의 높고 낮은 음을 합하여 만들어내는 소리의 풍부함을 즐겼던 것이다. 아울러 완전 4도와 완전 5도 등의 체계 속에서 화음을 만들어냈다. 불완전 4도의 음은 한밤중에 음흉하고 불길하게 들리는 늑대의 울음소리라 하여 '울프 톤(wolf tone)'이라 불렸으며 자연스럽게 기피하게 되었다.

　1400년대에 보다 풍부하고 완전한 3도 화음체계를 찾아내어 사용하기 시작한 것이다. 도-미(장3도), 레-파(단3도), 미-솔(단3도), 파-라(장3도), 솔-시(장3도), 라-도(단3도) 등이 그것이다. 장3도와 단3도의 차이는 피아노의 흰 건반과 검은 건반 위치를 머릿속에 그려보면 이해하는데 도움이 될 것이다. 단3도는 슬픈 감성을, 장3도는 즐거운 감성을 끌어내는 듯하다.

　한발 더 나아가 장3도와 단3도를 함께 쌓아서 만들어내는 음을 3화음 triad이라고 한다. 한 예로 도-미의 장3도와 미-솔의 단3도가 함께 쌓여 도-미-솔과 같이 3개의 음으로 화음을 이룰 경우 장3도와 단3도의 소리를 함께 듣게 된다. 이러한 화음은 우리들에게도 익숙하며 현재의 음악 세계를 지배하고 있기도 하다. 이러한 화음 체계가 처음 시작된 것이 바로 1400년경, 존 던스터블에 의하여 시작되었다.

　3도 화음이나 3화음은 수치를 사용하여 설명된다. 흥미로운 사실은 던스터블은 음악가이면서 점성술사였다는 점이다. 당시의 점성술사는 천체의 운행 법칙을 복잡한 수치 배열을 가지고 풀어나가는 사람으로서 수학

에 능했을 것이다. 음악세계에서의 3도 화음이나 3화음 등의 체계도 따지고 보면 음높이의 비율을 정교하게 맞춰야 한다. 그래야 안정되고 아름다운 화음을 만들어낼 수 있다.

던스터블의 혁명적인 음악은 유럽 대륙으로 전파되었다. 당시 백년전쟁 중에 던스터블은 영국 군대를 따라서 프랑스로 건너가 그의 새로운 음악을 알린 것이다. 당시에는 전쟁 중 군인의 이동과 함께 음악가도 이동하였다. 이들은 현지에 음악을 전파하는 역할을 하였다. 실제로 던스터블의 뒤를 이어서 프랑스에서는 기욤 뒤페(Guillaume Dufay, 1400년경~1474)의 음악으로 이어졌다. 이들의 음악에서는 현재의 우리들에게도 친숙하게 들리고 아름다움을 느낄 수 있는 정연한 화음과 리듬이 조화롭게 엮어져 있다.

06 인쇄술의 발전과 악보의 대중화

영국의 작곡가 던스터블이 활동한 14~15세기에는 아직 인쇄술이 보편적으로 활용되기 이전이므로 악보는 필사본으로 기록되었다. 1450년에 구텐베르크의 활판 인쇄술이 발명되면서 악보도 인쇄되기 시작했다.

구텐베르크는 마인츠 지역에서 인쇄기를 처음으로 사용하기 시작하였다. 중세의 인쇄소 모습을 그린 그림 등을 통하여 당시 인쇄 작업을 생생하게 들여다 볼 수 있다. 잘 정리된 인쇄소에서 기술자가 기계를 눌러가며 종이에 인쇄를 하고, 인쇄된 종이는 차근차근 모아져 책으로 제본된다. 이 시기에 이미 모든 인쇄과정이 체계적으로 잘 이루어지고 있었다.

악보가 인쇄되면서부터 음악 세계에 큰 변화가 생겨났다. 이전 중세시대에는 음악 작품이 익명의 필사본 형태로 보존되었으나 15세기부터는 작곡가 이름이 명기되었다. 이 시기에는 그림에도 화가의 사인이 일반적

으로 표기되지 않았다. 굳이 화가가 자신을 나타내려면 그림 어딘가에 자신의 얼굴을 그려 넣는 정도였다. 대표적인 것으로 보티첼리, 미켈란젤로는 자신의 그림에 자신의 얼굴을 그려 넣기도 하였다. 이와 마찬가지로 작곡가는 마리아를 경배하는 가사에 자신의 이름을 끼워 넣는 정도였다. 그러나 악보의 인쇄와 출판이 이루어지면서 작곡가의 이름이 명확하게 표기되기 시작하였다. 뿐만 아니라 작품의 금전적 가치와 저작권에 대해서도 서서히 인식하게 되었다.

악보 인쇄가 처음 시작된 것은 1476년이었으며, 로마에서 단성 성가집이 발간되었다. 1500년대에 이르면서 베네치아를 중심으로 인쇄기로 노래책이 출판되었다. 물론 당시의 음악책 가격은 매우 비쌌다.

한편 이 시기 그려진 많은 그림에도 악보가 아주 명확하게 묘사되어 있다. 악기의 연주도 성악도 모두 악보를 보며 하고 있다. 책자로 된 악보도 있으며 쪽지나 두루마리 형태의 악보도 눈에 띈다. 기보법이 자리를 잡아가고 있으며 오선지 사용이 일반화되고, 악보 체계도 확립되어 가는 시기임을 알 수 있다.

07 종교개혁과 코랄

16세기, 영국과 프랑스에서는 왕권이 확장되고 강화되면서 교회와 대등한 정도로 힘을 키웠다. 그러나 지역적으로 심하게 분열되어 있던 독일에서는 왕권이 취약하였다. 카톨릭 교회가 면죄부의 판매를 독일에 집중하게 된 이유 중 하나도 바로 왕권의 취약성 때문이었다. 이런 교회에 대응하여 1517년, 마르틴 루터는 95개조의 반박문을 발표한다. 근본이념은 "신앙은 개인의 자유이며, 권력에 의해 지배되어서는 안 된다"는 것이다. 이렇게 시작된 종교개혁은 음악에도 큰 영향을 미쳤다.

루터는 모든 신도가 다 함께 찬송가를 부르는 것이야말로 신앙심 고취를 위하여 중요하다고 생각하였다. 루터에 의해 개혁된 교회에서는 신도들이 다 함께 노래하며 신을 찬미하게 된다. 찬미가인 코랄 가운데 루터가 직접 만든 '내 주는 작은 성'은 1529년에 작곡 되었다. 이 곡은 처음에는 단선율로, 화성이나 반주 없이 제창하는 형태였다. 점차 성가대가 부르는 다성 코랄로 발전하였고, 다시 오르간의 화성적 반주에 따라 단선율로 노래하는 찬송가로 되었다. 독일어로 된 찬송가 선율은 기억하기도 쉽고 노래 부르기도 쉬운 것이 특징이었다. 17~18세기의 개신 교회의 찬송가 음악은 코랄에서 파생된 것이다.

코랄 등 찬송가가 다수 작곡되었지만, 종교개혁에 의한 사회적 변동과 중앙집권적 절대군주의 등장으로 교회의 힘은 약해졌다. 프랑스에서는 루터의 교리가 발전하며 캘빈주의가 퍼지면서 금욕과 검소한 생활로 자기 직업에 충실하고, 그 결과로 얻는 재산 축적은 정당하다는 인식하에 당시 시민계급의 경제활동을 인정하게 되었다. 따라서 음악의 중심도 교회로부터 왕이나 제후의 궁정으로 이동하게 되었으며 세속적 즐거움을 위한 음악으로 빠르게 변화 발전하게 된다. 이 시기, 음악 세계에서의 변화와 함께 1492년 콜럼부스의 신대륙 발견을 시작으로 본격적인 해양시대를 맞이하게 된다.

08 신용 거래와 메디치가의 부상

해양시대를 맞이하여 해상무역은 더욱 활발하게 이루어졌으며 상업 활동의 영역이 신대륙까지 확장되었다. 이 시기에 통화제도가 정비되었고 화폐거래는 물론 신용거래가 활발하였다.

중세 후반기, 물품 거래의 결제 수단은 주로 동전이었다. 그러나 주화

는 귀족들의 재정을 개선시키기 위하여 순도를 떨어뜨려 가치가 하락하는 경향이 강하게 나타났다. 주화의 가치가 하락하면 당연히 결제를 위한 동전의 양이 커지게 마련이다. 주화에 함유된 금, 은 등의 함량이 크게 줄어들면서 이러한 현상은 더욱 가속화되었다. 악화가 양화를 밀어내는 현상이 나타난 것이다.

장거리 해상무역은 결제 수단인 동전의 수송이 동반되어야 외지에서 현장 매매가 이루어진다. 동전의 가치가 떨어지면 대금 지불을 위하여 배로 실어 날라야 하는 동전의 부피와 무게는 크게 늘어나게 된다. 동전 자금의 운송이 힘들고 어렵게 되자 신용 거래가 나타나게 되었다. 어음으로 신용 결제가 이루어지는 현대적 지불수단이 처음 사용된 것이다.

해상무역을 포함한 상업 활동이 활발해지면서 많은 위험이 뒤따랐다. 장거리 해상 운송 시, 기상 변화와 해적이나 강도들에게 노출되는 위험이 컸다. 뿐만 아니라 끊임없이 전쟁이 이어지고 있던 시기이므로 전쟁에 따른 위험도 매우 컸다.

자금을 융자 받은 선박과 화물이 파도에 휩쓸리거나 해적에 약탈되는 등 장거리 해상 운송에는 언제나 리스크가 함께 하였다. 이런 리스크에 대한 보험 상품이 처음 나온 것은 14세기였다. 이후 해상 무역이 활발해지면서 리스크가 빈번하고 규모가 커지면서 보험 서비스가 상업 활동에 적극 도입되기 시작하였다.

해상 운송에 자금을 대출해 주는 은행도 커다란 리스크와 함께 은행 업무를 하게 된다. 13~16세기에 베네치아에는 은행이 103개였으나 이 가운데 96개 은행이 파산하였다. 은행 파산은 상인들이 환전과 결제 등 은행 일을 보던 의자가 부서진(banca rotta)것으로 오늘날 파산(bankruptcy)이란 용어의 어원이다. 특히 은행이 전쟁 경비를 대출하는 경우 승패에 따르는 리스크는 매우 컸다. 당시 피렌체에서는 페루찌 가문과 바르디 가문

이 운영하는 은행이 가장 큰 규모였다. 그러나 이 두 은행은 영국왕 에드워드 3세에게 거액의 전쟁비용을 빌려주는데 영국과 프랑스 간 백년전쟁(1337~1453년)에서 영국이 패하고 지급불능 상태로 되면서 모두 파산하였다. 이후에 메디치 가문의 은행이 뒤를 잇게 되고 메디치 가문의 피렌체를 중심으로 르네상스 시대가 펼쳐지게 된다.

09 르네상스 음악

1450년부터 1600년 사이의 르네상스 시기에는 문화 예술 분야에서 놀라운 변화와 발전을 이루었다. 고대 그리스 로마시대의 문화 예술의 흐름이 중세의 암흑시기를 건너뛰어 르네상스로 이어지면서 풍부하고 아름다운 성과들이 나타났다. 특히 르네상스의 건축과 미술 분야에서의 발전은 괄목할 만하다. 음악 분야에서는 중세에 기보법, 음계와 화음, 다성음악 등 음악의 중요한 기본 틀이 이미 갖춰진 가운데 르네상스 시기에는 기악음악이 본격적으로 시작된 것을 비롯하여 초기 오페라의 형태가 나타나는 등 음악 세계의 변화와 발전이 이루어졌다. 아울러 바이올린을 비롯한 악기가 오늘날과 비슷한 형태와 기능을 갖추며 발전하기 시작하였다.

르네상스 초기에 시스티나 성당은 1473년에 착공하여 1481년 준공되었다. 성당의 벽화와 천장화까지 완성되면서 웅장하고 성스러운 성당의 내부는 경건하고 성스러운 음악으로 채워졌다. 그 가운데 대표적인 것이 '아카펠라'이다. A Cappella의 A는 '~~풍으로', Cappella는 '교회'이므로 '교회 풍으로', 경건하게 부르는 노래이다. 따라서 시스티나 성당에 딱 어울리는 음악이다. 아카펠라의 원래 명칭은 A Cappella Sistina이다. 즉 '시스티나 교회 풍으로' 부른다는 의미였다. 요즘은 시스티나는 생략하고 아카펠라라고만 불린다. 물론 반주가 없는 노래이다. 아카펠라는 인간의

목소리가 가장 아름답고 신체 자체가 귀중하고 훌륭한 악기란 생각에서 비롯된다. 당시의 악기는 아직 음정이 불안정하고 부정확한 데 비하여 성악은 음정이 정확하며 아름다운 소리를 만들어 낼 수 있었기 때문이다.

특히 이 시기에는 가사를 중시한 모테트(motet)라는 음악 양식이 유행하였다. 모테트는 프랑스어인 모트(mot)에서 유래하는데 그 의미는 '단어'를 나타낸다. 이러한 명칭에서도 알 수 있듯이 음악에서 가사를 중시했으며, 대표적인 음악가는 조스캥 데 프레(Josquin des Pres, 1440~1521년)였다. 참고로 조스캥 데 프레는 레오나르도 다 빈치(Leonardo da Vinci, 1452~1519년)보다 12년 먼저 태어난 띠 동갑으로, 2년 뒤에 사망하였으며 두 사람의 생애가 완전히 겹친다. 1516년에 프랑소와 1세의 초청으로 프랑스로 건너간 레오나르도 다 빈치는 류트를 비롯한 악기의 연주와 제작에도 관심을 가지고 있었다. 연회나 모임을 통하여 각 분야의 전문가들과 교류하는 것을 즐겼다는 레오나르도 다 빈치는 조스캥 데 프레와도 만나 그의 음악을 접한 것으로 전해진다.

르네상스(1450~1600년)가 시작되는 시점은 영국과 프랑스 사이의 100년 전쟁(1337~1453년)이 끝난 시점이었다. 100년 전쟁에서 승리한 프랑스는 강한 전제국가로서 프랑스 동부지역(파리의 동남부 지역)의 부르고뉴 공국까지 지배하게 되었다. 자연스럽게 부르고뉴 악파가 르네상스 시기의 음악 전통을 이끌기 시작하였다. 부르고뉴 악파는 점차 북부 유럽의 플랑드르 지역으로 전파되었으며 르네상스가 끝나가는 시점인 1600년대에 가까워지면서 플랑드르와 영국이 음악계를 이끌었다. 여기에는 플랑드르 지역의 네덜란드와 영국이 국제 경제사회를 주도하며 거대한 경제력을 확보하고 있었던 것이 배경의 하나로 작용하였다.

10 시민 계급과 음악 수요의 증대

플랑드르 지역은 지금의 네덜란드와 프랑스의 북부에 해당하는데 이 시기에 플랑드르 악파가 부상한 배경에는 네덜란드의 경제사회가 급부상하고 부유한 상인과 시민계급이 생겨나면서 다양한 형태로 음악을 즐기는 사람들이 확대된 것을 들 수 있다. 이러한 네덜란드 경제사회의 발전은 해양 세력화에 성공함으로써 가능하였다.

1492년 미주대륙을 발견한 콜럼부스에 이어 1521년에는 마젤란이 필리핀을 발견하는 등 신항로 개척이 빠르게 진전되고 있던 시기였다. 이에 따라 해외 시장은 더욱 넓어지게 되었다. 스페인의 펠리페 2세는 베네치아 등과 연합하여 당시 지중해를 제압하고 있었던 투르크를 무찌르고 레판토 해전(1571년)에서 승리하였다. 레판토 해전의 승리는 역사상 매우 큰 의미를 갖게 되는데 그 핵심은 당시까지 이슬람권이 지배해 왔던 지중해의 제해권을 기독교권이 다시 확보하게 되었다는 점이다. 더욱 중요한 것은 스페인이 지중해의 제해권과 함께 자신감까지 회복한 해전이었던 것이다. 따라서 스페인은 모직 생산지인 플랑드르와 포르투갈까지 통합하여 스페인 제국의 건설을 꿈꾸게 된다.

그러나 대해양 시대를 이끌어 온 스페인은 17세기 이후부터 영국, 네덜란드와의 경쟁에서 뒤처지며 쇠퇴하기 시작했다. 제해권은 곧 무역권의 확보로 이어지므로 그 경쟁이 치열할 수밖에 없는데, 1588년에 스페인의 무적함대가 영국 함대에 대패한 것으로부터 스페인의 힘이 약화되기 시작하였다. 이로써 당시 엘리자베스 1세가 이끄는 영국은 해가 지지 않는 대영제국을 꿈꾸게 되었다. 그러나 영국 시대가 활짝 열리기에 앞서 1600년대의 패권은 네덜란드가 거머쥐게 된다. 네덜란드의 해양 세력화가 빠르게 성공적으로 전개되었기 때문이다. 이 시기 네덜란드의 일인당

국민소득은 2,662달러(1990년 현재가치)로 당시 세계에서 가장 높은 수준이었다.

당시 플랑드르 지역은 정치적, 경제적 번영 속에 유럽 각 지역에서 몰려온 음악가의 교류가 활발했으며 국제적 양식의 음악이 나타났다. 예를 들면 미사곡, 모테트, 세속적인 샹송을 포함하는 프랑스의 전통 음악에 이탈리아의 명쾌한 감각과 영국의 음악 기법이 어우러지면서 국제적 통합 양식의 새로운 음악 세계가 열린 것이다.

11 성악 음악 vs 기악 음악

르네상스 초기, 플랑드르 지역과 함께 남부 유럽에서도 음악 활동이 활발해진다. 베네치아가 새로운 음악의 중심지로 부상하게 된 것이다. 이런 음악 거점의 이동에도 경제적인 측면이 작용하고 있었다. 지중해를 중심으로 상업 활동이 활발한 가운데 커다란 부를 축적한 베네치아는 플랑드르 지역의 능력 있는 다수의 음악가들에게 파격적으로 좋은 대우를 하여 모여들게 하였다. 이들이 베네치아 악파를 형성하면서 음악 활동의 거점으로 부상하였다.

베네치아 음악의 중심에는 9세기에 기초 공사를 시작하여, 15세기 초에 완성된 성 마르코 성당이 있었다. 성 마르코 성당에는 성악 학교가 설립되었고, 성당의 의식에는 합창단이 성가를 불렀다. 이 때 거대하고 웅장한 교회의 공간을 어떤 음악으로 어떻게 채울 것인가에 관심이 모였다. 다양한 음향 실험을 통하여 폴리코랄의 소리가 가장 좋다는 것을 알게 되었다. 두 팀의 합창단이 양쪽으로 떨어진 곳에 배치되어 폴리코랄 방식으로 성가를 부르는 것이다.

실제 성 마르코 성당 내에는 양쪽에 마주보는 합창단 석이 있다. 두 팀

으로 나뉜 합창단 사이에는 큰 공간이 만들어졌으며 웅장한 음향효과를 얻을 수 있었다. 이후에는 더욱 장중하고 화려한 합창을 위하여 오르간뿐만 아니라 다양하고 많은 악기를 사용하였다.

두 팀이 연주하는 편성의 음향 효과는 성악뿐만 아니라 기악에 있어서도 협주 연주로 발전하였다. 즉 폴리코랄 양식은 성악뿐 아니라 순수 기악으로 연주되는 소나타라는 기악음악으로 이어졌다. 13세기에 나타나기 시작한 기악음악은 음악의 중심에 자리 잡지 못하다가 1600년경에 들어서면서 비로소 성악음악과 어깨를 나란히 하게 되었다. 온전히 악기 연주만으로 감동적인 순간을 만들어 내기에 이른다. 1700년대부터는 기악음악이 성악음악보다 더욱 활발하게 음악을 주도해 나간다.

르네상스 시기에 성 마르코 성당의 성가 음악은 당시 베네치아 중심의 음악에 큰 영향을 미치게 된다. 성 마르코 성당의 성가대장은 서로 다른 방향에서 들려오는 음향의 에너지를 성스럽고 경건하게 느낄 수 있도록 성가대를 운영하였다. 한 때 폴리코랄 합창곡의 경우 20성부가 넘는 성부로 구성되기도 하여 강력한 화음 덩어리(block harmony)로 나타나는 화성 양식이 중심을 이루었다. 그러나 20성부를 넘는 다성 음악의 복잡함은 아름답고 경건함을 전하기보다는 혼란스러움을 가중시킬 뿐이었다. 무반주 아카펠라가 기본이었으나 다성음악에 오르간을 비롯한 다양한 악기들의 소리까지 더해지게 되면서 오히려 세속적이며 시끄러워졌다. 성가 음악이 시끄럽고 세속적으로 전락한 것에 대한 반성이 생겼으며 이런 반성은 새로운 음악 세계의 시작이기도 하였다.

16세기말, 이탈리아의 피렌체에서는 음악의 새로운 형식의 가능성을 추구하는 문예 살롱 그룹이 생겨나 왕성한 움직임을 보였다. 이 움직임의 전면에 카메라타(Camerata: 방 친구, 동료)라는 그룹이 있었다. 이 그룹에는 음악가는 물론 시인과 과학자와 귀족 등이 참여하고 있었다. 카메라

타의 움직임은 새로운 음악 세계의 문이 열리는 촉매제로 작용하였다. 르네상스 시대 후반기에 카메라타의 영향을 받으며 초기 오페라의 형태가 나타나기 시작하였다. 뿐만 아니라 성악과 함께 기악이 점차 큰 비중을 차지하며 균형 잡힌 음악세계로 전환되면서 본격적인 바로크 시대로 넘어가게 되었다.

12 초기 오페라 출현

16세기 말, 새로운 경제 형태인 자본주의가 나타나면서 시민계급과 상인 계급이 두텁게 형성되어 있었다. 지동설을 비롯한 과학계의 새로운 주장들이 넘쳐나고 있는 시기이기도 하다. 이 시기에 경제, 사회, 문화, 예술, 과학, 기술 등 다양한 분야의 전문가들의 모임인 카메라타의 수장은 피렌체의 바르디 백작이었다. 갈릴레오 갈릴레이의 아버지인 빈센초 갈릴레이도 카메라타의 멤버였다.

카메라타는 "인간이야말로 언어로 생각을 표현하는 동물이므로 생각과 느낌을 표현하는 음악의 주인도 언어와 가사여야 한다."는 주장을 하였다. 음악은 가사, 시의 억양이나 운율과 맞아야 하며 의미도 잘 전달되어야 한다는 것이 카메라타의 주장이다. 따라서 복잡한 다성 음악으로는 가사와 감정을 명확하게 전달하거나 표현하는 것이 어렵다는 비판이 생겨났다. 음악의 극적 표현을 극대화시키기 위해서는 단순하고 명확하게 표현함으로써 감동적인 힘을 끌어 올려야 한다는 것이었다. 빈센초 갈릴레이는 그의 음악 논문, 「고음악과 근대음악의 대화」에서 감정을 음악으로 전하는데 가장 큰 방해는 다성 음악의 대위법적 기교라고 비판하였다.

따라서 복잡한 다성 음악을 대신하여 가사가 잘 들리는 음악 양식을 모색하게 되었고, 고대 그리스의 단선율 음악 양식인 모노디(monody: 독창

노래음악)에서 답을 찾았다. 오직 하나의 선율을 반주에 맞추어 노래하는 단선율 양식을 추구하게 된 것이다. 그 대표적인 작품이 카치니 (Francesca Caccini, 1587~1640)의 '아베마리아'이다. 카치니는 카메라타가 주장한 내용을 반영하여 가곡집을 발표하였다. 그 가곡집 제목이 '누오베 무지케(Le Nuove Musiche)', 즉 '새로운 음악'이다. 카치니의 '아베마리아'는 성악곡이며 가사는 오로지 '아베마리아'만으로 되어 있다. Ave는 라틴어로 '행운이 깃드소서'의 의미이므로 '마리아에게 행운이 깃드소서'를 나타내는 아베마리아 가사만이 반복된다. 이 곡은 누오베 무지케의 새로운 음악, 모노디 음악의 대표적인 곡이며, 슈베르트의 '아베마리아', 구노의 '아베마리아'와 함께 3대 '아베마리아' 성악곡으로 알려져 있다.

13 바로크 시대로 들어서다

이런 변화 속에서 극적인 내용을 노래와 연기로 표현하는 극음악인 오페라가 출현하게 되었다. 아울러 넓은 음역과 빠른 움직임을 담는 기악음악이 발전하면서 기악음악과 성악음악이 대등한 정도로 되었다. 성악과 기악이 함께 하는 세계 최초의 오페라도 만들어진다. 연극 대사에 모노디 양식의 곡을 붙여 공연하는 초기의 오페라가 나타났으며, 오페라 음악은 새롭게 열리는 바로크 시대의 문을 두드리는 소리가 되었다.

한편 르네상스 시대의 다성부 성악의 화음과 멜로디의 화려함과는 전혀 다른 성악 형태가 나타났다. 14세기 북부 이탈리아에서 시작된 실내 성악곡으로 보통 반주 없이 여러 명이 부르는 노래인 마드리갈이 생겨났다. 르네상스 시기 최고의 작곡가인 팔레스트리나(Giovanni Pierluigi da Palestrina 1525~1594)도 104곡의 미사곡과 250여 모테트곡 이외에 50여 곡의 마드리갈을 작곡하였다. 팔레스트리나의 뒤를 이어 카를로 제수

알도(Carlo Gesualdo, 1566~1613)는 반음계로 빠르게 이어지는 화성부분과 온음계의 부분을 활용하여 격한 감정을 표현하는 새롭고 대담한 마드리갈을 작곡하였다. 비슷한 시기에 베네치아에서는 몬테베르디(Claudio Monteverdi, 1567~1643)가 고도의 전문성을 갖고 성마르코 성당의 악장으로 취임(1613년)하면서 르네상스 시대는 마무리되고 본격적인 바로크 시대(1600~1750)로 들어서게 되었다.

14 마카롱과 음악

르네상스시기에는 해양 무역이 활발하게 이루어졌으며 대량의 차와 설탕 등이 거래되었다. 특히 고가의 설탕은 국제무역의 중심을 차지한 가운데 세계 각지로 유통되기 시작하였고 사치품으로서 식탁에 오르게 되었다.

이탈리아의 캐서린 드 메디치(Caterina Maria de Medici, 1519~1589)는 1533년에 프랑스의 앙리 2세와 결혼하였으며 프랑스로 건너가 이탈리아의 문화를 전하였다. 특히 음식 문화를 전하면서 처음 만들어진 마카롱은 설탕에 아몬드 가루를 섞어 만든 케익이었다. 아몬드 가루와 설탕을 반죽하여 만든 케이크인 마카롱의 어원은 이탈리아어인 마카레(maccare)이다. "반죽을 치다, 두드리다"의 의미를 가지며 이질적인 것을 하나로 합친다는 것을 의미한다. 이 시기에는 마카롱으로부터 유래한 마카로닉 언어(macaronic language)가 노래의 후렴구로 반복되어 사용되기도 하였다. 마카로닉 언어는 "뒤섞인 언어"라는 의미이며 라틴어와 영어 등이 뒤섞여 노래의 후렴구에 사용되기도 하였다.

이미 15세기에 캐럴의 후렴구를 반복하여 노래하기 시작하였는데 본격적인 르네상스 시기에 이르러 이탈리아, 프랑스, 영국 등의 음악이 융합

되면서 "마카로닉 언어"가 많이 사용되었다. 반복되는 후렴구는 흥을 돋우고 분위기를 이어나가는 역할을 했다.

실제로 이 시기에 일반 서민들의 잔치에 음악이 빠질 수 없었다. 르네상스 시기에는 중세 말부터 시작된 흑사병(1347~1666년의 약 300여 년간 지속)이 끊임없이 유럽 전역을 덮쳤는데, 흑사병이 창궐했다가 참혹한 피해가 잠시 멈추고 안정을 되찾으면 서민들은 소박한 잔치를 열고 음악과 함께 하며 시름을 달랬을 것이다.

Part 3

음악과 근대 경제사회와 1차 산업혁명

9. 근대의 출발, 음악과 경제

01 바로크 시대의 개막

1600년대부터 1750년대까지는 바로크 시대이다. '바로크(baroque)'란 용어는 '일그러진 진주'를 의미하며 불균형과 자유분방, 파격적이고 감각적인 특성을 보인다. 바로크가 의미하는 바와 같이 이 시기의 음악 세계에는 기존의 틀을 뛰어 넘는 등 커다란 변화와 발전이 있었다.

최초로 오페라 무대의 막이 오른 것은 1600년이었다. 이후 각 지역에 오페라하우스, 가극장이 건립되면서 많은 사람들이 오페라를 즐기게 되었다. 바로크 시대는 오페라의 시대라고 해도 과언이 아니다. 뿐만 아니라 오케스트라의 효시라 할 수 있는 바로크 오케스트라가 구성되어 본격적으로 활동을 시작한 시기이기도 하다.

바로크 시대는 근대와 함께 열렸다. 근대의 시작은 17세기 초중반, 북유럽에 주권 국가가 나타나면서부터이다. 바로크의 직전 시대인 16세기 말까지 해양세력의 중심은 남유럽, 그 가운데에서도 스페인이었다. 스페인의 지배력은 지중해 전역은 물론 대서양의 동쪽 바다와 서쪽 미주 신대륙까지 확산되었다. 그러나 스페인의 지배력은 점차 약화되었고 1600년대에 들어서 네덜란드는 스페인으로부터 독립하였다. 이후 네덜란드

가 근대적 주권 국가의 틀 속에서 상업과 산업 활동을 주도하였다. 그 후에는 영국이 네덜란드의 뒤를 이어 제해권을 취하였고 "해가 지지 않는 나라"로 떠오르기 시작하는 1750년대에 이르러 바로크 시대는 막을 내린다.

바로크 시대에는 산업기술과 경제 분야에도 많은 변화와 발전이 있었다. 상업 자본은 물론 산업 자본이 축적되었고, 숙련 노동자의 층이 두터워졌다. 경제 사회의 폐쇄성과 규제 등이 완화 또는 철폐되면서 근대 경제사회 시스템이 자리 잡기 시작하였다. 무엇보다 산업기술의 발전이 서서히 이륙 궤도에 진입하고 있었다. 바로크 시대는 제1차 산업혁명의 본격적인 궤도에 오르기 위한 제반 조건들이 충족되고 있던 시기이기도 하다.

02 근대사회의 출발

베토벤의 '에그먼트 서곡'을 들으면 근대사회의 출발이 연상된다. 에그먼트 백작은 근대사회의 출발을 알려주는 상징적인 인물이기 때문이다.

에그먼트 백작(1522~1568)은 지금의 네덜란드, 당시 플랑드르 북부 지방의 귀족이었다. 1517년 종교개혁 이후, 플랑드르의 북부 7개 주에서는 국제 교역 등 상업 활동과 모직 산업 등 산업 활동이 활발하게 이루어졌다. 따라서 자연스럽게 상업과 산업 등 경제활동 친화적인 신교를 추종하게 되었다. 세금과 관련해서도 구교는 바티칸에 세금을 납부해야 하였으나 신교는 하지 않았다. 이 점도 플랑드르 북부 7개 주가 신교를 추종한 배경 가운데 하나였다. 그러나 스페인의 펠리페 2세가 당시 플랑드르 지방을 지배하고 있었으며 구교의 신봉을 강요하였다. 이를 받아들일 수 없었던 플랑드르 북부 7개 주는 펠리페 2세에 강하게 저항하였으며, 1566

년에 독립전쟁을 시작하였다. 에그먼트 백작이 그 선봉에서 강하게 저항
하다가 1568년에 처형되었다. 네덜란드는 에그먼트의 헌신과 희생으로
1579년에 독립을 선언하였고 1648년 '웨스트팔리아 조약'이 체결되면서
국제사회에서 공식적으로 독립이 승인되었다.

웨스트팔리아 조약 가운데 가장 핵심이 되는 내용은 근대적인 주권 개
념의 확립이었다. "각국은 명확하게 규정된 영토 내에서 주권을 행사할
수 있다."는 것이 핵심 내용이었다. 웨스트팔리아 조약의 체결은 근대 주
권국가의 개념이 확립되는 역사적인 순간이었으며 이와 함께 본격적인
근대가 시작되었다.

에그먼트의 영웅적인 삶은 독일의 대문호 괴테에 의하여 비극 서사
로 그려졌다. 이후 '에그먼트'는 연극 작품으로 무대에 오르게 되었고,
베토벤이 연극에 음악을 붙이는 작업을 주도하였다. 이렇게 만들어진
'에그먼트 서곡'에서는 근대가 태동하는 과정에서 겪었던 아픔과 슬픔,
긴장과 승리의 감성이 느껴지며 당시의 사회 모습이 머릿속에 떠오르게
된다.

03 네덜란드 바로크 시대

독립을 이룬 네덜란드에서는 거대한 부를 거머쥔 신흥 상인 계급과 시
민 계급이 부상하였다. 이들의 층이 두터워지면서 몇 가지 특징적인 현상
들이 나타나게 되었다. 그 가운데 하나는 음악에 대한 수요가 커진 것이
며 다른 하나는 실내 장식용 그림의 수요가 폭발적으로 늘어난 것이다.
거대한 부와 경제적 풍요를 쟁취하는 과정에서 잊고 있었던 아름다움에
대한 관심과 감동을 추구하려는 여유가 생겨난 것이다. 이와 함께 음악과
미술에 대한 관심은 수요의 증대로 이어졌다.

네덜란드 바로크 시대로 불리는 이 시기에, 북유럽 지역에서는 생활 속 작은 주제를 다룬 그림들이 선호되었다. 작고 가벼운 주제를 다루고 있으므로 보잘 것 없는 장식품으로 생각될 수도 있었으나 그림에 무게를 실어주기 위하여 인생무상 등과 같은 깊고 무거운 철학적 주제를 담았다. 대표적인 주제는 바니타스(vanitas, 덧없음)이었다. 인생무상 등 바니타스의 메시지는 시들어가는 꽃이나 죽은 곤충 또는 해골을 통하여 나타내 보였다. 음악과 관련해서는 류트나 바이올린 등과 같은 현악기의 현이 풀려있거나 끊어진 것으로, 또는 현악기가 엎어져 있는 것으로 바니타스를 나타내 보이기도 하였다.

네덜란드 바로크 시대의 그림에는 다양한 악기가 많이 등장하고 있다. 이는 생활 속에 음악이 깊숙이 자리 잡고 있음을 말해준다. 1600~1750년에는 궁정이나 귀족들뿐만 아니라 상인과 시민계급의 사람들도 음악에 큰 관심을 갖기 시작하는 시기이다. 듣고 즐기는 것뿐만 아니라 시민계급과 상인계급의 가정에서 여성들이 직접 악기 연주를 즐기게 되었고 이는 부와 명예를 더욱 돋보이게 하였다. 당시의 부녀자들은

바이올린과 유리그릇이 있는 정물화(유화/69X122cm/1625년 작)
클레즈(Pieter Claesz/1597~1660)

악기 연주에 큰 관심을 갖기 시작하였으며, 이런 현상은 빠르게 확산되었다.

네덜란드 황금 시기의 화가 피터 클레즈(Pieter Claesz, 1597~1660)의 그림, '바이올린과 유리그릇이 있는 정물화' 속의 악기는 바이올린과 비올라다감바이다. 이탈리아의 크레모나 지역에서 현악기가 개발되고 발전하게 된 것은 1500년대부터이다. 이로부터 100여 년이 지난 바로크 시대(1600~1750)는 충분히 좋은 악기들이 만들어지고 공급되던 시기였다. 바이올린 족 현악기가 처음 만들어진 1500년대 초반에는 고양이 내장을 말려서 현을 만들었고, 이후 점차 양의 내장으로 만든 거트현이 쓰였다. 바이올린은 한 줄부터 다섯 줄까지 현이 있는 악기인 레베크가 개량되고 발전하면서 만들어졌다. 이후 비엘(vielle)과 피들(fiddle)로 이어지면서 본격적으로 4개의 현으로 된 바이올린이 정착하게 되었다.

15세기에는 많은 사람들이 바이올린, 비올라다감바 등 현악기의 연주와 함께 관악으로 구성되는 신나고 즐거운 음악을 즐겼다. 이런 가운데 보다 조용하고 균형되며 안정된 음악소리를 만들어내는 현악에 점차 큰 관심이 쏠리게 되었다. 기존의 현악기인 피들-비엘보다 고급스럽고 세련되며 안정된 소리의 현악기를 원하게 되었다. 이에 부응하여 바이올린 족 악기들이 개발되어 사용하게 되었는데 이탈리아의 북부 지역이 개발과 생산을 주도하며 명기들이 만들어졌다. 활은 프랑스에서 바로크활의 명품이 만들어졌다.

04 음악 속 근대의 시작

1500년대까지는 소프라노, 테너, 알토, 베이스 등 각 성부가 같은 비중으로 구성된 다성 음악이 대세였다. 다양한 성부 사이의 아름다운 균형감

을 추구하였다. 그러나 1600년대 바로크 시대로 들어서면서 커다란 변화가 생겨났다. 소프라노 성부에 가장 큰 비중을 두고 베이스 성부가 이를 받치는 기본 틀이 형성된 것이다. 저음의 선율을 기초로 하고 그 위에 화음을 쌓는 형식이다.

바로크 시대에 교회와 극장 등 모든 곳에서 연주할 때 공통적인 음악 양식은 '통주 저음', 또는 '지속 저음'이었다. 지속되는 저음의 선율이 곡 전체에 하나의 통일된 분위기로 이어지도록 하였다. 통주 저음의 기초 위에 하나의 곡에는 오직 하나의 감정만이 일관되게 나타나도록 하였다. 이를 위하여 사람의 기분과 감정 및 정서를 유형별로 특정해서 표현하게 되었다. 예를 들면 두려운 감정은 낮은 음역에 하행 선율, 잦은 쉼표, 그리고 불협화음으로 표현한다. 기쁜 감정은 빠른 진행, 짧은 트릴, 장식음으로 나타낸다. 이렇듯 올라가거나 내려가고, 짧거나 길고, 빠르거나 느리고 등과 같은 선율과 리듬으로 특정의 감정과 정서를 나타냈다. 바로크 시대에 확립되기 시작한 이러한 음악 양식은 음악사에 획기적인 발전이었다.

05 최초의 바로크 오케스트라

바로크 시대에 비로소 현재의 오케스트라와 유사한 구성으로 오늘날과 같은 웅장한 소리를 만들어내는 연주 편성이 이루어졌다. 당시 오케스트라 구성은 작게는 10명으로부터 크게는 40명 정도였다. 악기 구성은 크게 두 가지로 구분할 수 있다. 하나는 바로크 음악의 기본이 되는 통주 저음 또는 지속 저음을 담당하는 하프시코드, 첼로, 더블베이스이며, 다른 하나는 선율을 담당하는 제1, 제2 바이올린과 비올라이다. 이들 오케스트라가 연주할 때에는 하프시코드 연주자가 지휘자 없는 악단을 이끌

었다.

　최초로 직업 음악가들이 연주하는 전문 오케스트라도 생겨났다. 대표적인 것은 루이 14세가 운영한 "왕의 24개 바이올린"이란 오케스트라였다. 이 오케스트라는 6대의 바이올린, 12대의 비올라, 6대의 첼로로 구성되었다. 현악기는 악기 한 대가 만들어내는 음량과 다섯 대가 만들어내는 음량을 비교하면 다섯 배가 아닌 약 두 배 정도의 음량이 된다. 따라서 적절한 음량을 내기 위해서 자연히 많은 현악기가 필요하다. 요즘처럼 객석 규모가 2,000명, 3,000명이 넘는 대연주회장이 아니라, 당시처럼 수십 명이 감상하는 궁정에서의 하우스콘서트인 경우는 24개의 현악기로 적당한 소리를 내기에 충분하였다.

　한스 멤링(Hans Memling, 1430~1494)이 1480년대에 그린 성당의 제단화를 보면 10명의 천사가 각기 다른 악기를 연주하고 있다. 그림이 그려진 시점으로 보아 바로크 오케스트라가 출현하기 훨씬 이전이다. 그림의 왼쪽부터 프살테리움, 트롬바마리나, 류트, 트럼펫, 오보에, 코르넷, 트럼펫, 오르간, 하프, 바이올린 등의 악기가 나타나 있다. 연주 소리는 천사의 날개 짓과 함께 천상의 소리가 되어 지상으로 끝없이 멀리 퍼져 나갈 듯하다. 그림은 관악기인 트럼펫이 무드럽게 소리를 키워 나가는 순간을 그린 것으로 보인다. 오른쪽 네 번째에 트럼펫을 연주하는 천사를 보면 배에 힘을 주고 있는 자세이며 볼은 부풀고 입술은 오므려 힘차게 트럼펫을 불고 있는 모습이다. 중앙에 관악기가, 좌우에 현악기가 자리 잡고 있는데 이는 오늘날 오케스트라의 기본적인 자리 배치와 크게 다르지 않은 것이 흥미롭다.

　16~18C에는 주로 궁정과 교회에서 연주회가 열렸다. 특히 궁정에서 연주되는 음악은 실내악 중심으로 전문연주자가 연주하였다. 18세기에 들어서면서부터는 본격적인 궁정 오케스트라의 시대를 맞이하였다. 독일

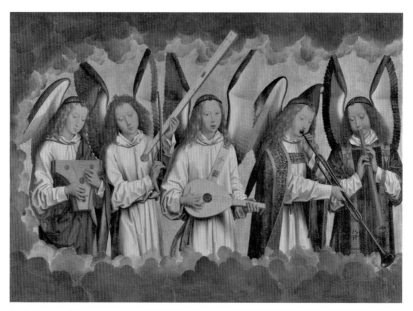

천사 음악가들(산타마리아 라레알성당 제단화/165X230cm/1480년대)
멤링(Hans Memling/ 1430~1494), 좌측 반

북동부 프로이센의 프리드리히 대왕(1712~1786)의 궁정 오케스트라에서
는 바흐의 아들이 활동하였다. 헝가리의 에스테르하지 공작의 궁정 오케
스트라에서는 하이든이 고용 음악가로 활동하였다. 이후 더 넓은 장소에
서 연주회가 열리게 되면서 대규모 오케스트라가 구성되었고 전업 지휘
자가 탄생하게 되었다. 이 시기에 본격적으로 안정되고 탄탄한 음을 만들
어내기 시작한 대표적인 오케스트라는 만하임오케스트라이다. 단원들의
연주가 일사 분란하였으며 음을 정확하게 구사하여 단단하면서 균형 잡
힌 하모니를 추구하였다. 만하임오케스트라의 훌륭한 연주는 모차르트도
그의 편지 속에서 찬사를 아끼지 않고 있다.

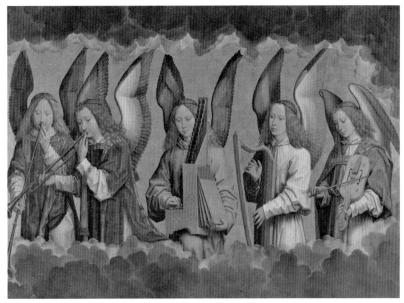

천사 음악가들(산타마리아 라레알성당 제단화/165X230cm/1480년대)
멤링(Hans Memling/ 1430∼1494), 우측 반

06 오케스트라와 솔로의 협주, 딱따구리 지휘법

당시 오케스트라 단원은 솔로이스트와 다수의 일반 단원인 리피에노
(ripieno)로 나뉘었다. 솔로이스트는 높은 보수에 보면대를 밝히는 촛불
도 2개나 제공되었다. 반면에 일반 단원인 리피에노에게는 낮은 보수와
촛불 한 개만 제공되었다. 오케스트라와 독주 악기가 함께 연주하는 협주
곡인, "콘체르타토(concertato)"가 시작된 것은 바로크 시대였다. 콘체르
타토의 어원인 이탈리아어 concertere는 "협력하다, 조화를 이루다"의
의미를 가진다. 콘체르타토 양식은 갈등과 대비로 시작하여 점차 아름다
운 조화를 이룬다. 성악과 기악, 독주와 합주, 독창과 합창의 대비, 또는

강함과 약함, 빠르고 느림, 긴장과 이완의 대비일 수도 있다. 콘체르타토는 이러한 대비가 아름다운 조화를 찾아가는 것을 보여주는 음악적 틀이다. 17세기 후반부터 콘체르타토는 독주 악기와 오케스트라가 함께 연주하는 대규모 관현악곡을 의미한다. 음색, 음량, 스타일이 다른 독주 악기와 오케스트라가 서로 경쟁하면서 협력하는 음악이다.

관과 현 모든 악기의 연주와 솔로가 주고받듯이 협주가 전개되는 대표적인 협주곡의 하나로 비발디 협주곡을 들 수 있다. 비발디(Antonio Vivaldi, 1678~1741)는 베네치아 출신으로 25세에 사제서품을 받은 성직자였던 만큼 미사곡, 오라토리오, 시편, 찬미가, 모테트 등 모든 교회음악 분야의 작곡을 주로 하였다. 그러나 가장 잘 알려진 곡은 역시 '사계'이다. 1725년에 암스테르담에서 출간된 "화성과 창의에의 시도" 속의 12개 바이올린 협주곡 가운데 첫 4곡이다. 각각의 부제로 봄, 여름, 가을, 겨울이 명기되어 있다. 사계의 아름다움을 노래한 시를 음악으로 표현한 일종의 표제음악이다. 사계 가운데 봄의 1악장 악보에 적혀있는 시를 보자.

봄이 왔다
작은 새들이 즐겁게 노래하며 봄에게 인사를 한다.
봄이 왔다
부드러운 바람에 불려 나와 냇물이 상냥하게 이야기하며 흐른다.
봄이 왔다
어느새 하늘이 어두워지고 봄날의 천둥이 울리며 번개가 번쩍인다.
봄이 왔다
폭풍우 멈추면 작은 새들이 다시 아름다운 노래를 즐겁게 부른다.

봄의 1악장에서 바로크 협주곡의 특징인 모든 악기의 합주(투티, tutti)

와 독주(솔로, solo)가 주고받는 형식을 나타내고 있다. 첫 소절인, "봄이 왔다"는 오케스트라가 다 같이 연주(tutti)하며 기다리던 봄이 왔음을 밝고 경쾌한 선율로 표현하며, 이를 받아서 바이올린 솔로가 새들의 재잘거림을 묘사한다. 두 번째 봄이 왔다는 투티 후에 바이올린 솔로가 바람과 냇물의 흐름을 연주한다. 세 번째 봄이 왔다는 투티 후에 천둥소리는 합주로, 번개는 바이올린 솔로로 나타내며, 마지막으로 다시 봄이 왔다는 투티로 돌아가서 마무리 되는 것이다.

한편 바로크 시대의 중반에, 루이 14세 왕실 악단의 총감독 겸 작곡가로 장 밥티스트 륄리(Jean Baptiste Lully, 1632~1687)가 활동하였다. 그는 독일에서 활동한 바흐와 영국에서 활동한 헨델보다 50년 정도 빨리 태어난 음악가이다. 루이 14세의 총애 속에 프랑스 내의 모든 음악 공연에 관한 독점권을 갖기도 하였다.

륄리는 55세 되던 해에 루이 14세의 회복을 기원하는 음악회에서 오케스트라를 지휘하였다. 당시 륄리는 굵은 지팡이로 바닥을 내리치는 '륄리의 딱따구리 지휘법'으로 오케스트라를 이끌었다. 그런데 지휘 도중에 실수로 자기 새끼발가락을 지팡이로 내리쳐 패혈증으로 사망하였다. 그때는 이탈리아 음악이 지배하는 시대였으며 이탈리아 사람인 륄리는 프랑스 음악에 헌신하였기에 프랑스 음악의 아버지로 불린다.

07 카스트라토의 신비로운 소리, 킹 오브 하이C

바로크 시대에 거대 건축물의 내부 공간을 채우는 데에도 음악이 필요했다. 웅장한 음악 속에 기교적인 장식음의 작은 리듬이 어우러지면서 건축물 내부의 커다란 빈 공간을 즐겁게 채워준다. 이를 위하여 성악 분야에서는 24성부, 48성부 심지어는 53성부로 나타난 작품들이 작곡되기도

하였다.

성악 분야는 절대 왕정 시대의 남성 중심 사회에서 여성들이 제일 먼저
진출한 분야이다. 오페라 전문 여성가수가 처음으로 등장한 것이다. 그
때까지 소프라노 영역은 남성 성악가인 카스트라토들이 맡았으나 이들의
무대는 점점 줄어들었다. 그러나 18세기까지 지방이 붙고 창백한 남성 가
수인 카스트라토가 펼치는 영웅적인 남성 역할의 인기는 여전히 높았다.
지금도 "킹 오브 하이C"로 불리는 남성 성악가가 높은 음을 내며 노래를
부르면 청중들이 열광하는 것과 다르지 않다. 원래 교회에서 여성이 노래
를 부르는 것은 금기였기 때문에 이를 대신할 남성 고음역대 가수인 카스
트라토가 생겨났다. 그러나 교회음악보다는 점차 신화 속의 신, 영웅, 왕
의 신비한 목소리가 필요한 성악 연주 무대에 서게 되었다.

파리넬리 초상화(유화/1740년 작) 아미고니(Jacopo Amigoni/1682~1752)

바로크 말기부터 고전주의 초기까지 대표적인 카스트라토는 파리넬리 (Farinelli The Castrato, 1705~1782)였다. 헨델은 파리넬리에게 '노래하는 기계'라는 별명을 붙여 주었다. 야코포 아미고니(Jacopo Amigoni, 1682~1752)가 1752년에 그린 '파리넬리 초상화'의 그림에서 파리넬리의 모습을 볼 수 있다. 약간 살이 올라있고 뽀얀 피부가 인상적이다. 그의 가능한 음역대는 3옥타브 반이었다.

음악의 아버지인 하이든도 어릴 적에 카스트라토가 될뻔했다. 하이든은 성슈테판 소년합창단(지금의 빈소년합창단)에서 활동하였는데 소프라노 파트의 아름다운 노래로 당시 합스부르크 공국의 마리아 테레지아 (Maria Theresia, 1717~1780) 여왕을 매료시켰다. 하이든이 카스트라토가 되기 위한 수술을 하려는 날에 배탈이 나서 연기되었고, 그 사이 생각이 바뀌었다고 한다.

모차르트는 종교음악으로 무반주 성악곡인 모테트(motet), 'Exsultate jubilate 환호하라, 기뻐하라'를 자신의 친구인 카스트라토 라우치니 (Venanzio Rauzzini, 1746~1810)를 위해 작곡하였으며, 오페라 '이도메니오'에서는 카스트라토 역을 배정하였다.

카스트라토에 대한 수요는 18세기말까지 존재한 것으로 알려진다. 수로 이탈리아에서 인기가 있었다. 신화의 신이나 왕 등의 신비한 목소리를 위해 무대에 오르는 만큼 정극인 오페라 세리아에서만 부각되었고, 오페라 부파나 코믹 오페라에는 등장하지 않는다.

18세기에 들어서면서 고전주의 음악이 시작되었고, 시민계급이 등장하면서 오페라의 소재도 신비한 신화의 세계보다 일상을 그리게 되었다. 이에 따라 카스트라토도 자연스럽게 무대에서 사라지게 되었다. 카스트라토는 19세기에는 거의 사라졌으며, 20세기 초까지 살아있던 최후의 카스트라토는 알렉산드로 모레스키(Alessandro Moreschi, 1858~1922)였다.

1997년 영화 '카스트라토'에서는 카스트라토의 신비로운 목소리를 만들기 위하여 테너 성악가인 데렉 리 라긴과 소프라노 성악가인 에바 말라스 고드레프스키의 목소리를 컴퓨터로 합성하여 사용하였다. 이 세상에 존재하지 않는 신비한 목소리를 만들어낸 것이다.

08 성악 중심 시대, 기악의 확산

18세기의 작곡가는 성악가의 주문을 받아 그의 능력에 맞추어 곡을 썼다. 예를 들면 가수가, "나는 달콤하고 부드럽고 쉬운 음정과 박자로 작곡해 달라."거나, "나는 멋지고 변화무쌍한 장식음을 많이 넣어 달라."고 하면 작곡가는 그에 맞추어 곡을 만들었다. 맞춤형 음악인 셈이다. 모차르트도 공연 시점과 장소 및 가수에 따라 곡을 조금씩 고치곤 하였다. 따라서 같은 성악곡도 빈에서 또는 프라하에서 가수에 따라 부른 노래가 서로 다르다. 어느 것이 원본이라고 특정할 수 없으며 모두가 원본인 것이다.

연주회(유화/123.5X205cm/1623년 작) 혼돌스트(Gerrit van Hornthorst/1590~1656)

이 시기, 음악의 핵심은 성악이었으나 점차 이탈리아의 크레모나를 중심으로 바이올린 제작 기술이 정교하게 발전하면서 새로운 기악 시대의 문이 서서히 열리게 된다. 프랑스 루이 왕조시대에는 바이올린의 소리가 너무 커서 실내에서 연주하는 것이 어려울 정도였다고 한다. 그러나 바이올린 등 현악기는 물론 다양한 악기의 소리가 점차 개선되었고 기악이 확산되기 시작하였는데 지역별로 유행했던 악기 종류는 조금씩 다르다. 이탈리아에서는 바이올린 중심의 음악이 유행하였다. 독일에서는 오르간음악이, 프랑스에서는 클라브생(하프시코드, 쳄발로 등과 같은 16, 17세기 건반악기) 음악이 중심이었다.

1600년대 당시의 음악 세계를 엿볼 수 있는 그림으로 혼돌스트(Gerrit van Hornthorst, 1590~1656)의 '연주회'는 흥미롭다. 2대의 류트와 바이올린, 첼로와 같은 당시의 비올라다감바 등 현악기들이 연주 준비를 하고 있다. 앞 쪽에 등을 보이고 앉아 있는 연주자는 첼로 파트를 맡고 있으며 활을 가지고 악보를 가리키며 이야기를 나누고 있다. 곡 전체의 일관된 반주를 맡은 첼로가 지속저음을 책임지고 있는 것이다. 뒤 쪽의 사람들은 술을 마시거나 춤을 추는 흥겨운 한 때이다. 연주자들의 입 모양을 보면 연주하며 노래도 부르는 것 같다. 연주자들은 머리에 깃털 장식으로 한껏 치장을 하고 있고 의상의 색감도 다양하고 밝은 것이 눈에 뜨인다.

09 초기의 오페라

바로크 시대는 오페라로부터 시작한다고 해도 과언이 아니다. 오페라의 원조는 르네상스 말기에 시작된 '마드리갈 코미디'였다. 이는 당시 대표적인 음악가인 제수알도(Carlo Gesualdo, 1561~1613)가 주도한 음악이며, 음악과 대사 그리고 춤으로 구성된다. 오페라(Opera)는 작품(work)이

란 뜻의 라틴어인 Opus의 복수형이다. 시, 연극, 음악, 무용, 미술, 패션 등의 각 작품이 어우러진 '작품들'이란 의미이다. 최초의 오페라는 그리스 비극의 모노디 양식, 즉 반주가 있는 단선율로 만들어진 '다프네(Dafne)'였다. 카메라타로 불리는 피렌체의 지식인 모임이 구상하였으며 회원 가운데 한 사람인 야코포 페리(Jacopo Peri, 1561~1633)가 작곡하여 1598년에 초연되었다. 당시의 악보와 대본은 전해지는 것이 거의 없다.

이후 현재까지 완전하게 남아있는 최초의 오페라는 1600년, 카치니와 페리가 작곡한 '에우리디체(Euridice)'이다. 이 작품은 피렌체 메디치가의 공주와 프랑스 왕 앙리 5세의 결혼 축하 기념공연에 초연되었다. 이 때 나타난 새로운 오페라 양식의 핵심은 '레치타티보(recitativo)'였다. 말하는 것처럼 하되 가사의 장단과 강약을 조절하여 연극 대사처럼 부르는 노래이다. 극의 내용과 흐름을 전달하면서 극적인 긴장감 또는 이완감을 주기도 한다. 바로크 시대의 오페라 아리아는 짧은 '레치타티보'로 시작하여 가곡처럼 노래로 이어지는 오페라의 꽃이었다.

오페라의 진정한 매력과 그것의 잠재력을 제대로 나타내 보인 음악가는 몬테베르디(C. G. Monteverdi, 1567~1643)였다. 그는 일반 대중 앞에 오페라를 내놓은 최초의 작곡가이다. 1607년에 '오르페오'가 초연되었고 관과 현 그리고 타악기로 구성되는 오케스트라를 편성하여 연주하였다. 이 곡은 만토바 궁정에서 선을 보였으며 초대 손님의 규모는 100명 안팎이었다. 몬테베르디는 다음 해에 '아리안나' 라는 최초의 비극 오페라를 무대에 올렸으나, 악보는 사라졌고 남아있는 것은 레치타티보의 "애가"뿐이다. 당시 '아리안나'는 야외공연장에서 1천 명 이상의 대규모 청중을 대상으로 공연하여 큰 호평을 받았다. 이후 몬테베르디는 만토바로부터 베네치아로 활동 거점을 옮겼으며 오페라는 점차 폭발적인 인기를 얻게 되었다. 당시 베네치아에만 16개의 공공 오페라하우스가 설립되었다. 최초

의 공공 오페라하우스는 1637년에 베네치아에 설립된 산카시아노 극장이며, 오페라 '오르페오'가 상연되었다.

극음악에 능한 몬테베르디는 언어가 갖는 감정을 표현하기 위하여 정형화된 틀을 만들어 사용하였다. 가령 빛, 태양, 하늘 등은 높은 음, 밤과 땅 등은 낮은 음, 침착과 느림을 나타낼 때에는 음을 길게 표현하는 것이었다. 이전까지의 음악이 절제된 감정 전달을 중시했다면, 몬테베르디는 격렬한 감정을 나타내기 위하여 바이올린의 트레몰로(음을 빠르게 규칙적으로 떠는 것처럼 되풀이로 연주하는 것)나 피치카토(현을 활로 긁는 대신 손가락으로 뜯어서 소리를 내는 것) 기법을 처음 사용하기도 하였다.

10 문화예술 산업의 중심, 오페라

오페라는 피렌체, 베네치아 지역의 소수 귀족들의 지적 오락물로 시작되었다. 이들은 주로 고대 그리스 시대를 동경하는 상류층이었다. 이들의 오페라에 대한 열정과 지원 덕분에 비용이 많이 드는 악보 인쇄가 가능했고, 극적인 장면의 연출을 위한 정교하고 화려한 고가의 무대장치들을 설치할 수 있었다. 이후 점차 시민을 위한 오페라도 변화 발전하여 많은 사람들이 즐기게 되었으며 경제적 이익을 추구하는 문화산업으로 자리 잡게 되었다.

서민 오페라는 궁정 오페라와 달리 대본과 음악의 내용도 새롭게 각색되었고 오케스트라 구성도 10~20명 정도로 작아졌다. 무대 장치도 간결하여 초 저비용으로 만들어졌다. 보다 적은 비용으로 큰 수익을 얻으려는 상업 오페라 기획자들은 대규모 합창을 소규모 합창이나 독창으로 대체하여 비용을 최소화하려는 노력을 하였다.

17세기 후반부터 18세기 초에는 이탈리아 가극의 중심이 베네치아로부

터 나폴리로 옮겨가고 이후 유럽 전역으로 확산되었다. 오페라는 지역별로 형식과 느낌이 다르게 변화 발전하면서 그 형태도 다양해졌다. 오페라는 대본에 기초하여 작곡되므로 지역별로 언어가 갖고 있는 민족적 감정과 정서가 다르게 나타나기 때문이다. 가령 이탈리아인의 밝음과 즐거움, 프랑스인의 화려함과 우아함, 독일인의 진중함, 영국인의 단호함 등이 반영되어 각국별로 오페라의 양식도 다르게 나타나게 되었다.

11 오페라의 발전 요인, 인구 증가

오페라의 정착과 발전에는 각국의 도시별 인구 규모도 주요 요인으로 작용하였다. 특정 도시의 인구 규모와 증가세는 오페라 관람객의 숫자, 즉 오페라 무대에 대한 수요에 큰 영향을 미치는 요소이다.

이 시기 각국별 주요 도시의 인구 규모와 증가세는 크게 달랐다. 16세기 이전까지 인구 20만 명 이상의 도시는 존재하지 않았다. 참고로 2019년 현재에는 인근 위성 도시까지 포함하는 광역 도시의 인구가 1,000만 명이 넘는 곳이 세계 전체로 약 40개에 이르고 있는 것과는 비교조차 할 수 없을 정도이다. 16세기 초반에 이르러서야 비로소 20만 인구의 도시가 처음으로 나타나기 시작하였다. 당시 콘스탄티노플과 파리의 두 도시만이 20만 인구 규모에 근접하였다. 그 뒤를 따르는 베네치아, 나폴리, 밀라노의 인구는 10만~15만 명 정도였다. 이 시기에 런던과 쾰른의 인구 규모는 더욱 작아서 4만~6만 명 수준에 머물렀다.

인구 40만 명 이상의 도시가 처음 나타난 것은 17세기 후반이었다. 런던, 파리, 콘스탄티노플의 3대 도시가 여기에 해당한다. 나폴리는 30만 명, 암스테르담은 20만 명, 베네치아와 밀라노 등은 15만 명, 함부르크는 10만 명 수준을 넘어서게 되었다. 이 시기 10만 명 이상의 인구가 모여 있

는 대도시는 열 손가락 이내였다. 북부 유럽에서는 파리, 런던, 암스테르담과 함부르크, 남부 유럽에서는 베네치아, 나폴리 등이 대표적이다. 이들 도시처럼 인구 규모가 클 뿐만 아니라 인구 증가율이 높은 도시에는 어김없이 오페라 극장이 생겨났다.

12 오페라 세리아 vs 오페라 부파

오페라는 크게 두 가지로 구분되는데 하나는 오페라 세리아이고 다른 하나는 오페라 부파이다. 오페라 세리아는 신화 또는 고대의 이야기를 다루는 무거운 가극이다. 오페라 부파는 오페라 세리아의 장중하고 무거운 주제의 막간에 희극풍의 짧은 무대를 넣어서 관객들을 즐겁게 한 것이 시작이었다. 이런 막간극이 많은 사람의 사랑과 관심 속에 점차 독립된 장르인 오페라 부파로 발전하게 되었다. 주로 일반 서민의 생활과 세태 풍자 등 세속적 내용을 담고 있는 희극풍 경가극이다. 그 원형은 페르골레지(G. B. Pergolegi, 1710~1736)의 '마님이 된 하녀'로 1733년에 만들어졌다. 내용은 돈 많은 노인과 하녀가 등장하여 희극풍 내용이 전개된다. 이후 모차르트의 '피가로의 결혼', '코시 판 투테'로 이어진다. 오페라 세리아와 오페라 부파의 차이점은 레치타티보(recitativo, 대사를 말하듯 노래하는 양식)의 부분이 있느냐 없느냐이다. 세리아에는 있고 부파에는 없다.

프랑스 희가극은 "오페라 부프"라 하였고, 오페라 부파와 유사하다. 이는 후에 오페라 코미크로 변화 발전하였다. 18세기에 오페라가 유행처럼 번지면서 프랑스의 귀족뿐만 아니라 시민들까지 즐기게 되었다. 그러나 오페라의 가사 등 언어는 이탈리아어로 한정되어 있었다. 대부분 유럽 국가의 궁정에서는 이탈리아에 대한 동경 또는 열등감에서인지 이탈리아어

로 상연되었다. 이탈리아어를 몰라도 감상할 때 아는 척해야 교양인으로 대접받기도 하였다. 다만 프랑스 궁정에서는 프랑스어로 오페라를 상연하였는데 이는 당시 최강대국이었기에 가능했다. 그러나 오페라의 대사를 프랑스어로 노래하는 것은 우스꽝스러웠으며 프랑스어의 복합모음 때문에 어렵기도 하였다.

프랑스에서는 음악극에 궁정 발레와 무용 등이 전면에 나타나며 발레와 오페라를 섞어놓은 듯한 프랑스만의 독자적인 스타일이 생겨났다. 이후 발레와 무용이 떨어져 나와 "발레"라는 독립된 장르로 발전하였다. 태양왕 루이 14세는 당시 경쟁적으로 운영되고 있는 몇 개의 극단을 '코미디 프랑세스'로 통합하였고 이는 프랑스 국립극장으로 이어진다. 와토(Jean-Antoine Watteau, 1684~1721)가 그린, '코미디 프랑세스'를 통하여 당시의 무대를 머릿속에 그려볼 수 있다. 무대의 바로 옆에는 현악기와 관악기 연주자가 앉거나 서서 연주하고 있다. 아직 오페라 오케스트라 연주자를 위한 독립된 공간이 나타나기 이전이다.

코미디 프랑세스(유화/37X48cm/1716년 작) **와토**(Jean-Antoine Watteau/1684~1721)

같은 시기, 독일에서는 거의 대부분의 도시에서 이탈리아 가극이 상연되었다. 세계 최초의 가극장은 이탈리아 베네치아에 설립된 산카시아노 극장(1637년 개관)이다. 독일에서는 1678년, 1689년에 함부르크와 하노버에 가극장이 각각 설립되었다. 독일은 이후 낭만주의 후기에 이르면서 바그너가 새로운 오페라인 악극(Music Drama)을 주도하게 되고, 오펜바흐는 대중의 흥미를 돋우는 파리 캉캉 춤이 가미된 "오페레타"라는 장르를 선보였다. 오페레타는 20세기 들어서 미국의 주도하에 뮤지컬이란 새로운 음악 장르로 발전하였다. 이후 뮤지컬은 커다란 시장을 형성하며 오늘날 우리들에게 가장 친숙하고 가까운 음악 장르로 자리 잡게 된다.

13 부퐁(buffons: 어릿광대/익살꾼) 논쟁

독립된 장르로 자리 잡은 오페라 부파는 원래 오페라 세리아의 막간극이었다. 내용은 희가극으로서 익살스런 스케르초를 많이 활용하는 즐겁고 빠르고 짧은 극이었다. 어떤 때에는 세리아보다 부파의 인기가 더 많은 경우도 있었다. 오페라에 대한 평가는 얼마나 재미가 있는지에 달려있다. 대표적인 오페라 부파는 1733년에 만들어진 페르골레지의 '마님이 된 하녀'이다. 파리에서 1746년 초연, 이후 1752년 이탈리아 가극단에 의해 파리에서 상연되었고 선풍적 인기를 얻었다. 하녀에서 마님으로 신분이 급상승하는 반전의 내용이고, 배역도 3사람으로 단순하다. 화내는 주인에게, "쉿~쉿~ 우리 성미 급한 양반"하며 부르는 하녀의 노래가 무척이나 앙증, 깜찍, 발랄하며 '쉿~ 쉿~' 하는 부분은 당시 유행어로 퍼지기도 하였다.

이탈리아풍의 오페라 부파는 정극 궁정오페라에 머물러 있던 프랑스 음악에 불만이었던 사람들에게 특히 인기가 있었다. 이것은 곧바로 가극

에 관한 "부퐁(buffons, 어릿광대/익살꾼) 논쟁"으로 비화되었다. 겉으로는 가극에 관한 호불호의 논쟁으로 보이나 본질적으로는 프랑스 음악과 이탈리아 음악의 우열을 논하는 미학 논쟁이요 문화전쟁인 것이다. 이탈리아 오페라를 지지하는 사람은 주로 진보 성향의 사람과, 루소, 디드로 등 계몽사상가, 지식인 등 백과전서파의 사람들이다. 반면에 프랑스 오페라를 지지하는 사람은 보수성향이 강하며, 루이 15세 등 귀족과 궁정에 속한 음악가들이었다.

백과전서파 인사들은 최초로 출판된 백과사전에서 가극에 관한 항목을 독립적으로 설정하였다. 가극을 설명하는 부분에서 이탈리아 오페라 부파에 대하여 내용과 의미를 찬양하는 등 긍정적으로 설명하였다. 이에 대하여 프랑스 오페라의 옹호자들이 강하게 반격하며 논쟁이 불붙게 되었다. 백과전서파의 일원인 장 자크 루소(J.J. Rousseau, 1712~1778)도 프랑스 음악을 공격하였다. 루소는 「프랑스 음악에 관한 소논문」이란 글을 발표하고, 막간극 풍의 '마을 점쟁이'라는 작품까지 발표하였다. 루소가 프랑스 가극을 포함한 프랑스 음악에 대하여 그다지 높게 평가하지 않고 부정적인 입장을 가지게 된 근거는, 프랑스어의 특성이 음악, 즉 성악에 적당하지 않다는 것이다. 프랑스 언어는 음악적인 언어가 아니란 것이었다.

이렇게 전개된 부퐁 논쟁은 같은 대본으로 정극 세리아 풍과 희가극 부파 풍으로 각각 작곡하여 무대에 올려서 우열을 가려보자는 제안까지 생겨났다. 실제로 프랑스에서 이탈리아의 작곡가를 초빙하여 대결을 시도하기도 하였다. 부퐁 논쟁은 이후에도 몇 차례나 다시 불붙는다. 각국의 문화적 자존심을 건 국제 문화 전쟁은 지금까지도 그리고 앞으로도 끊임없이 이어질 것이다. 국가 간 보이지 않는 전쟁에서 가장 강력한 무기는 문화와 예술이란 것은 예나 지금이나 변함이 없다. 절대로 물러설 수 없

으며 물러서서는 안 되는 싸움이 문화 전쟁인 것이다.

14 악기 제작 기술의 발전

1500년대 이후 이탈리아의 크레모나 지역에서는 바이올린의 제조 기술이 크게 발전하였다. 이 지역의 아마티(Amati) 가문에서 시작된 악기 제작은 니콜라 아마티(1596~1684) 때에 악기의 제조 기술이 크게 발전하였다. 이후 스트라디바리(Stradivari)로 이어지면서 안토니오 스트라디바리(1644~1737)가 명품 악기 제작의 정점을 찍게 된다. 아울러 1700년대에 과르네리(Guarneri)까지 더해지면서 명품 악기가 다수 제작되었다.

이들 악기 가운데 1716년산 스트라디바리 '메시아' 바이올린의 현재 추정가는 2,000만 달러로 알려지고 있으며 영국의 애슈몰린 박물관에 소장되어 있다. 악기의 진가는 연주되면서 빛을 발하는 것이라고 한다면 박물관에 전시, 보관되어 있는 것은 매우 아쉬운 점이다. 1741년산 과르넬리 델 제수 바이올린은 1,600만 달러에 경매가가 이루어지기도 하였다. 이 바이올린은 각 시기의 거장 바이올리니스트들, 앙리 비외탕(벨기에 바이올리니스트), 예후디 메뉴인, 이자크 펄먼, 앤 아키코 메이어스가 연주를 해오고 있는 명품 악기이다. 이외에도 1,000만 달러 이상의 바이올린 명기들이 10대 정도 존재하고 있다.

바이올린을 포함하여 100만 달러 이상의 가치를 가진 고악기는 현재 약 3,000개 정도로 추산되고 있다. 시간이 흐르면서 이들 고악기의 희소성은 더욱 커진다. 따라서 고악기의 가치와 가격은 오를 수밖에 없다. 그러다 보니 모조 악기가 시장에 나오게 된다. 최근에는 년 간 40억 달러 정도로 추산되는 고악기 시장에서 최소 10% 이상이 모조 악기로 알려지고 있다.

바이올린의 활은 19세기에 프랑스에서 개발된 것이 현재의 모습으로 이어지고 있다. 이전까지는 '바로크 활'이라 불리는 것으로 활의 등이 현재의 활과는 반대로 바깥쪽으로 휘어 있는 형태였다. 프랑스 활은 장력이 강하고 큰 음이 나도록 만들어졌다. 활의 말총은 한 활에 보통 150~250줄로 되어 있다. 활은 브라질 아마존 유역의 페르남부코(pernambuco) 나무를 주로 사용하였다. 탄력이 뛰어나기 때문이다.

페르남부코는 빨간 색 염료의 주재료이기도 하다. 따라서 벌목이 계속되면서 지금은 그 서식지 면적이 많이 줄어들었다. 페르남부코 나무는 점점 더 귀하게 되고 있으며 그것으로 만든 활은 값이 비싸고, 심지어는 투기의 대상이 되기도 한다. 요즘은 카본으로 활을 만들어 쓰기도 하는데 탄력이 좋으며 전문 연주자들도 많이 사용하고 있다. 카본 활은 연주자마다 호불호가 있는 가운데 소리가 좋다는 평가를 받기도 한다.

바이올린의 현은 18세기까지 양의 내장을 꼬아서 만든 거트로 제작하였다. 당시의 거트현은 오늘날 합성섬유나 철심 위에 크롬, 알루미늄, 티타늄으로 싸서 만드는 현에서 나오는 소리와 비교해 보았을 때 크게 다르다. 무엇보다 퉁기는 맛이 없고 단단한 현의 소리도 약하지만 거트현의 부드러운 소리는 매력적이다. 요즘도 바로크 시대의 고음악을 연주하는 연주자는 당시의 형태로 복원된 악기와 활을 사용하고 있다.

10. 떠오르는 해와 지지 않는 해: 영국시대의 음악과 경제

01 헨델, 영국의 국민 작곡가 되다

고대 이후 제해권은 곧 무역권을 의미하였으며 바다를 지배한 국가가 세계 경제를 지배할 수 있었다. 16세기 후반에는 스페인이 지중해와 대서양을 장악하며 해양무역을 주도하였다. 그러나 17세기, 근대로 접어들면서 스페인으로부터 네덜란드로 제해권이 이동하였고, 18세기에는 영국이 네덜란드를 대신하였다.

영국은 해가 지지 않는 국가로 불릴 만큼 세계 전역으로 진출하였다. 이후 영국은 산업혁명을 주도하면서 200여 년의 기간 동안 팍스 브리태니카(Pax Britanica)의 영국시대를 이어나갔다. 영국 주도의 산업혁명의 성과가 본격적으로 나타나기 시작하면서 산업경제의 규모는 놀랄 만큼 커졌다. 뿐만 아니라 산업 활동의 네트워크가 세계 전역으로 확대되기 시작하였고 자본주의의 확산이 빠르게 이루어졌다.

이 시기에 음악 세계도 커다란 변화와 발전을 이루었다. 섬나라 영국에서는 헨델이, 유럽 대륙에서는 바흐가 바로크 후기의 음악 세계를 이끌었다.

바로크 시대(1600~1750년) 후반에 영국에서 활동한 음악의 거장은 헨델(Georg Friedrich Händel, 1685~1759)이었다. 헨델은 독일에서 태어났으나 영국으로 귀화하여 활동하였다. 1726년에 귀화 신청을 할 때, "이름 위의 독일어 움라우트 두 점(ä)이 무거워서 귀화한다."고 농담반 진담반으로 말했다는 일화가 전해지고 있다.

헨델은 독일 함부르크에 있는 가극장에서 바이올리니스트로 활동하였다. 당시 가극장의 지휘자는 헨델에게 호의적이지 않았다. 1705년에 헨델이 가극을 발표하여 성공하면서 둘의 관계는 더욱 악화되었고, 헨델은 이탈리아로 떠나버린다. 18세기에 북유럽의 음악가들은 주로 교회나 궁정의 음악 관련 업무에 종사하였다. 그렇지 않으면 많은 음악가들이 이탈리아로 가서 현지의 음악을 체험하였다. 헨델도 1707년부터 1710년까지 로마, 베네치아, 피렌체 등지에서 활동하였다. 이후 독일 하노버 궁정의 초청으로 돌아왔으며 1712년 말에는 런던으로 휴가를 떠났다. 헨델이 런던에서 휴가차 체류하던 중 발표한 오페라 '리날도'가 현지에서 공전의 히

리날도와 아르미다(유화/135.5X170.5cm/1734년 작) **부셰**(Francois Boucher/1703~1770)

트를 기록하며 성공하자, 독일 하노버 궁정의 귀국 요청도 무시하고 장기간 런던에 머물게 되었다.

당시 런던 사람들은 헨델의 오페라 '리날도'에 열광하였고, 엄청난 인기를 얻은 헨델은 런던 생활에 빠져버렸다. 오페라 '리날도'는 음악이 좋은 것은 말할 것도 없지만 매우 흥미롭게 잘 짜여진 스토리 덕분에 런던 사람의 큰 사랑을 받았다. '리날도'의 스토리는 프랑소와 부셰(Francois Boucher, 1703~1770)의 그림 '리날도와 아르미다'에서 읽어볼 수 있다. 십자군 원정길에 오른 리날도가 사라센의 여왕 아르미다의 유혹에 빠지는 순간을 그린 그림이다. 리날도에게는 그리운 연인 알레미나가 있었는데 그녀는 사라센 왕의 유혹 앞에 서게 된다. 리날도는 사라센 여왕의 유혹 앞에, 리날도의 연인인 알레미나는 사라센 왕의 유혹 앞에 서게 되었으니 지독한 운명의 장난이 아닐 수 없다. 알레미나가 사라센 왕의 유혹을 뿌리치며 부른 노래가 '울게 하소서(Lascia chio pianga)'이다. 이 곡은 지금도 인기곡으로 많이 부르고 또 많이 듣는다.

02 조지 1세의 마음을 훔친 헨델의 수상음악

이 시기, 1714년에는 영국의 앤 여왕이 타계하였고 독일 하노버 선제후 조지 1세(재위 기간 1714~1727)가 영국의 왕으로 즉위하였다. 독일의 하노버 선제후가 독일로 돌아오라 해도 말을 듣지 않았던 헨델이 왕위에 오른 그와 런던에서 마주치게 되었으니 난감하고 불안하였을 것이다. 조지 1세가 뱃놀이를 좋아한다는 것을 알아낸 헨델은 왕의 마음을 얻기 위해 '수상음악'을 작곡하였다. 조지 1세는 '수상음악'에 매우 만족하여 푹 빠져 버렸고, 헨델의 불안은 물속으로 깨끗이 사라졌다. 수상음악은 템즈강 위에서 펼쳐지는 뱃놀이 연회의 하이라이트가 되었고, 한 시간 가까운

연주는 반복해서 연주될 정도로 조지 1세의 마음을 빼앗았다.

당시 '수상음악'은 연주자들이 배 위에서 연주하였으니 현재의 우리들이 생각해도 파격적인 연주회였다. 강 위의 배에서 흔들거리며 만들어낸 악기의 소리와 전체 음향은 과연 어떠했을까. 관과 현악기의 연주자들이 어떤 배에 어떤 배치로 탔을까. 조지 1세가 탄 배와 연주자들이 탄 배 사이의 거리와 방향 등도 연주 소리에 큰 영향을 미쳤을 것이다. 헨델로서는 조지 1세의 마음에 꼭 들게 해야 한다는 절박함이 있었을 테니 세세한 부분까지 고려하여 치밀한 준비를 하였을 것이다. 수상 음악회는 대성공이었다. 이후 헨델의 연금은 앤 여왕 때 받은 것의 두 배로 오르는 등 좋은 대우를 받으며 음악활동을 이어나갈 수 있었다.

03 주식회사 왕립음악아카데미

헨델은 1729년에 런던의 왕립음악아카데미를 이끌게 되었다. 이 아카데미는 오페라 활동을 위한 일종의 주식회사였다. 헨델은 오페라 음악을 작곡하는 것은 물론 성악가를 섭외하여 계약을 맺는 등 공연의 세세한 기획부터 가극장의 경영까지 주도하였다. 이와 같이 본격적인 전문 직업 음악가의 모습을 보여준 헨델은 18세기 말 후배 음악가인 하이든이나 모차르트와 비교하여 상당히 앞서가는 음악가였던 것이다.

당시 오페라 아카데미는 주식회사의 형태로 설립되었다. 그러므로 경영을 통해 수익을 내는 것이 무엇보다 중요하였다. 헨델은 런던 증권거래소에 상장된 가장 핫한 기업인 남해회사(South Sea Company)에 투자하였다. 초기에는 상당한 수익을 챙겼으며 이 자금으로 아카데미를 운영하기도 하였다. 그러나 남해회사가 버블의 붕괴와 함께 파산하자 헨델의 오페라 활동도 크게 영향을 받았다.

04 '메시아'로 재기에 성공한 헨델

이후 헨델은 어려운 시기를 보냈으나 새롭게 오라토리오 작품을 발표하면서 재기에 성공하였다. 오라토리오는 오페라, 칸타타와 함께 바로크 시대를 대표하는 3대 성악 장르이다. 오페라는 세속음악이지만, 오라토리오와 칸타타는 종교음악이다. 오라토리오와 칸타타는 독창자가 레치타티보(나레이션과 같은 해설 부분)와 아리아를 노래하고, 합창과 오케스트라가 등장하므로 오페라와 유사하기는 하다. 그러나 오라토리오는 연기를 하지 않고 노래와 연주만 하므로 오페라와는 달리 다양한 무대 장치나 의상을 준비할 필요가 없다. 따라서 오라토리오는 무대 비용의 부담이 크지도 않다.

오라토리오의 유래는 16세기말, 로마에서 평신도들의 신앙심을 강화하기 위한 기도하기 운동이 유행하면서 생겨났다. 원래 오라토리오는 성당의 기도실 자체를 의미하는 용어였지만 점차 기도실에서 시작된 음악을 오라토리오라고 부르게 되었다. 성당에서 설교를 듣고 명상을 하며, 기도를 올린 후에 신앙심을 키우기 위해 모두가 함께 찬송가를 불렀다.

처음에는 쉬운 선율의 합창으로 부르다가 점차 가사를 주고받는 대화 형식으로 발전하였다. 많은 사람들의 관심과 호응이 커지자 배역도 나누고 간단한 연기를 곁들인 종교 음악의 형태로 발전하였다. 특히 그 규모가 커지면서 독창, 중창, 합창과 관현악 연주로 이루어지는 대규모 서사적 음악으로 발전하기에 이른다. 그 가운데에서도 그리스도 수난에 대한 내용의 오라토리오는 수난곡(Passion)이란 장르로 자리 잡게 되었다.

헨델의 오라토리오 가운데 대표적인 곡은 '메시아'이다. 이 곡이 작곡된 1741년에는 영국이 유럽의 열강과 전쟁을 벌이고 있었던 시기이다. 따라서 영국은 대외적으로 강력한 지배력을 갖추어야 했으며, 이를 위하여

다른 국가들에게 절대적인 힘을 상징적으로 보여줄 무엇인가가 필요했다. 한편 내부적으로는 신교와 구교가 대립하는 상황에서 국가의 통일이 절실한 시점이었다. 헨델의 '메시아'는 이러한 대내외의 시대적 배경과 영국의 희망을 음악에 구현한 것으로 평가되어 영국민들에게는 더욱 특별한 오라토리오이기도 하다.

'메시아'는 3부 53곡으로 구성되었다. 1부의 1곡~22곡에서는 메시아 강림의 예언과 예수의 탄생을 다룬다. 2부의 23곡~44곡에서는 예수의 수난과 속죄를 그린다. 특히 2부의 마지막 44번곡의 합창인 "할렐루야"는 웅장하고 힘이 넘친다. "할렐루야" 부분에서는 전 성부가 모두 같은 리듬으로 일사분란하고 확신에 찬 단단한 소리를 만들면서 강한 메시지를 전하고 있다. 거대 합창은 환희와 영성을 감동적으로 그려낸다. 1743년 3월, 런던왕립극장에서 오라토리오 '메시아'가 연주될 때에는, 조지 2세가 참석하였다. 2부 마지막 곡, 할렐루야 합창이 울려 퍼지자 조지 2세는 감동하여 자리에서 일어섰다. 왕이 일어섰으니 함께 자리했던 신하와 청중 모두 따라 일어나서 환호했다. 지금도 2부 할렐루야 합창 때는 청중들이 기립하는 관례 아닌 관례가 이어지고 있다. 3부의 45곡~53곡에서는 부활, 신앙에 대한 확신과 메시아를 통한 영생의 기쁨을 노래한다.

05 연주회와 드레스 코드

메시아는 1742년에 더블린에서 초연되었을 때, 연주회장은 만석으로 대성공을 거두었다. 당시 연주회의 홍보도 매우 적극적으로 이루어졌는데 그 가운데 신문에 실린 광고 문구가 매우 흥미롭다. "숙녀들은 페티코트(당시 유럽 여성이 많이 입었던 부풀린 치마)를 입고 오지 말고, 신사들

은 검을 차고 오지 말라."는 광고였다. 요즘으로 말하자면 일종의 드레스 코드를 공지한 것이었다. 이러한 드레스 코드는 청중을 되도록 많이 받기 위함이었다. 실제로 600명이 들어올 수 있는 연주회장에 700여 명이 입장하였다고 전해진다. 이후 영국인의 헨델에 대한 사랑과 존경은 더욱 커졌으며 생존 중에 동상이 세워질 정도였다.

1749년 4월 21일, 벅스홀 가든에서 열린 헨델의 '왕궁의 불꽃놀이' 리허설에는 12,000명이 운집할 정도로 많은 사람들의 관심과 사랑을 받게 된다. 이에 벅스홀 가든의 주변 교통이 마비되었을 정도였다. 특히 런던 브리지에서의 교통마비가 심했다. 물론 당시의 교통마비란 주로 마차들끼리 또는 마차와 보행자들과 뒤엉켜 생겨난 것이지만 말이다. 벅스홀 가든은 유원지 공원이며 런던 템스강 남단에 위치한다. 이곳에서는 다양한 음악이 연주되는데, 롤런드슨(Thomas Rowlandson, 1756~1827)의 그림

벅스홀 가든의 연주회(1784년) 롤런드슨(Thomas Rowlandson/1756~1827)

에 나타나듯이 건물 안 쪽에 오케스트라와 같은 연주단이 자리 잡고 앞쪽 테라스에는 여성 성악가가 노래를 부르는 모습이다. 건물은 바깥쪽으로 음향이 잘 퍼지게 만들어졌다. 유원지 공원에는 많은 사람들이 운집하여 연주회를 즐기는 모습이다. 여성들의 치마폭은 넓게 펼쳐 있어 당시 유행 복장임을 알 수 있다.

실제 불꽃놀이가 열린 곳은 런던의 화이트홀에서 템스강 쪽 강변의 그린 파크와 강 위에서 이루어졌다. 영국과 프랑스의 8년 전쟁 종식에 따른 평화조약인 아헨조약의 체결을 기념하는 연주회와 불꽃놀이였다.

조지 2세는 군악의 악기들 가운데 특히 관악기를 대거 편성하도록 하였다. 서곡이 끝난 후에는 101발의 축포까지 터트리고, 이어서 밤하늘에 거대 성당의 밝은 형태를 수놓는 불꽃을 쏘아 올릴 계획이었다. 그러나 불꽃은 계획대로 터지지 않았지만 사람들이 연주에 집중하면서 연주는 대성공을 거둔다. 헨델은 '수상음악'에 이어 '왕궁의 불꽃놀이'까지 성공적으로 발표한 것이다. 그는 만년에 눈병으로 작곡은 못하고 연주활동만 하였으나 1759년 '메시아'를 지휘하던 도중에 졸도하여 사망에 이른다. 헨델은 자기 예술에 대한 자신감을 기초로 스스로를 적극 홍보하며 세상을 자신의 음악으로 채웠다. 헨델의 묘소의 명패에는 "나는 있는 그대로의 나로 존재한다. 다른 사람을 위하여 내 자신을 변화시키지 않는다."고 쓰여 있다.

06 해양세력의 중심, 영국으로 이동

메시아가 연주되었던 1740년대는 제해권 획득을 위하여 유럽의 모든 국가들이 각축을 벌였으며, 특히 네덜란드와 영국 사이에 패권 경쟁이 한창인 시기였다. 이런 경쟁에서 영국이 이기면서 패권을 거머쥐게 되었고

경제력을 강화시켜 나갔다. 해양 산업, 청어와 소금, 그리고 후추와 설탕 등 교역에서 영국의 자본가, 실업가가 커다란 부를 손에 쥐게 되었다. 이들에게 영국의 통일과 막강한 힘을 구현하는 '메시아'는 특별한 의미가 있었다. 따라서 연주회에 가서 그 영광된 찬양의 무대를 직접 눈으로 보고 감동을 느끼고 싶었을 것이다. 이렇듯 헨델의 메시아 연주회를 보기 위하여 참석한 사람들 가운데에는 영국이 해양 세력화에 성공하여 국제교역을 통하여 큰 부를 획득한 신흥 상인과 사업가들이 많았다.

바로크 시대에 스페인에 이어서 네덜란드가 제해권을 확보하고 경제력을 취하게 된 결정적인 요인의 하나는 청어였다. 흥미로운 것은 제해권이 네덜란드로부터 영국으로 넘어가게 된 것도 청어와 관련이 깊다. 영국과 네덜란드의 청어 다툼에서 영국이 앞선 것이다. 네덜란드는 청어 보관을 위한 소금, 나무통의 재질, 청어 잡이 배의 그물코까지 '청어법'으로 강하게 규제를 하고 있었다. 네덜란드에서는 엄격한 규제로 해양 관련 산업의 발전이 점점 더 제한적으로 되었다. 강한 규제는 경제활동과 산업 활동에 부정적인 영향을 미친다. 반면에 영국에서는 자유 경쟁을 중심으로 청어 관련 산업이 확대되었으며 영국이 네덜란드를 추월하는데 성공한 이유의 하나였다. 따라서 당시 유럽의 패권은 네덜란드로부터 영국으로 빠르게 이동하였다.

영국 주도의 해양시대가 본격화되면서 설탕과 커피, 차 등의 생산과 유통 및 소비가 빠르게 변화하였고 교역이 크게 확대되었다. 이것들의 교역 규모는 매우 컸으며 관련 세금의 종류도 많았고 세금의 규모도 컸음은 말할 것도 없다. 끊임없는 제해권의 이동 과정에서 전쟁이 끊이지 않았고, 전쟁 경비가 필요할 때마다 각국은 설탕, 차, 커피 등 기호품에 특별 세금이나 관세를 부과하여 전쟁 비용으로 사용하기도 하였다.

07 발라드 오페라, 누더기 오페라

　한편 이 시기에 영국에서는 마스크(masque)와 같은 가면극이 종합예술로 나타났다. 이는 영국 가극의 효시가 되었다. 이후 이탈리아 가극을 풍자한 서민계급의 극음악이 유행하게 된다. 이를 발라드 오페라(ballad opera)라고 불렀으며 18세기 영국에서 공연되었다. 오페라 형식으로 공연되었지만 곡의 대부분은 당시 유행하는 가요나 오페라의 아리아를 여기저기서 발췌하여 새롭게 구성한 오페라이다. 이러한 오페라는 누더기 오페라, 혹은 파스티치오(Pasticcio: 마카로니와 미트소스를 겹겹이 쌓아 구워낸 것으로 라자냐와 비슷한 요리)라고 불렸다. 당시에는 저작권의 개념과 관련 제도가 정립되어 있지 않았던 시기이므로 기존의 유행 가요나 아리아를 활용한 공연이 자유로운 시기였다.

　화가인 윌리엄 호가드(Wliilam Hogarth, 1697~1764)의 초기 작품의 하나로 '거지 오페라의 한 장면'이란 그림이 있다. 호가드는 길거리나 커

거지 오페라의 한 장면(유화/51.1X61.2cm/1729년 작) 호가드(William Hogarth/1697~1764)

피하우스 또는 극장에서 런던 중산층의 삶을 관찰하면서 사회비판적인 주제를 찾아 화폭에 옮긴 화가였다. 이 그림은 당시 영국의 지배층을 풍자하는 발라드 오페라인 '거지 오페라' 가운데 3막의 한 장면을 표현하였다. '거지 오페라'는 당시 시인이며 음악가인 존 게이(John Gay, 1685~1732)가 자신이 쓴 가사와 시에 기존의 음악을 차용하여 만들었으며, 요한 크리스토프 페푸슈(Johann Christoph Pepusch, 1667~1752)가 서곡과 노래의 반주를 작곡하였다. 이 오페라는 1728년에 런던의 무대에 올랐고 화가 호가드는 3막의 극적인 한 순간을 그렸다. 페푸슈는 독일 출생으로 프러시안 궁정 음악가로 활동하다가 1700년경 영국으로 건너가 음악 활동을 하였다. 페푸슈의 출생지와 행적과 활동 시기는 헨델과 비슷하다. 페푸슈는 헨델에 비해 상대적으로 덜 알려진 음악가이지만 영국의 발라드 오페라 시대의 문을 연 대표적인 음악가이다.

'거지 오페라'는 상류층과 정치권 고위 인사들을 풍자하는 코믹풍의 오페라이며, 영국 발라드 오페라의 시작을 알리는 상징적인 의미를 갖는 오페라이다. 무엇보다 영국 발라드 오페라는 이탈리아 오페라에 대한 풍자를 쏟아냈다는 데에 큰 의미가 있었다. 당시 영국왕실 음악아카데미는 이탈리아 오페라를 중심으로 활동하고 있었고 발라드 오페라는 여기에 도전장을 내민 것이며 이것은 왕실음악 아카데미를 주도한 헨델에 대한 도전이기도 하였다. 영국의 일반 시민들은 한편으로는 헨델의 음악에 큰 관심과 사랑을 주고 있었지만 다른 한편으로는 발라드 오페라를 즐겼다.

호가드의 그림을 통하여 '거지 오페라' 3막의 내용을 잠간 들여다 볼 수 있다. 그림의 중앙에 두 발을 벌리고 족쇄를 차고 있는 빨간 옷의 사람은 맥히스(Macheath)란 사람이며, 노상강도로 감옥에 수감되어 있다. 맥히스의 오른 쪽에는 그의 부인이 자신의 아버지를 향하여 간절한 애원의 노래를 부르고 있는 순간이다. 이 노래는 존 게이의 가사와 시에 페푸슈가

곡을 붙인 것이다. 장물아비인 그녀의 아버지는 사위의 노상강도짓을 밀고한 상황이다. 그의 왼쪽에는 교도소장이 서있고 맥히스의 애인인 교도소장의 딸이 등을 보인 채 앉아서 교도소장에게 무엇인가를 애원하고 있다. 오른쪽의 아내와 왼쪽의 애인인 두 여성이 각자의 아버지에게 무언가 간절히 애원하고 있으며 밀고 당기는 노래와 연기를 하고 있는 상황이다. 언뜻 보아도 얽히고설켜 흥미진진한 드라마를 연상시키며, 청중들은 오페라 내내 풍자 속에서 큰 재미를 느끼면서도 긴장의 끈을 놓칠 수 없었을 것이다. 런던 사람들의 뜨거운 관심과 인기 덕분에 이듬해에 존 게이는 '거지 오페라'의 속편으로 좀 더 높은 강도의 풍자를 담은 '폴리'라는 발라드 오페라를 만들었다. 그러나 정치 풍자의 도가 지나쳤는지 상연이 금지되기도 하였다. 영국의 발라드 오페라는 요즘의 뮤지컬의 시초라 볼 수 있다.

08 독일의 음악가, 바흐

헨델(1685~1759)과 같은 해에 태어난 또 다른 대표적 음악가는 바흐(1685~1750)이다. 바흐가 태어난 독일의 아이제나흐와 헨델이 태어난 할레는 180km 정도 떨어져 있으므로 왕래를 할 수 있는 충분한 거리이다. 그러나 두 사람의 성격과 행적이 달라서인지 일생동안 한 번도 만난 적이 없었다. 바흐는 전통에 머물며 독일 국내에서만 활동한 반면 헨델은 독일에서 이탈리아로, 다시 독일로 돌아왔다가 영국으로 진출했다. 바흐와는 달리 헨델은 바깥 세계로 향한 길을 추구했고 적극적으로 개척해 나갔다. 바흐는 국내파요, 헨델은 국제파인 것이다. 음악 자체도 헨델과 바흐는 정반대를 추구하였다. 바흐는 다성음악과 화성음악을 섬세하게 조화시키는 이른바 대위법적 음악을, 헨델은 소리들이 함께 울리는 화성적 음악을

추구하였다.

라이프치히의 공식적인 음악은 교회에 밀접하게 연계되어 있었으며 바흐가 주도하였다. 바흐는 작곡을 할 때, 시작 부분에 JJ(Jesu Juva: 예수여 도와주소서), 끝부분에는 S.D.G(Soli Deo Gloria: 신께 영광을)의 문구를 적어 넣었다. 이것은 바흐의 작품이 세속적인 대중음악에 어울리지 않는다는 것을 의미하기도 한다. 당시 런던과 파리에서는 시민 음악이 확산되고 있던 시기이므로 바흐의 음악은 런던이나 파리에서는 통하기 어려웠을 것이다. 바로 이 때문에 바흐가 외국으로 나가지 않았다는 해석이 나오기도 한다. 달리 표현하면 라이프치히야말로 바흐에게 꼭 맞는 음악 환경을 제공한 곳이었다.

바흐의 작품 가운데 '토카타와 푸가'(1707년)는 많이 알려져 있는 곡이다. 즉흥곡인 토카타(toccata)는 어원이 "만지다, 건드리다"인 것처럼 건반악기 연주자들이 건반을 어루만지고 건드리듯 즉흥적으로 연주하는 곡이다. 즉흥성이 강조되므로 곡의 형식이나 작곡에 특별한 원칙도 없다. 푸가(fuga)의 의미는, "도망가다"이며 주제가 이리저리 도망 다니듯 옮겨 다니면서 선율이 선율을 뒤쫓는 형식의 음악이다.

오르가니스트인 바흐가 작곡한 '토카타와 푸가'는 오르간의 건반을 어루만지고 건반 위를 미끄러지듯 이리저리 선율을 뒤쫓으며 연주되는 곡이며 유려한 가운데 웅장함이 느껴진다. 파이프오르간의 부드러우면서도 두껍고 깊은 울림으로 들어도 좋고, 바이올린 등 현악기 연주로도 색다른 느낌을 경험할 수 있다. 어루만지며 뒤쫓듯이 손을 옮기며 소리를 만들어내는 토카타와 푸가에 아주 잘 어울리는 또 다른 악기로는 글라스하프(Glass Harf)를 들 수 있다.

크고 작은 와인 잔에 서로 다른 높이로 물을 채워서 문지르며 소리를 만들어내는 악기인 글라스하프의 연주법이 체계화된 것은 1744년부터이다.

글라스하프는 "천사의 오르간"이라 불리기도 한다. 울림이 은은하게 퍼져 나가면서 천상의 소리를 전해주는 듯하다. 글라스하프는 3열 13줄의 총 39개 와인 잔이 크기 순, 물높이 순으로 고정되어 있다. 각 와인 잔의 음정은 그림과 같은 배열로 이루어져 3옥타브 반의 음역대를 나타내고 있다.

09 바흐의 변주곡과 모음곡

한편 변주곡은 바로크 시대에 가장 인기 있었던 또 다른 기악형식의 음악이다. 바흐는 만년에 '골드베르크 변주곡'을 작곡하였다. 바흐의 제자인 골드베르크가 모시는 러시아 귀족인 카이제를링크 백작이 불면증에 시달리고 있었으며 그를 위한 수면용 음악으로 80여 분의 긴 변주곡을 의뢰받아서 작곡하였다. 최근에도 음악치료사는 긴장하거나 심장이 두근거릴 때 바흐의 음악을 듣기를 권하기도 한다. 바흐의 음악은 치밀한 구성력으로 감정의 깊은 곳으로부터 평안한 안정감을 주기 때문이다.

바로크 시대에는 유럽 전역에서 모음곡이 유행했던 시기이기도 하다. 모음곡의 대표적인 특징은 작품의 구성이 매우 국제적이란 점이다. 여러 국가의 다양한 춤곡이 모여 하나의 통일된 형식을 이루기 때문이다. 가령, 프랑스의 춤곡인 쿠랑트, 파스피에, 가보트, 부레, 미뉴에트와 독일의 춤곡인 알레망드, 스페인 춤곡인 사라방드, 이탈리아의 궁정 무곡으로

글라스하프, 와인 잔의 음정 배열

춤곡인 파반느, 영국의 춤곡인 앙글레즈, 아일랜드의 춤곡인 지그 등이 하나의 모음곡 안에 모여 있는 구성이다. 여러 나라의 다양한 정서들이 공존하며 조화로움을 느낄 수 있고 아기자기하여 재미있기도 하다. 이렇 듯 유럽 각국, 각 지역의 춤곡이나 궁중 무곡이 서로 어우러지도록 구성 되어 있는 모음곡의 형식은 유럽 전체의 왕가들이 혼인제국으로 묶여서 대가계 연합을 구축하고 있음을 의도적으로 잘 나타내 보여주고 있는 것 같기도 하여 매우 흥미롭다.

바흐의 모음곡 가운데에는 '무반주 첼로모음곡'이 대표적이다. 이 곡의 구성도 국제적인 춤곡의 모음으로 이루어졌다. 모음곡의 구성을 보면, 프 렐류드 – 알레망드 – 쿠랑트 – 사라방드 – 미뉴에트I (또는 부레I, 가 보트I) – 미뉴에트II (또는 부레II, 가보트II) – 지그로 되어 있다. 독일, 프랑스, 스페인, 아일랜드의 춤곡이 함께 어우러져 있는 것이다. 첼로와 같은 독주악기를 위한 모음곡 외에 실내악과 관현악 모음곡을 작곡하였는 데, 바흐의 '관현악 모음곡 제3번'은 서곡-에르-가보트-부레-지그 등 다 섯 부분으로 구성되어 있다. 이 가운데 에르 부분은 우리 모두가 잘 아는 'G선상의 아리아'의 원곡이다. 독주 바이올린 소품으로 많이 연주되는 'G 선상의 아리아'의 원제는 '관현악 모음곡 3번'의 '에르'인 것이다. 에르(air) 는 선율을 의미한다. 우리가 알고 있는 'G선상의 아리아'는 바흐가 죽은 후 100년이 지난 낭만주의 시대에 활동한 바이올리니스트 빌헬미가 바이 올린의 G선만을 이용하여 편곡한 곡인데 지금은 원곡보다 더 유명하다.

10 최초의 커피 홍보 음악, 커피칸타타

1723년, 바흐는 라이프찌히 성토마스교회의 합창대장(칸토르)으로 활 동하였다. 이후 '마태수난곡', '요한수난곡', '크리스마스 오라토리오' 등

오라토리오의 교회 음악을 작곡하였다. 수난곡(passion)은 종교 극음악으로 당시 유행하였다. 이와 유사한 성악곡으로 칸타타가 있다. 바흐는 '결혼 칸타타'를 비롯하여 300여 곡을 작곡하였고 그 가운데 200여 곡이 현존하고 있다. 칸타타의 어원은 cantare이며 "노래한다"는 의미이다.

바흐의 칸타타 가운데 커피칸타타가 있다. 당시 라이프치히에서는 커피하우스가 대유행이었다. 바흐는 커피하우스에서 학생들과 협주곡이나, 세속적 칸타타를 정기적으로 연주하기도 하였다. '커피칸타타'를 비롯하여 '사냥칸타타' '농부칸타타'는 이때에 작곡한 곡이다. 바흐의 '커피칸타타'는 커피에 중독되어 끊지 못하는 딸과 그만 좀 마시라고 다그치는 아버지가 주고받는 노래이다. 당시 커피는 유럽에 전파되어 커피 문화가 빠르게 확산되고 있었던 시기였다.

커피는 각성의 효과와 자유의 음료로 알려진 만큼 예술가들이 사랑한 음료이기도 하다. 예술가는 물론 일반 시민들도 커피에 중독이 될 정도로 즐겨 마시는 사람들이 많았다. 이러한 사회상을 노래로 표현한 바흐의 '커피칸타타'는 커피하우스를 출입하며 커피 맛에 푹 빠져버린 딸에게 커피를 그만 마시도록 타이르는 아버지와 이에 강하게 대응하는 딸의 모습을 재미있게 묘사한 노래이다. 커피칸타타를 들으면 커피의 향과 맛이 진하게 느껴지면서 커피 생각이 나게 만들기도 하는데 어찌 보면 커피칸타타는 커피와 커피하우스를 홍보하는 최초의 광고음악이었던 셈이다.

커피 이야기에서 베토벤도 빠질 수 없다. 베토벤(1770~1827)은 매일 아침 커피 60알을 갈아서 내려 마신 것으로 전해진다. 커피 60알의 분량은 오늘날 에스프레소를 맛있게 내리기 위한 커피 양의 기준에 딱 들어맞는다고 한다. 위대한 베토벤 음악은 60알의 커피콩에서 우려낸 커피의 향과 맛처럼 진하고 강렬하게 감상자의 감성을 일깨우는 것 같다. 커피는

예술가의 마음 속 깊은 곳에 숨어있는 예술혼을 끌어내 명작으로 승화하는데 일조를 한 것이다.

11 바흐의 가족과 음악

바흐는 '안나 막달레나를 위한 클라비어 소곡집'을 1725년에 완성하여 사랑하는 부인 안나 막달레나에게 증정하였다. 모두 45곡의 소곡들 가운데 4번째 곡이 잘 알려진 '미뉴에트 G장조'이다. 부인 안나는 악보를 그리는 능력이 뛰어났고 덕분에 바흐의 곡들이 후세에 알려지고 있다. 큰 딸 카탈리나 도르테아는 새엄마 안나와 나이가 7살 차이 밖에 나지 않았으며 노래를 잘 불렀다. 막내 요한 크리스찬 바흐(1735~1782)는 후에 런던의 바흐로 불릴 정도로 유명한 음악가이며 모차르트에게 큰 영향을 주기도 하였다.

토비 로젠탈(Toby Edward Rosenthal)이 그린 '바흐 가족의 음악회'에

바흐 가족의 음악회(유화/29.9X42.2cm/1870년 작) 로젠탈(Toby Edward Rosenthal)

서 당시 음악 세계의 이모저모를 읽어낼 수 있다. 그림의 오른 쪽은 부인 안나 막달레나와 아이들이 노래를 부르는 성악의 세계가 나타나 있고, 왼쪽에는 바이올린과 클라비아의 연주를 표현한 기악의 세계가 나타나 있다. 성악과 기악이 균형되어 나타나 있는 것이다. 노래 소리와 함께 바흐가 연주하는 클라비아와 아들이 연주하는 바이올린의 하모니가 느껴지는 가운데 일상에서 음악을 가르치며 즐기는 바흐 대가족의 단란함이 잘 나타나 있다. 음악 거장의 가족 음악회 풍경으로부터 무지카 프랙티카의 세계를 읽어볼 수 있어 흥미롭다.

바흐가 활동하였던 시기에 독일은 유럽 음악 발전의 한 축이었다. 그러나 독일이 당시 유럽의 경제 성장과 발전을 주도하지는 못했다. 이 시기는 자본주의 체제가 모습을 나타내기 시작하는 초기 시점으로 독일이 아닌 네덜란드와 영국에서 자본주의의 토양이 점차 갖추어지고 있었다. 특히 스페인 등지에서 핍박받고 쫓겨나 네덜란드나 영국의 새로운 곳을 찾아 정착하게 된 유대인이 현지 자본주의 토양의 배양에 핵심적인 역할을 한 것은 특기할만한 점이다.

12 떠오르는 해, 영국

영국은 엘리자베스 1세(Elizabeth I, 1533~1603: 재위기간 1558~1603) 시대에 해양 세력화에 성공하면서 새롭게 떠오르기 시작하였다. 이 시기에는 여전히 스페인이 제해권과 통상권을 장악하고 있었다. 1571년에 스페인은 레판토 해전에서 베네치아 등 이탈리아의 도시 국가들과 손을 잡고 오스만제국을 물리쳤다. 스페인 주도의 기독교 동맹이 이슬람권을 물리치고 지중해를 기독교의 바다로 만든 것이다. 그러나 1588년에 영국이 스페인의 무적함대를 격파한 후, 스페인의 힘은 급속하게 약해졌다.

영국-스페인 간의 갈등은 표면적으로는 종교 갈등이었으나, 실제는 무역을 위한 제해권 다툼이었다. 레판토 해전 이후 크게 위축된 스페인을 대신하여 영국과 네덜란드가 새로운 항로 개척에 열을 올리며 각축을 벌이게 된다. 특히 후추 등 향신료 무역에 참여하면서 영국과 네덜란드는 치열한 경쟁을 하게 되었다. 그 결과 향신료의 가격이 폭락하기도 하였다.

영국은 1600년에, 네덜란드는 1602년에, 프랑스는 1604년에 독점적인 무역권을 가진 동인도회사를 출범시켰다. 이 시기, 엘리자베스 1세(1558~1603년 재위)가 통치하고 있는 영국은 새로운 시대를 맞이하여 상공업이 발전하기 시작하였고, 부유한 시민계급이 출현하였으며, 해외 식민지 진출을 본격적으로 추진하게 된다. 이때 부유해진 영국의 시민계급은 문화생활을 즐기기 시작하였다. 그 대표적인 것이 연극이었다. Rose Theatre (1587년 개관), Globe Theatre(1599년 개관)와 같은 극장들이 설립되었으며, 일요일을 제외하고 거의 매일 공연되었다. 매일 무대에 올릴 새로운 작품이 필요하였고, 배우 중 누군가가 집필을 하기도 했다. 그 대표적인 작가가 셰익스피어였다.

당시 런던 노동자들의 노동시간은 주 6일, 하루 오전 6시~오후 8시(겨울철 오후 6시)이었다. 연평균 노동시간으로 추산하면 연간 약 4,000시간에 가깝다. 참고로 지금 현재 주요국의 연평균 노동 시간을 보면, 스웨덴 등 북유럽 노르딕 복지 3국은 연간 약 1,500시간 전후이며, 미국 등 선진국이 약 1,800~1,900시간, 한국은 약 2,000여 시간이다. 연간 4,000시간은 일 년 365일 하루도 빠짐없이 매일 11시간 이상, 일요일은 쉰다면 하루에 14시간 이상 일해야 하는 것을 의미한다. 엘리자베스 1세 시대에 연간 4,000시간의 장시간 노동에 힘들었을 시민과 노동자들은 일이 끝나면 연극을 보러 템스강 남단의 극장으로 모였다. 바닥의 좌석은 노동자의 임금 수준에 맞추어 책정되었다. 1580~90년대에 다수의 극장이 개관된

이후 1640년대에 청교도인 크롬웰이 극장을 폐쇄할 때까지 약 75년 간 유료 관객 수는 5,000만 명 수준이었다. 하루에 약 2,000여 명이 극장을 찾은 셈이다.

13 발라드 오페라와 뮤지컬

이 시기에 극장들 사이에는 경쟁이 심했다. 극장마다 더 재미있는 이야깃거리로 새로운 무대를 만들어 관객을 유치하려 했다. 연극 무대에는 두 세 명의 악사들이 연주하며 극의 효과를 높이기도 했는데 이런 음악적 요소야말로 극장의 경쟁력을 높이는데 한 몫을 했다. 그러나 청교도인 크롬웰이 극장을 폐쇄함에 따라 연극 무대는 금지된 반면에 음악회 등 연주 행사는 그대로 공연할 수 있어서 오페라 무대는 가능하였다.

영국에서는 이탈리아의 오페라와는 달리 가면극인 마스크(masque)에 음악과 연극적 요소를 결합한 발라드 오페라가 유행하였다. 발라드 오페라는 지금의 뮤지컬과 유사한 공연 예술이며, 앞에서 소개했듯이 1728년에 초연된 영국의 발라드 오페라인 '거지 오페라'를 뮤지컬의 시초로 보기도 한다. 약 300년이 지난 지금도 런던에는 수많은 크고 작은 뮤지컬 극장이 거의 매일 무대를 열고 있다. 뮤지컬은 스토리가 재미있고 탄탄해야함은 물론 연기와 음악, 춤과 기상천외한 무대장치가 어우러지면서 훌륭한 무대가 만들어져야만 관객을 유치할 수 있다. 극장의 경쟁이 심한 것은 400여 년 전 런던의 연극이나 지금의 뮤지컬이나 마찬가지인 것 같다.

한편 엘리자베스 1세 시대에 경제문제의 핵심은 물가였다. 물가 상승의 주원인은 화폐공급의 급증이었다. 특히 은의 함유량이 낮은 불량주화가 엘리자베스 1세의 선대 기간(헨리 7세, 8세)중에 폭발적으로 늘어나면서

"악화(惡貨)가 양화(良貨)를 구축(驅逐)"하였다. 은의 함유량을 낮추거나, 동전 주위를 깎아내 무게를 줄여 만든 불량주화, 악화가 대량으로 통용되면서 정량의 양화는 설 자리가 없어지게 된 것이다. 엘리자베스 1세는 즉위 직후인 1560~1561년에 화폐개혁을 단행하여 불량주화를 거둬들이고 새 화폐를 발행하면서 물가는 점차 안정을 되찾았다.

실물 분야에서는 영농의 장려, 곡물과 가축의 거래허가제 도입으로 식품시장이 점차 안정되어 갔다. 수요일과 금요일에 생선을 먹도록 법률로 정하여 시행한 어업 장려책도 실효를 보이기 시작했다. 이 시기에 비료를 적극 투입하고 관개 기술이 좋아지면서 농업의 생산이 증대되었다.

당시 영국의 핵심 산업은 여전히 농업이었고 농민의 비율이 절대적으로 높았다. 농업이나 어업 이외의 다른 산업의 활동은 활발하게 이루어지고 있지는 못한 시기였다. 1563~1814년간 적용된 일종의 산업규제법인 도제법이 제정되면서 도시 공업 부문이 발전하기 시작하였으며, 이후 직물업을 중심으로 본격적인 산업 활동이 이루어지기 시작하였다.

14 지지 않는 해, 영국

엘리자베스 1세 재위 기간 중 영국은 신교와 영국 국교회를 추구하였다. 이 시기에 라틴어에서 탈피하여 영어로 된 가사의 성가가 다수 만들어졌으며 대표적인 음악가로는 토마스 탤리스(Thomas Tallis, 1505~1585)와 그의 지도를 받은 윌리엄 버드(William Byrd, 1534~1623)가 활동하였다. 다성부 성가로 가사가 얽혀서 산만하게 들리는 당시의 성가와는 달리 이들은 동일한 가사가 화음을 이루며 명확하게 전달이 되는 음악 양식을 도입하였다. 그러나 이 두 사람은 국가가 추구하는 신교, 영국 국교회와는 달리 구교를 신봉하고 있었다. 따라서 토마스 탤리스와 윌리엄

버드는 구교인 카톨릭 예배음악을 작곡하기도 하였으며 동 시대에 만들어진 가장 아름답고 신앙심 깊은 곡으로 알려지고 있다. 엘리자베스 여왕도 이들이 구교를 신봉하는 것을 알면서도 모른 채 악보 출판 독점권까지 주었다고 전해진다.

엘리자베스 1세 여왕 시대에 주목해야 할 점은 대양 진출과 식민지 개척이다. 영국의 상인들은 1591년과 1596년 두 번에 걸쳐서 남대서양과 아시아를 탐험하며 대양의 교역로 확보에 힘을 쏟았고 1600년에 동인도회사가 설립되었다. 이것은 영국 역사상 최대의 무역회사로 발전하게 된다. 1600년 12월, 영국 엘리자베스 1세가 동인도회사에 무역 독점권을 승인한 날을 근대 경제사회의 시작 시점으로 보는 견해도 있다.

이후 유럽 대륙에서는 영국/포르투갈/프로이센과 프랑스/오스트리아/러시아가 대립하는 가운데 영국과 프랑스로 대표되는 양 진영 간에 7년 전쟁(1756~1763)이 벌어졌다. 이는 "18세기의 세계대전"이라 불릴 정도로, 북미 지역, 서인도제도, 남미 지역, 인도와 아프리카 등 세계 전역에서 영국과 프랑스가 부딪치게 된다. 이 전쟁에서 승리한 영국은 자신감이 강해졌으며 해운업과 제해권을 확보하기에 이른다.

해운 관련 산업이 번창하였으며 직물 등 산업도 빠르게 성장 발전하는 과정에 영국의 임금 수준은 가파르게 높아져서, 프랑스에 비해 2배나 높게 되었다. 자연스럽게 영국에서는 노동절약적 생산방식을 추구하게 되었다. 이것은 사람의 노동 대신 기계를 사용하려는 강한 동기를 부여한 것으로 산업혁명의 또 다른 선행 조건의 하나였다. 뿐만 아니라 당시 모든 경제활동의 기본 에너지원인 석탄은 영국에 풍부하게 부존되어 있었다. 1770년대 이후에는 자연스럽게 영국 주도의 산업혁명의 시대로 접어들게 된다.

15 루이 14세의 프랑스

17세기, 바로크 시대에 독일은 30년 전쟁(1618~1648)에 휘말리며 유럽에서 가장 황폐하게 된데 반해 프랑스는 절대 왕권 아래 번영하였다. 절대 군주, 태양왕 루이 14세(1643~1715년 재위) 시대의 음악은 궁정 오페라와 발레가 그 중심에 있었다. 루이 14세는 궁정 오페라에서 몸소 발레를 추기도 하였다. 그는 실제로 '밤'이란 궁정 오페라에서 '태양' 역(절대왕정의 권력을 가진 국왕)을 맡았다.

궁정 오페라 '밤'의 작곡은 륄리(Jean Baptiste Lully, 1632~1687)가 하였고, 루이 14세가 '태양' 역, 륄리 자신은 '양치기' 역으로 출연하였다. 이후 륄리는 왕의 신임 하에 활발히 음악 활동을 펼치게 되었다. 절대 왕권 아래 오페라와 발레곡의 작곡은 왕의 허가가 필요했다. 기악곡의 제작과 출판도 왕의 인허가가 필요했다. 륄리는 왕의 신임 하에 인허가가 필요한 모든 분야에서 절대적인 힘을 행사하며 음악의 권력자로 일인 시대를 열어갔다.

륄리는 당대의 극작가인 몰리에르가 집필한 희곡에 음악을 붙였으며 발레 부용까지 실들인 무대를 만들었는데 이를 코미디 발레라고 불렀다. 코미디 발레의 정점은 1664년에 베르사이유 궁전과 정원의 전역을 무대로 하여 3일간에 걸쳐 공연된 '마법에 걸린 섬의 쾌락'이었다. 궁전 곳곳에 대규모 무대 장치들을 설치하여 극적인 장면들을 연출하였고, 마지막 셋째 날에는 발레와 함께 불꽃놀이까지 선을 보인다. 루이 14세를 포함한 수많은 출연자들의 음악과 춤이 어우러지며 불꽃놀이로 마무리되는 장대한 종합예술의 세계를 선보인 것이다.

베르사이유 궁정에서의 공연에는 루이 14세가 직접 참여하였으며 그의 관심과 지원이 있었으므로 공연이 성공할 수 있었다. 그 이면에는 루이

14세의 압도적인 정치력을 강조하여 유럽의 다양한 왕가들의 관계를 재설정하려는 의도가 있었다. 프랑스의 부르봉가(家), 스페인 합스부르크가, 오스트리아 합스부르크가 등 유럽 왕족 대가계의 연합을 구축하여 유럽의 정치 사회 구도의 변화를 의도적으로 표현한 거대 축전의 장이었다. 당시 유럽은 "혼인제국"으로 불릴 정도로 각 지역, 각국의 왕족이 정략적으로 결혼하여 제국을 확장하고 지배력을 강화하는 것이 일상이었다.

16 마담 퐁파두르와 문화예술

그러나 1700년대 후반에 이르러 계몽주의가 확산되면서 유럽 전역에 큰 변화의 소용돌이가 휘몰아친다. 독일, 프로이센(독일 동북부)에서는 프리드리히 대왕이 계몽 전제군주로서 문예와 철학, 음악을 중요시하였고 지식인의 활동이 활발해지기 시작한다. 프랑스의 계몽주의에서는 마담 퐁파두르가 빠질 수 없다. 마담 퐁파두르(1721~1764)는 루이 15세로부터 여후작의 작위를 받았다. 그녀는 미모와 지성, 그리고 예술성을 겸비하여 그녀의 살롱에는 계몽주의 학자와 예술인의 걸음이 끊이지 않았다.

당시 퐁파두르 부인을 그린 그림들 속에는 대부분 지구본과 백과사전이 그려져 있다. 거기에다 악보까지 그려진 그림도 많다. 캉탱의 작품, '퐁파두르 부인' 그림 안에는 앞서 말한 소재가 모두 그려져 있다. 탁자 위 오른쪽 끝자락에 보이는 지구본은 그녀가 과학을 비롯한 지식을 중시하고 있음을 잘 나타내 보여주고 있다. 한편 탁자 위의 책들 가운데 가장 큰 책은 백과사전으로 세계 최초의 『엔싸이클로피디아(encyclopedia)』이다. 퐁파두르 부인은 당시 백과전서파의 지식인들이 학문, 예술, 문화 등 지식의 전 분야를 압축하여 부문별로 또는 어순별로 정리하여 풀이하는 작업인 백과사전의 편찬을 적극 지원하고 있었다.

특히 그림 속 퐁파두르 부인의 손에 악보가 들려 있는 것으로 보아 음악 분야에도 큰 관심을 보이고 있음을 알 수 있다. 이 시기는 바로크에서 로코코로, 그리고 고전주의 시대로 넘어가는 시기이다. 퐁파두르 부인은 바로크 시대의 끝자락에서 음악을 비롯한 문화예술 활동을 지원하기도, 직접 참여하기도 하였다.

퐁파두르 백작부인에게는 프랑소와 케네(Fransois Quesnay, 1694~1774)라는 주치의가 있었다. 그는 인체의 순환기능에 특히 관심을 갖고 있는 외과의였다. 순환기능에 관심을 갖고 있던 그는 경제도 살아있는 생물과 마찬가지로 경제 순환이 잘 이루어져야 성장 발전이 가능하다고 보았다. 케네는 아담 스미스의 『국부론』이 발간되기 18년 전인 1758년에 경

퐁파두르 부인(파스텔/178X131cm/1755년 작) **모리스 캉탱 드 라 투르** (Maurice Quentin de La Tour/1704~1788) **파리 루브르**

제순환과 관련된『경제표(Tableau Economique)』란 경제서적을 발간하였다. 혹자는 문자와 화폐, 그리고『경제표』를 인류 3대 발명으로 평가하기도 한다.

케네는 중농주의 사고의 틀 속에서 농업이야말로 국가 부의 근원으로 파악하고, 경제의 순환을 농업부문에서 발생하는 부가가치로부터 설명하고 있다. 농업부문에서 창출된 부가가치, 즉 소득의 일부분은 제조업 부문으로부터 농기구를 사들이는데 쓴다. 뿐만 아니라 귀족 등 유한계급에게 지대 형태로 지불하면서 경제사회에 순환된다. 경제 전체의 구조를 농업 부문, 제조업 부문과 유한계급의 세 부문으로 구분하여 체계적인 경제표 형식으로 설명하였다.

케네는 1765년에 파리에 온 영국의 경제학자 아담 스미스를 만났다. 이때 두 사람은『경제표』등 케네의 업적에 관하여 지적 교류를 하였다. 아담 스미스는 케네의 업적을 존경하였으나 당시 농업 중심의 프랑스 경제사회와는 달리 공업이 주도하고 있는 영국의 경제사회를 분석하는 새로운 근대 경제학의 문을 열어 나가게 된다. 이때 발간된 아담 스미스의 저서는『국부론』(1776년)이며 고전파 경제학의 시작이었다.

11. 음악에서 엿듣는 욕망과 투기

01 투기의 버블 현상

근대로 접어들면서 막대한 부를 축적한 상인계급의 층이 더욱 두터워졌다. 이들은 거대 자금력을 활용하여 특정 제품이나 자원에 대규모 투자를 하거나 투기까지 서슴지 않았다. 투자나 투기의 대상은 주식과 부동산은 물론 튤립, 염료, 향신료, 목재, 심지어는 연주회까지 매우 다양하다. 투기의 주체도 거대한 부를 가진 상인계급뿐만 아니라 점차 일반 서민과 저소득층까지 거대 수익을 기대하며 투기의 대열에 올라섰다.

투자와 투기의 과정에서 정보의 수집과 활용, 자금의 효율적인 소날과 운영은 무엇보다 중요하다. 이러한 정보와 자금의 요건이 충족되고, 여기에 행운까지 따라주어야 성공할 수 있다. 그러나 정확하고 의미 있는 시장 정보에 접근할 수 있는 사람은 몇몇 되지 않는다. 그 외의 대부분의 사람들은 정보의 비대칭성 속에서 투자나 투기의 시점과 규모 등을 결정할 수밖에 없다. 즉 시장에 대한 정보가 부족하거나 부정확한 상태, 심지어는 거짓 정보 속에서 투자나 투기의 대열에 올라서게 되는 것이다. 이 경우 곧바로 거품의 정점에 이르고 버블 붕괴에 직면하면서 모든 것을 잃게 된다.

투기의 거품 현상은 심리적 현상이다. 2013년 노벨경제학상 수상자인 로버트 실러 교수는 투기의 거품 현상을 사회적 전염병(social epidemic)이라고 설명한다. 사회적 전염병이란 어떤 특정 대상에 빠져버린 사람의 심리가 주변 사람들에게까지 폭넓게 전염되는 것을 의미한다. 문제는 전염 과정에서 불완전하거나 비대칭적인 정보가 확대 재생산되면서 투기의 폐해가 걷잡을 수 없이 확산된다는 것이다.

이제 근대에 접어들면서 발생한 투기 현상 가운데 음악 세계와 관련 있는 몇 가지 실제 예를 들어서 욕망의 민낯과 투기의 긴장, 버블 붕괴에 따른 후회 등을 다루어 본다.

02 슈베르트가 들려주는 운하 이야기

슈베르트(Franz Schubert, 1797~1828)는 31년의 짧은 생애 동안 교향곡, 현악 4중주곡, 피아노곡 등 수많은 기악곡과 함께 600여 곡에 이르는 가곡을 발표하였다. 슈베르트 가곡의 주제는 주로 독일 서정시에서 영감을 받아 작곡하였으며 이러한 영감은 기악곡에도 나타나 있다.

슈베르트의 대표적인 가곡의 하나로 '아름다운 물방앗간 아가씨'(1819)는 많이 알려져 있다. '아름다운 물방앗간 아가씨'는 물방앗간에서 일하며 주인집 딸을 사랑하는 청년의 삶을 노래한 총 20곡으로 구성된 연가곡이다. 청년이 젊은 시절에 경험한 실연과 방랑, 사랑과 질투, 슬픔과 죽음 등을 그려낸 시인 빌헬름 뮐러(Wilhelm Müller, 1794~1827)의 시에 곡을 붙인 예술가곡이다.

슈베르트의 이전까지 가곡의 반주는 소극적이고 절제된 역할만 하였고, 성악이 중심이었다. 즉 반주는 성악 부분을 돋보이게 하기 위한 보조적이고 부수적인 역할만 하였다. 그러나 슈베르트의 가곡에 이르러 큰 변

화를 맞이하게 된다. 무엇보다 성악과 반주가 균형적인 역할을 분담하면서 가곡의 음악적 완성도를 극도로 끌어올릴 수 있도록 구성되었다. '아름다운 물방앗간 아가씨'에서 피아노 반주는 곡의 많은 부분을 담당하며, 감성 전달을 극대화할 수 있도록 큰 역할을 하고 있다. 피아노가 시냇물의 흐름을 비롯하여 물레방아의 회전과 멈춤까지 표현해낸다. 뿐만 아니라 사랑에 빠진 청년의 심장 소리, 질투하는 마음까지도 피아노 반주에서 느낄 수 있다. 따라서 노랫말과 함께 반주를 통하여 감성적 의미 전달이 완벽하게 이루어지며 가곡의 완성도는 극대화되었다.

물레방아는 계곡물이 떨어지는 낙차를 이용하거나 강물의 흐름에서 동력을 얻는다. 오래 전부터 쓰여 왔으나 기능이 개선되고 힘이 좋아지면서 9세기 이후 본격적으로 보급되어 활용되기 시작하였다. 영국을 포함하여 북부 유럽에서는 물길이 있는 곳이라면 어디에서건 물방앗간이 만들어져 강력한 동력으로 사용하였다. 물방앗간의 기능은 주로 곡물을 제분하는 데 활용되었으며 9세기에는 맥주용 맥아를 찧는데 많이 사용되었다. 10세기에는 염색 작업에 활용되기도 하였고 이후 12세기에는 금속 제련에 수자원을 사용하기 시작했다.

이와 같이 물방앗간은 사람의 힘든 노동을 대신하는 등 생활의 중심이 되는 아주 중요한 장소였다. 그러다 보니 많은 사람이 모이는 곳이며 사랑과 미움, 만남과 이별 등 다양한 삶의 이야기를 품고 있어 예술 작품의 좋은 소재가 된다.

강물의 흐름은 물레방아를 돌리는 외에도 많은 양의 물품을 낮은 물류 비용으로 운송하는 데에도 쓰인다. 따라서 강의 물길을 정비하는 등 운하를 건설하고 개통하여 운영하는 것은 경제사회에 아주 중요한 일이다. 강의 물길을 관리한 것은 고대부터 이어져 왔으나 본격적인 운하의 개발과 운영은 18세기에 시작되었다. 여러 곳에서 다양한 산업 활동이 활발하게

이루어지면서 혁신적인 물류 환경 조성을 위한 운하 개발이 본격화된 것이다. 1767년에 영국의 맨체스터 북쪽의 석탄 광산과 남쪽의 방직공장 단지 사이에 45km 길이의 '듀크 브리지워터' 운하가 건설되었으며, 석탄과 섬유 제품 수송에 매우 유용하게 활용되었다. 이후 20여 년간 약 1,500km에 이르는 운하 건설이 영국 국토를 빽빽하게 잇게 되었다.

03 운하의 투기와 버블

운하의 개통으로 수송과 교통의 편리성이 크게 높아지면서 운하 근처의 땅값은 오르기 마련이다. 1792년에 영국에서는 대대적인 운하 건설 계획이 발표되었고 장래 수익에 관한 장밋빛 예상들이 난무하게 됐다. 그러자 운하 건설회사의 주식 청약이 대대적으로 이루어지면서 운하가 건설되는 주변의 들판에 천막을 치고 책상을 들여놓아 청약 접수를 받을 정도였다. 뿐만 아니라 운하 주변의 들판에 여관을 세우고 간이 사무실을 만들어 청약 접수를 받기도 하였다. 놀랄만한 것은 교회에서조차 주식청약을 받는 등 그 열기가 매우 뜨거웠다.

1790년대에 영국에서 운하의 개발과 투기가 절정으로 치닫는 무렵, 바다 건너 프랑스에서는 1789년 프랑스혁명이 있었다. 이에 따른 경제공황이 프랑스를 포함한 유럽지역을 강타하면서 영국에까지 심각한 영향을 미쳤으며 운하와 관련하여 치솟았던 주가가 폭락하였다. 주변의 부동산 지가도 하락시켰으며, 운하의 운영 수익까지 하락시키면서 운하 버블도 꺼지게 되었다.

유럽의 강과 운하는 투기의 대상이 되었지만 전원 속 물길과 주변의 아름다운 경관은 예술가들에게 많은 감동과 영감을 주었다. 슈베르트의 '아름다운 물방앗간 아가씨'는 물론, 요한 스트라우스 2세의 '아름답고 푸른

도나우강', 스메타나의 '몰다우' 등은 강을 소재로 하고 있다. 이들 곡은 모두 서정적이기도 하지만 서사적 의미까지 살며시 품고 있다. 이러한 음악 속에는 투기도 버블도 아무런 의미가 없다. 음악 속 강물은 아름다운 감동을 전해주며 모든 것을 품은 채 흐르고 있을 뿐이다.

04 대륙 간 운하 개통과 열강의 각축

베르디(Giuseppe Verdi, 1813~1901)의 오페라 '리골레토'(1851)와 '아이다'(1871)를 감상하는 때에는 수에즈 운하가 연상된다.

대륙과 대륙 사이를 관통하여 대양의 바다와 바다를 연결하는 운하는 강물의 운하와는 비교가 안 될 정도로 경제사회적 의미와 영향력이 크고 강력하다. 따라서 관련 국가들 사이의 경쟁이 치열하고 정책 술수가 난무하는 가운데 운하 개발 사업은 투기판으로 변질되기도 한다. 가장 대표적인 것은 수에즈 운하이다. 1859~1869년의 10년간 공사를 하여 지중해로부터 바로 홍해로 나갈 수 있는 162.5km의 물길이 열렸다. 프랑스의 주도하에 운하를 건설하였으며 한때 영국 선박에는 차별적 통과 요금을 부과하기도 하였다. 그러나 빚을 내서 건설한 운하사업이었으며, 개통 우얼마 지나지 않은 1875년에 이집트 정부가 재정파탄에 이르게 되자, 영국은 이 기회를 놓치지 않고 운하의 주식을 사들이면서 점차 주도권을 쥐게 되었다. 이 때 영국이 운하 주식을 사들이는 데에 필요한 자금의 대부분은 금융의 대표적 큰 손인 유대 금융의 로스차일드로부터 조성되었다.

영국의 런던과 인도의 봄베이간 거리는, 남아프리카의 희망봉을 돌아서 가면 21,400km인데 비하여 수에즈 운하를 통과해 가면 11,472km이므로 거의 반이 줄어든 거리이다. 그러나 홍해 지역의 북풍이 매우 거셌기 때문에 수에즈 운하의 개통 초기에는 오히려 희망봉을 돌아서 멀리 항

해하는 것이 더 쉽고 운송비용이 싸게 들었다. 바람을 이용하는 범선으로 항해를 하였기 때문이다. 그러나 증기기관으로 움직이는 선박이 나타나면서 항해 거리가 짧은 수에즈 운하를 본격적으로 이용하게 되었으며, 항해시간은 단축되고 수송비용은 크게 절감되었다.

아시아와 유럽 그리고 아프리카에 연계되어 있는 수에즈 운하는 경제적인 측면은 물론 지정학적인 측면에서 매우 중요하고 의미가 크기 때문에 많은 국가들이 관심을 가지고 있었다. 운하 개통의 축하 행사도 영국, 프랑스, 이탈리아, 독일, 오스트리아 등 당시 유럽 열강들의 참여 속에 이루어졌다. 운하 개통 축하 기념행사의 하이라이트 가운데 하나는 역시 축하 음악이다. 운하 개통 축하곡으로 요한 스트라우스 2세는 1871년에 '이집트행진곡'을 작곡하였다.

유럽의 열강들 외에 이집트야말로 수에즈 운하 개통 기념식을 대대적으로 준비하였다. 이집트는 카이로에 오페라 극장을 목조건물로 건립하였으며 기념식에서 연주할 축가를 베르디에게 의뢰하였다. 그러나 베르디는 의뢰를 거절하였고 대신 그의 기존의 오페라인 '리골레토'(1851)가 상연되었다.

05 수에즈 운하 개통과 베르디의 아이다

수에즈 운하 개통 이후 다시 한 번 이집트는 베르디에게 작품을 의뢰하게 된다. 이 때 탄생한 작품이 1871년의 오페라 '아이다'이다. 당시 프랑스는 프로이센과 전쟁을 치루면서 나폴레옹 3세는 포로가 되었고, 1871년에 파리 전체가 프로이센에 함락되었다. 프랑스에서 만든 오페라의 무대 장치와 의상을 이집트로 가져 올 수가 없었다. 우여곡절 끝에 무대에 오른 오페라 '아이다'에서 아이다의 아버지인 에티오피아의 왕이 사슬에 묶여

나타나는 장면은 나폴레옹 3세가 프로이센에게 잡혀 포로가 된 모습을 연상시킨다. 그래서 그런지 베르디의 의도와는 상관없이 '아이다'는 당시의 정치 경제 사회적 시사성이 매우 강한 음악으로 받아들여지게 되었다.

같은 시기 프로이센은 독일 통일을 이루었고 빌헬름 1세가 독일 황제임을 선포한 곳은 다름 아닌 파리 근교의 베르사유 궁전이었다. 프랑스인들에게는 어두운 역사인 것이다. 프랑스 문화에 젖어 있었던 베르디는 이 장면을 목도하고 반 게르만 정서를 강하게 갖게 되었으며 바그너(Richard Wagner, 1813~1883)에 대한 반감으로 이어졌다. 베르디는 바그너와 동갑내기이기도 하다. 바그너의 오페라 '로엥그린'이 이탈리아에서 초연된 때에 베르디도 객석에 있었다. 작품에 대해서는 음악적인 평가를 객관적으로 한데 비하여 바그너에 대해서는 반감을 넘어서는 혐오감을 나타냈다고 한다.

베르디의 음악 세계를 조금 더 들여다본다. 베르디의 1842년 '나부코' 초연 무대는 밀라노의 라스칼라 극장(1778년 건립)이었다. 3막의 '히브리 노예들의 합창'과 4막의 합창인 '전지전능하신 여호와'는 청중을 열광시켰다. 이후 계속 상연된 '나부코'의 무대를 찾은 관객 숫자는 밀라노 인구 숫자를 넘어섰다고 하니 이탈리아 전역에서 찾아온 셈이다. 이 시기는 이탈리아의 독립운동이 시작된 1848년의 직전이며 분열된 이탈리아에 대한 통일의 염원이 '나부코'의 합창 가사에 투영되어 있었다. 이에 열광한 관객들은 Viva VERDI를 외쳤다. VERDI는 "이탈리아 왕 엠마누엘레 (Vittorio Emanuele Re D'Italia)"의 머리글자이다. 따라서 Viva VERDI란 '이탈리아 왕 만세'를 의미한다. 이후 베르디는 정치의 세계에 발을 들여 놓기도 하였지만 정치적인 욕망이 있었던 것은 아니었다. 이후 그의 대표적인 오페라 3부작, '리골레토'(1851), '일 트로바토레'(1853), '라 트라비아타'(1853)도 정치적인 내용과는 거리가 먼 작품들이다.

수에즈 운하가 개통된 직후, 또 다른 운하의 공사가 시작되었다. 태평양과 대서양을 잇는 64km의 파나마 운하이다. 파나마 운하도 프랑스 주도로 1881년에 첫 공사가 시작되었으나 지리적, 기후적, 재정적 어려움이 겹치면서 한차례 실패하였다. 이후 재차 프랑스 주도로 재개되었지만 결국 미국이 운하 사업권을 사들여 공사가 본격적으로 진행되었으며 1914년에 개통되었다. 미국은 85년간 운영권을 확보하였으며 1999년에 파나마로 이양되었다.

　대양과 대양을 잇는 운하는 세계 경제, 통상 교류에 매우 큰 영향을 미치고 관련 국가와 기업에 막대한 수익을 창출하였다. 수에즈 운하는 개통 후 약 80여 년이 지난 1956년에 이집트의 나세르 대통령 재임 기간 중 국유화되었다. 오늘날에는 이집트 국민소득의 20% 정도가 수에즈운하 통행료에서 나오고 있다.

06 기차 소리, 음악이 되다

　'플루트 솔로를 위한 위대한 열차 경주(The Great Train Race for Flute)'는 플루트 연주자이며 작곡가인 영국의 이안 클라크(Ian Clarke, 1964~)가 기차 소리를 소재로 만든 경쾌한 곡이다. 곡의 부제는 '지금까지 들어보지 못한 플루트 소리(The flute as you don't usually hear it!)'로 되어 있다. 기차가 달리면서 만들어내는 다양한 소리를 플루트의 매우 특별하고 변화무쌍한 음색을 활용하여 흥미롭게 표현하고 있다. 플루트로 이런 소리를 만들어낼 수 있다니 감탄을 하며 듣게 된다. 이 곡을 들으면 달리는 기차에 타고 있는 것 같기도 하고, 달리는 기차를 바로 철로 연변에서 보고 있는 것 같기도 하다. 상상의 날개를 펼치면 철로 연변의 풍경까지 머리에 그려진다. 칙칙폭폭 소리를 울리고 증기 구름을 만들며 시

골 들판을 달리는 옛날 기차를 표현하고 있다. 현대의 전기전자식 기차 소리나 주변 풍경과는 다른 1800년대에 증기기관차 시대를 열어나간 영국의 들판을 달리는 기차 모습이 연상되기도 한다.

최초로 철제 궤도가 깔리고 그 위를 달리는 증기기관차가 선을 보인 것은 1804년이었다. 1825년에는 영국의 스톡턴과 달링턴 사이에 부설된 철도를 달리는 화물 운송용 기차가 나타났다. 당시 기차의 이름은 "로코모션"이었으며 시속 16km로 달렸으니 사람이 천천히 달리는 정도의 속도였다.

초기의 기차는 처음 보는 사람들에게 경외의 대상이었다. 증기 기차의 시대가 열리면서 들판과 다리에 깔린 궤도를 달리는 기차의 모습은 한편으로는 신기했고, 다른 한편으로는 굉음과 같은 기차 소리에 무척 놀랍고 무서워하기까지 했다. 그러나 시간이 흐르면서 기차는 일상이 되면서 익숙하고 편리한 이기이며 정겨운 대상으로 자리 잡았다.

07 철도 투기와 버블

철도가 깔리면 인근 지역의 부동산 값이 뛰는 것은 에나 지금이나 다름이 없다. 철로의 연변과 특히 기차역이 생기는 지역에서는 철도 버블 현상이 생겨났으며 그 과정과 특징 및 형태가 운하 버블과 유사하다. 1820년대 이후 증기기관차 및 철도의 개발이 빠르게 진전되면서 영국 전역에 철로가 개발되었다. 철도가 깔리는 곳에는 어김없이 땅값이 치솟으며 투기가 성행하였다. 영국에서 본격적으로 철도 버블이 터진 것은 기차가 처음 선을 보인지 25년이 지난 1845년이었다.

초기의 철도 시대를 주도한 영국은 기술력과 자본력을 앞세워 철도 관련 자본과 기술을 수출하기에 이른다. 프랑스는 1827년에 영국으로부터

수입한 기술과 자본에 의하여 철도가 개통되었다. 경제성장과 발전론 분야의 경제학자인 로스토우(Walt W. Rostow)는 프랑스 경제의 이륙 시기를 바로 이때, 1830~1860년으로 보고 있다.

프랑스에서 기차, 철도사업에 제일 먼저 뛰어든 것은 로스차일드가였다. 로스차일드가(家)의 자금으로 1837년에 파리~생제르맹 구간, 1839년에는 파리~베르사유 구간 노선을 개통하였다. 1830년대 당시 프랑스 철도의 총 길이는 약 400km였던 것이 1870년대에 이르면서 약 20,000km로 불과 40여 년 사이에 50배가 늘어났다. 이로써 철로 개설을 위한 토목 공사가 프랑스 전역으로 확산되었고 여기저기 땅이 파헤쳐졌다. 철도 광풍으로 대박이 난 사람이 있는 반면 쪽박을 찬 사람도 있었음은 말할 것도 없다.

기차와 철로는 프랑스뿐만 아니라 유럽 전체로 확산되었다. 1820년대에 유럽 기차노선의 총 길이가 4,000km에 이르게 되었으며, 1850년대에 23,300km, 1870년대에 10만km 시대를 맞이하게 되었다. 이 시기에 오스트리아에서 철도 사업을 주도한 것도 로스차일드 가문이었다. 오스트리아 비엔나에서는 살로몬 로스차일드(마이어 암셀 로스차일드의 둘째 아들)가 철도 사업을 진두지휘하고 있었다. 런던과 파리에 있는 로스차일드 형제들은 이미 1815년 영국을 중심으로 하는 반 프랑스 연합과 프랑스 사이의 워털루 전투에서 프랑스 패배라는 전쟁 결과의 정보를 활용하여 런던의 증권거래소에서 전대미문의 투기를 실행하였다. 이 투기로 로스차일드가 벌어들인 수익은 2억 3천만 파운드라는 천문학적인 규모였다. 현재 가치로 환산하면 약 500억 달러, 원화로는 55조원의 규모에 달한다. 이 자본을 활용하면서 본격적인 로스차일드 금융 지배 시대가 펼쳐진다. 로스차일드의 철도 사업 진입은 워털루 투기 광풍 신화와 철도의 신화가 합쳐지면서 유럽 대륙의 관심이 집중되었다.

08 오스트리아 철도와 스트라우스 음악

　로스차일드는 당시 오스트리아 황제 페르디난트의 지원 하에 1835년 11월에 비엔나와 갈리치아 보스니아 사이의 철도 공사가 시작되었다. 노선의 이름도 카이저 페르디난트 노르트반(Kaiser Ferdinand Nordbahn)으로 황제의 이름으로 명명하였다. 기차선로의 건설은 우여곡절 끝에 1839년 7월 첫 구간이 개통되었다. 그러나 개통 직후 열차 충돌 사고로 사상자가 발생하여 유럽대륙 최초의 기차 충돌 사고로 기록되어 있다. 이 사고로 철도회사의 주가가 크게 떨어졌으나 다시 오르면서 로스차일드의 신화가 철도 광풍에서도 이어지고 있음을 확인하였다.

　1860년대 이후 오스트리아에서는 본격적인 철도 건설붐이 생겨났다. 철도 사업이 당시 침체되어 있던 오스트리아 경제에 활력을 줄 것으로 기대하였다. 이 시기에 작곡된 에두아르트 슈트라우스(Eduard Strauss, 1835~1916)의 '무료열차(Bahn frei)'는 당시 오스트리아의 철도사업에 대한 기대를 잘 나타내 보였다. 오케스트라의 지휘자가 역장의 복장을 입고 장난감 나팔을 불며 무대에 나와서 출발과 정지 등 기차 관련 수신호기를 지휘봉 대신 들고 연주를 이끈다. 기차의 기적소리를 위해 시위시기 석섭 장난감 나팔을 불며 오케스트라를 이끄는 부분은 매우 흥미롭다.

　그 외에 에두아르트 슈트라우스의 '전속력으로(Mit Dampf)'란 폴카 곡에서 기차의 속도감을 느낄 수 있다. 폴카는 보헤미아지방에서 시작한 남녀 한 쌍이 추는 경쾌하고 활발한 춤이며 1830년대에 선을 보인 이후 많은 음악가들이 폴카 곡을 작곡하였다. 보헤미아 출신의 스메타나와 드보르작이 대표적이며 오스트리아의 에두아르트 슈트라우스, 요한 스트라우스도 왈츠와 함께 다수의 폴카 곡을 선보였다. 요한 스트라우스 2세(Johann Strauss II, 1825~1899)의 '유쾌한 기관차(Vergnuegungszug)'

는 1864년에 빈의 레두텐잘에서 개최된 공업조합 협회 무도회 연주곡으로 의뢰받아 쓴 곡이다. 이 곡은 오스트리아 남부 철도 개통식에 영감을 얻어 작곡한 곡인데, 달리는 기차의 모습을 음악 소리에 담았다.

영국의 철도 관련 수출은 유럽대륙에 이어 미국에까지 전해졌다. 이때에도 어김없이 철도 버블까지 함께 전해졌다. 미국에서는 1869년에 대륙 횡단 열차가 완공되었다. 이 시기는 서부의 골드러쉬가 한창인 1849년으로부터 20년 후인데 횡단열차의 개통과 함께 서부개척의 속도가 더욱 빨라지게 되었다. 이와 함께 철로가 지나는 지역, 특히 기차역이 세워진 지역은 여지없이 부동산 버블의 광풍이 휘몰아쳤다.

철도와 기차의 경제성과 실효성은 20세기에 이르기 전까지는 운하에 비해 미미한 수준이었다. 강물의 흐름을 타는 뱃길이 더 경제적이었던 것이다. 지금도 해운이 기차나 항공 등 여타 수송보다 더 경제적이고 효율적인 경우가 많다.

미국의 경우에서도 초기의 철도는 경제성장과 발전을 이끌지 못하였다. 물길 수송이 운송수단으로 보다 더 효율적이었던 것이다. 미국내 동서 횡단이나 남북 종단과 같이 장거리 지역 간 운송에는 철도가 어느 정도 기여를 하였으나 그 기여의 정도는 크지 않았다. 그러나 20세기로 들어서서 철도의 네트워크가 미국 전역에 걸쳐 촘촘하게 엮어짐에 따라 네트워크의 연결성이 만들어내는 경제적 효과가 커지면서 철로 수송의 운송비가 절감되고 경제성장과 발전에 기여하게 되었다.

09 파가니니 카지노 공연장 사기와 버블

주식이나 부동산 등의 투자와 마찬가지로 올인하는 행태의 투기로 치닫는 것은 음악의 세계에서도 나타난다. 오페라 하우스 건축과 운영에는

대규모 자금이 필요하다. 커다란 수익에 대한 기대가 생겨나면서 오페라 하우스 버블과 그것의 붕괴 현상이 나타나기도 하였다. 19세기의 대표적인 음악 관련 사기와 버블 현상은 비루투오소 파가니니와 관련하여 벌어졌다.

파가니니는 초절정 바이올린 연주기법으로 유명한 음악가이다. 항상 대규모 팬들을 공연장에 끌고 다니며 흥행의 보증수표로 평가되는 음악가이다.

파가니니와 관련된 투기사건이 발생한 것은 그의 나이 53세였던 1836년이었다. 일명 '카지노 파가니니' 사건이다. 당시 월드스타로서 엄청난 재산을 모았으며 흥행 보증수표인 그에게 투기꾼들이 접근한 것은 어쩌면 당연한 것이었다. 대량 소비의 도시로 번창하던 파리에 카지노를 세우려는 투자자들은 파가니니의 유명세를 이용해 큰돈을 벌고자 했다. 그들은 카지노의 이름을 '카지노 파가니니'로 지었고, 그에게 카지노에 투자하라고 권유까지 했다. 또 카지노 내에 공연장을 만들고 유명 연주자들을 초청해 공연할 계획이라는 말로 그의 관심을 끌었다. 하지만 정작 그들의 주된 관심은 공연장이 아닌 도박장이었다.

1837년 10월 마침내 문제의 카지노가 개장했다. 파리의 몽블랑 거리에 세워졌다. 카지노는 겉으로는 회원제로 운영되는 문화예술 클럽처럼 보였다. 건물 1층은 연주 홀이며 대중에게 공개했는데 50여 명의 전속 브라스밴드가 연주를 하였다. 이렇게 연주회장을 전면에 내세워 그럴싸한 문화 공간으로 보이긴 했지만 실제로는 파가니니의 유명세를 이용해 일확천금을 노리는 도박장으로 운영될 계획이었다. 그들의 돈벌이 계획을 알게 된 당시 프랑스 신문은 "카지노에서 파가니니의 역할이란 아무 것도 없으며, 햇살 좋은 날 안뜰이나 거니는 것"이라며 비난했다. 비난 여론이 점점 거세지면서 '카지노 파가니니'의 개장과 운영에 문제가 생겨나기 시

작했다.

투기꾼들의 기대와는 달리 프랑스 정부가 '카지노 파가니니'를 오로지 연주 공연장으로만 허가하고 도박장은 허가하지 않았던 것이다. 그러자 투기꾼들은 파가니니의 연주회라도 열어서 돈벌이로 활용하여 투자한 자금을 회수하려 했다. 그런데 정작 파가니니는 공교롭게도 그 당시 건강 악화로 연주를 할 수 없는 상태였다. 결국 1839년 카지노의 이사진들은 파가니니를 상대로 파리 법원에 손해배상청구 소송을 내기에 이르렀다. 1839년 6월 28일, 파리 1심 법원은 파가니니에게 2만 프랑의 손해배상을 지불하라고 명령하는 판결을 내렸다. 여기에 불복한 양측의 항고로 지루한 법정 공방이 계속되었고 최종 판결은 파가니니가 5만 프랑의 배상을 하라는 것이었다.

이 사건으로 파가니니의 연주를 기대했던 대중도 피해를 보았고, 파가니니도 피해를 보았다. 투자자와 투기꾼들은 물론 음악애호가들까지 모두 피해를 본, 음악 관련 사기와 투기의 행태가 펼쳐진 것이다.

10 헨델의 주식투자와 음악아카데미 운영

투기 현상은 잊혀질만하면 이어지고 또 이어지곤 한다. 역사상 대표적인 투기 및 버블 붕괴 현상으로는 1630년대의 네덜란드에서 생겨난 튤립 버블을 들 수 있다. 튤립 구근(球根) 하나의 가격이 수공업 장인이 받는 연봉의 10배에서 15배 정도까지 치솟았고 이후 빠르게 거품이 빠지면서 당시 네덜란드 경제사회가 완전히 기능부전의 상태로 빠져버렸다. 튤립 버블이 일어나고 약 100년이 지난 1720년에 영국에서는 새로운 거대 거품이 발생하였고 붕괴하기에 이른다. 튤립 버블의 교훈도 100년을 넘기지 못했다. 남해회사 버블이었다.

남해회사(South Sea Company)는 1711년에 영국에서 설립되었으며 아프리카의 노예를 스페인령 서인도 제도에 데리고 와서 큰 이익을 취하였다. 설립 목적은 영국의 국가 재정 위기를 타개하기 위해서였다. 초기에는 남해 주식을 갖지 못하면 바보라는 소리를 들을 정도로 영국의 중산층과 일반 시민들까지 주식 광풍에 휘말리게 된다.

남해회사의 무역 실적은 지지부진한 가운데 뜬금없이 복권 발행으로 큰 수익을 얻게 되었다. 이후 무역업보다는 금융업을 주로 하게 된다. 중산층의 여유 자금이 남해 주식으로 몰리면서 주가는 10배까지 급등하게 된다. 귀족, 중산층, 서민들까지 투기 광풍에 휘말리게 되자, '관련 규제법'이 제정되어 잠시 진정되었다가 이내 폭락하는 사태로 치닫게 되었다. 수개월이라는 짧은 기간에 주가가 10% 수준까지 급락하면서 버블이 붕괴된 것이다. 1720년에 나타난 '남해회사 버블 사건'이다.

남해회사의 주가가 폭등하고 있을 때, 과학자인 뉴턴과 음악의 어머니인 헨델도 투자에 관심을 갖고 거래에 나섰다. 뉴턴은 당시 2만 파운드, 현재가치로 수십억 원의 손해를 보았다. 뉴턴은 "천체의 움직임은 계산할 수 있어도 인간의 광기는 측정할 수 없다."는 회한의 말을 남겼다.

남해회사의 파산은 음악계로도 불똥이 튀었다. 1727년에 영국 시민으로 귀화하기 직전, 헨델은 오페라 아카데미를 주식회사 형태로 설립하여 운영하였다. 헨델은 당시 런던 증권거래소에 상장된 기업인 남해회사에 투자하여 상당한 수익을 얻었으며 그 돈으로 아카데미를 운영하기도 하였다. 그러나 남해회사가 파산하면서 돈이 돌지 않게 되자 오페라 사업도 어렵게 되었다.

당시 주식회사 설립은 허가제였다. 버블 붕괴 이후 남해 버블의 책임을 추궁하고 재발 방지를 위한 제도를 만드는 작업이 이어졌다. 남해회사 이사들의 책임을 추궁하기 위한 위원회가 설치되어 조사가 진행되었다.

관련 회사의 회계 기록도 조사하였다. 그 조사 결과 보고서가 공식적으로 인정받았으며, 이것이 세계 최초의 회계 감사 보고서인 것이다. 결국 "남해 버블"의 붕괴와 함께 수면 위로 떠오른 여러 문제들을 관리하는 과정에서 동인도회사로 시작한 주식회사의 제도가 크게 발전하게 되었다. 특히 일반 대중으로부터 자금을 조달하여 운영하는 기업은 관련 회계 기록을 제3자가 평가하도록 하였으며, 이것이 공인회계사 제도와 회계 감사 제도의 시작이다.

12. 고전주의 음악과 1차 산업혁명

01 기계 장치의 발전과 음악의 변화

오르가논(organon)은 일상생활에 사용되는 도구를 의미하며 악기라는 용어의 어원이다. 악기 가운데에는 거대한 기계 장치의 형태로 만들어진 것도 있다. 이 경우에는 일상생활에 사용되는 도구, 즉 오르가논의 차원을 뛰어 넘는다. 그 대표적인 것이 오르간이며 고대 그리스 시대부터 만들어졌다. 오르간의 기계적 구조는 매우 복잡하지만 정교하며 수압식을 비롯하여 다양한 형태로 만들어졌다.

고대 이후 시간이 흐르면서 오르간은 발전을 거듭하였고 규모도 커졌다. 현존하는 최대 규모의 오르간은 미국 필라델피아에 소재하는 것으로 28,482개의 파이프와 6개의 건반 틀과 42개의 페달로 구성되어 있다. 오르간의 무게만 해도 287톤에 가깝다. 그러다보니 오르간의 음향에 놀라기 전에 거대 규모에 압도된다.

지금까지 전해지고 있는 가장 오래된 오르간은 1435년경에 만들어진 것으로 스위스의 발레르 성당에 놓여 있다. 약 600년 전에 만들어진 발레르 성당의 오르간 건반을 누르면 벽 뒤의 공간을 꽉 채우고 있는 거대하고 과학적으로 제작된 목재 틀로 그 힘이 전해진다. 복잡한 목재 틀은 일

체가 되어 정교하게 따라 움직이며 파이프를 통해 성당의 실내로 소리가 울려 퍼진다. 발레르 성당에서는 지금도 매주 한 차례 오르간 연주가 이루어지고 있다.

기계장치의 또 다른 형태의 하나로 시계를 들 수 있다. 기계식 시계의 발전 과정을 따라가다 보면 음악의 세계로 들어선다. 13세기부터 15세기에 이르는 시기에 기계식 시계 장치가 만들어졌으며 정확한 시계의 진자 운동은 음악의 세계에서 활용되었다. 바로 메트로놈이다. 16세기 이후 다양한 형태의 메트로놈이 나타나 발전을 거듭하다가 정교한 기계식 메트로놈이 처음 만들어진 것은 1800년대 초반이다. 메트로놈의 사용으로 박자를 정확하게 규정할 수 있게 되면서 음악 세계는 한층 더 발전하게 되었다.

다양한 기계 장치의 발명과 활용이 음악 세계에 큰 영향을 미친 가운데 산업용 기계장치들이 본격적으로 나타나기 시작한 것은 산업혁명 시기부터이다. 증기기관을 활용한 기계장치들은 끊임없이 반복되는 노동, 힘들고 위험한 노동을 대신하였다. 기계장치의 사용으로 노동으로부터 자유로워진 것은 산업혁명의 큰 성과이다.

1차 산업혁명의 기점을 증기기관이 발명된 1769년으로 잡는다면 이 시기는 바로크 시대(1600~1750)가 끝나고 고전주의와 낭만주의 음악 사조로 이어지는 때이다. 하이든(1732~1809), 모차르트(1756~1791), 슈베르트(1797~1828)와 같은 고전주의 음악의 거장, 베토벤(1779~1827), 브람스(1833~1897), 멘델스존(1809~1847), 파가니니(1782~1840), 리스트(1811~1886)와 같은 낭만주의 거장들의 생애는 산업혁명의 시기와 겹친다. 이들 거장 음악가들은 산업혁명의 물결, 그 빠르고 거대한 변화의 물결을 몸으로 직접 보고 느끼며 음악 작업을 했던 것이다.

이전의 1600~1750년 간 바로크 시대에는 귀족들이 자신의 궁정에서

스스로 연주하거나 전문 연주자의 연주를 감상하였다. 그러나 18세기 후반에는 상인을 중심으로 시민계급이 크게 늘어났고, 이들의 음악 수요가 급증하였다. 중산층의 부인과 자녀들이 악기를 배우고 연주하게 되면서 이들의 수준과 정서에 맞는 음악이 필요하게 되었다. 따라서 실내악 악기의 구성과 음악 내용이 바뀌게 되었다. 뿐만 아니라 시민계급의 소득 증대와 함께 누구나 입장표만 사면 참석할 수 있는 공공 음악회가 점차 활성화되기 시작하였다.

02 새로운 음악 형식

1차 산업혁명과 같은 시기에 나타난 고전주의 음악의 최대 특징은 누구나 따라 부를 수 있을 정도로 쉬워졌다는 점이다. 이전 바로크 시대에는 반주가 무겁고 거창하였으며, 선율이 길고 복잡하였다. 그러나 가볍고 단순한 반주와 짧고 간결한 선율로 점차 변하였다. 아울러 악절은 대칭적이고 균형 잡히게 설정되었다. 따라서 묻고 답하거나, 밀고 당기거나, 주거니 받거니 하는 선율을 만들어낸다. 이는 우리 일상의 삶과 비슷하므로 친근한 느낌이 든다. 실제로 당시 사람들은 길을 오가며 그 시대에 유행하고 있던 오페라 음악의 선율을 따라 부르며 다닌 것으로 전해진다.

고전주의 음악에 새롭게 나타난 몇 가지 음악 형식 중 대표적인 것으로 소나타, 미뉴에트, 스케르초 등 세 가지 음악 형식을 들 수 있다.

고전주의 시기에 작곡된 교향곡이나 실내악 등 기악곡의 첫 악장은 거의 소나타 형식으로 시작하고 있다. 소나타 형식은 제시부(A), 발전부(B), 재현부(A')의 3개 부분으로 구성된다. A부분에서 제시하고, B부분에서 밀고 당기거나, 묻고 답하거나, 주거니 받거니 하며 발전하다가 A부분으로 다시 돌아오는 형식이다. 이전의 바로크 음악의 경우에는 2부분의

A−B 형식 속에서 한 가지 주제만 다루었기 때문에 음악이 단조로웠다. 이와는 달리 고전주의 음악의 소나타 형식에서는 서로 다른 생각과 분위기가 부딪치면서 생동감 넘치는 음악으로 발전하였다.

모차르트의 '반짝반짝 작은 별'의 구성을 보면,

반짝 반짝 작은 별, 아름답게 빛나네. : 원래의 조성(A)
동쪽 하늘에서도, 서쪽 하늘에서도 : 대조되는 조성(B)
반짝 반짝 비치네, 아름답게 비치네. : 다시 원래의 조성(A)

과 같으며 A−B−A 형식의 좋은 예이다.

소나타 형식의 대표적인 특징은 밝고 힘찬 남성적 주제의 선율과 부드럽고 아름다운 여성적 주제의 선율이 주거니 받거니 하며 전개된다는 것이다. 남성적 주제와 여성적 주제의 두 가지 주제가 공존하며 갈등과 긴장의 구도를 형성한다. 이러한 소나타 형식의 음악 구조로부터 산업혁명기의 특성을 엿볼 수 있다. 산업혁명 당시에는 철강, 원동기, 철도, 기차 등 대규모 기계 및 장치산업이 중심이었다. 이러한 산업들은 망치로 두들기고 굉음 속에 무거운 것을 끌어 올리는 등 남성성이 강하게 요구되었다. 소나타는 영웅적 주인공을 통하여 나타나는 남성적 주제가 중심이며 여성적 주제는 이야기를 혼란과 미궁으로 빠뜨리는 구조로 되어 있다. 따라서 소나타 형식은 산업혁명 시기의 남성 중심적인 드라마를 연출하는 음악의 형태로 이해할 수 있겠다.

산업혁명의 초기에 여성들의 생활은 주로 집안에서 이루어졌다. 여성들은 집안의 가사를 주도해왔으며 정치, 경제, 사회 등 공적인 분야에서의 활동은 지극히 제한적이었다. 남성의 특성인 부성, 능동성, 공격성 등 대외 활동적인 특성과는 달리 당시 여성의 특성은 모성을 중심으로 수동

성, 방어성 등 가내중심적인 것이었다. 여성이 가정에서 벗어나 사회생활을 시작한 것은 훨씬 이후의 일이다. 유럽에서 여성이 집밖으로 나오는 등 가정으로부터의 해방을 의미하는 상징적인 물건의 하나로 우산을 꼽을 수 있다. 우산을 쓴 여성의 모습은 인상파 화가의 작품에 자주 나타나곤 하는데 점묘법 화법의 대표적 화가인 조르주 쇠라(Georges Pierre Seurat, 1859~1891)의 '그랑드 자트 섬의 일요일 오후'란 작품을 참고하면 좋을 것이다.

당시로서는 우산이야말로 다양한 기술이 적용된 첨단 문물이었다. 우산 관련 특허는 1800년대 초반에 100건 이상 출원되었으며, 1808년에 이미 접이식 우산을 사용하고 있었다. 집 밖으로 나오기 시작한 여성이 본격적으로 사회생활에 참여하게 된 것은 그보다 훨씬 후의 일이며, 참정권을 기준으로 본다면 20세기에 들어서 부터이다. 영국의 경우 1918년에 30세 이상의 여성에게, 1928년에 이르러서야 모든 여성에게 참정권이 허용되었다.

03 피아노 소나타와 피아노의 개량

소나타 형식은 피아노곡에도 잘 나타난다. 피아노는 이탈리아의 바르톨로메오 크리스토포리(Bartolomeo Cristofori, 1655~1731)가 1709년에 처음 만들었다. 피아노가 발명되기 이전에는 하프시코드 등의 건반 악기가 연주되었다. 현을 뜯어서 소리를 내는 하프시코드와는 달리 피아노 또는 피아노포르테는 해머로 현을 쳐서 소리를 만들기 때문에 부드러우면서도 큰 소리를 낼 수 있다. 이 시기에 만들어진 피아노 가운데 3대가 오늘날까지 전해지고 있으나 벌레가 먹는 등 손상이 심해 원래의 소리를 재연할 수는 없다. 피아노는 1709년에 출현한 이후 끊임없이 개선되며 반

세기가 지난 시점에 산업혁명이 시작되었고 피아노가 본격적으로 대중에게 보급되기 시작하였다. 최초의 피아노 공개 연주회는 1768년 런던에서 바흐의 막내아들인 요한 크리스티안 바흐(Johann Christian Bach, 1735~1782)가 연주하였다.

모차르트, 베토벤 등 고전주의 거장들은 많은 피아노곡을 작곡하였다. 이들 피아노 악보는 출판되어 대중에 의해 연습곡이나 연주곡으로 쓰이기 시작하였다. 당시 상류층 여성의 세 가지 필수 덕목은 뜨개질과 프랑스어와 피아노 연주였다. 따라서 이들을 위한 피아노 소나타 연습곡이 많이 작곡되었다. 베토벤은 '월광', '열정' 등 모두 32곡의 피아노 소나타를 작곡하였으며 아마추어 연주자를 위한 곡도 많다.

피아노의 소리는 관련 기술이 발전하면서 점차 개선되었다. 특히 산업혁명이 한창 진행되고 있던 1800년대 중후반에 이르면서 피아노 제작에 철골 프레임과 교차 장현을 활용하게 되었다. 이렇게 만들어진 새로운 피아노의 소리는 곡의 표현과 해석을 보다 완벽하게 할 수 있다.

04 미뉴에트와 스케르초

소나타와 함께 미뉴에트도 고전주의의 대표적인 음악 형식으로 자리 잡았다. 미뉴에트는 주로 기악곡의 3악장에 쓰였다. 짧은 스텝으로 우아하게 춤추는 것을 의미하는 미뉴에트는 3박자의 춤곡으로 선율이 쉽고 우아한 분위기를 만들어 낸다. 태양왕 루이 14세의 프랑스 궁정에서 처음 등장한 프랑스풍의 음악이었다. 당시 빈에서는 프랑스 문화에 대한 동경과 함께 우아한 춤곡인 미뉴에트가 크게 유행하였다.

한편 미뉴에트 대신 스케르초 형식이 3악장에 쓰이게 된 것도 특이하다. 스케르초는 '해학', '농담', 또는 '희롱'을 의미하며 빠르고 경쾌한 리듬

감을 특징으로 한다. 베토벤의 경우 2번과 3번 교향곡에서 3악장을 스케르초로 구성하여 힘차고 빠르게 질주하는 음악을 선보였다. 이로써 기존 음악과는 달리 순수음악의 독특한 맛과 새로운 멋을 나타낼 수 있게 되었다고 평가받고 있다.

이외에 고전주의 음악은 주제를 정하고 이를 전개해 나가는 과정에 안정-불안정-안정, 유쾌-불쾌-유쾌 등과 같이 극적으로 대비되는 형식의 틀을 갖는다. 당시에는 곡을 만들 때 음악에서 다루게 될 주제의 틀을 먼저 정하였다. 이러한 틀 속에서 음악이 전개되므로 일관되고 탄탄한 논리 구조 속에서 음악이 만들어진다. 베토벤은 철저하게 논리 구조를 추구하였고 일관된 틀 속에서 음악 작업을 한 대표적인 음악가이다. 반면 모차르트는 이러한 틀을 벗어 던지고 본능과 즉흥적인 감성에 따르면서 낭만주의 음악 세계를 펼친 것으로 평가된다.

05 메트로놈의 발명과 근대 음악

이전 바로크 시대(1600~1750년대)의 실내악은 주로 트리오 형태로 연주되었다. 곡 전체의 반주는 첼로 또는 하프시코드가 맡았으며 그 외에 두 대의 바이올린으로 구성되었다. 이때의 반주는 모든 악장의 리듬이 처음부터 끝까지 똑같았으며 이를 통주 저음 또는 지속 저음이라 한다. 따라서 곡의 도입부분을 조금만 들어도 즐거운 곡인지, 슬픈 곡인지 전체 음악의 분위기가 예상되었다.

그러나 고전주의 시대에는 '워킹 베이스(walking bass)'라 불리는 새로운 반주 형태가 나타났다. 이는 글자 그대로 걷듯이 리듬을 만드는 것을 의미한다. 느린 걸음과 빠른 걸음처럼 긴 음과 짧은 음이 교대로 나타나므로 다양한 리듬 속에서 음악이 다채롭고 흥미로워졌다. 이 때 가장 중

요한 것은 음의 길이가 정확해야 한다는 점이다. 자연스럽게 음의 길이를 정확하게 측정하는 기기가 필요하게 되었고, 1816년에 요한 멜첼(Johan Nepomuk Malzel, 1772~1838)이 발명한 메트로놈은 획기적인 것으로 음악 분야에 빠르게 확산되었다. 이전까지는 사람의 맥박이나 심장고동 또는 진자의 움직임 등을 기준으로 박자의 표준화를 시도하였으나 모두 정확하지 않아 음악 작업에 사용하는 것이 불편하였다.

최초로 만들어진 메트로놈은 시계 장치의 원리를 활용한 것으로 1696년에 프랑스에서 만들어졌다. 이때의 메트로놈은 진자를 한번 움직이게 하여 박자를 맞추었으나 일정 시간 흐르면 스스로 멈춰버리는 초보적인 수준의 것이었다. 이후 1816년 멜첼에 의해 휴대하기 편하고 정확한 메트로놈의 기술이 개발되어 특허까지 받았다. 1817년부터 베토벤은 멜첼의 메트로놈을 사용하여 음악 작업을 한 것으로 알려진다.

메트로놈은 진자의 움직임을 여러 형태로 조정하여 길고 짧은 박자에 맞춰 탁~탁~ 소리까지 내주는 일종의 시계 장치이다. 기계식 시계 장치는 13세기에 처음 나타났으며 17세기에 진자를 활용한 고도의 기계식 시계가 선을 보였다. 휴대용 시계의 보급이 시작된 18세기 이전까지 유럽 대부분의 도시나 마을 한 가운데 교회나 성당의 종루와 시계탑에는 커다란 기계식 시계장치가 자리 잡아 누구나 볼 수 있었다. 시계탑의 시계가 특정 시각을 알리고 이에 맞추어 종탑의 종이 울려 퍼지게 된다. 이런 규칙적인 시각과 종소리는 당시 관료와 장인, 상인, 그 외에 마을 사람들의 일상 생활양식 모두를 규정하였다. 따라서 시계의 발명과 사용은 산업혁명 시기의 증기기관보다 100여 년 앞서서 근대 산업 사회의 출발을 알리는 상징적인 것이었다. 이와 함께 메트로놈은 근대 음악 세계의 출발을 알리는 상징이기도 하다.

메트로놈이 발명되면서 정확한 BPM(Beats Per Minute)의 박자와 속

도가 음악에 도입되었으며 메트로놈은 모든 음악가들에게 필수품이 되었다. 당시 음악계를 대표하는 살리에리와 베토벤도 메트로놈을 사용하였으며 악보에 M자를 표시하여 박자를 나타내기 시작하였다. 멜첼은 당시 음향 분야의 전문가로서 메트로놈 이외에 보청기도 개발하였다. 베토벤이 청력이 약해지면서 사용한 나팔처럼 생긴 보청기도 멜첼이 제작한 것이었다.

06 실내악, 현악 4중주

이 시기에 트리오 형태의 실내악이 변형되어 현악 4중주가 선을 보이기 시작했다. 고음역대 주선율의 제1 바이올린과 보조 선율의 제2 바이올린, 저음역대 독립 선율의 첼로, 고음과 저음 사이 중간 음역대의 소리를 채우는 비올라가 함께 어울리는 연주 형태이다. 이러한 구성으로 고음과 저음과 중간음의 조화롭고 아름다운 음악이 만들어졌다.

현악 4중주를 연주하는 하이든(유화/1790년 작) 작자 미상

하이든이 현악 4중주곡을 처음 작곡한 것은 1750년, 18세 때였다. 당시 하이든이 초대받은 궁정에 악기를 연주할 수 있는 네 사람이 있었다. 네 사람을 위한 실내악 곡을 의뢰받은 하이든은 작업을 하면서 현악 4중주의 조화로움과 아름다움에 빠지게 되었다. 이후 하이든은 83곡의 4중주곡을 작곡하였고 "현악 4중주의 아버지"로 불린다. 하이든이 1781년에 작곡하여 러시아대공 파벨 페트로비치에게 헌정한 '러시아 4중주'(현악 4중주 작품33의 6곡)는 경쾌하고, 재치 있으며, 대중적인 현악 4중주곡의 전형으로 평가되고 있다.

1780년대 후반에는, '종달새', '개구리', '면도날' 등 4중주곡을 작곡하였다. 말년에 런던의 공공음악회장에 모인 대중을 위해 작곡한 '런던 4중주'와 '아포니 4중주'는 최고 경지의 곡으로 평가된다. 한편 '황제찬가'인 '황제 4중주' 가운데 2악장 변주곡의 주제는 "하느님, 우리의 프란츠 황제를 보호하소서."로 시작한다. 이 선율은 후에 독일의 국가가 되었다. 하이든의 '러시아 4중주' 곡은 모차르트(1756~1791)를 감동시켰고 '하이든 현악 4중주'를 발표하기에 이른다.

현악 4중주 등 실내악의 경우, 악기 편성이 작은 규모이며 연주시간은 짧고 곡의 주제도 상대적으로 가볍다. 고전주의 작곡가들의 활동 초기에는 실내악 작곡으로 음악 활동을 시작하여 점차 교향곡 등 대작을 작곡하는 경우가 많았다. 특히 실내악은 다른 기악 작품에 비하여 상대적으로 쉽게 감상하고 이해할 수 있는 음악이다. 하이든, 모차르트, 베토벤은 현악 4중주곡을 작곡하고 연주함으로써 후원자들과 연주자들에게 더욱 가깝게 다가갔다. 자신의 음악 세계를 알리는 좋은 방법이었던 것이다. 현악 4중주의 출현으로 많은 사람들이 기악 음악에 보다 친숙해질 수 있게 되었다. 현악 4중주는 음악 시장이 커지는 데에도 크게 기여한 것으로 평가된다.

07 모차르트 오페라 vs 베토벤 오페라

바로크 시대에 음악의 중심이었던 오페라는 이후 고전주의 시대에도 여전히 많은 사람들이 즐겼다. 왕족과 귀족들은 궁정이나 살롱에서 성악과 악기의 연주가 어우러진 오페라를 즐겼다. 일반 시민들은 오페라를 값싼 악단용으로 편곡해서 즐기게 되었다. 이 시기에 서민들의 큰 기대 속에 등장한 것이 관악 앙상블, 즉 관악 밴드이다. 독일에는 거리의 관악 밴드가 많았으며 특히 목관 밴드로 오페라 곡을 즐기는 사람들이 많았다. 모차르트는 목관 밴드를 위하여 오페라 '후궁으로부터의 도주'를 편곡하기도 하였다.

오페라는 이탈리아 음악의 핵심이며, 이탈리아인의 자랑이다. 이 때문에 오페라 분야에서 독일의 음악가들이 두각을 나타내기 어려웠다. 빈 궁정의 오페라 관계자도 거의 이탈리아인이었다. 빈에서 모차르트의 오페라 작품은 흥행에 성공하지 못했다. 모차르트가 뮌헨 궁정에서 작곡했던 '이도메네오'에 대해서도 많은 지적과 혹평을 받았다. 그러나 독일 오페라 극장용으로 작곡한 '후궁으로부터의 도주' 이후 모차르트의 작품은 이탈리아 오페라를 능가하는 수준이 되었다. 모차르트의 3대 걸작인, '피가로의 결혼'(1786), '돈조반니'(1787), '코지판투테'(1789)가 발표되면서 독일의 오페라는 상상도 할 수 없는 높은 수준에 올라섰다. 이 곡들의 특징은 모차르트 특유의 우스꽝스럽거나 경박한 가운데 우아하고 세련된 것이 조화를 이루며 재미있는 무대를 보여준 것이다.

모차르트와는 달리 베토벤은 '피델리오'라는 오페라 단 한 곡만을 작곡하였다. 내용은 죄 없는 사람이 정적의 모략으로 감옥에 가게 되자, 그의 아내 레오노레가 피델리오라는 가명으로 사랑하는 남편을 구해낸다는 이야기이다. 이 작품은 9년간 수정하고 보완하여 첫 판부터 세 번째 판까지

서곡이 발표되었는데 각각 '레오노레' 1번, 2번, 3번이라 부른다. 1814년 초연 때 연주되었던 서곡은 '피델리오 서곡'이라 한다. '피델리오'는 사랑과 휴머니티의 내용을 다루며 정의와 자유를 통한 인간 해방의 높은 이념을 추구하였다. 베토벤의 이상주의 예술의 진수를 잘 보여주는 작품으로 오페라 역사상 가장 충실한 내용으로 평가 받기도 한다.

08 알라 로시니 레스토랑과 로시니 스테이크

당시 베토벤에 버금가거나 능가하는 명성과 인기를 누린 음악가가 있었다. 오페라 무대가 공전의 히트를 이어가며 유명세를 타고 있었던 로시니(Gioachino Rossini, 1792~1868)이다. 1816년, 로마에서 '세비야의 이발사'가, 나폴리에서 '오델로'가 공연되며 로시니의 인기는 하늘 높이 치솟았다. 비엔나까지 로시니의 명성과 인기가 이어지면서 당시 교향곡 9번 작업을 하며 음악 세계의 정점으로 치닫고 있는 베토벤의 인기와 명성을 무색하게 할 정도였다.

1800년대로 접어들면서, 음악이 시민계급 속으로 흘러가게 되고 시민도 음악회, 오페라에 갈 수 있게 되면서 피아노의 리스트나 바이올린의 파가니니 등은 연주회의 스타가 되었다. 인기에 비례하여 수입도 크게 뛰었다. 그러나 흥행의 가장 중심은 여전히 오페라였으며 기악 콘서트는 그에 미치지 못하였다.

오페라의 명인 로시니는 1829년 '윌리엄 텔'을 파리의 무대에 올린 후 작곡 활동에서는 은퇴하였다. '윌리엄 텔'의 무대는 매년 수없이 이어졌고 그로부터 얻는 수입도 만만치 않았다. '윌리엄 텔'은 정가극인 오페라 세리아인데 룰라드(roulade: 장식음으로 삽입된 신속한 연속음), 음이 점점 강해지는 크레센도 등이 거침없이 등장하면서 관객들을 열광시키며 오랜

기간 지속적으로 사랑을 받았다.

로시니는 은퇴 후 명을 달리하는 때까지 40여 년간 여유롭게 인생을 보냈다. 그러나 로시니의 은퇴를 누구보다 아깝게 생각한 사람은 바그너였다. 로시니 오페라의 몇몇 장면에서 미래의 음악을 보았기 때문이었다. 로시니의 은퇴 후 30년 가까운 세월이 지난 1860년에 파리에 있는 로시니를 찾은 바그너는 미래의 음악을 열어가지 않고 은퇴한 것에 대하여 범죄라고까지 했다. 그러나 은퇴한 로시니를 다시 음악계로 불러들이지는 못했다. 미래지향적이고 진보적인 바그너와는 달리 로시니는 보수적이었던 것도 이유의 하나였을 것이다. 로시니는 식도락을 즐겼으며 미식가로 유명했다. 지금도 "알라 로시니"라는 로시니풍의 조리법으로 요리하는 음식점이 있다. 특히 송로버섯(트러플)을 이용한 요리의 이름에 로시니가 붙는 경우가 있으며 "로시니 스테이크"라는 비프스테이크가 전해지고 있다. 뿐만 아니라 로시니의 이름을 걸고 경연하는 요리대회가 있을 정도이다.

09 오페라 오케스트라의 집단 초상화

산업혁명이 시작되어 진행되고 있던 당시에도 귀족과 부유한 상인계급 등 시민들의 관심은 여전히 오페라에 쏠렸다. 오페라 극장은 성황을 이루며 큰 수익을 냈으나 기악 콘서트의 수익은 오페라에 미치지 못했다.

오페라 극장에는 무대 앞쪽 움푹 패인 곳에 오케스트라 공간이 들어선다. 에드가 드가(Edgar Degas, 1834~1917)의 작품, '오페라 극장의 오케스트라'에서는 실내 연주회장의 연주 모습과 무대 위를 엿볼 수 있다. 그림 속 오케스트라의 한 가운데 제일 앞쪽에는 바순 연주자가 볼에 가득 숨을 모아 연주하고 있다. 오페라 극장의 오케스트라 모습을 있는 그대로 나타낸 것은 아니며 각 악기 연주자의 자리 배치도 실제와는 다르다.

이 그림은 당시에 유행했던 일종의 그룹 초상화로서 오케스트라 단원들을 묘사하고 있다. 등받이의 뒷면이 보이는 의자에 앉아서 연주하는 사람은 콘트라베이스 주자이다. 콘트라베이스의 스크롤 머리 부분은 발레 무대를 압도하듯이 무희들 사이로 삐죽 올라와 있다. 콘트라베이스 연주자는 뒷모습이 나타나 있지만 악기와 연주자가 큰 비중을 차지하고 있으므로 바순 연주자와 함께 집단 초상화의 중심이다. 예나 지금이나 공연 무대가 시작되면 무대 뒤의 사람에게 가장 궁금한 것은 청중이 얼마나 찾아왔는지, 반응은 어떤지 등이다. 그림을 유심히 들여다보면, 왼쪽 상단의 무대 뒤 창밖에서 고개를 빼꼼히 내밀고 무대와 객석을 확인하고 있는 사람이 희미하게 보인다. 이 사람은 드가의 친구인 작곡가 엠마누엘 샤브

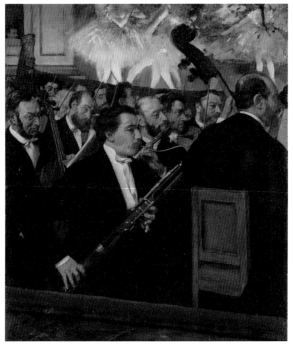

오페라 극장의 오케스트라(유화/56.5X46cm/1869년 작) 드가(Edgar Degas/1834~1917)

리(Emmanuel Chabrier, 1841~1894)로 알려져 있다. 그는 내무성 관리이며 독학으로 작곡과 피아노를 배웠다. 본격적인 작곡은 1870년대부터 시작하였으므로 그림 속 발레 음악회에는 음악 공부 겸 현장 경험의 일환으로 참가한 것 같다.

10 뉴올리언스 성악가의 리허설

'오페라 극장의 오케스트라'가 그려진 1869년 직후 드가는 미국 여행길에 올랐다. 1872년 가을부터 1873년 초까지 미국에서 생활하면서 드가는 많은 경험을 하였다. 드가가 뉴올리언스에 체류했던 몇 개월 동안 가장

리허설하는 성악가들(유화/81X65cm/1873년 작) 드가(Edgar Degas/1834~1917)

참기 어려웠던 것은 음악을 접할 수 없었던 것이었다. 1808년 미국에서 처음 건립된 가극장이 뉴올리언스에 있었으나 공연과 연주회는 자주 개최되지 않았다. 그래서인지 드가는 음악을 접하기 위해 스스로 적극적인 노력을 하였다. 그 가운데 하나가 연주회의 리허설을 찾아 이를 즐겼으며 화폭에 옮기기도 하였다. 대표적인 작품으로 '리허설하는 성악가들'을 들 수 있다. 두 명의 여성 성악가가 노래와 율동을 주고받으며 리허설을 하고 있는 모습이다. 피아노 연주자는 악보로부터 성악가들로 시선을 돌리는 순간이다. 순간의 움직임으로부터 리허설의 현장감이 느껴진다. 드가는 여성 성악가의 노래와 피아노 반주 소리를 가까이서 보고 들으며 음악에 대한 갈증을 풀었을 것이며 감동적인 리허설 모습을 화폭에 옮겨 담았다.

드가의 '리허설하는 성악가들'의 그림을 통하여 1870년대, 미국 남부 지역인 뉴올리언스에서 문화와 예술이 서서히 움트고 있는 현장을 접할 수 있다. 당시 미국 문화 예술의 뿌리는 유럽에서 전해진 것이었다. 미국 남부 지역은 목화 재배와 면화 관련 사업이 주를 이루고 있었다. 유럽지역의 모직 산업과 함께 면직 산업이 활발해 짐에 따라 미국으로부터 면화수입도 증대되고 있었다. 드가가 이곳에 온 것도 목화, 섬유 산업 비즈니스와 관련이 있다.

11 목화 이야기와 재즈

1806년, 프랑스의 나폴레옹은 영국을 압박하기 위하여 대륙 봉쇄령을 선포하여 영국과 대륙 사이의 모든 교역을 봉쇄하였다. 이러한 대륙 봉쇄령은 대서양 건너 미국에도 영향을 미쳤다. 미국은 프랑스와 영국 간 고래싸움을 구경하면서 큰 이익을 얻게 된다. 영국과 프랑스 어느 편도 들

수 없었던 미국은 대륙봉쇄령을 피하려 1807년 출항정지 조치를 발표하였다. 자연스럽게 해운, 조선업에 집중된 산업자본이 다른 산업으로 분산되기에 이른다. 이 과정에서 산업간 균형 발전을 도모하게 된 것이다. 유럽과의 무역이 단절되어 유럽의 공산품이 들어오지 못하게 되자 미국은 자국 공산품 수요 증대에 대응하여 기계화 생산에 박차를 가하게 된다. 특히 뉴잉글랜드의 섬유산업 발전이 눈부시다. 미국의 면직물 산업이 본격화되기 시작한 것이다.

드가는 1872년 가을부터 5개월간 영국 런던을 거쳐 미국 뉴욕과 뉴올리언스를 여행하였다. 이 시기에 드가는 미국의 산업기술 수준이 빠르게 발전하고 있는 모습을 인상 깊게 보았다. 그의 그림 '뉴올리언스 목화사무소의 초상'은 뉴올리언스의 사무실 내의 모습을 그린 집단 초상화이다. 드가의 삼촌인 미셸 뮈송(Michel Musson)이 운영하는 뉴올리언스의 목화

뉴올리언스 목화사무소의 초상(유화/73X92cm/1873년 작) 드가(Edgar Degas/1834~1917)

사무소에서는 드가의 형제들이 일을 하고 있었다.

목화 사무소의 실내에는 흑인의 모습이 보이지 않는다. 그들은 태양이 뜨겁게 내리쪼이는 뉴올리언스의 목화밭에서 힘든 노동을 하고 있었을 것이다. 매우 고된 일이므로 노래를 부르며 견뎌냈을 것이다. 아프리카의 고향을 그리워하는 애절한 마음을 담아 노래를 부르기도 하였다. 이러한 노래는 후에 "재즈"라는 새로운 양식의 음악으로 자리를 잡게 된다. 뉴올리언스는 "재즈"의 발상지이다.

흑인들의 땀과 노동으로 수확하게 된 미국 남부 지역의 원면은 유럽의 면직물 산업의 원료로 쓰였다. 당시 유럽에서는 방적과 방직 산업이 활발하였고 원면의 수요도 증대하였다. 원면은 주로 인도나 미국에서 수입하여 공급되었다. 그림 속 면화들은 검사를 거쳐서 뉴올리언스의 항구에서 선적되어 대서양을 건너 영국이나 프랑스의 공업단지에 있는 섬유 공장으로 보내질 것이다.

한편 러시아는 프랑스 나폴레옹의 대륙 봉쇄령을 어기고 영국과 교역을 하였으므로 이를 응징하기 위하여 나폴레옹은 60만 대군으로 러시아 원정길에 오른다. 그러나 러시아 군에 패배하고, 나폴레옹 제국의 붕괴로 이어진다. 러시아가 프랑스를 물리친 1812년의 70주년을 기념하여 1882년에 차이코프스키의 '1812년 서곡'이 발표되었다. 이 곡은 프랑스의 국가와 러시아 국가가 번갈아 등장하며 극적인 전쟁의 상황을 묘사하고 있다. 실제 대포 소리가 포함되어 있는 특별한 곡으로 널리 알려지고 있다.

12 오페라와 사교

1차 산업혁명 전후의 시기와 1800년대로 접어들면서 유럽 곳곳에 대규모 오페라극장들이 문을 열었다. 대표적인 오페라극장을 정리해 보면, 런

던로열 오페라하우스(Royal Opera House)는 1732년에 2,098석 규모로 개장하였고 1809년 재개관하였다. 밀라노의 스칼라극장(Teatre alla Scala)은 1778년에 3,000석 규모로 개장하였다. 빈국립 오페라극장(Wiener Staatsoper)은 1869년에 2,209석 규모, 파리국립 오페라극장(Le Grande Opera)은 1875년에 2,200석 규모, 뉴욕메트로폴리탄 오페라극장(The Metropolitan Opera)은 1883년에 4,000석 규모로 개장하였다.

각각의 오페라 극장에는 최고 수준의 오케스트라는 물론 합창단과 발레단이 상주하고 있으며 끊임없이 연습과 연주회를 이어가고 있다. 2천 석 이상 4천 석에 이르는 대규모 오페라극장에서 1층은 일반 시민, 2층 이상의 박스 석은 왕족이나 귀족을 위한 공간으로 운영되었다. 오페라극장은 공공극장이므로 표를 사면 어느 누구나 들어올 수 있지만 내부 공간은 구분이 되어있으며 좌석별 가격도 크게 다르다.

대규모의 오페라극장에는 다양한 사람들이 찾아온다. 지위의 고하를 불문하고 부자건 가난한 사람이건 누구나 표를 사서 오페라 극장에 올 수 있다. 오페라와 음악에 관심이 있어서 오는 사람이 대부분이겠으나 단순히 사교 차원에서 사람 만나기를 즐기기 위해 오는 사람도 있다. 오페라의 무대가 시작되기 전이나 인터미션의 시간에 극장의 로비에서 와인을 즐기며 많은 사람들과 어울릴 수 있다. 오랫동안 만나지 못한 친구를 만나는 공간과 시간이 되기도 한다.

르노아르(Auguste Renoir, 1841~1919)의 그림, '특별석'은 당시 오페라 연주회장의 다양한 분위기를 나타내 보여주고 있다. 우선 특별석은 비교적 여유 있는 사람이 들어갈 수 있는 연주회의 비싼 좌석이다. 그림 속 앞쪽의 여성은 이제 곧 시작될 연주회에 잔뜩 기대하고 있는지 약간 상기된 표정을 보여준다. 그러나 뒤에 앉아 있는 남성은 망원경으로 다른 곳을 보고 있는 등 곧 시작될 무대의 연주에는 관심이 없는 것 같다. 가장 먼저

특별석(유화/80X63cm/1874년 작) 르노아르(Auguste Renoir/1841~1919)

눈에 들어오는 것은 여성의 시선과 남성의 망원경 너머 시선의 각도가 사
뭇 다르다는 것이다. 남성의 시선은 무대보다 높은 다른 곳을 향하고 있
다. 아마도 보다 높은 곳에 있는 다른 관람석이나 특별석을 보고 있는 것
같다. 남성은 그곳의 누구를, 왜, 그토록 열심히 찾아보고 있는 것일까.
그 해답은 또 다른 그림에서 찾아 볼 수 있다.

여성 화가인 메리 카사트(Mary Cassatt, 1844~1926)의 그림, '오페라
극장의 검은 옷의 여인'을 보면 오른 쪽의 검은 옷을 입고 있는 여인은 차
분한 분위기의 아름다운 모습이다. 이 여인은 열심히 오페라 망원경으로
무대를 들여다보며 감상을 하고 있다. 그런데 왼쪽 저 멀리 아래층의 다

오페라극장의 검은 옷의 여인(유화/81.28X66.04cm/1879년 작) 카사트(Mary Cassatt/1844~1926)

른 박스 석에서 한 남성이 검은 옷을 입은 이 여성을 망원경으로 훔쳐보고 있다. 남성의 망원경의 각도를 보면 바로 여성 쪽을 보고 있음을 알 수 있다.

오페라 극장에 와서 무대는 보지 않고 다른 좌석으로 망원경을 들이대는 사람이 있는 것은 예나 지금이나 크게 다르지 않는 것 같다. 사교도 음악 활동의 한 부분이라 한다면 좋게 보아 넘어갈 수도 있겠다.

13 교향곡의 시작

바로크 시대(1600년~1750년)에 오페라가 음악의 중심이었다면 고전주의 시대에는 교향곡이 음악의 중심이었다. 이러한 고전주의 시대 교향곡의 시작은 바로크 시대의 오페라에서 비롯되었다. 빠름-느림-빠름으로 구성되어 있는, 한 악장의 오페라 서곡(overture)이 교향곡으로 발전한 것이다. 오페라가 시작되기 전에 서곡의 연주로 무대가 열렸다. 서곡의 연주는 음악회가 시작하기 전에 웅성거리고 시끌벅적한 분위기를 점차 안정시켜서 성악 중심의 본 무대로 이끌었다. 음악회의 첫 곡인 심포니 서곡에 사람들의 관심이 점차 커지게 되었다. 따라서 한 악장의 서곡은 오페라나 음악회와 상관없는 독립적인 기악 연주곡으로 발전하였다. 이때, 심포니 서곡의 빠름-느림-빠름의 부분이 각각의 악장으로 독립하여 3개의 악장으로 구성되었다. 1악장은 빠르게, 2악장은 느리게 그리고 3악장에서 다시 빠르게 연주되었다. 여기에 춤곡인 미뉴에트가 새롭게 3악장 자리에 추가로 들어오면서 총 4악장의 교향곡으로 발전하였다. 이후 1800년대 중반부터 교향곡은 오페라의 서곡에서 완전히 탈피하여 독립적인 기악 음악으로 자리 잡게 되었다.

최초의 교향곡은 모차르트가 1764년 런던에 1년간 체류하면서 작곡하였다. 당시 바흐의 막내아들인 크리스티안 바흐를 만나고 그의 영향을 받아 만든 곡이다. 초기에는 연주 시간이 약 10~12분 정도로 짧았으나 이후 25분 정도로 길어졌다. 1770년대에 이르면서 관과 현과 타악기들의 소리와 역할이 뚜렷해지는 가운데 모차르트의 자유분방함과 개성이 서서히 교향곡에 구체화되어 나타나기 시작하였다. 모차르트는 1777년에 프랑스와 독일 등지를 여행하며 '파리', '린츠' 등과 같은 교향곡을 작곡하였다. 1786년 30세 때에는 '프라하'를, 1788년 6월부터 8월에 걸친 한 여름

의 기간에는 모차르트의 3대 교향곡으로 불리는 39, 40, 41번(주피터)의 3편을 작곡하는 등 모두 41편을 작곡하였다.

모차르트보다 24년 먼저 태어났고 18년 후에 생을 마감한 하이든은 '현악 4중주의 아버지'뿐만 아니라 '교향곡의 아버지'로도 불린다. 하이든은 에스테르하지 궁정의 부악장과 오페라 감독으로 활동하였다. 에스테르하지 궁은 베르사유 궁을 모방하여 만든 126개의 게스트룸과 대규모 정원은 물론 공연장까지 갖춘 거대한 궁전이며 하이든은 여기에서 음악 활동을 하였다. 당시 궁정 음악회 무대의 바로 아래쪽은 오케스트라의 공간으로 빨간색 의상을 맞춰 입은 단원이 둘러앉아 탁자 위에 펼쳐놓은 악보를 보며 연주하였다. 하이든은 하프시코드를 연주하면서 오케스트라를 지휘하였다.

하이든의 궁정 음악가로서의 계약 조건 가운데 하나는 주 2회 연주해야 한다는 것이었다. 이는 1년에 100회 넘게 연주해야 하는 것을 의미하며, 실제로 110곡의 교향곡을 작곡하였다. 이 가운데 44번 '장송 교향곡', 45번 '고별 교향곡', 49번 '수난곡'은 잘 알려진 곡이다. 특히 '고별 교향곡'은 흥미로운 이야기를 갖고 있다. 1772년 여름 휴가철, 집으로 돌아가야 할 오케스트라 단원들이 휴가 명령이 떨어지지 않아 궁에 머물면서 무더위 속에 연주를 하게 되었다. 하이든이 단원들의 마음을 후작에게 전하기 위하여 작곡한 곡이 '고별 교향곡'이다. 이 곡의 마지막 4악장 끝부분에서 단원들이 한 사람씩 연주를 끝내고 악기와 보면대를 들고 촛불까지 끄고는 퇴장하도록 연출을 하였다. 마지막에는 불빛이 사라지듯 소리도 사라지고, 짐을 싸서 떠나는 분위기를 만들어낸다. 다음날 에스테르하지 후작은 단원들의 마음을 읽었는지 휴가를 명하였다고 한다.

하이든은 빈과 파리, 런던 등 당시 대도시의 악보 출판사들의 의뢰를 받아 작곡하기도 하였다. '파리 교향곡'과 '런던 교향곡'이 대표적이다. 대

중을 염두에 두고 작곡한 '파리 교향곡'(No. 82~87)은 파리로부터 작곡 의뢰를 받아 만들어진 곡으로 웅장하며, 특히 86번은 1789년 프랑스 혁명 때 단두대에서 죽음을 맞이한 마리 앙투아네트 왕비가 좋아했던 곡으로 '왕비 교향곡'이다. 1790~1792년과 1794~1795년에는 두 차례 런던으로 초청 연주여행을 하며 자작곡을 지휘하고 연주하였다. 이때 94번 '놀람', 100번 '군대', 101번 '시계', 104번 '런던' 등 교향곡으로 런던의 청중을 매료시켰다. 하이든은 계약을 통하여 작품의 위촉을 받아 작곡하고 스스로 지휘하며 수입을 얻는 최초의 근대적 음악가였다.

14 베토벤의 교향곡과 일상의 생활

하이든이 1792년, 첫 번째 런던 여행에서 돌아올 때, 베토벤을 만났다. 이후 베토벤은 1800년 4월에 독립 음악아카데미를 열었으며 하이든도 참여하였다. 아카데미에서 베토벤은 1번 교향곡을 발표하였다. 이후 베토벤의 3번 '영웅'은 위대한 영웅의 이상을 표현한 곡으로, 원래 나폴레옹에게 헌정할 의도로 작곡하였다. 나폴레옹은 스스로 왕관을 쓰며 황제로 되고, 부인 조세핀에게도 황후의 관을 쓰게 하였다. 국민으로부터 위양된 권력이 아니라 스스로의 힘으로 권력을 잡은 것이다. 국민 중심의 공화주의를 꿈꾼 베토벤은 크게 실망하여 나폴레옹의 황제 즉위식 소식을 듣고는 3번 교향곡의 제목에서 나폴레옹을 지워버렸다는 이야기는 잘 알려져 있다. '영웅' 교향곡의 악기 편성은 규모가 크다. 1악장은 691마디로 구성되어 연주시간도 16분인 긴 악장이다. 2악장은 느린 장송곡으로 이어지고, 3악장은 질주하는 스케르초로 이어진다. 3악장이 기존의 미뉴에트 대신에 스케르초로 구성되었다. 베토벤 스스로는 9번 합창 교향곡이 만들어지기 전까지 3번 영웅교향곡을 가장 높이 평가했다고 한다.

이어서 발표한 교향곡 5번 '운명'과 6번 '전원'은 매우 대조적인 교향곡이다. 5번에서는 운명의 동기가 전 곡에서 반복되므로 자연스럽게 통일성이 느껴진다. "운명이 문을 두드린다"는 의미의 빠빠빠 빠~~암, 빠빠빠 빠~~암 부분이 운명의 동기를 나타낸다. 3개의 짧은 음과 하나의 긴음이 연결된 소리는 단순하지만 강한 에너지를 내뿜으며 전곡에 나타난다. 6번 전원 교향곡은 19세기 낭만주의 표제 교향곡의 효시이다. 악장마다 문학적이고 회화적인 표제를 붙였다. 이후 9번 '합창'에서는 성악이 교향곡에 포함된 장대한 심포니를 연출한다. 베토벤이 청각을 완전히 상실한 이후 1824년에 작곡한 9번 교향곡 '합창'은 쉴러의 "환희의 송가"를 토대로 하고 있다. 마지막 악장에서 "인류는 모두 형제, 손을 맞잡고 환희 아래 모이자"가 울려 퍼진다.

베토벤의 귓병이 악화된 것은 1810년부터인데 멜첼이 제작한 나팔 형태의 보청기도 점차 소용없어지게 된다. 이후에는 소통을 위하여 필담을 하기에 이르렀으며 당시의 필담 노트 수백 권이 전해져 베토벤 연구에 활용되고 있다. 특히 필담이 시작된 시기에 작곡된 교향곡 7번은 베토벤의 내면세계가 가장 잘 표현된 곡으로 평가되고 있다. 청력이 악화된 때문인지 선율보다 화성과 리듬이 강조되고 있는 것이 인상적이다.

베토벤은 수시로 목욕을 즐겼으며, 그래서 귓병이 생겨났다는 설도 있다. 목욕 대신에 주전자의 물을 뒤집어쓰면서 소리 지르며 악상을 찾기도 했다. 이러한 소동으로 아래층에 물이 흘러내리기도 하였다. 베토벤이 20년간 빈에서 살면서 70번 이사해야 했던 이유가 여기에 있기도 하다. 빈번한 이사가 가능했던 것은 당시 빈의 시가지에는 서민용 집들이 있었고 가구가 딸린, 이른바 풀옵션의 임대아파트였기 때문이었다. 그렇다면 19세기 빈에 사는 일반 시민의 일상은 어떠했을까? 당시에는 초를 켜서 어둠을 밝혔으며 식수는 집에서 떨어진 궁정 내 우물에서 양동이로 길어

와야만 했다. 높은 층은 물이나 생활용품을 나르는데 불편하여 집세는 고층일수록 쌌다. 상수도는 물론 하수도도 정비되어 있지 않았으며 대소변은 방에서 해결하고 창밖으로 내버렸다. 도로의 청소부는 이것을 옆 도랑으로 흘려버리고, 밤에는 돼지를 풀어 먹어치우게 했다. 시민의 보건과 위생은 위험 수준을 넘어섰으며 전염병 유행은 당연한 것이었다. 빈 성벽은 반경이 약 800미터이므로 좁은 성내 공간에 많은 시민이 열악한 생활환경 속에서 살고 있었다.

15 음정의 국제 표준화

이 시기에 오케스트라 활동이 활발하게 시작되었다. 당시 가장 훌륭한 오케스트라는 만하임 오케스트라였다. 만하임 오케스트라의 소리는 모차르트가 찬사를 보낼 정도로 음정이 정확하고 단단하며 소리가 살아있는 것처럼 연주회장을 휘감았다. 그러나 음향 표준화가 기술적으로 이루어지지 못했던 시기였으며 당시 악기 자체의 문제점들도 피해 갈 수 없다. 현악기들은 연주 도중에 음정이 변하는 경우가 빈번했다. 그 이유 중 하나는 조명이었다. 당시 연주할 때 악보를 밝히는 조명은 촛불이나 송진 등불이었다. 불꽃의 열기가 제법 강하여 현의 음정이 변할 여지가 있었다. 오늘날에도 연주회장의 무대 조명의 열기로 현악기는 음정이 내려가고 관악기는 음정이 올라가는 경우가 있다.

음의 높낮이 기준도 국가마다, 지역마다 크게 달랐다. 가령 1713년에 독일의 슈트라스부르크 성당 오르간에서는 기준음인 A음('라'음)의 진동수가 393Hz였으나, 함부르크에서는 489Hz였다. 이 정도로 기준음의 진동수에 큰 차이가 있다면 음악으로 소통이 안 될 정도였을 것이다. 1885년에 이르러서야 영국, 프랑스, 오스트리아, 독일, 이탈리아, 러시아 등 6

개국 대표가 모여서 국제표준 음고를 정하기 위한 비엔나 회의를 개최하였다. 그러나 높은 음을 사용하는 영국과 자국의 음고를 고집하는 프랑스가 불참한 가운데 음악가, 악기 제작자와 물리학자까지 참가하여 A음=435Hz로 정하였다. 이후 영국은 과감하게 음고를 낮추어 퀸즈홀 오르간의 음고를 1895년에 A음=439Hz로 정하여 새로운 필하모닉 음고로 사용하게 되었다. 현재 표준은 440Hz이며 이 음의 높이는 피아노 건반의 가운데에 위치한 라음에 해당하고 1초간 440회 진동한다는 의미이다. 실제로는 442~444Hz 정도가 표준으로 사용되고 그것에 맞추어 튜닝을 한다. 유럽에서는 448Hz 정도를 사용하는 오케스트라도 있다.

16 살롱음악회의 인기 음악가들

18세기 이후, 왕족과 귀족은 왕궁이나 궁정에서 전속 음악가들의 연주를 언제나 즐길 수 있었으나, 일반 시민들은 극장 이외에서는 음악을 즐길 수 없었다. 따라서 극장이 쉬는 날에는 가수와 연주자를 자택으로 초청하여 연주회를 개최하는 것이 유행처럼 확산되었다. 가수와 연주자의 규모가 점차 커지고, 초대되는 친구들의 숫자도 늘어났다. 이러한 음악회는 다양한 규모와 형태로 이루어지는데 대표적인 것이 살롱음악회이다. 살롱음악회는 친목, 사교 또는 접대를 위하여 이루어진다. 소수의 참석자들이 저택의 거실에서 음악을 즐기며 함께 감동을 나누게 된다.

왕이나 귀족의 고용으로부터 벗어나 자유로운 음악 활동의 선구자였던 베토벤도 자신의 집이나 후원자 저택의 거실 등에서 직접 연주도 하고 음악회를 주도해 나갔다. 베토벤은 귀족들이나 실업가, 또는 극장 지배인들의 후원을 받았다. 극장 지배인이 베토벤의 살롱음악회에 참석하여 연주를 들었다면 그 곡의 흥행 부분에 초점을 맞추어 감상하고 이것저것 많은

이야기를 할 것이다. 실업가라면 그의 부와 명예를 높여줄 음악인가를 생각할 터이고, 귀족이라면 그에 걸맞는 문화예술 이야기로 시간 가는 줄 모르고 음악세계에 빠졌을 것이다. 실제로 당시 음악가가 후원자에게 음악을 헌정하는 경우 헌정료를 받는 것이 상례였다. 가곡집의 경우에는 200플로린 정도, 교향곡의 경우에는 400플로린 정도를 받았다고 한다. 400플로린이라면 평균적인 기술자의 연봉 정도에 해당한다.

1789년 프랑스혁명 이후, 1800년대에 들어서면서, 과거 귀족이나 교회에 고용되었던 음악가들이 악보 출판이나 레슨과 연주회 등 자유로운 음악 활동을 할 수 있게 되었다. 따라서 귀족들의 요구나 기분에 맞추는 음악 활동을 할 필요가 없게 되었으며 이는 순수 예술 활동이 가능해졌음을 의미한다. 그러나 자유롭게 순수 음악활동을 하려다 보니 생활은 여유롭지 못한 경우가 많았다. 베토벤도 마찬가지였으며 그가 쓴 편지 내용에도 출판이나 이권 및 금전에 관련된 부분이 많았다. 동일 작품을 여러 출판사에 팔았다는 기록도 있다. 거작의 예술 작품만 쓴 것이 아니라 수입을 기대하며 작곡 활동도 하였다. 대표적인 활동으로 당시 민요에 피아노 반주를 붙여서 악보로 출판하는 일이었다. 당시 상류층 여성은 성악이나 피아노를 배우는 것이 일상이었으므로 악보의 수요가 많았다. 특히 피아노 반주가 붙은 악보가 많이 팔렸다. 민요 반주 악보의 제작은 음악가에게 어려운 일이 아니며 악보에 베토벤 편곡이란 것이 명시되면 많이 팔리기도 하였다.

슈베르트(Franz Peter Schubert, 1797~1828)는 빈에서 태어나 젊은 시절 괴테에 빠졌으며 이로부터 받은 영감을 악보로 옮겼다. 그래서 그런지 슈베르트의 음악은 문학적 정서가 풍부하며 성악가의 노래와 연주자의 반주가 주고받는 절묘한 타이밍에 감동을 자아낸다. 슈베르트의 대표작인 '마왕', '겨울 나그네', '아름다운 물방앗간 아가씨' '송어' 등에서 이

런 감동을 경험할 수 있다.

율리우스 슈미트(Julius Schmid)의 그림, '비엔나 타운 하우스에서 열린 슈베르트의 밤'은 지인의 저택 살롱에서 열린 음악회에서 슈베르트가 한가운데 피아노 앞에 앉아 연주하고 있다. 슈베르트를 사랑하는 사람들의 모임인 "슈베르티아데"의 살롱 음악회이다. 많은 참석자들이 앉거나 서서 함께 하고 있다. 살롱에 모인 사람들과 음악적인 교류를 하려는 듯 피아노 반주를 하며 적극적인 움직임을 보이는 슈베르트의 모습을 잘 나타내 보이고 있다.

비엔나 타운 하우스에서 열린 슈베르트의 밤(유화/64.8X64.7cm/1897년 작) 슈미트(Julius Schmid)

17 쇼팽의 살롱 음악회와 그의 연인

한편 쇼팽(Fryderyk Chopin, 1810~1849)도 살롱에 모인 적당한 숫자의 친근한 사람들이 함께 즐기기에 좋은 피아노 음악을 많이 작곡하였다. 폴란드 출신이며 젊은 시절에 빈과 파리로 나와 활동하였다. 그럼에도 불구하고 조국 폴란드의 민족음악 선율을 음악 작업에 적극 활용하였다. 피아노 연주와 함께 작곡으로 당대에도 큰 인기가 있었다. 쇼팽의 피아노 협주곡은 오케스트라를 압도하는 피아노 소리와 건반위의 절묘한 손놀림으로 사람들의 귀는 물론 눈길을 사로잡으며 피아노가 항상 중심에 있었다. 그러나 쇼팽의 내성적인 성격 때문인지 공공연주회장에서의 연주보다는 살롱에서의 연주를 많이 하였다.

쇼팽을 이야기할 때 그의 연인 조르주 상드가 빠질 수 없다. 그녀는 당시 파리 사교계 살롱 문화의 중심인물이었다. 여성 해방의 아이콘이자 문필가이기도 하며 쇼팽의 작품 활동에 영감을 불어넣어준 사람이었다. 따

상드와 쇼팽의 초상(유화/38X45.5cm/1838년 작)
들라크루아(Eugene Delacroix/1798~1863)

라서 두 사람 사이에 피아노가 빠질 수 없다. 들라크루아가 그린 '상드와 쇼팽의 초상화'에서도 두 사람은 피아노 앞에 앉아 있다.

조르주 상드는 리스트와도 친분이 있어 리스트의 살롱 음악회에 참석하기도 하였다. 리스트는 당대 최고의 피아노 연주자였다. 그는 살롱에서 피아노 연주회를 자주 열기도 하였는데 신들린 듯한 연주에 많은 사람이 넋을 잃기도 하였다. 리스트의 살롱 음악회 모습을 그린 요제프 단하우저(Josef Danhauser 1805~1845)의 그림 속 인물들은 거의 같은 시기의 인물이기는 하지만 실제로 모여 있는 모습을 그린 것은 아니다. 피아노 제조업자인 콘라드 그라프가 자신의 명성과 피아노 광고 홍보를 위하여 의뢰하여 상상으로 그린 그림이다. 이 그림에는 당시 파리 사교계의 핵심 인사들이 총출동하였다. 그림의 왼쪽부터 시인 바이런, 소설가인 알렉산더 뒤마와 빅토르 위고, 여류 문필가인 조르주 상드, 음악가인 파가니니

피아노 앞 리스트(유화/119X167cm/1840년 작) 단하우저(Josef Danhauser/1805~1845)

와 로시니가 보인다. 중앙에는 리스트가 피아노를 연주하고 있으며 피아노 앞에 앉아 있는 마리 다구 백작 부인은 리스트의 피아노 연주에 완전히 흠뻑 빠져 있는 모습이다. 리스트의 살롱 연주회는 피아노 선율이 감싸면서 뜨거운 열기가 충만하였을 것이다.

펠릭스 멘델스존(Jakob Ludwig Felix Mendelssohn, 1809~1847)의 일가도 살롱 음악회를 몇 대째 이어왔다. 유대인 은행가 집안인 멘델스존 일가는 조부모 때부터 살롱을 주도하였다. 이들은 음악적 소양을 갖추고 있었으며, 바흐의 음악세계에 빠져 있었다. 바흐의 악보들을 적극적으로 수집하였고 바흐의 둘째 아들인 칼 필립 엠마뉴엘 바흐(Carl Philipp Emanuel Bach, 1714~1788)에게서 쳄발로를 사사하기도 하였다. 이것은 펠릭스 멘델스존에게도 큰 영향을 미쳤다.

멘델스존의 누이인 파니 멘델스존도 살롱음악회를 주재하였는데 당시 베를린에서 가장 화려하고 핫한 살롱이었다. 이 살롱음악회는 지식인과 각 분야의 전문가들이 참여하였으며 '일요음악회'로 불렸다. 참가자들의 음악 수준이 취미의 정도를 뛰어 넘어 전문적인 살롱 음악회로 운영되었다. 이외에도 당시 유대인 여성들의 주도하에 다양한 형태와 내용의 살롱음악회가 개최되었다. 이러한 살롱음악회 가운데 몇몇은 대를 이어서 오랫동안 운영되기도 하였다.

18 구세계의 마감과 신세계의 도래

고전주의 음악이 시작되는 시기인 1776년에 아담 스미스는 『국부론』을 저술하였다. 국부론의 주요 핵심 내용은 "분업의 원리"와 "보이지 않는 손"이며 시장의 기능과 역할을 강조하였다. 아담 스미스는 분업을 설명하면서 핀 생산을 예로 들었다. 간단하게 보이는 핀이지만 철사를 자르고,

갈고, 굽히는 등 수십 개의 공정을 거쳐야 생산된다. 이 모든 공정을 한 사람이 아닌 여러 사람이 나누어 생산할 때, 전문성이 축적되면서 핀 생산은 크게 증대된다. 실제 당시 스코틀랜드 지역의 핀 공장에서 한 사람이 혼자서 핀을 생산하면 하루에 한 개 정도 만들었다. 그러나 10명이 제조 공정을 18단계로 나누어 분업을 할 경우 하루에 48,000개의 핀을 생산하는 것이 가능하였다. 한 사람이 4,800개의 핀을 만들어 내는 셈이다. 분업 이전에 혼자서 모든 공정을 하며 하루에 한 개의 핀을 만든 것과는 비교가 안 된다. 분업을 함으로써 전문화와 특화의 효과가 나타났기 때문이다. 분업은 일자리를 늘리고 생산성을 높일 뿐만 아니라 부가가치 창출의 기회와 규모까지 늘어나게 한다는 것을 보이고 있다.

개개인은 자신의 이기심을 추구하며 경제행위를 한다. 그러나 이러한 각자의 경제행위가 다른 사람의 생활을 보다 편하고 풍요롭게 만드는 등 공공의 이익을 창출한다. 가령 어느 사람이 빵을 만들어 파는 것은 빵을 사먹는 사람을 위한 이타심이 아니라 자신의 수익을 얻기 위함이다. 그러나 빵을 구울 시간과 재능이 없는 사람에게 빵을 공급함으로써 그 사람이 편하고 맛있게 빵을 사먹을 수 있게 된다. 이처럼 빵의 수요와 공급을 적절하게 맞추어 경제사회의 균형을 찾게 해주는 것이 다름 아닌 '보이지 않는 손', 즉 시장의 원리인 것이다.

아담 스미스의 '보이지 않는 손'과 '분업의 원리', 제임스 와트의 증기기관과 그 뒤를 이은 기차의 출현은 구세계를 마감하고 신세계가 개막됨을 알리는 기폭제와 같은 것이라고 역사학자 토인비(Arnold Joseph Toynbee, 1889~1975)는 설명하고 있다.

아담 스미스와 거의 비슷한 시기에 '보이지 않는 손'과는 다른 손을 제시한 경제학자가 있었다. '교묘한 손(artful hand)'과 '전략적 손(tactful hand)'이다. '보이지 않는 손'이 만병통치약이 될 수는 없으므로 필요한

경우에 전략적이고 교묘한 손이 시장을 관리해야 한다는 견해였다. 시장에 대한 정부의 개입으로 이해할 수 있겠다.

한편 산업혁명 직후 경제사회를 비관적이고 부정적으로 분석한 연구도 발표되었다. 맬더스(Thomas Robert Malthus, 1766~1834)의 『인구론』(1798)이 대표적이다. 인구는 기하급수적으로 증가하는데 식량은 산술급수적으로 늘어나는 가운데 기근과 빈곤은 물론 악덕이 만연하는 등 위기를 맞이할 것이란 주장이 제기된 것이다. 이러한 위기는 질병에 따른 자연적 인구 억제는 물론 결혼과 출산을 감소시키는 적극적인 억제가 이루어져야만 극복될 수 있다고 맬더스는 주장하였다. 이후 『인구론』은 '우울한 경제학'으로 알려지게 되었으며, 인구 증가와 식량 부족의 위기 상황, 즉 맬더스 트랩에 대한 우려와 걱정이 상존하게 되었다. 그러나 영농 및 비료 관련 과학기술의 놀라운 발전과 한계토지의 끊임없는 개발 등으로 극단적인 식량 위기 국면으로 이어지지는 않고 있다. 맬더스 트랩을 성공적으로 무너뜨린 국가는 네덜란드와 영국이었다.

네덜란드와 영국은 산업화, 공업화를 주도한 국가들이다. 산업화, 공업화가 주변 국가들로 확산되면서 맬더스 트랩은 더 이상 일반적이고 보편적인 주제로 다루어지고 있지 않다. 다만 일시적이고 지역적인 극심한 식량 위기 상황은 절대 빈곤의 문제와 함께 지금도 여전히 진행되고 있다.

13. 공공음악회와 만국박람회

01 공공음악회의 시작

17세기 중반 영국에서는 왕궁에 고용된 음악가에게 급여를 지급하지 못하는 상황이 발생하였다. 청교도혁명(1640~1660)과 명예혁명(1688) 등 시민혁명을 거치면서 영국 왕실의 재정이 극도로 악화되었기 때문이다. 음악가들 가운데에는 궁 밖에서 음악 일을 찾아야만 했으며 그 대표적인 것이 공공음악회였다. 흥행사가 연주 공간을 빌려서 공공음악회를 기획하면 음악가가 연주를 하고 입장료 수입을 음악가와 흥행사가 나누는 것이었다. 17세기 영국에서 시작된 공공음악회는 콘서트(Concert)라고 불리기 시작하였다.

영국의 공공음악회는 점차 프랑스와 독일 등지로 확산되었다. 파리의 음악회 시리즈로는 1725년에 시작된 콩세르 스피리튀엘(Concert Spirituel)이 대표적이다. 당시 파리 시내 거리마다 공공음악회의 광고지가 붙어 있었다. 음악회의 입장권은 박스 석과 아래층 좌석으로 구분하여 판매하였다. 독일에서는 음악의 대중화에 힘쓴 텔레만(Georg Philipp Telemann 1681~1767)이 라이프치히, 프랑트푸르트, 함부르크 지역에서 대학생 음악 동아리인 '콜레키움 무지쿰'을 설립하여 정기적으

로 공개 연주회를 개최하였다. 이것이 독일 공공음악회의 시작이며 점차 유럽 전 지역으로 확산되었다. 당시 모차르트도 예약 회원을 모집해서 음악회를 개최하였다. 1784년에 3회 연속 개최한 모차르트의 콘서트에는 많은 사람이 찾아왔다. 이렇게 연주회로부터 얻은 수입은 모차르트가 1787년 빈 궁정 음악가로 취임했을 때 받았던 연봉의 절반 정도의 큰 금액이었다.

홍행사와 음악가가 기획하는 연주회가 성행하는 가운데 점차 상인과 시민 계급이 주도하여 정기적이고 체계적으로 음악회를 기획하고 후원하는 움직임이 나타났다. 대표적인 것으로 라이프치히의 상인들이 주도한 게반트하우스 음악회를 들 수 있다. 이 시기, 게반트하우스 오케스트라가 1781년 창단하여 오늘에 이르고 있다.

영국의 런던에서는 벅스홀가든에서, 빈에서는 부르크극장에서 음악회가 열렸고 입장권을 사면 누구라도 입장이 가능하였다. 이는 산업사회가 발전하면서 귀족은 물론 노동자, 상인, 자본가, 일반 시민 등 다양한 계층이 음악회라는 한 공간에 함께 하며 상호 교류를 촉진하는 계기가 되었다. 런던에서 음악생활을 한 바흐의 막내아들인 크리스티안 바흐(Johann Christian Bach, 1735~1782)도 1년 예약제로 시리즈 음악회를 운영하였는데 일종의 공공음악회였다. 이처럼 일반시민의 음악 수요가 확대됨에 따라 음악가들은 이들의 취향과 감각을 고려한 음악을 만들게 되었다. 자연히 이전까지 바로크시대 지속 저음 중심의 무겁고 복잡한 음악과는 달리 가볍고, 밝고, 쉬운 곡 위주로 작곡되기 시작하였다.

미국에서도 독립 이전 1730년대에 보스턴과 필라델피아를 방문한 영국의 연주단이 공공음악회를 개최하였다. 당시 연주 시간은 대략 3시간 정도였다. 청중들은 주변 사람들에게 방해가 되지 않는 한 먹고, 마시고, 걸어 다녔으며 자유로운 분위기에서 음악을 감상하였다. 이른바 프

롬나드 콘서트의 형태였다. 당시에는 공연 도중에 음식을 먹거나 마실 수 있었고 연주회장 내를 걸어 다니며 이야기를 나눌 수 있었다. 이러한 행태가 사라진 것은 1800년대 베토벤의 연주회장에서부터이다. 베토벤의 연주회는 오로지 음악을 감상하기 위한 현대와 같은 연주회의 시작이었다.

02 공공음악회의 발전

산업혁명이 시작된 1770년대부터는 오케스트라의 규모가 커졌으며 음향도 더욱 풍부해지기 시작했다. 대규모 연주회장이 건립된 것도 이 무렵이었다. 18세기에 대규모 음악회장은 2천 석 정도의 규모를 갖추었다. 그곳에서 적절한 음향으로 기교를 구사하며 아름다운 소리를 내는 것이 연주의 핵심이었다. 이후 19세기에 들어서면서 연주회장은 3천~4천 석 규모에 이르는 등 더욱 대형화되었다. 성악곡은 이전처럼 고도의 기술을 구사하는 것도 중요하지만 대형 홀의 구석구석까지 들리게 하려면 커다란 목소리로 노래를 해야 하는 등 변화가 생겨났다.

대형 연주회장의 출현과 함께 악기의 실석 개선과 다양한 편성이 이루어졌다. 이와 함께 오케스트라의 연주가 보다 힘차고 섬세하게 이루어지면서 많은 사람들이 매력을 느끼기 시작하였다. 기악 합주를 즐기는 사람이 늘어났으며 기악이 음악 감상의 한 축으로 자리 잡게 되었다. 오케스트라의 자리 배치도 최고의 연주 음향을 추구하는 가운데 서서히 갖춰지게 되었다. 이 시기까지 성악가나 솔로이스트에 비해 오케스트라의 지위는 상대적으로 낮았다. 오페라건 콘서트건 오케스트라는 무대 아래의 공간에서 연주하였다. 무대 위에서는 성악가만이 노래하고 솔로이스트만이 연주를 하였다. 피아노 협주곡의 경우에도 무대 위에는 피아니스트만 올

라갔다.

　오케스트라의 규모는 현악기의 경우 만하임 오케스트라는 30명, 파리의 콩세르 스피리튀엘은 26명, 파리의 오펠극장은 36명으로 평균 25~35명이고, 관악 파트는 6명 정도로 편성되었다. 지휘자는 요즘처럼 연주자들을 향해 서서 연주를 이끌어가는 것이 아니라 청중으로 향해 있었다. 지휘자는 쉐프 드 오케스트라(chef d'orchestra)라고 불리기도 하였다. 음악을 잘 요리해서 청중에게 전한다는 의미인 것이다. 18세기에는 봉이나 손으로 지휘하는 지휘자는 없었다. 바이올린을 연주하며 지휘하거나, 건반악기로 저음이나 화성을 보강하는 연주를 하며 오케스트라를 이끄는 것이 바로크 시대의 연주와 지휘의 관행이었다. 그러다가 전업 지휘자가 출현한 것은 19세기였다. 곡이 복잡해지고, 작곡가의 요구가 많아지면서 전문적으로 오케스트라를 이끌어갈 지휘자가 필요하게 된 것이다.

헹글러스 프롬나드 콘서트(Hengler's promenade concerts 팜플렛/1880년)

영국의 공공음악회 가운데 가장 대표적인 것은 프롬콘서트(Prom Concert)이다. 1895년 시작되었으며 지금까지 125여 년 간 이어지고 있다. 1940년까지는 퀸스홀에서, 그 이후부터는 로열앨버트홀에서 열리고 있다. 특히 1930년 BBC방송 오케스트라가 창단되면서 BBC Proms로 불리고 있다. 요즘도 매년 늦은 봄철부터 여름철까지 로열앨버트홀에서 열리고 있다. 1871년에 준공된 로열앨버트홀은 좌석수가 5,222석에 입석이 500석이나 되는 거대 연주회장이다.

팜플렛 그림은 1880년 헹글러스 프롬나드 콘서트(Hengler's promenade concerts)의 현장 모습을 담고 있다. 당시 남성들은 높은 모자를 쓰고 참석하여 모자만 눈에 들어온다. 오케스트라 편성도 관, 현, 타악기 등 약 60~80여 명 정도로 규모가 크다. 지휘자의 위치는 오케스트라 앞 포디움에서 연주를 이끌고 있다. 지휘자의 자세로 보아 연주자에게 눈길을 보내기보다 청중들과 직접 교감하는 것처럼 보인다. 청중들은 서서 연주를 감상하고 있다. 프롬나드(promenade)의 의미 자체가 '산책'인만큼 서서 담소하면서 음악을 즐기고 있다.

03 파리 튈를리 정원의 음악회

파리의 한가운데 튈를리 정원에서도 음악회가 개최되었다. 마네의 그림, '튈를리 정원의 음악회' 속에서 파리 공공음악회의 다양한 장면을 접해 볼 수 있다. '튈를리 정원의 음악회'에는 많은 사람들이 모여 사교와 음악을 함께 즐기는 모습을 볼 수 있다. 그림의 가장 왼쪽에 서있는 회색 바지의 남성은 다름 아닌 마네 자신이다. 이 그림에는 마네의 아버지와 아내 등 마네의 가족들이 나타나 있어서 당시 음악회는 가족 단위로 참가하여 즐기고 있음을 말해주고 있다. 정원 음악회의 앞쪽 공간에는 의자가

놓여 있으나 대부분 서서 산책하며 음악회를 즐기고 있다.

　한편 공공음악회의 또 다른 형태로 공공기관이나 각종 협회가 주최하는 음악회를 들 수 있다. 대표적인 것으로 만국박람회가 개최되는 때에 각종 기념 연주회가 함께하였다. 프랑스혁명 100주년을 기념하는 1889년 파리만국박람회에서도 공공연주회가 개최되어 주목을 끌었다. 박람회가 개최되는 때에는 연주회뿐만 아니라 최첨단 기술의 신문물이나 기타 상징적인 구조물 등에 많은 사람의 관심이 쏠리게 마련이다. 당시 프랑스혁명을 기념하는 상징적 구조물인 에펠탑도 많은 사람의 큰 관심을 끌었다. 에펠탑 건립에는 7,300톤의 철강재, 290만 개의 볼트와 너트가 사용되었다. 에펠탑에서 볼 수 있듯이 철강이 건축의 주재료로 쓰이기 시작하였으며 기차나 철로 등에는 이미 필수적인 소재로 쓰이고 있었다. 철강은 산업의 쌀이며, 따라서 철강 산업은 핵심 기간산업으로 자리매김하기 시작하였다.

튈를리 정원의 음악회(유화/76X118cm/1860년 작) 마네(Edouard Manet/1832~1883)

04 공공음악회의 인기 음악가

이 시기에는 아직 소리의 녹음, 전송, 복사, 재생 등 음향 기술이 개발되기 전이므로 음악은 연주회 현장에서만 즐길 수 있었다. 현장에서의 음악 소리는 최고의 음향임은 말할 것도 없다. 음향 관련 기술이 발달한 오늘날에도 음악회의 현장에서만 제대로 된 최고의 소리로 음악을 감상할 수 있다고 굳게 믿는 음악가들이 많다. 음악회에서 음악을 직접 감상할 것을 권장하는 대표적인 음악가는 루마니아의 지휘자 첼리비다케(1912~1996)였다. 그는 자신이 지휘하는 곡의 녹음을 탐탁하게 생각하지 않았다. 음악은 살아 숨 쉬는 것이며 저장하거나 보관하는 것은 불가능하다고 믿었기 때문이다.

이와는 정반대로 공공음악회와 같이 수많은 청중이 앞에 있으면 정신집중이 방해된다며 스튜디오에서만 연주하는 음악가들도 있다. 당연히 이들 음악가의 소리는 연주회 현장에서는 접하기 어렵고 녹음 재생 등 음향 기술의 과정을 거쳐야만 접할 수 있다. 대표적인 음악가는 캐나다의 피아니스트인 글렌 굴드(Glenn Herbert Gould, 1932~1982)였다. 그의 음악 인생 후반기에는 연주회상에서의 연주를 선호하지 않았으므로 음반을 통해서만 그의 연주를 접할 수 있었다.

1800년대 공공음악회 현장에서 가장 인기 있는 바이올린 연주자는 파가니니였다. 니콜로 파가니니(Nicolo Paganini, 1782~1840)는 바이올린 연주로 유럽을 통합하고 지배한 음악가로 알려져 있다. 그가 처음으로 보여준 바이올린 연주기법은 더블 포지션, 하모닉스, 왼손 피치카토 등 다양하다. 더블 포지션은 2개의 포지션을 동시에 짚어 연주하는 것이며, 하모닉스는 현의 길이의 1/2, 1/3, 1/4, 1/5의 위치에 손가락을 가볍게 올리는 것만으로 부드럽고 투명한 음을 만들 수 있는데 이를 연주에 활용하는

것이다. 피치카토는 통상 활을 잡고 있는 오른 손으로 현을 뜯는 기법인데 왼손 피치카토는 왼손 손가락으로 현을 뜯는 기법이다. 이러한 새로운 기법들을 연주에 도입함으로써 신기(神技)에 가까운 화려한 바이올린 연주를 하게 되었다.

당시 신문에 의하면 파가니니는 5천 명이 열광하는 연주회에서 2시간의 연주를 하고는 2천 프랑 정도의 출연료를 받았다. 현재가치로 보자면 약 1억 원 정도의 출연료가 된다고 한다. 파가니니는 광팬들을 몰고 다니는 흥행의 보증수표였다. 연주 기교는 인간 세상의 그것을 뛰어 넘는 신의 경지에 이르고 있으며 깡마른 큰 키에 가늘고 긴 손가락으로 보여주는 곡예적인 연출도 놀라웠다.

외젠 들라크루아(Eugene Delacroix, 1798~1863)의 그림, '파가니니의 초상'은 파가니니의 신체적 특징을 엿볼 수 있으며 경지에 오른 바이올린

파가니니의 초상(유화/43X28cm/1832년 작) 들라크루아(Eugene Delacroix/1798~1863)

연주가 들리는 듯하다. 파가니니는 연주뿐만 아니라 바이올린 협주곡 6곡과 독주곡을 다수 작곡하였다. 특히 파가니니의 신의 경지에 오른 연주 기교를 잘 녹여낸 작품으로 바이올린 협주곡 1번은 잘 알려져 있다. 파가니니가 사용한 바이올린은 1743년산 과르넬리 델 제수(일 칸노네)였으며 그 악기의 평판이 파가니니와 함께 하늘로 치솟은 것은 당연하다. 이 바이올린은 후에 400만 달러의 수준에서 경매가 이루어지기도 하였다.

당시 공공음악회에서 관심을 받았던 또 한 사람의 음악가는 바그너(1813~1883)였다. 바그너는 베토벤에게 영향을 받고 음악가의 꿈을 키웠다. 실제로 베토벤이 올라선 음악의 정상을 이어갈 음악가로 당시 바그너와 브람스에 많은 사람의 관심이 모아졌다. 그러나 이 두 사람은 워낙 음악적 성격이 다르므로 직접 비교할 수 없다. 바그너는 베토벤의 음악을 그대로 받아들이지 않고 그만의 독자적인 틀을 개척해나갔던 반면 브람스는 베토벤의 틀을 유지하면서 정상을 넘어서는 작품을 구상하고 완성시켜 나갔다. 그래서인지 브람스는 첫 교향곡을 완성하는 데만 무려 20년의 세월을 쏟았다. 그렇게 해서 나온 브람스의 교향곡 1번을 베토벤 10번 교향곡이라고 부르기도 한다.

05 산업혁명 선도국과 후발국의 음악

산업혁명의 주도국인 영국은 1800년대 후반에 황금기를 맞는다. 독일, 프랑스와 미국 등이 영국을 빠르게 뒤쫓는 시기이기도 하다. 영국에서 근대 음악은 낭만주의 시기의 설리번(Arthur Sullivan: 1842~1900)에서 시작하여 엘가(Edward Elgar: 1857~1934)로 이어진다. 엘가는 과거 대영제국의 영광을 재현하려는 음악적 시도를 하였고 대표 곡은 '위풍당당 행진곡'이다. 이 곡은 1902년 에드워드 7세의 대관식에서 연주되었다. 따

라서 영국을 상징하는 곡으로 지금도 매년 열리는 BBC Proms의 마무리 연주곡이다. 엘가가 자신의 결혼식 축하 연주곡으로 작곡한 '사랑의 인사'도 우리에게 매우 낯익은 곡이다. 이후 윌리엄스(Ralph Vaughan Williams, 1872~1958)는 1914년에 '런던교향곡'을 발표하였으며, 1940년대부터는 '49도선'이란 영화음악을 작곡하며 영화음악 분야의 새로운 지평을 열었다.

산업혁명의 대열에 뒤늦게 합류한 독일은 새로운 음악 세계를 주도하였다. 그 선두에는 바그너(Wilhelm Richard Wagner, 1813~1883)가 있었다. 바그너는 청년 시절, 게반트하우스에서 베토벤의 9번 '합창' 교향곡을 듣고 크게 감동하였다. 그는 '합창'의 악보를 구하여 베끼면서 음악 공부를 하였고 꿈을 키웠다. 바그너의 첫 작품은 당시 파리에서 유행한 사치스럽고 화려한 그랑오페라 작품인 '리엔치'였으며 큰 호응과 찬사를 받았다. 이후 바그너는 악극(Music drama) 형태의 새로운 음악양식을 추구하였다.

기존 독일의 가극은 이탈리아 가극과 마찬가지로 아리아, 이중창, 합창 등의 노래를 중시하며 노래 사이사이에 상황 설명을 위한 레치타티보로 구성된다. 이와 달리 바그너의 악극은 극적인 내용과 대본의 중요성을 강조하였다. 바그너가 악극의 아이디어를 제시할 수 있었던 것은 그가 작곡가이자 극작가이며 연출가이고 지휘자의 역량을 모두 갖추었기에 가능하였다. 이런 바그너의 악극은 음악과 극이 일체를 이루며, 새로운 종합예술로 자리 잡게 되었다.

06 바그너의 악극과 인생 여정

그러나 바그너 특유의 악극 형태인 '방황하는 네덜란드인'과 '탄호이저'가 무대에 오르면서 새로운 악극에 익숙하지 않은 청중들로부터 외면을

당하였다. 그의 앞서간 천재성이 당시의 청중들에게는 받아들여지지 못했고 흥행 실패로 이어졌다. 이에 따라 바그너와 그의 작품을 공연한 극장들이 줄지어 파산하고 바그너는 빚을 피해 쫓기는 경우가 많았다.

한편 바그너는 젊은 시절부터 정치적 색채가 강했다. 독일의 사회개혁을 추구하며 혁명에 가담하였다가 지명 수배되어 국외로 망명하기도 한다. 뿐만 아니라 후원자나 제자의 부인과 적절하지 못한 사랑에 빠지는 등 상식을 뛰어 넘는 행동으로 쫓겨 다니기도 했다. 이런 저런 이유로 도피 행각을 벌이는 힘들고 어려운 과정이 창조적인 작품을 구상하는 좋은 기회이기도 했다. 예를 들면, 러시아의 한자 동맹 도시의 극장에서 예술 감독으로 활동하다가 해임되고 산더미 같은 빚 때문에 배를 타고 도주하게 된다. 발트 해와 북해의 거친 바다를 건너 프랑스로 가는 도중, 사나운 폭풍우와 풍랑 속에서 "유령선 이야기"에 나오는 저주받은 선장의 끝없는 표류와 한 여인의 사랑으로 구원되는 '방황하는 네덜란드인'의 선율이 떠올랐다고 한다. 한편 스위스 망명 시절에는 등산을 즐기기도 하였는데 이런 경험과 기억이 그의 악극 무대에 생생하게 연출되어 나타나기도 한다.

바그너는 음악 선율의 근원은 언어이브로, 시와 음악은 하나라고 보았다. 이런 생각은, '탄호이저', '파르지팔', '뉘른베르크의 마이스터징어', '로엔그린'에 그대로 녹아 있다. 이 가운데 '로엔그린'은 1850년 바이마르 공국의 궁전극장, 괴테 탄생 100주년 기념 축제에서 초연되었다. 그때 지명수배 중인 도주자의 신분으로 스위스에 망명 중이던 바그너는 초연 무대를 직접 지휘할 수 없었다. 바그너의 지휘법을 배운 리스트에게 '로엔그린' 악보를 보냈고, 리스트의 지휘로 연주되었다. 바그너는 망명지인 스위스 루체른의 여관방에서 정확히 오후 6시에, 이른바 "그림자 지휘"를 시작하였다. 바그너가 빠르게 곡을 이끌었는지 조금 먼저 끝났다고 전해

진다.

바그너는 악극의 연출과 지휘를 할 때, 성악가들에게 맡은 역할에 대한 성악 기교뿐만 아니라 감성까지 직접 지도를 하였다. 당시까지 지휘자의 역할은 오케스트라와는 등지고 서서 때때로 박자를 알려주는 정도였다. 그러나 바그너는 연주자와 눈을 맞추고 속도와 강약을 정하여 지휘하는 현대적 지휘자의 역할을 처음으로 보여주었다. 이처럼 자신의 음악에 관하여 타협을 모르는 성격 때문에 많은 에피소드를 만들어 내기도 하였다.

바그너의 이러한 성격을 잘 나타내 보여주는 일화를 소개해 보자. 1850년에 바그너는 베네치아에 도피해 있었다. 당시 바그너는 베네치아 길거리의 악사가 그의 '탄호이저' 서곡을 아코디언으로 연주하는 것을 보게 되었다. 거리의 악사가 조금 빠르게 연주하자 참지 못하고 다가가서 노래까지 흥얼거리며 곡의 빠르기를 알려주었다. 그 다음 날, 같은 곳으로 찾아가 거리의 악사가 제대로 연주하고 있는지 확인할 정도였다. 그런데 다시 찾아가보니 거리의 악사 옆에 "리하르트 바그너의 직계 제자가 연주하고 있음"이라고 적힌 간판이 걸려 있었다는 일화가 전해지고 있다.

'로엔그린' 이후, 4부작인 '라인의 황금', '발퀴레', '지크프리트', '신들의 황혼'으로 구성되는 '니벨룽의 반지'가 작곡되었다. 이 곡들은 1876년 8월 13일, 바이로이트 축전극장 무대에 올려졌다. 바이로이트 축전극장은 바그너의 열혈 팬인 루트비히 2세의 재정지원으로 완성되었다. 루트비히 2세는 젊은 시절 바그너의 '로엔그린' 무대를 보고 바그너에게 완전히 빠져버렸다. 그의 궁전인 뮌헨의 호엔슈반가우 성의 문양인 백조를 로엔그린에서 따왔을 정도이다. 루트비히 2세는 이후 바그너의 바이로이트 축전극장의 건축에 재정을 지원하였고 우여곡절 끝에 완공되기에 이른다.

07 바그너의 광신적 신봉자들

　루트비히 2세와 함께 바그너의 신봉자 중에는 광신적인 인물과 지식인이 많다. 이들은 바그너의 대서사 악극이라면 몇 시간, 며칠이라도 집중하여 감상하며 즐긴다. 바그너의 악극은 도중에 잠간 졸다가 20~30분 정도 지나 깨보면 무대 위에서 같은 가수가 같은 자세로 같은 곳에서 노래하고 있다는 우스갯소리도 있다. 이런 경우 아무리 아름답고 감동적인 음악 무대라 할지라도 보통 사람들은 인내하기 어려워 공연 도중이라도 자리를 박차고 나가려는 생각을 강하게 하게 된다. 니체도 바그너의 음악회에 참석했다가 자신의 정신건강을 위해 오페라 도중에 자리를 떠났다고 할 정도이다. 그러나 바그너는 자신의 음악이 연주되는 도중에 청중이 자리를 뜨는 것을 절대로 납득하지 못하였다. 바이로이트 축전극장을 건축할 때에도 관객이 자리를 떠나기 최대한 어렵도록 세로 통로를 만들지 않았다. 들어가는 입구가 가로 한쪽에만 있어서 중간에 앉으면 몇 십 명의 무릎을 스쳐야만 나갈 수 있게 하였다. 일단 연주회장에 들어오면 자신의 음악을 끝까지 들어야 한다는 생각을 갖고 있는 것이다. 이는 18세기까지 궁정이나 귀족에 고용된 음악가에게서는 찾아 볼 수 없는 특성이다. 음악가가 청중에게 꼭 지켜야 할 것을 제시하며 무언가를 요구하는 시대로 바뀌었으며 바그너가 이러한 시대를 앞서 이끈 것이다.

　바그너를 이야기할 때 빠질 수 없는 또 하나의 주제는 그의 유대인 혐오증이다. 바그너의 말과 글에 반유대인 정서가 묻어나지만 그 배경은 명확히 알려져 있지 않다. 게르만민족의 찬양과 이를 위한 혁명적 생각을 가진 히틀러가 바그너의 음악에 빠졌으며 전체주의를 추구하면서 나치즘을 고양하는 데에 활용하기도 하였다. 바그너 음악과는 반대로 나치 정권 시기에 금지된 곡이 있었다. 막스 부르흐(Max Bruch, 1838~1920)의 대

표적인 곡인 '콜 니드라이(신의 날)'이다. 이 곡은 첼로 독주, 또는 오케스트라 협주곡으로 "히브리 선율에 의한 첼로, 관현악과 하프를 위한 아다지오"로 작곡된 곡이다. 유대인 성가의 멜로디, 고대 성가의 영혼을 울리는 듯한 선율로 속죄와 함께 신에게 언약을 하는 신성한 날을 표현한 음악이다. 이 곡이 발표된 후 부르흐는 유대인이 아님에도 불구하고 그와 그의 가족이 온갖 고초를 당하기도 하였다.

08 유대인과 금융 산업

유대인은 예로부터 금융업을 주도해 왔다. 유대인은 1806년 프랑스가 취했던 대륙 봉쇄령의 위기를 자본 축적의 기회로 활용하였다. 당시 큰 부를 축적한 사람은 다름 아닌 런던의 나단 로스차일드이다. 영국과 대륙 간 무역이 봉쇄되었으나 밀수를 함으로써 큰돈을 벌었다. 당시 영국의 모직과 면직 제품은 최고의 품질로 경쟁력을 갖춘 제품이었다. 그 외에 가위 등 생활용품들도 영국제품들이 유럽 대륙을 지배하고 있던 시기이다. 대륙 봉쇄령으로 영국 내에 쌓인 재고를 싼 값에 대량으로 사들여 대륙으로 밀수하여 높은 가격에 되팔아 엄청난 차익을 챙긴 것이다. 비슷한 시기인 1815년에 프랑스의 나폴레옹과 반프랑스 연합군이 대치한 워털루 전쟁이 있었으며, 전쟁 투기로 불리는 증권 투기를 통하여 런던의 나단 로스차일드는 거대 금융자본을 형성하였다.

로스차일드 금융 가문의 시초는 1대인 마이어 암셀 로스차일드(1744~1812)이다. 그는 산업혁명의 초기에 프랑크푸르트의 유대인 생활 집단인 게토(ghetto)에서 출생하였다. 유대인이 기독교인과 같은 지역에서 사는 것을 금지하는 격리 거주제도가 만들어진 것은 1516년, 베니스에서 시작되었다. 격리 거주지를 의미하는 게토(ghetto: 히브리어의 어원은 '절교'를

의미)의 밖으로 유대인이 나가는 것은 허용되지 않았다. 1대 로스차일드
는 게토 집 1층에서 영업했던 환전상의 아들이었다. 당시 점포 문에는 빨
간색 방패(Rothen Schild)의 문장을 걸어 놓았는데 이것의 독일어 발음은
로트 쉴드, 영어식 발음은 로스차일드이다. 도시 곳곳에 유대인과 돼지는
출입금지라는 표지판이 있었던 시대였다. 이렇게 환전상으로 시작하여
돈을 모으고 운용하면서 유럽의 금융을 지배하기에 이른다. 특히 한 해도
빠짐없이 전쟁을 했던 유럽에서 전쟁비용을 대고 전쟁이 끝나면 전쟁 분
담금에 따른 거액의 커미션을 챙기며 수익 창출의 기회로 삼기도 하였다.
가문에서 운영하는 전령 시스템 속에서 전시 상황에 관한 빠른 정보를 확
보하고 이를 주식 시장에서 활용하여 수익을 냈다. 각국별로 다르게 정해
진 환율의 차이를 활용해서 막대한 이익을 취하기도 하였다.

　로스차일드는 1789년에 산업혁명의 중심지인 영국 런던에 지점을 설
립하였다. 이후 영국은 세계 금융 산업의 중심이 되었다. 나단 로스차일
드는 매일 오전 10시에 런던증권거래소에 나와 정해진 기둥에 기대서서
정보를 파악하고 주식 매매결정을 내렸다고 한다. 그 기둥은 증권거래소
남동쪽 구석에 있는 도리아식 기둥이며, '로스차일드 기둥'이라 불렀다.
기둥에 기댄 로스차일드의 모습은 실루엣 형식으로 전해진다.

09 독일에 대응한 프랑스, 오스트리아

　1871년 프로이센과 프랑스의 전쟁에서 프랑스가 패하며 독일의 빌헬름
1세 황제의 즉위식이 베르사이유궁에서 거행되었다. 이 시기 프랑스에서
는 카미유 생상스(Camille Saint Saens, 1835~1921)가 활동하였다. 생상
스는 바그너와 친분이 있었으며, 바그너의 악극을 높이 평가하였고 리스
트의 영향도 받았다. 이런 배경 때문인지 생상스의 음악은 독일의 영향을

받았다고 하여 프랑스 내에서 항상 비판을 받았다.

오스트리아는 1866년 비스마르크가 이끄는 프로이센과 6주 동안의 전쟁에 패하면서 경제 사회적으로 큰 충격을 받았다. 이 때 슈트라우스 형제를 비롯한 오스트리아의 음악가들은 왈츠와 폴카 등 경쾌한 음악으로 가라앉은 경제사회의 분위기를 바꿔보기 위하여 다각적인 노력을 하였다. 그러나 여전히 경제사회의 침체에서 벗어나지 못하였다. 그 결정적인 이유로 오스트리아는 이렇다 할 핵심 전략 산업이 없었다는 것과 영국이나 프랑스, 독일과 같이 원료 확보와 제품 시장의 역할을 해주는 식민지가 없었다는 점을 들 수 있다.

오스트리아는 뒤늦게 올라탄 산업혁명의 물결 속에 1873년에는 빈 만국박람회를 개최하였다. 만국박람회를 계기로 경기 부양에의 기대가 컸으나 별다른 효과가 없는 가운데 불황의 늪으로 더욱 빠져들었다. 다음 해인 1874년 1월에는 공황 타개책의 일환으로 중소기업을 살리기 위한 연주회를 개최하였다. 여기에 리스트, 브람스 등 거장 음악가들과 빈 악우협회(Wiener Musikverein)와 빈국립 오페라극장(Wiener Staatsoper)의 오케스트라 등이 대거 참여하였다. 그러나 침체된 경제는 쉽게 일어설 기미를 보이지 않았다. 1869년 문을 연 빈국립 오페라극장도 개장 직후 반짝 경기 이후에 나락으로 떨어졌다. 이렇게 오스트리아는 19세기를 마감하였고 20세기에 들어서면서 제1차 세계대전의 소용돌이에 휘말리게 되었다.

10 러시아의 국민주의 음악

한편 19세기 초중반 러시아에서는 국민주의 음악이 서서히 확립되고 있었다. 이전까지는 러시아의 귀족이나 상류층 사람들이 이탈리아나 프

랑스, 독일에서 수입된 음악을 즐겼다. 그러나 점차 수입된 음악에서 탈피하여 러시아 국민 음악이 생겨나기 시작한 것이다. 초기에는 간혹 러시아의 음악이 발표되어도 오페라의 경우 "망아지 오페라"로 불리며 조롱을 당하기도 하였다. 그런 가운데 유럽의 음악으로부터 탈피하여 본격적인 러시아 민족 음악을 추구하는 움직임은 1850년대부터 나타났다. 러시아 국민음악은 5인조 음악가인 알렉산드르 보로딘, 세자르 큐이, 밀리 발라키레프, 모데스트 무소르그스키, 니콜라이 림스키-코르사코프로부터 생겨나기 시작했다. 특기할만한 것은 발라키레프를 제외하고는 이들 모두 음악을 전공하지 않은 수학자, 화학자, 군인이었다는 점이다. 1862년에 이들 다섯 명이 국민 악파를 형성하여 러시아 정서를 가득 담은 음악을 추구하였다. 이들의 음악은 20세기로 이어지면서 이고르 스트라빈스키(Igor Stravinsky, 1882~1971) 드미트리 쇼스타코비치(D. Shostakovich, 1906~1975)와 세르게이 프로코피에프(Sergei Prokofief, 1891~1953)의 음악으로 이어진다.

이들 러시아 국민악파와는 달리 유럽 전통 음악의 기본 위에 러시아의 민족풍 음악을 결합시킨 이른바 서유럽 절충파 러시아 음악이 나타나기도 하였다. 그 대표적인 음악가는 단연 차이코프스키(Peter Ilyich Tchaikovsky, 1840~1893)였다. 그는 폰 메크라는 미망인의 재정적 지원과 정신적 후원 속에 음악 활동을 이어갔다. 그러나 생애 한 번도 폰 메크 부인과의 만남은 없었으며 동성애자라는 구설 등에 휘말리기도 한 천재 음악가이다. 말년인 1888년 이후 유럽 각지로 순회 연주회를 다녔으며, 1892년에는 미국에서, 1893년에는 영국에서 연주활동을 하였다. 마지막 연주무대는 교향곡 6번 '비창'을 러시아의 페테르부르크에서 초연한 후 콜레라에 걸리면서 생을 마감하였다. 그러나 차이코프스키의 사인에 관해서는 지금까지도 명확하게 알려지지 않고 있다.

차이코프스키는 러시아풍의 무겁고 어둡고 슬픈 가운데 낭만적인 분위기와 함께 서유럽의 전통 음악을 어울려 놓음으로써 어느 시기의 어떤 음악가로도 대체할 수 없는 음악 세계를 선사하였다. 이러한 분위기를 잘 나타낸 곡으로 차이코프스키의 교향곡과 바이올린 협주곡을 들 수 있다. 발레 음악인 '백조의 호수'나 '호두까기 인형'도 밝고 즐거운 곡의 전개 속에서 러시아적인 요소가 느껴진다.

러시아 민족 음악가들과 차이코프스키가 활동한 시기에 소련(USSR: 소비에트 사회주의 연방 공화국)의 일인당 국민 소득은 매우 낮은 수준이었다. 1880년대 약 850\$(1990년 달러 가치 기준) 정도였으며 1,000달러를 넘어선 것은 1894년이었다. 이때 세계 최고 소득 수준은 스위스의 4,000\$, 네덜란드와 미국의 경우 3,000\$ 수준에 달해 있었다. 러시아의 소득 수준은 1905년에 1,200달러에 이르렀으나 그나마 1차 세계대전으로 1917년 소련의 일인당 국민소득은 500달러 수준까지 급락하였다. 이미 1905년에 살기 어려운 많은 국민들이 그들의 곤궁함을 황제에게 알리기 위해 황궁으로 몰려가게 되었고 군대의 발포로 이어졌다. "피의 일요일" 사건이었다. 이것이 발단이 되어 1917년 러시아 혁명으로 이어졌다. 소련은 1925년이 되어서야 일인당 국민소득 1,000달러대로 다시 회복하였으나 이 때 미국의 소득 수준은 6,000달러로 큰 차이를 보인다.

한편 동유럽에서도 민족주의 음악이 태동하였다. 이를 대표하는 음악가로 체코의 스메타나(Bedrich Smetana, 1824~1884)와 드보르작(Antonin Dvorak, 1841~1904)을 들 수 있다. 스메타나가 프라하의 오케스트라 지휘자일 때에 드보르작은 당시 비올리스트였다. 스메타나의 교향시, '나의 조국'은 보헤미아의 역사와 전설을 담은 총 6곡으로 구성되어 있다. 그 가운데 두 번째 곡인 '몰다우'(블타바)는 체코 프라하를 가로지르는 강물이 발원지부터 큰 강물이 되어 유유히 흐르는 기나긴 여정을 그려

낸 곡이다. 드보르작은 스메타나의 뒤를 이어 체코 고전음악의 중심으로
활동하였다.

11 만국박람회와 음악

1850~1890년대에는 국제 분업에 따른 자유무역이 크게 확대되면서
국제무역의 황금시대(golden age)가 이어졌다. 자유무역 체제의 도입과
확대에 가장 주도적인 국가는 영국이었다. 산업혁명의 주도국으로서 최
고의 산업경쟁력을 갖춘 영국은 자유무역의 최대 수혜국이기도 하다. 이
때부터 만국박람회가 개최되기 시작했으며 제1회 만국박람회는 1851년에
영국에서 개최되었다. 런던의 하이드파크에 30만 장의 유리로 만들어진
수정궁(크리스털 궁전)을 건립하여 만국박람회장으로 사용하였다. 런던
만국박람회에서는 증기기관차가 공식적으로 처음 선을 보였다. 이후 유
럽 각국에서 만국박람회가 개최되었고 국제무역은 더욱 활성화되었다.
1855년과 1867년에는 프랑스 파리에서 만국박람회가 개최되었다.

지금도 그렇듯 만국박람회는 각국의 기업들이 최고의 기술력으로 만든
신문물을 소개하는 자리이나, 이와 함께 각국의 전통은 물론 문화 예술을
과시하는 무대로 활용되기도 한다. 유럽 국가들의 산업 활동을 위한 원재
료 공급에 중요한 역할을 하는 식민지인 아프리카, 인도, 동남아시아를
비롯하여 중국 등 동북아시아의 현지 문화예술도 만국박람회에 전시되거
나 무대에 올랐다. 따라서 만국박람회는 아프리카, 아시아 등지의 문화가
소개되고 유럽으로 전해지는 창구 역할을 하였다. 많은 화가와 음악가들
이 다른 국가의 전통과 새로운 문화를 접하기 위하여 박람회장을 찾았고
큰 영향을 받았다.

1867년 파리 만국박람회에는 요한 스트라우스 2세가 오케스트라를 직

접 지휘하여 '아름답고 푸른 도나우강'을 연주하였다. 이 곡은 한 해 전인 1866년에 오스트리아가 프로이센과의 전쟁에서 패하게 되자, 오스트리아 국민들에게 용기를 주기 위하여 빈 남성합창단이 부를 경쾌하고 애국적인 분위기의 합창곡으로 작곡되었다. 1867년 초에 초연되었으나 전쟁에 패한 오스트리아 국민들의 마음을 일으켜 세우는데 성공하지 못하였다. 스트라우스 2세는 이 곡을 관현악곡으로 다시 만들어 같은 해에 파리 만국박람회에서 연주함으로써 큰 호평을 받았다. 당시 연주회장에는 브람스도 참석하였다. 요한 스트라우스 2세의 부인이 브람스에게 사인을 부탁하자, '아름답고 푸른 도나우강'의 악보를 그리고 "안타깝게도 브람스 작품이 아니다."라고 적었다는 일화가 전해진다. 이 곡은 지금도 빈 신년 음악회의 앙콜 곡으로 연주되기도 한다.

브람스는 1873년 5월 1일부터 12월 2일까지 개최된 빈 만국박람회에도 방문하여 이국적인 문화 예술로부터 영감을 받은 것으로 전해진다. 이 시기에 오스트리아에서는 철도 건설이 붐이었고, 철도 사업이 경제에 활력을 줄 것으로 기대하기도 하였다. 에두아르트 슈트라우스의 '논스톱 폴카'에서 기적 소리로 시작하는 폴카 음악은 당시 오스트리아의 철도사업에 대한 기대를 잘 나타내 보였다. 그러나 박람회 개최 직후 빈 증권거래소의 주식시장에 대폭락 사태가 발생하였다. 철도 사업과 만국박람회 개최에도 불구하고 경제공황이 발생한 것이다. 요한 슈트라우스는 합창곡인 '우리 집에서'와 같은 왈츠 곡으로 만국박람회의 분위기를 고조시키려고 하였으나 경기 부양에는 이르지 못했다.

1882년에는 모스크바에서 산업예술 박람회가 개최되었다. 차이코프스키는 개막 축하공연 작품으로 '1812 서곡'을 작곡하였다. 1812년은 프랑스와 러시아간 전쟁에서 러시아가 승리한 해이다. 이 전쟁은 경제문제에서 비롯되었다. 1806년 나폴레옹이 영국을 압박하기 위하여 "대륙 봉쇄령"

을 선포하였을 때, 러시아가 영국과 교역을 한 것에 대한 프랑스의 응징 차원에서 시작되었다. 결과는 프랑스의 대패였으며 러시아로서는 자랑스런 역사인 것이다. 전쟁 중에 모스크바 중앙대성당이 불타버렸는데 이를 재건한 해가 전쟁 후 70년이 지난 1882년이며 이를 기념한 곡이 '1812 서곡'이다.

'1812 서곡'에서는 대포소리와 교회 종소리는 물론 프랑스 국가와 러시아 국가의 선율이 얽히며 치열했던 전쟁을 묘사한다. 실제로 대포를 쏘아 소리를 만들기도 하는데, 이 경우 대포를 쏘는 사람은 군인이어야 하는지, 음악가여야 하는지 논란이 되기도 하였다. 대포소리 등 음향 소리가 커서 스피커가 터져버릴 수도 있으니 주의하라는 문구가 '1812 서곡'을 담은 음반의 커버에 주의사항으로 쓰여 있는 것도 있어 흥미롭다.

12 미국의 악기 제조, 스타인웨이 피아노

1849~50년에 독일 슈타인베크 가문의 슈타인베크는 바그너처럼 독일의 사회개혁을 요구하다 실패하자 미국으로 이주하였다. 당시 미국은 생세월농이 자유롭고 시민 권익이 보호되는 새로운 세계였다. 이곳에서 슈타인베크 가문의 새로운 도전이 시작되었다.

슈타인베크의 영어식 발음이 스타인웨이이며 1853년에 뉴욕에 "스타인웨이 앤드 선스(Steinway & Sons Co.)"를 설립하여 피아노 제작을 시작하였다. 이때부터 피아노 제작 기술 개발을 선도하며 가장 많은 특허권을 보유하고 있다. 기술개발에 따른 피아노의 개량이 지속되면서 세계적인 경쟁력을 갖추게 되었으며 특히 만국박람회에 출품하면서 스타인웨이의 피아노 관련 기술은 세계 표준으로 인정받기에 이른다.

당시 새로운 피아노 제작 기술의 핵심은 철골 프레임과 교차 장현을 설

치하는 것이었다. 이렇게 함으로써 근대 피아노곡의 표현을 보다 완벽하게 연주할 수 있게 한 것이다. 새로운 피아노 제작 기술을 프랑스와 영국에서는 받아들이지 않았다. 이 때문에 피아노 시장에서 스타인웨이의 독점적 지배력은 더욱 커지게 되었다. 이후 미국에서 피아노는 물론 거의 모든 클래식 연주 악기의 경쟁력을 강화시키며 제조, 공급하고 있다. 미국은 문화 예술의 후발국이었으나 20세기에 들어서면서 국가 차원의 큰 관심과 지원으로 문화 예술 분야의 경쟁력을 강화해 나가고 있다.

Part 4

음악과 2차, 3차, 4차 AI 산업혁명

14. 음악과 2차 산업혁명: 석유화학 시대의 개막

01 미국 주도의 음악 태동

1차 산업혁명의 파도가 몰아치고 120여 년이 지난 1880년대에 두 번째 산업혁명의 물결이 이어졌다. 2차 산업혁명은 전기, 석유, 화학 분야에서 일어났다. 전등, 전화기, 음성 기록과 재생 등 각종 전기 관련 제품이 발명되어 생활에 활용되기 시작하였다. 아울러 미 동부 지역에서 유전이 개발되고, 석유 정제 기술이 발전하면서 석유 제품의 생산과 상업화에 성공하였다. 당시의 석유 정제 기술은 초기의 낮은 수준이었으므로 등유와 경유, 휘발유 등의 비능성에 따른 정확한 정제가 이루어지지 못했다. 때문에 등유로 등잔불을 켤 때에 갑자기 큰 불이 나는 등 위험한 상황도 많이 발생하였다.

1890년대에서 1900년대로 이어지면서 화학분야의 발전도 괄목할 만하다. 석유 개발과 함께 화학 분야의 기술이 결합되면서 석유화학 분야가 2차 산업혁명을 견인하는 한 축이 되었다. 점차 디젤, 휘발유 등의 석유 에너지 공급이 증대되면서 자동차와 철도 및 전기 등이 핵심 산업으로 부상하게 되었다. 이 모든 것은 석유의 대규모 개발과 사용으로 가능했으며 미국이 그 선두에 있었다.

중동 지역의 석유가 개발되기 시작한 것은 20세기 초반부터이다. 중동 지역 유전의 특징은 아주 낮은 생산 비용으로 대량의 원유를 얻을 수 있다는 것이다. 따라서 강대국들의 관심이 중동 지역으로 모이고 이해관계가 복잡하게 얽히게 된다. 이 때문에 중동 지역에 대량 부존되어 있는 검은 황금, 석유가 더 이상 신의 축복만은 아니었다. 20세기 초 개발 당시부터 오늘에 이르기까지 100여 년 간 끊임없이 이어지는 중동 지역의 크고 작은 모든 분쟁과 전쟁은 석유와 직접 또는 간접으로 관련된 것이었다.

2차 산업혁명에 따른 석유시대의 개막과 함께 석유를 중심으로 하는 새로운 산업 사회가 시작되었다. 이와 함께 음악 세계에서도 다양한 형태와 파격적인 내용의 현대 음악이 나타났다. 특히 석유 시대를 주도하는 미국에서 새로운 음악 세계의 발전을 견인하는 움직임이 나타나기 시작하였다.

02 19세기 말, 미국으로 간 드보르작

신대륙 미국의 음악 역사는 짧다. 미국 내 최초의 가극장은 1808년, 뉴올리언스에 건립되었다. 이곳에서는 오페라 등 음악회가 공연되었으나 모두 유럽에서 건너온 것이었다. 이후 1810년에 필하모니협회의 오케스트라, 1815년에는 헨델-하이든 협회의 합창단이 구성되었다. 음악 교육 기관으로는 1832년에 보스턴음악원이 설립되었다. 뉴욕필하모닉 오케스트라가 창단된 것은 1842년이었다. 이 시기에 많은 미국의 음악가들이 유럽으로 유학을 떠났다. 뿐만 아니라 유럽의 음악가를 초청하여 미국 내의 음악 발전을 도모하기도 하였다. 그 대표적인 음악가는 드보르작과 말러이다. 차이코프스키도 1892년에 미국에 단기간 체류하면서 지휘로 무

대에 서기도 하였으나 드보르작과 말러는 장기간 체류를 하면서 미국 음악계에 직접적으로 영향을 미쳤다.

드보르작은 체코 프라하 인근에서 태어나 민족주의를 추구하며 음악활동을 하였다. 보헤미안 민속음악을 소재로 작곡한 그의 대표적인 작품으로 '슬라브 무곡'이 있다. 이 곡은 드보르작의 음악적 역량을 높이 평가한 브람스의 추천으로 짐로크출판사(Simrock Verlag, 1790년 설립)에서 출간되었다. 출판사의 대표인 짐로크(N. Simrock)는 호른 연주자였으며 베토벤과의 친분이 브람스로 이어졌다. 그는 브람스의 평생 친구로서 브람스의 재산은 물론 유산 관리까지 수행하였다. 브람스의 '헝가리 무곡'도 짐로크 출판사에서 출간되었고 수익 증대에 기여한 효자 악보였다.

이후 드보르작은 영국으로 연주여행을 떠났으며, 미국의 국립음악원장으로 초청되어 미국에 체류하였다. 이때 영국과 미국의 정서가 묻어나는 다수의 곡을 작곡하였다. 런던 연주여행에서 발표한 교향곡 7번과 8번은 장엄한 영국의 분위기를 담고 있다. 미국의 분위기를 한껏 살린 교향곡 9번, '신세계로부터'와 현악 4중주곡인 '아메리카'는 1892~95년의 3년간 뉴욕 국립음악원장으로 미국에 체류하면서 작곡하였다. 미국의 민속음악 멜로디와 흑인 음악에서 차용해 온 무세들을 가시고 드보르작의 눈에 비친 신세계 미국을 잘 그리고 있다. 드보르작이 미국 체류 종반에 발표한 '첼로 협주곡'은 첼로의 아름다운 선율 속에 미국이란 신세계의 느낌과 고향에 대한 그리움을 한껏 담아내고 있다.

03 20세기 초, 미국으로 간 말러

드보르작이 미국에서 활동을 마치고 유럽으로 돌아간 후에는 말러(Gustav Mahler, 1860~1911)가 미국으로 건너왔다. 말러는 1908년부터

뉴욕메트로폴리탄 오페라단의 수석 지휘자와 뉴욕필하모닉의 지휘자로
활동하였다. 1908년, 말러는 뉴욕메트로폴리탄 오페라 극장에서 바그너
의 '트리스탄과 이졸데'를 무대에 올렸다. 그러나 바그너 작품의 진가를
보여주고 말러의 역량을 발휘하기에는 너무나 열악한 무대였다. 미국 무
대는 규모가 유럽과 비교해 크게 미치지 못하였고 무대장치 수준도 매우
뒤떨어져 있었다. 말러 스스로가 납득할 수 없는 무대에 바그너의 작품을
올린 것이다. 그나마 뛰어난 성악가 덕분에 바그너의 음악을 조금 살린
정도였다.

유럽에서도 그러했듯이 말러의 지휘하는 모습은 뉴욕에서도 파격적이
었다. 한스 슐리스만(Hans Schliesman, 1852~1920)의 캐리커쳐 그림에

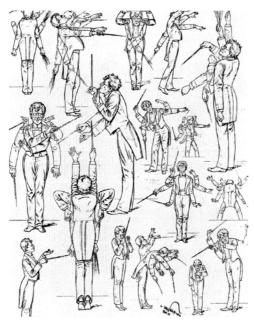

자신의 교향곡을 지휘하는 말러(캐리커쳐/1901년 Fliegende Blätter 게재)
슐리스만(Hans Schliesman/1852~1920)

서 보듯이 매우 현란한 지휘로 미국의 청중들에게 강한 인상을 남겼다. 이 때 미국인들의 말러에 대한 평가가 일부 열광적인 부분도 있었으나 비판적인 평가도 제법 강했다.

이후 말러는 1909년 3월에 뉴욕필하모닉의 지휘자로 자리를 옮겼다. 이 시기에 뉴욕필하모닉은 규모도 작고 재정적 여유도 없는 상태였다. 그러나 말러가 취임한 이후, 단원 규모가 크게 확대되었고 연주 횟수도 연간 16회였던 것이 46회로 대폭 늘어났다. 일주일에 1회 정도의 콘서트를 개최하게 된 것이다.

04 연주회와 규모의 경제 효과

연간 연주 횟수는 오케스트라의 재정 건전성 측면에서 매우 중요한 의미를 갖는다. 연주 횟수는 오케스트라의 활동 규모를 나타낸다. 제조업 부문에서는 일반적으로 "규모의 경제 효과(Scale Economics)"를 추구하며 최적 규모까지 생산 활동을 확대한다. 규모의 경제라 함은 생산 규모가 커짐에 따라 단위당 고정비용이 적어지면서 나타나는 경제효과이다. 오케스트라의 경우 제조 산업과 같은 틀에서 비교하는 것은 적절하지 않지만 유사한 접근은 가능할 것이다.

오케스트라의 활동 규모인 연주 횟수와 비용 발생의 관계를 보면 교향악단의 연간 연주 횟수가 늘어나면 늘어날수록 콘서트당 비용은 감소된다. 오케스트라의 리허설 등에 투입되는 공간과 시간 관련 고정비용과 인건비의 발생이 줄어들기 때문이다. 연간 90회에서 150회 정도의 연주회를 할 때 교향악단의 연주회 개최 단위 비용이 최소에 이른다는 연구 결과가 있다. 또 다른 연구에 의하면 연간 115회에 이르기까지 규모의 경제 효과가 지속적으로 나타나기도 한다. 한편 연간 65회의 콘서트까지는 규

모의 경제 효과가 발생하여 단위비용이 감소하다가 66~177회에 이르면 단위비용이 불변인 가운데 규모에 대한 수익 불변의 효과가 나타나고, 연간 178회 이상 개최될 경우에는 오히려 연주회당 단위비용이 증가하게 된다고 분석한 연구도 있다.

연간 100회 이상의 콘서트를 개최한다는 것은 일주일에 두 번 정도 연주회 무대를 갖는 것을 의미하며 현실적으로 쉽지 않은 활동 규모이다. 특히 연주회장을 찾아오는 적정 숫자의 청중을 확보할 수 있는지의 문제까지 고려한다면 더욱 쉽지 않다. 세계적인 오페라하우스나 연주회장에 전속되어 있는 오케스트라를 제외하고는 100회 이상의 연주회는 현실적으로 쉽지 않은 활동 규모이다. 물론 각 오케스트라의 경우 기부금과 보조금으로 재정이 확충되는 부분도 있으며 이 경우에는 규모의 경제 효과만을 추구하면서 연주 횟수를 늘려나가는 것이 반드시 바람직한 것이 아닐 수도 있다. 이러한 점들을 고려할 때 말러 취임 이전의 뉴욕필하모닉이 연간 16회 연주회에서 취임 이후에 연간 46회로 활동을 늘린 것은 규모의 경제 효과 측면에서 보아도 매우 커다란 의미가 있음을 알 수 있다.

05 말러의 이색적인 음악 세계

말러는 미국에서 활동한 시기에 개인적으로 큰 시련을 겪었다. 부인 알마 말러(1879~1964)의 불륜 때문에 충격을 받고 정신적으로 나락에 빠진 것이다. 알마와 헤어진 것은 알마의 나이 31세, 말러는 50세 때였다. 알마는 독일 바우하우스(Bauhaus)의 건립을 주도한 건축가 발터 그로피우스(Walter Gropius, 1883~1969)와 재혼하였다. 바우하우스는 1919년에 미술, 공예와 건축 분야의 교육기관으로 설립되었다. 바우하우스의 의미가 '집을 짓는다'는 것을 나타내는바, 건축을 중심으로 예술과 기술의

교육이 이루어지는 곳이다. 바우하우스의 설립자인 그로피우스는 후에 하버드대학교 건축학부로 옮겨 미국 건축계를 이끈 인물이다. 그로피우스와 알마의 관계를 알게 되었을 때, 말러는 정신분석학자인 프로이트에게 도움을 청했다. 말러의 심리와 정신 상태를 분석한 프로이트는 "마리아 콤플렉스", 즉 어머니에 대한 집착이란 진단을 내렸다. 19살이나 어린 부인에게 어머니의 모습을 찾으려 집착하는 말러의 정신적 문제를 지적한 것이었다. 말러는 이렇게 어려운 시기에도 음악 작업을 이어나갔다.

말러에게 교향곡이란 모든 음악적 요소를 활용하여 하나의 완전한 세계를 구축하는 것이었다. 그의 '1,000인 교향곡'으로 불리는 8번 교향곡은 형식면에서도 새롭다. 성악부가 이끄는 교향곡을 작곡한 것이다. 성악부는 신체라는 악기가 만들어내는 아름다운 소리를 통하여 언어적 의미를 전달하는 음악적 특성을 가진다. 그러나 말러의 이전에는 성악 주도의 교향곡과 같은 음악적 시도는 이루어지지 않았다. 말러에 이르러 비로소 사람의 목소리가 교향곡에서 소리의 중심으로 사용된 것이다. 8번 교향곡은 1910년 9월 12일 뮌헨에서 초연되었다. 연주자는 모두 1,030명이었나. 3개 합창단, 8명의 녹창자, 170명 구성의 연합 오케스트라, 오르간 주자 1명과 지휘자 말러로 구성되었다. 연주자의 규모만으로 청중을 압도하였다.

말러가 8번 교향곡에 이어 발표한 '대지의 노래'는 중국의 이태백이 쓴 시에 기초하여 삶과 슬픔을 다룬 곡이다. 말러의 아홉 번째 교향곡이다. 그러나 평소 죽음에 대한 공포가 병적으로 컸던 말러는 베토벤, 슈베르트, 브르크너, 드보르작 등 선배 음악가들이 교향곡 9번까지 작곡하고 죽음에 이르렀다는 사실을 알고 있었다. 따라서 8번 교향곡 다음 작품에 9번이란 이름을 붙이면 생애 마지막 곡으로 되면서 죽을지도 모른다는 생

각에 '대지의 노래'라 명명하였다. 9번 교향곡이 아닌 '대지의 노래'의 작곡을 마친 말러로부터 죽음이 피해간 듯하다. 그러나 새로운 교향곡을 작곡하기 시작했는데, 이 곡은 표제적 성격이 없어서 어쩔 수 없이 '9번 교향곡'이 되어버렸다. 9번은 미완성 상태로 작업을 마쳤으며 이후 사망하게 되었으니 말러도 9번의 저주를 피하지 못한 셈이었다.

06 북미의 발라드 오페라와 오페라의 개혁

1770년대에 북미의 동부지역에서는 영국으로부터 전해진 발라드 오페라가 공연되기도 하였다. 발라드 오페라는 영국 내에서 1730년대까지 성황리에 공연되었으며, 이후에는 북미지역의 영국 식민지역의 무대에도 소개되었다. 발라드 오페라는 대사와 노래로 구성되는데 특히 노래는 대중적으로 이미 잘 알려져 있는 아리아 등 기존의 작품들로 구성되었으므로 친근한 내용과 음악으로 사랑받기 시작하였다. 독립선언이 이루어진 1776년을 전후해서도 동부 지역에서는 소박한 발라드 오페라 무대가 펼쳐졌다.

이 시기, 영국의 발라드 오페라는 북미 지역뿐만 아니라 유럽 각국으로 전해졌으며 각국별로 언어와 내용 등이 서로 다른 오페라로 자리를 잡았다. 독일에서는 독일어 가사와 대사로 새롭게 만들어져 징슈필(Singspiel), 즉 가극으로 불리는 독일식 오페라로 자리를 잡게 되었다.

모차르트의 오페라도 처음에는 징슈필에서 명성을 얻었다. 모차르트는 1763~66년간에 파리와 런던으로 연주여행을 떠났다. 이 시기 런던에서 요한 크리스티안 바흐를 만나 음악적 영향을 받았다. 다시 1769~73의 기간에는 세 차례 이탈리아 여행을 하면서 오페라에 큰 관심을 가지고 작업을 하였다. 그러나 이탈리아 음악가 중심의 오페라 세계에서 모차르트

는 크게 관심을 받지 못했다. 이탈리아 여행 이후 빈에서의 활동 기간 중에 오페라 분야에서 모차르트의 존재감이 부상하게 되었다. 대표적인 작품은 1782년 작품인 '후궁으로부터의 탈출'이다. 이 오페라는 독일 스타일의 징슈필을 본격적인 예술 세계로 이끈 대표적인 작품으로 평가되고 있다. 이후 1786년에 '피가로의 결혼', 1787년에 '돈조반니' 1790년에 '여자는 다 그래' 등 모차르트 특유의 본격적인 희극 오페라로 이어진다.

한편 프랑스에서는 오페라 코미크와 같은 가벼운 오페라가 유행하였다. 오페라 코미크는 프랑스 내 도시 주변이나 근교에서 교회가 주도하는 자선 바자회 등의 시장에서 무대를 열었다. 오페라 코미크는 바자회 시장에서 여흥의 무대로 준비되었던 것이다. 이렇듯 이탈리아의 정통 오페라는 영국을 비롯하여 독일, 프랑스 등 각국의 환경에 따라 제각기 다른 형태와 내용으로 발전하였다.

유럽 내 각국별로 다르게 발전한 오페라는 오스트리아의 크리스토프 글룩(Christoph Willibald Gluck, 1714~1787)에 이르러 통합의 움직임이 나타나기 시작하였다. 오페라의 개혁자로 불리는 글룩이 이탈리아, 프랑스, 영국, 독일 스타일의 오페라를 통합하여 보편적인 오페라로 발전시키려는 움직임을 주도하였다. 이를 위하여 각국의 오페라가 갖는 문제점들을 고쳐나가면서 장점을 최대한 살리려는 시도가 이어졌다. 글룩은 이탈리아 오페라가 갖는 우아하게 이어지는 선율, 독일 오페라가 가지는 묵직함과 진지함, 프랑스 오페라의 서정적이면서 웅장한 장점들을 살리면서 오페라의 틀을 새롭게 다듬어 나갔다. 오페라의 구성에 서곡을 필수적으로 도입하였다. 기존의 오페라가 아리아와 중창을 중시한 것과는 달리 합창의 비중을 높임으로써 장중함 속에 인간의 격정을 조화시키는 무대를 추구하였다.

07 서부 개척과 골드 러쉬

미국의 독립 이후 서부 개척이 본격적으로 이루어졌다. 1849년 당시, 서부 개척이 정점을 찍었으며 그 배경의 하나는 역시 골드러쉬이다. 당시 서부 지역을 배경으로 금광을 찾아 떠나는 남성과 여성의 사랑과 질투와 욕망을 그린 소설, 연극, 영화, 그리고 오페라가 다수 만들어졌다. 대표적인 오페라는 1850년대를 배경으로 한 푸치니의 '서부 아가씨'이다. 이 오페라는 1920년에 뉴욕메트로폴리탄 오페라극장에서 초연되었고, 이후 유럽보다는 미국에서 끊임없이 사랑받으며 자주 무대에 오르는 오페라로 자리 잡게 되었다.

독립 전의 미국 영토는 동부 지역에 남북으로 펼쳐 있는 애팔래치아 산맥 동쪽의 대서양 연안이 전부였다. 1750년경이 되어서야 비로소 애팔래치아 산맥을 넘어 서쪽으로 가는 길이 열렸다. 그러나 당시 이 산을 넘는다는 것은 곧 죽음을 의미할 정도로 고난의 여정이었다. 동부 대서양 연안에서 출발한 사람들이 미국 역사상 처음으로 서부의 태평양 바다 앞에 서게된 것은 1805년이다. 이때부터 본격적인 서부개척이 시작되었다. 서부 개척이 본격화되는 시기에 많은 사람들이 몰려들면서 서부 지역에서 '골드 러쉬' 현상을 경험하게 된다.

1848~49년에 캘리포니아지역에서 금이 발견되면서 약 10만 명의 외지 사람이 모여들었다. 이들은 1849년에 모여든 사람이라는 의미에서 49s, 포티나이너즈(Forty-Niners)로 불렸다. 이후 짧은 기간에 엄청나게 많은 사람이 몰려든 가운데 1850년에 캘리포니아가 미국의 31번째 주로 승인되었고, 서부 지역의 개발에 더욱 박차를 가하게 되었다. 이 시기 국민소득은 일인당 2,022달러(1990년 가격 기준)였다. 독립 직후 1,232달러에 비해 거의 2배 가까이 증가하였는데 골드 러쉬가 기여한 부분이 크다.

08 석유 개척과 오일 러쉬

서부 지역에 '골드 러쉬'가 있었다면 동부 지역에서는 비슷한 시기에 또 다른 러쉬 현상을 경험하게 된다. 1859년에 동부지역의 펜실베니아에서 유전이 발견되면서 석유 개척을 위한 '오일 러쉬'가 시작되었다. 신대륙 미국이 석유시대의 문을 여는 출발점에 선 것이다. 이제부터 석유가 모든 사람의 생활과 산업 활동의 기본 에너지 원천으로 자리 잡기 시작한다. 그 때까지 에너지원이었던 나무나 석탄이 석유로 바뀌는 에너지 패러다임 쉬프트가 시작된 것이다. 나무나 석탄으로 움직이는 증기기관과는 비교가 안 될 정도로 강한 힘을 만들어내는 디젤엔진 덕분에 기계, 선박 등의 산업이 빠르게 발전하였다.

제1차 세계대전에서 석유의 활용과 디젤엔진을 장착한 수송 장비는 연합군의 군사력과 기동력을 강화시키며 승리를 얻는데 큰 영향을 미친다. 제2차 세계대전을 연합군의 승리로 이끈 것과 종전 후 국제사회에서 미국이 주도권을 장악하는 데에 결정적인 역할을 한 것도 석유이다. 영국시대의 종말, 미국시대의 개막은 석유가 만들어낸 역사의 연출이었다.

펜실베니아 지역에서 석유의 상업화가 시작되는 바로 이 시기, 1861년부터 1865년 사이에 남북전쟁이 발발하였다. 남부 지역은 면화 등 1차 산업 활동이 주였으며, 노예제도를 찬성한다. 이에 반하여 북부 지역은 석유 시대의 문을 열면서 제조 산업 활동이 주를 이루고 있었으며, 노예제도에 반대하는 분위기가 강했다. 산업 활동도, 사회제도도 정반대인 남과 북이 치열하게 맞붙은 전쟁에서 북측이 승리하게 된다.

남북전쟁이 끝나고 미국에도 본격적인 산업혁명의 변화가 휘몰아친다. 산업혁명의 후발국이지만 미국은 석유시대를 열어가는 주도국으로서 산업사회의 변화와 발전이 눈부셨다. 그러나 문화예술의 역사와 전통은 전

무하여 유럽에 의존하지 않을 수 없었다. 무엇보다 유럽에서 건너온 "청교도"의 핵심 이미지는 엄격한 도덕성과 성실성이었다. 도덕과 성실의 틀에 갇힐 경우 파괴와 창조로 이루어지는 예술과는 거리가 멀어질 수밖에 없다. 실제로 1800년대 초반까지 미국은 문화예술보다는 신대륙 개척을 위한 과학기술 개발과 교육에 전념하였다. 문화예술 분야의 자생적인 움직임이 나타나기 시작한 것은 1800년대 후반이었다.

09 미국 음악의 독립

미국의 주도로 석유 시대가 시작되는 시기에 미국의 음악가인 존 필립 수자(John Philip Sousa, 1854~1932)는 매우 미국적인 음악 세계를 펼쳐 나갔다. 수자는 행진곡의 왕이라 불린다. 그가 작곡한 작품은 주로 행진곡이었으며 백 수십여 곡에 이른다. 수자는 미해병대의 군악대장이었으며 제대 후에는 "수자 취주악단"을 결성하여 활동하였다. 유럽으로 연주 여행을 할 정도로 취주악 분야에서 음악적 명성이 널리 알려져 있었다. 수자는 제1차 세계대전이 발발하자 군에 다시 입대하였고 종전 후에는 "수자 취주악단"을 재결성하여 운영하였다.

"수자 취주악단"에는 눈에 잘 띄는 매우 특별한 악기가 편성되어 있었다. 악단 맨 뒷줄의 연주자가 악기를 어깨에 걸쳐 메고 행진하며 연주하는 엄청난 크기의 수자폰이었다. 수자폰은 당시 미국인들에게 가장 인기 있고 사랑 받는 악기였다. 미국에서 처음 만들어진 악기로 미국인들에게는 더욱 특별한 것이다. 1893년에 최초로 제작되어 주로 행진하며 연주하는 밴드에서 사용되었다. 초기에는 나팔 벨의 지름이 56cm이었으나 점점 커져서 1930년대 이후 지금까지 66cm로 표준화되어 있다.

수자폰은 취주악단 가운데 가장 낮은 음을 담당하는, 덩치가 큰 관악

기이다. 나팔처럼 펼쳐있는 수자폰은 낮은 소리를 내는 악기이지만 전시 중에는 나팔처럼 펼쳐진 부분을 소리 나는 곳으로 향해 놓고 취구에 귀를 대면 먼 곳에서 벌어지는 포탄의 폭발 소리를 들을 수 있을 정도였다. 대기 중의 청진기, 집음기의 역할을 한 셈이었다. 제1차 세계대전 이후에는 미국 특유의 재즈 밴드의 악기로 사용되기도 하였다.

필라델피아 지역에서 석유의 상업화가 본격적으로 진행되는 시기인 1900년에는 필라델피아 오케스트라가 창단되었다. 이외에도 미국에서 가장 오래된 '오페라 하우스 아카데미 오브 뮤직'이 있는 곳도 석유가 처음 개발되어 상업화된 필라델피아이다. 이렇듯 다양한 음악 기관이 필라델피아에서 시작된 것도 석유와 무관하지 않을 것이다.

1900년대부터 필라델피아를 비롯한 뉴욕 등 동부지역에서 미국 음악이 움트기 시작하였다. 1910년에 말러는 미국에서의 음악 활동을 끝내고 유럽으로 돌아갔다. 말러가 이끌던 뉴욕필하모닉에도 큰 변화가 생겨났으며 부침을 거듭하였다. 미국에서 가장 먼저 창단된 뉴욕필하모닉은 1842년에 창립되었다. 빈필하모닉이 창단된 해와 같은 해에 출범하였는데 당시 뉴욕 브로드웨이의 허름한 오두막집에서 창립기념 연주를 하였다. 1893년에는 드보르작이 국립음악원장 시절에 작곡한 '신세계 교향곡'을 초연하기도 했다.

말러가 유럽으로 돌아간 이후에는 푸르트벵글러, 토스카니니 등이 뉴욕필하모닉의 상임지휘자로 활동하였다. 1950년대에 들어서 현재의 본거지인 뉴욕 링컨 센터가 건립되었고 번스타인(Leonard Bernstein, 1918~1990)이 이끌게 되었다. 이 때에 미국 고전 음악의 실체가 갖춰졌다. 미국 고전 음악은 재즈의 기초 위에 만들어졌으며 그 중심은 뉴욕이었다. 재즈를 기초로 하는 미국 음악은 댄스홀과 브로드웨이 극장에서 꽃을 피웠다. 그러다가 점차 콘서트홀과 오페라하우스의 음악으로 자리 잡게 되었다.

대표적 음악가는 거슈윈, 코플런드, 번스타인 등이다.

10 재즈 오케스트라와 7 공주의 석유시장 지배

당시 미국에서만 볼 수 있는 유니크한 연주단으로 재즈 오케스트라를 들 수 있다. 재즈 오케스트라가 결성되어 미국풍의 음악 세계를 주도해 나간 본 고장은 테네시주 녹스빌이다. 이곳에서는 녹스빌 재즈 오케스트라가 17인 빅밴드 앙상블로 결성되어 활동을 하였으며 1935년에는 녹스빌 심포니오케스트라가 생겨났다.

미국에서 자생적인 음악 세계가 펼쳐진 것은 미국인에게 매우 의미 있는 일이다. 이를 기반으로 음악의 역사가 전무한 미국이 음악 세계에 뚜렷한 발자취를 남기게 되었다. 이 모든 것은 막강한 경제력의 뒷받침이 있었기 때문에 가능했으며 이러한 경제력의 핵심은 석유로부터 생겨났다.

미국의 석유산업은 동부 펜실베니아 지역에서 시작되었으며 석유 비즈니스로 크게 성공한 석유회사는 록펠러가 이끄는 '스탠더드오일(Standard Oil Co., 1870~1911)'이었다. 그러나 1910년대로 접어들면서 '스탠더드오일'은 독점기업의 특성을 보였고 독점기업의 폐해가 뚜렷하게 나타나기 시작하였다. 따라서 미국 내에 독점금지법(Anti-Trust Law)이 만들어지면서 몇 개의 회사로 분할되었다. 이후 유럽 지역의 몇몇 주요 석유 기업들을 포함하여 7개의 대형 메이저 석유기업이 세계 석유시장을 지배하게 되었다. 이들 7개 기업을 세간에서는 석유시장에서의 '칠 공주(Seven Sisters)'라 부르고 있다. 로열더치셸, 스탠더드오일, 앵글로-페르시안, 캘리포니아 스탠더드오일(후에 셰브론), 뉴욕 스탠더드오일(후에 엑슨모빌), 걸프오일(후에 셰브론), 텍사코(후에 셰브론)의 7개 석유메이저들이

다. 석유시대가 본격화되면서 이들 7 공주의 석유시장 지배력은 절대적이었다. 석유 시장 관련 제도와 관행의 모든 것은 7 공주 메이저 대기업들의 수익이 극대화되도록 만들어지고 운영되었다.

석유 사업으로 거대 규모의 수익을 챙겨온 록펠러 석유재벌은 뉴욕 한 가운데에 록펠러센터를 건립하였다. 동 센터는 석유재벌의 왕국임을 나타내듯이 뉴욕 한복판에 거대 규모의 다수의 빌딩과 거리로 조성되었다. 이 가운데 객석 규모가 6,000석인 라디오시티 뮤직홀은 1932년에 개관하였으며 영화 상영과 함께 다양한 연주회 등 행사가 개최되는 곳이다. 록펠러센터의 한 가운데에 자리 잡은 GE빌딩에는 NBC 스튜디오가 들어가 있다. 거대 자본을 앞세워 음악 관련 비즈니스에도 막강한 영향력을 행사하고 있음을 알 수 있다.

11 석유시대의 절정과 끝자락

석유가 빛과 에너지를 얻는 핵심 자원이 되면서 본격적인 석유시대로 접어들게 된다. 우리의 일상생활 대부분이 석유 제품으로 이루어진다. 주위를 둘러보면 석유와 관련 없는 것을 찾아내기가 어려울 정도이다. 옷가지부터 신발 등 우리가 몸에 걸치는 모든 것들을 살펴보면 석유화학 제품이나 원료로 만들어져 있음을 확인할 수 있다. 우리의 주택 생활과 관련된 많은 건축 재료 가운데 석유와 관련 없는 것을 찾기도 어렵다.

석유는 계속 쓰면 재생 불가능한 고갈성 자원이다. 인류가 석유를 채굴해서 몇 년 동안 쓸 수 있는지를 나타내는 지표로 가채 매장연수가 있다. 1950년대, 60년대 당시, 석유의 가채 매장연수는 30~40년이었다. 즉 한 세대의 기간 동안 퍼내서 쓸 수 있는 양이란 것이다. 그렇다면 1950, 60년대부터 한 세대가 벌써 지나버린 지금은 완전히 바닥을 보여

야 하는데, 요즘 발표되는 가채 매장연수도 마찬가지로 30~40년으로 발표되고 있다. 석유시대의 어느 시점이건 항상 한 세대 정도의 가채 매장연수를 나타내 보이는 것은 원유 채굴 기술이 발전해 온 덕분이다. 최근에는 세일가스 기술이 개발되어 사용되고 있으나 이 역시 고갈성 자원이며 가까운 장래에 소진될 것이다. 지금까지 에너지 원천인 나무, 석탄, 석유 등 자원은 언제까지나 캐내어 쓸 수 없는 고갈성이란 특성을 가진다.

지금은 석유시대의 끝자락이며 석유를 대체할 수 있는 새로운 대체 에너지의 개발에 모든 기업과 국가의 관심이 집중되고 있다. 한 때 태양열, 지열, 풍력, 원자력 등 다양한 에너지원에 관한 관심과 연구가 고조되었다. 이들 새로운 에너지원의 경제성과 안전성 등에 관해서는 그다지 긍정적이지 못하다. 그런 가운데 최근에는 수소에너지의 개발과 상용화가 빠르게 진전되고 있다. 그 과정에 각 국, 각 기업의 수소 에너지 개발과 상용화 경쟁이 치열하다.

석유시대를 마감하고 새로운 대체 에너지의 개발을 주도한다는 것은 에너지 패러다임 쉬프트를 이끌어 나간다는 것이다. 차세대 에너지원을 개발하여 지배한다는 것은 가까운 미래에 국제사회를 주도하고 산업경제를 이끌 뿐만 아니라 예술 세계까지 주도해 나갈 수 있는 힘의 원천(power base)를 장악하는 것을 의미한다. 따라서 석유를 대체하는 에너지원의 개발과 상용화의 경쟁에 뛰어든 기업과 국가는 물러설 수 없는 한판 승부의 전장에 서 있는 것이다.

12 역사의 소용돌이 속 러시아 음악가들

1900년대 초반, 제1차 세계대전 중에 국가 사회와 음악계에서 가장 큰 변화를 경험한 나라는 러시아이다.

1905년 1월에 러시아의 민중들은 그들의 궁핍한 생활상을 황제에게 알리기 위하여 페테르부르크의 겨울 궁전 앞 광장으로 모여들었다. 이들이 황궁으로 물밀 듯 밀려들자 군인들이 총을 쏘기 시작하면서 극도의 혼란 속으로 빠져 들었다. 이른바 "피의 일요일" 사건이다. 그 연장선상에서 1917년 러시아 혁명을 경험하게 된다. 이 시기는 제1차 세계대전이 한창 진행되고 있는 때이므로 러시아는 국가의 안과 밖에서 위기 상황이 전개된 것이다. 결국 1921년에 소련 정규군이 전국을 제압하면서 당시 제정 러시아의 로마노프왕조가 무너지고 사회주의 국가가 탄생하였다.

이 시기 러시아 음악가들은 중대한 선택의 기로에 놓이게 되었다. 사회주의 국가가 된 소련 국내에 머물 것인가, 국외로 도피할 것인가의 선택이었다. 이 때 러시아에 남아서 음악활동을 한 대표적인 음악가는 쇼스타코비치였다. 조국 러시아를 떠난 음악가들 가운데 라흐마니노프는 스위스로 망명한 이후 미국으로 건너갔다. 프로코피에프는 블라디보스톡을 거쳐 일본으로 건너갔다가 미국으로 향하였다. 스트라빈스키는 파리를 경유하여 미국으로 이주하게 된다. 이들은 미국에 정착하여 살면서 스트라빈스키는 줄곧 소련의 사회주의 체제를 강하게 비판하였다. 라흐마니노프와 프로코피에프는 타향 생활에서의 불안과 고향에 대한 그리움 속에서 생활하다가, 프로코피에프는 다시 소련으로 돌아갔으며 지주의 후손이었던 라흐마니노프는 미 서부 비버리힐즈에서 생을 마감하였다.

프로코피에프(Sergei Prokofief, 1891~1953)는 러시아 혁명의 시기인 1917년 젊은 시절에 '제1번 교향곡'을 작곡하였다. 이 곡을 들으면 "현대인이 살고 있는 옛날 도시를 느낄 수 있다."는 평을 받고 있다. 고전의 틀 속에서 만들어낸 현대음악으로 프로코피에프 스스로도 "하이든이 다시 태어난다면 이런 현대음악을 작곡했을 것"이라 자평하였다.

프로코피에프가 미국 생활을 마치고 소련으로 되돌아간 것은 1933년

이었다. 귀국 직후 프로코피에프의 첫 작업은 영화 음악을 만드는 것이었다. 과거 니콜라이 1세 황제의 제정러시아 귀족사회를 비판하는 영화인 '키제 중위'의 음악을 작곡했다. '키제 중위'는 경박하고 포악한 니콜라이 1세 황제 치하에서 우스꽝스럽게 만들어진 이야기를 다룬 18분 정도의 교향모음곡이다. 가공의 인물인 키제 중위가 체포되어 유배가고, 우연하게 영웅이 되어 돌아와 진급을 한다. 우스꽝스러운 결혼식과 나타날 수 없는 가공인물의 장례식을 치루는 일련의 장면을 그려낸 유쾌한 교향모음곡이다. 프로코피에프의 음악에는 러시아다운 요소와 서구적 요소가 공존하며 부딪치기도 한다. 특히 음악 속에 서구적인 요소들이 강하게 표출되면서 당시 소련 당국으로부터 비판을 받아 음악가로서 고난의 시기를 겪기도 하였다.

러시아의 음악가들이 조국을 등지고 떠나야만 했고, 타향에서 살거나 다시 고향으로 되돌아가는 등, 격동의 불안한 시대를 살아가면서 순간순간 내려야 했던 삶의 결정들은 상상할 수 없을 만큼 어렵고 힘들었을 것이다. 당시 그들의 고뇌와 경험과 생각은 승화되어 음악에 고스란히 묻어나와 후세에 전해지는 명곡에 녹아있다.

13 20세기 초 프랑스 음악의 매력

프랑스에서는 에릭 사티(Erik Satie, 1866~1925)가 새로운 음악을 추구하며 주목을 받았다. 그의 음악은 시작도 없고 끝도 없는 선율이 하염없이 지속되면서 시간을 초월한 것 같은 분위기를 보여준다. 끝없는 무한 반복의 음악이 이어지면서 매일 매일 우리의 일상생활을 감싸고 있는 듯하다. 따라서 음악은 우리 곁에 놓여있는 채로 항상 생활 속에 함께 하는 가구처럼 느껴진다. 이러한 음악을 사티 스스로는 "가구 음악"이라 칭하

였다.

무한 반복이 계속되는 음악의 또 다른 대표적인 음악가로 단연 모리스 라벨(Maurice Joseph Ravel, 1875~1937)을 들 수 있다. 사티와 비슷한 시기에 활동한 프랑스의 음악가인 라벨은 '볼레로'라는 작품에서 무한 반복의 선율에 시대적 의미와 아름다움을 표현하였다. 라벨은 '볼레로'를 작곡하기 약 30년 전에 '죽은 왕녀를 위한 파반느'를 작곡하였다. 이 곡은 1899년에 파리의 한 공작부인의 의뢰로 만들어졌다. 작곡을 하는 도중에 루브르 박물관에 전시된 화가 벨라스케스의 그림인 '젊은 왕녀의 초상'을 보고 영감을 얻어 작곡했다고 전해지는 피아노곡이다. 파반느란 양식은 16세기~17세기에 많이 즐겼던 장엄한 분위기를 자아내는 궁정무곡이다. 피아노곡인 '죽은 왕녀를 위한 파반느'는 느린 가운데 전체적으로 장중하게 분위기를 이끌며 연주되는 곡이다. 이 곡은 10여 년 후에 관현악곡으로 편곡되었는데 프랑스 오케스트라로 감상해야 제 맛이라고 많은 사람들이 입을 모은다. 도입부의 선율은 호른 소리가 이끌며 궁정 무곡의 분위기를 잡아가는데 프랑스 오케스트라가 만들어내는 호른 소리야말로 파반느의 분위기를 잘 연출해낼 수 있다는 것이다. 호른은 관악기 가운데 안정된 소리를 내기가 어려운 악기이며 오케스트라에 따라 음색이 미묘하게 다르다. 독일과 프랑스의 오케스트라 연주를 주의 깊게 들어보면 호른 소리의 차이를 느껴 볼 수 있다.

호른은 3m 70cm의 긴 관을 둥글게 말아서 만든 관악기이다. 과거에는 다양한 조성의 호른을 연주에 사용하였으며 악보상의 음조를 호른에 맞추어 머릿속으로 조바꿈을 하며 연주해야만 했다. 악기 연주는 몸으로 익혀야 하며 악보에 따라 손과 입과 몸이 자연스럽게 따라주어야 제 소리가 난다. 이 과정에서 따뜻한 가슴과 마음으로 감성을 녹여내어야 함은 말할 것도 없다. 그런데 차가운 머리로 조 이동과 조 변환의 복잡한 계산

을 하여 연주해야만 따뜻하고 아름다운 감성이 묻어나오는 경우도 있다. 그러한 대표적인 악기가 호른이다.

14 라벨의 볼레로와 라비린스 걷기

라벨은 1928년, 세계대공황이 발발하기 직전 해에 '볼레로'를 작곡하였다. '볼레로'에서는 하나의 주제가 처음에는 약하게 시작하다가, 점차 많은 악기들이 같은 멜로디의 반복에 참여하며 소리가 커지게 된다. 도대체 끝날 것 같지 않은 끝없는 반복 속에 음악의 아름다움과 감동을 느끼게 된다. 끝없이 이어지는 단순함 속에서 다양함을 느낄 수 있다는 것이 놀랍기만 하다.

'볼레로' 곡을 들을 때에는 언제나 라비린스(Labyrinth) 걷기를 체험하는 것 같은 신비로움이 느껴진다. 라비린스는 한번 발을 들여 놓으면 길을 찾아나가기가 어려운 미로를 의미한다. 고대 그리스나 마야 문명에서 종교적 의미의 신성한 문양으로 만들어졌다. 중세까지 교회에서는 성직자와 신도, 순례자들의 명상과 기도 등 영적 수행을 위하여 교회 건물 밖 마당에 둥글게 돌로 미로와 같은 문양을 만들어 한 가운데로 걸어 들어갔다가 중심에 이르러 다시 되돌아 나오도록 이끈다. 들어가는 길에는 자신을 비우고 마음을 내려놓는다. 중앙에 이르러서는 쉼과 함께 자기 성찰을 하게 된다. 돌아 나오는 길에는 스스로를 되돌아보며 새롭게 태어남을 느끼며 천천히 걸어 나오는 길이다. 발로 걷는 라비린스와는 달리 손가락으로 짚어서 미로의 길을 따라 들어가고 정중앙에 이르며 되돌아 나오기를 체험하도록 교회 건물 입구 벽면의 돌에 라비린스 문양을 새겨 놓은 중세의 교회도 있었다.

라비린스 걷기는 돌고 도는 삶과 죽음의 여정을 둥글진 미로 속에 표현

다양한 형태의 라비린스 문양

해 낸 것이기도 하다. 라벨의 '볼레로'는, 라비린스 걷기의 들어가기와 중앙에 임하기와 되돌아 나오기의 전 과정을 끊임없는 반복의 선율 위에서 나타내고 있는 듯하다.

세계대공황이 시작되기 바로 전 해에 작곡된 라벨의 '볼레로'를 감상할 때, 대량생산이 폭발적으로 이루어지면서 세계의 경제활동이 정점으로 쭉 치고 오르다가 곧바로 세계대공황의 끝없는 나락으로 빙글빙글 떨어지는 모습이 머릿속에 그려진다.

다음 장에서는 철강, 자동차, 석유 산업이 주도하는 대량생산 시대의 개막과 세계대공황의 나락으로 떨어지는 과정을 음악 세계에서 다뤄보도록 한다. 특히 이 시기에 음악회 홍보가 활발하게 이루어지기 시작하였다. 아울러 소리의 녹음과 재생 기술이 나타나기 시작하였다. 이에 따라 음악 세계에서도 대량생산과 대량 소비의 시대를 맞이하는 등 큰 변화가 생겨나게 된다.

15. 음악에서 듣는 대량생산 시대와 세계 대공황

01 대량생산 시대를 주도한 산업

산업혁명 시기에 개발된 증기기관과 대규모 기계 산업의 발전은 대량생산으로 이어졌다. 석유의 개발과 상업화가 빠르게 진행되면서 석유화학 제품의 숫자가 폭발적으로 늘어났으며 생산과 소비가 대규모로 이루어지게 되었다. 1차 및 2차 산업혁명에 따른 대량생산은 기계, 자동차, 화학 등 중화학공업 분야뿐만 아니라 음료나 의류, 종이 등 경공업 분야에서도 빠르게 진행되었다. 그 가운데 가장 획기적인 부문은 자동차 산업이다. 컨베이어벨트 시스템으로 자동차 생산 공정이 쉴 새 없이 이어졌다. 미국의 자동차 산업이야말로 대량생산 시대를 이끄는 중심축이었다. 이와 함께 석유 시대의 핵심 전략 물자인 원유는 단일 제품으로 수출입의 규모가 가장 큰 재화이다. 뿐만 아니라 원유를 정제하여 만드는 제품의 가짓수는 매우 많으므로 석유와 석유제품을 다루는 석유 기업의 매출 규모는 클 수밖에 없다.

2000년대 이전까지 매출 규모 기준으로 세계 10대 기업 가운데 석유 메이저 기업이 4개나 포함된다. 자동차 산업도 대량생산 체제가 갖추어지면서 매출 기준 10대 기업 가운데 4개의 자동차 기업이 포함되어 있었

다. 석유와 자동차 기업이 세계 10대 기업 가운데 8개나 되는 가운데 대량생산 시대를 견인한 셈이다.

대량생산 시대가 펼쳐지면서 곧바로 세계적 규모의 대공황 시대를 맞이하였다. 이 시기에 경제사회가 직면했던 사회 현상과 문제들이 음악 세계에 어떤 영향을 미쳤을까?

02 음악회 포스터

산업혁명 이전 궁정이나 귀족의 대저택에서 열리는 음악 연주회는 왕족과 귀족이 주변의 친구나 친지들을 불러 모아 함께 즐겼다. 그러므로 음악회 광고나 홍보가 전혀 필요하지 않았다.

그러나 산업혁명 이후에는 대량생산과 홍보가 이루어지면서 모든 대중이 소비의 주체로 올라서게 된다. 부유한 상류층만이 일상생활에서 누렸던 재화나 서비스를 서민층도 누릴 수 있게 되었다. 다수 서민층의 호기심을 자극하여 지갑을 열도록 유혹하는 홍보와 광고의 중요성은 더욱 커지게 되었다. 따라서 일반 대중을 대상으로 한 광고 홍보물이 도시 곳곳에 다양한 형태로 나타나기 시작했다.

글린카(Mikhail Ivanovich Glinka, 1804~1857)는 러시아 음악의 아버지라 불린다. 글린카의 곡 가운데 우리에게 가장 알려져 있는 곡으로 '루슬란과 류드밀라' 서곡이 있다. 이 곡은 러시아의 시인 푸쉬킨의 서사시를 토대로 1841년에 작곡된 오페라 서곡이다. 글린카는 러시아 국민 오페라의 원조이다. 그러나 그의 오페라는 러시아 밖에서는 그다지 인기가 없었다. 다만 '루슬란과 류드밀라' 서곡은 세계 전역에서 사랑받으며 자주 연주되는 곡이다. 1845년 4월 10일, 파리에서는 글린카의 연주회가 개최되었다. 당시 연주회의 홍보 포스터를 보면 170여 년이 지난 요즘 유럽

각국을 여행할 때에 도시 거리마다 볼 수 있는 연주회의 포스터와 크게 다를 바가 없다. 포스터에는 연주회 홍보에 필요한 정보, 성악과 기악으로 구성되는 대연주회란 점과 일시와 장소 등이 빼곡하게 쓰여 있다.

03 푸치니 오페라의 홍보 포스터

성악 및 기악과는 달리 오페라의 홍보 포스터는 시선을 끄는 아름다운 그림이 담겨져 있다. 당시 공공음악회에서 인기를 독차지한 것은 단연 자코모 푸치니(Giacomo Puccini, 1858~1924)의 오페라였다. 푸치니의 오페라 공연 홍보 포스터는 길거리 어디에서나 볼 수 있었다. 푸치니는 이탈리아의 카치니음악원에서 음악 공부를 했으며 베르디의 '아이다'에 감동을 받아 많은 오페라 작품을 작곡하였다. '마농레스코'(1893), '라보

푸치니의 오페라 공연 홍보 포스터

엠'(1896), '토스카'(1900), '나비부인'(1904), '서부의 아가씨'(1910), '투란 도트'(1926: 미완성 유작, 1926년 초연) 등이 대표적인 작품이다. 작품의 배경이나 이야기를 보면, 이탈리아를 비롯한 유럽은 물론이거니와 '나비 부인'은 일본, '투란도트'는 중국, '서부의 아가씨'는 미국 등 국제적인 특 성을 나타내는 점도 매우 흥미롭다.

푸치니는 1907년에 그의 오페라 공연을 위하여 미국을 방문하였다. 이 때 뉴욕의 브로드웨이에서 '황금시대 서부의 아가씨'란 연극을 보고 영감 을 받아 오페라 '서부의 아가씨'를 작곡했다. 이 연극의 극작가는 벨라스 코였으며, 그가 만든 또 다른 연극인 '나비부인'의 영향을 받아 푸치니의 오페라 '나비부인'이 작곡되기도 하였다. 푸치니는 1920년에 중국을 여행 했고 중국의 음악과 문학 등을 접하면서 얻은 영감은 오페라 '투란도트'를 탄생시켰다. 세계 각지에서 영감을 받아 작곡한 푸치니의 오페라 홍보 포 스터를 보면 흥미를 유발시켜 연주회장에 꼭 가보고 싶어진다. 실제 푸치 니의 오페라는 대단히 재미있으며 요즘으로 치자면 스토리가 잘 짜인 블 록버스터급 뮤지컬이나 영화와 같다. 푸치니의 작품은 세간의 화제에 오 르며 입에서 입으로 이어지는 구전 홍보도 큰 몫을 하였다.

04 음악의 생산과 소비의 특성, 현장성과 동시성

근현대에 접어들면서 기술 발전에 힘입어 음악의 대량소비와 함께 대 량생산되는 시대를 맞이하게 되었다. 특정 계층은 물론 일반 시민도 자유 롭게 참가하는 대규모 공공 연주회는 음악의 대량소비의 현장이다.

음악 연주와 감상을 음악의 생산과 소비라는 용어로 표현해 보자. 음 악은 특정 장소, 특정 시점에서 연주가 이루어지므로 생산 현장에서 동시 에 소비가 이루어진다는 태생적 특징을 가진다. 음악 연주와 감상, 즉 음

악의 생산과 소비는 동시성과 현장성이란 두 가지 특성을 가지는데, 이런 특성에서 탈피해 보자. 먼저 시간의 동시성을 탈피할 수 있다면, 연주 시점 이후 언제든지 그 연주를 감상할 수 있게 된다. 음악의 생산과 소비에서 시간의 벽을 무너뜨리게 되는 것이다. 한편 공간의 현장성 특성을 벗어나, 연주 장소 이외에 어디서든 그 연주를 감상할 수 있다면 공간의 벽을 무너뜨리게 되는 것이다. 이처럼 현장성과 동시성을 뛰어 넘으면 음악의 생산과 소비에 시간과 공간의 벽이 허물어지는 것을 의미한다.

음악의 생산과 소비가 갖는 태생적 특성인 현장성과 동시성을 뛰어 넘기 위해서는 소리의 녹음, 전송, 재생, 복제 등 음향 기술이 개발되어야 한다. 이런 음향 기술이 개발되어 시간과 공간을 넘나들면서 음악의 대량 생산과 대량 소비가 이루어진다. 이것은 음악이 물질 문명화되는 과정이기도 하다. 아울러 음반과 방송을 비롯한 음향 관련 기술은 대량생산과 소비의 수단과 도구로 되는 것이다. 이와 함께 손에 잡히지 않는 소리가 손에 잡히게 되며 사고 파는 대상으로 자리 잡게 된다.

05 최초의 음성 기록기

소리를 저장하여 시간과 공간을 뛰어 넘어 재생하려는 시도는 고대부터 인류의 끊임없는 관심사였다. 사람의 말과 소리를 막대 관에 넣어 보존하다가 마개를 따서 다시 들을 수 있지 않을까 하는 상상은 계속 이어져왔다. 그러다가 1870년대에 들어서면서 이러한 상상 속의 일이 실제로 가능하게 되는 기술의 문이 열렸다. 1876년, 전화를 처음 발명한 알렉산더 그레이엄 벨(Alexander Graham Bell, 1847~1922)에 이어서, 1877년에는 토마스 에디슨(Thomas Alva Edison, 1847~1931)이 '말하는 석박 (talking tin foil)'을 발명하였다. 이른바 음성 기록기, 포노그래프

(phonograph)의 초기 형태이다. 처음에는 실린더 형태였으며 소리의 질이 좋지 않았다. 특히 재생 횟수가 많아지게 되면 소리 골이 닳게 되어 소리가 거의 들리지 않았다.

1888년에 초기 실린더 형태의 음성 기록기인 포노그래프의 가격은 약 150달러였다. 당시 코카콜라 한잔이 5센트, 스테이크 일인분이 12달러였음을 고려하면 매우 비쌌다. 이후 빠른 속도로 기능은 좋아지고 가격은 낮아졌다. 6년 후인 1894년에 75달러로, 1900년에 7.5달러로 가격이 빠르게 낮아졌다. 실린더 형이 개선되어 디스크형 음성 기록기가 만들어졌다. 관련 기술 특허는 1887년에 '그라모폰'이란 명칭으로 출원하였다. 지름이 7인치(약 17.8cm)에 수록 시간은 단지 2분 정도인 음반이었다. 재료도 처음에는 금속이었던 것이 점차 고무로 된 에보나이트로 진화하였고, 석유화학 시대에는 비닐 플라스틱으로 바뀌었다.

음성 기록기 초기에 요하네스 브람스(1833~1897)의 연주도 녹음되었다. 1889년에 오스트리아 빈의 카를스가쎄 4번지에 있는 음악실에서 '헝가리 광시곡'의 연주와 브람스의 육성이 녹음되었다. 그러나 그 녹음 포노그래프는 여러 번 반복 재생하는 과정에서 소리 골이 닳아 거의 들을 수 없는 상태가 되었다. 1902년에는 마지막 카스트라토인 알렉산드로 노레시의 소리가 시스티나 성당에서 녹음되었으나 역시 들을 수 없다. 초기 음성 기록기, 포노그래프에 기록된 음악의 생생한 역사가 지워져 버린 것이다. 1900년대로 들어서면서 녹음 장비가 작고 가벼워지면서 저명한 연주자를 현지로 찾아가 출장 녹음을 하였다. 밀폐된 방음의 전문적인 스튜디오는 아직 나타나지 않던 시기로 녹음은 주로 호텔방에서 이루어졌다. 당시 드뷔시의 가곡 몇 곡이 녹음되기도 하였다.

1911년에는 오케스트라 연주 녹음이 이루어졌다. 다만 음향 기술의 한계로 오케스트라의 연주인원을 대폭 줄인 상태에서 녹음하였다. 이 시기

에 음반을 제작 판매하는 콜럼비아사는 행진곡, 폴카, 왈츠, 성악곡 등의 음반을 출시하였으며 32페이지에 걸친 음반 제품 카탈로그까지 만들어 홍보하기도 하였다. 음악과 소리의 녹음과 함께 재생 관련 기술의 발명도 빠르게 이루어졌다. 음악과 소리의 기계적 재생이 본격적으로 시작된 것은 축음기가 개발되어 제품화되면서부터이다. 1890년대에 축음기를 생산하는 대표적인 기업은 에디슨과 그라모폰이었다.

녹음과 재생 관련 기술의 개발과 함께 음악의 대량생산 및 대량소비 시대로 접어들면서 자연스럽게 저작권 문제가 발생하게 되었다. 음악 관련 저작권에 관한 발상은 1789년 프랑스 혁명 이후 '연주권'의 개념으로 처음 나타났다. 이후 약 100년이 지난 1886년에 국제 저작권에 대한 '베른 협약'이 발효되기에 이른다. 그러나 이때에는 녹음과 방송처럼 음향기계를 통하여 음악을 즐기는 것은 지극히 제한적이었으며 기계적 재생에 관한 저작권 행사도 이루어지지 않았다. '베른 협약'을 보완하여 기계적 재생에 의한 저작권 보호가 국제협약으로 만들어진 것은 1908년의 베를린 회의에서였다.

06 주인의 목소리를 듣는 개(HMV), 그라모폰의 상표로

화가인 프란시스 바로(Barraud)는 에디슨의 축음기를 처음 보고 느낀 경이로움을 그림으로 나타냈다. '축음기를 보고 듣는 개'란 그림이다. 바로는 이 그림을 에디슨 회사에서 좋은 가격으로 사줄 것이라 생각하였다. 그러나 에디슨 회사에서 이 그림에 관심을 보이지 않자, 에디슨의 경쟁사인 그라모폰 사의 축음기 나팔로 다시 그렸다. 그라모폰사의 축음기 나팔의 색은 황금색이므로 검은 색의 에디슨 축음기와는 다른 분위기였다. 다시 그린 그림의 제목은 '주인의 목소리를 듣는 개'이다. 여기서 주인의 목

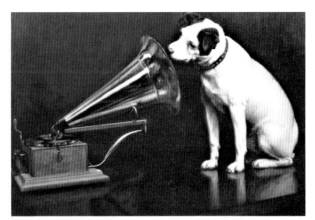

주인의 목소리를 듣는 개: HMV(His Master's Voice)(유화/1899년 작)
바로(Francis Barraud/1856~1924)

소리, His Master's Voice의 머리글자인 HMV가 생겨났고, 그라모폰 창업자가 1900년에 이를 상표로 등록하였다. 이후 빅터사가 상표권을 얻으면서 축음기와 음반에 사용하게 되었다. RCA가 빅터사를 인수한 이후에도 이 로고를 그대로 사용하며 음향 시장에서는 세계적인 상표이다. 세계 음반과 음향 시장에서 이 로고가 쓰일 수 없었던 곳은 딱 두 곳이 있었다. 바로 이슬람 지역과 이탈리아이다. 이슬람 지역에서 개는 부정한 동물이었으므로 코브라를 대신 그려 넣기도 하였다. 이탈리아에서 '개처럼 노래한다.'는 것은 노래가 엉망이란 뜻을 가지므로 음향 관련 제품의 로고로 써서는 안 되는 것이었다.

07 음악의 전송, 복제와 방송

기술의 발전으로 음악의 전송이 가능해지면서 음악이 만들어지는 장소가 아닌 다른 공간에서 동시에 음악 감상이 가능하게 되었다. 1880년 쥐

리히의 연주회 소리가 약 80km 떨어진 바젤까지 전화선으로 전송되었다. 1881년에는 베를린의 오페라 공연이 인근 도시로 전송되었으며, 영국 맨체스터의 현악 4중주 연주도 인근 도시로 전송되었다. 그러나 여전히 소리의 복제는 아직 불가능하였다. 1900년대에 이르러서야 복제 그리고 전송으로 라디오 방송이 가능하게 된다. 대량 복제가 가능해지면서 밀리언셀러 음반에 관심이 쏠리게 된다. 최초의 밀리언셀러 기록은 1904년에 밀라노에서 녹음한 성악가 엔리코 카루소(1873~1921)의 음반이었으며 이때부터 본격적인 음반의 시대가 열렸다. 카루소 자신도 약 230장이 넘는 수많은 음반 작업을 한 전설의 성악가이다.

미국에서는 자연스럽게 재즈 음반 시장이 생겨났다. 1900년대에 접어들면서 뉴올리언스로부터 재즈가 확산되었고, 최초의 재즈 음반은 백인 5인조 밴드인 '오리지널 딕시랜드 재즈 밴드'가 출반하여 당시 백만 장 넘게 판매되었다. 음반 제작 비용은 장당 20센트 정도였으며, 5천 장이 팔리면 손익분기점이 된다고 하니 백만 장의 음반 판매는 엄청난 수익을 창출하였다.

당시 음반 사업자의 가장 큰 관심사는 기존 시장의 확보와 새로운 시장의 창출이다. 이를 위하여 1900년대 초기의 음반 사업자들은 특정 수요층의 시장을 겨냥하는, 이른바 '타겟팅' 전략을 활용하였다. 특정 인종과 특정 지역에 사는 사람들의 취향과 선호에 맞춰 음반을 제작 판매하는 맞춤형 전략인 셈이다. 가장 큰 시장은 흑인 집단이며 재즈에 기초한 블루스 음악이 주류였다. 당시에는 한 해에 5백여 종의 타겟팅 음반이 시장에 나왔다. 이후 녹음 기술이 발전하면서 음반 시장의 크기도 엄청나게 커지게 된다.

1910년대 이후 본격화된 라디오 방송과 이후의 TV 방송으로 이어지면서 음악의 생산과 소비의 형태는 더욱 다양해진다. 라디오 전송 기술은 1899년에 영국에서 개발되었다. 소리의 전송 기술로 라디오 방송이 현실화되면서 음악 세계에는 큰 변화가 생겨났다. 하나의 음원으로부터 전파

를 타고 재생산되는 소리와 음악의 규모가 무제한이 되면서 음악 세계에 상상을 초월하는 변화가 생겨나게 된 것이다.

이후 음반과 방송을 통하여 무한대로 복제된 음악 작품이 사람들의 일상을 지배하게 되었다. 모든 사람들에게 일상의 음악, 이른바 무지카 프랙티카(Musica Practica)의 시대가 도래하여 일상생활 속에서 음악의 실천이 이루어지게 된 것이다. 음악이 악보에 적힌 음악이란 좁은 의미가 아니라 듣고 감상하는 생활 속의 음악으로 폭이 넓어진 것이다.

08 대량생산 제품과 예술

1899년 12월 31일, 19세기의 마지막 날, 세상의 모든 사람은 새로운 20세기를 맞이한다는 설렘으로 밤을 지새웠을 것이다. 19세기를 마감하고, 1900년 1월 1일, 20세기의 새해 첫날을 벅찬 기대 속에 맞이하였을 것이다. 이때는 산업혁명이 본 궤도에 오르면서 과학기술과 산업의 발전, 대시장의 확대와 물질문명이 넘쳐나기 시작한 시점이었다. 대량생산된 제품들이 시장에 흘러넘치기 시작하면서 현대 예술 세계에도 큰 영향을 미쳤다.

대량생산의 시대에 들어서면서 새로운 예술의 전환점을 제시한 대표적인 작가는 마르셀 뒤샹(Duchamp, 1887~1968)이었다. 뒤샹은 1917년 한 전시회에 작품을 출품하였으나 주최 측의 전시 허락을 얻지 못하여 전시되지 못하였다. 작품은 소변기가 화장실벽에 붙어 있는 것이 아니라 조각품과 같이 받침대 위에 올려져 있는 것을 '샘'이란 작품명으로 전시하려 했다. 당시 뒤샹의 작품을 계기로 이것이 과연 미술작품인가, 미술작품은 무엇인가와 같은 논란이 세계적으로 활발하게 이루어지기도 하였다. 소변기는 공장에서 대량생산된 기성제품이다. 일상에서 사용되면 그 기능이 작동하면서 큰 가치를 가지게 된다. 똑같은 제조품이라도 예술가의 서

명과 함께 전시대에 오르면 더 이상 기성 제품이 아니라 예술품으로 다시 태어나며 감상자에 따라서 각각 많은 의미를 갖게 된다는 것이 마르셀 뒤샹의 견해이다.

뒤샹의 작품은 기성 제품과 예술 사이의 경계가 모호하고 그 사이가 좁혀지고 있음을 나타내 보여주었다. 실제 대량생산의 시대가 이어지면서 소비자들이 사서 쓰는 제품들은 디자인과 기능 측면에서 예술성이 크게 요구되기 시작하였다.

음악의 세계에서도 소리의 전송과 복제와 방송이 본격적으로 이루어지면서 대량 생산과 함께 대량 소비의 현상이 빠르게 나타나기 시작하였다. 소리의 전송이 가능해짐에 따라 음악 소비의 현장성이 극복되었고, 복제가 가능해짐에 따라 음악 소비의 동시성이란 특성이 극복되었다. 이제는 언제 어디서나 듣고 싶은 그 어떤 음악이라도 들을 수 있게 된 것이다. 이는 마르셀 뒤샹(1887~1968)이 기성 제품인 소변기를 전시대 위에 놓는 것만으로 감상자의 생각을 유도하여 의미를 창조해 내는 것과 유사하면서도 다르다. 유사한 점은 이미 창조의 과정을 거쳐 만들어진 기성의 음악을 다시 들으며 감상한다는 점일 것이다. 다른 점은 기성 제품의 미술품 감상은 전시회장의 받침대 앞에 서서 그 순간 느낌을 받게 된다는 현장성과 동시성이 강한 반면 전송과 복제가 가능한 음악은 현장성과 동시성을 훌쩍 뛰어 넘어 언제 어디에서나 몇 번이고 감상하며 즐길 수 있다는 점이다. 이 점이 음악에서의 대량생산과 대량 소비가 가지는 폭발적인 특성이다.

09 세계 대공황, 패닉 상태

20세기 초, 대량생산 시대의 개막과 함께 각국 시장은 큰 시련을 겪었다. 1929년, 세계대공황이 시작된 것이다. 1929년 9월 3일, 뉴욕의 다우

존스 지수는 381.17포인트까지 뛰었는데 이것은 1923년에 100포인트를 넘긴 이후 6년간에 4배 가깝게 오른 최고의 기록이다. 그러나 약 한 달 보름이 지난 10월 24일, 블랙 목요일에 붕괴하기 시작하였다. 바로 다음 날인 금요일에는 많은 미국의 금융가들이 적극 주식을 사들이며 안정세를 회복하였다. 그러나 주말이 지나고 10월 28일 월요일이 되자, 월스트리트는 패닉 상태에 빠지게 된다. 다음날, 블랙 화요일 패닉 상태가 절정에 달하여 다우존스 지수는 25%가 빠졌다. 세계대공황의 시작이었다. 다우존스 지수는 1932년 7월 8일에 최저 수준인 41.22까지 내려갔다. 약 3년간 지수의 90% 정도가 빠져버린 것이다.

대공황 직전까지 미국의 기업들은 은행 대출 등 지원을 받아 공장을 신축, 증축하는 등 생산 측면에서 크게 성장하였다. 무엇보다 투자자들이 주식 시장을 통하여 대규모 자금을 제공하면서 산업 활동이 활발하게 돌아갔으며 점차 주식이 실제 시장가치를 넘어서 고공 행진을 하였다. 이런 투기적 버블이 갑자기 터져 버리면서 주가가 급락한 것이었다. 이는 곧바로 생산부문에 영향을 미치면서 공장 문이 닫히고 해고가 이어졌다. 세계 대공황 직전에 미국의 일인당 국민소득은 6,000달러(1990년 가격 기준) 이상이었던 것이 4,000달러대로 떨어졌다. 공황 이전의 소득 수준을 다시 회복한 것은 1936년으로 약 8년간의 오랜 시간 동안 공황의 여파가 이어졌다. 뉴욕에서 촉발된 경제 금융 패닉 상태는 곧바로 전 세계로 전파되었다.

10 음향 기술과 거대 다국적기업

대공황 시기에는 음향 기술의 발전과 함께 음악 세계에 큰 변화를 맞이했다. 1929년 대공황 직전까지 음악 시장은 빠르게 성장, 발전하였다. 제1차 세계대전 직전까지 주요 메이저급 음반회사는 빅터사와 콜롬비아사

였으며, 그 외에 수많은 소규모 독립 음반사들이 있었다. 이들 음반회사들은 자산가치와 영업이익이 크게 증대하였다. 이 시기에 양면 녹음이 가능해졌고 양면 음반이 첫 선을 보였다. 음반의 표면 잡음을 제거하는 기술도 개발되어 음질이 크게 향상되었다. 이전까지 거대한 나팔 앞에서 소리를 내어 녹음해야 했으나 이제는 마이크가 출현하였다. 1925년에 콜롬비아사는 영국, 미국, 일본 등 세계 각지에 19개 공장을 운영하기에 이른다. 국제 음반 시장의 메이저급 다국적기업으로 올라선 것이다.

한편 방송 분야는 제1차 세계대전을 전후하여 미국에서 군민 합동으로 미국방송국 RCA(Radio Corporation of America)을 설립하였다. 방송 광고 수입으로 운영되는 방송 전문회사인 NBC(National Broadcasting Company)가 설립되었다. 이후 1930년에 영국계 콜롬비아사가 세운 CBS(Colombia Broadcasting System)가 방송 경쟁에 뛰어 들었고, 1943년에는 독점금지법이 적용되어 NBC에서 분할된 ABC(American Broadcasting Company)가 설립되었다. 영국에서는 1922년에 BBC(British Broadcasting Company)가 설립되어 상업 방송을 시작하였으며, 이후 1927년에 조지 5세로부터 칙허장을 받으면서 국영기업 BBC(British Broadcasting Corporation)가 되어 공영방송을 시작하였다. 각국의 다수 방송사들이 음악의 공급 주체로 부상하였으며, 음악 방송은 불특정 다수의 청중을 음악 수요자로 끌어들이는데 결정적인 역할을 하였다.

과거 모차르트나 베토벤의 음악, 리스트나 파가니니의 연주를 현장에서 즐긴 사람은 소수 귀족이나 일부 부유층 사람이었다. 이제부터는 다수의 대중들이 모차르트, 베토벤과 리스트, 파가니니의 음악을 언제 어디서나 음반과 방송을 통하여 즐길 수 있게 되었다. 따라서 음악 관련 기업과 사업자는 음반 수요자와 방송 청취자들을 확보하기 위한 치열한 경쟁을 하게 되었다.

한편 라디오 방송을 비롯한 기계적 음악 재생에 대한 저작권을 보호해야 한다는 데에 합의를 본 것은 베른협약을 논의하는 1908년 베를린 회의에서였다. 당시에는 음악을 방송하는 것은 해당 음악을 무료로 광고해 주는 것이란 인식이 강하였다. 실제로 특정 음악이 방송을 탄 후에 음반, 악보, 자동 피아노 연주 롤 등 관련 제품이 엄청난 숫자로 팔리기도 하였다. 방송 전파를 타게 되면 광고 효과가 매우 컸던 것이다.

11 세계대공황 시기에 떠오른 지휘자

1929년의 세계대공황은 음악 산업과 음반 시장에 큰 영향을 미쳤다. 영국에서는 음악 활동 자체가 크게 축소되었다. 미국 내 음반 매출도 대공황 직후에 거의 시장이 사라져 버리는 상황이었으나 라디오 수신기의 매출만은 3배나 증가하였다. 각국의 라디오 방송국의 활약은 눈부실 정도였다. 영국은 1920년에 스튜디오에서의 연주 콘서트 실황을 방송하기 시작하였다. 이후 BBC는 1930년에 기존의 헨리 우드 프롬나드 콘서트와 각 도시의 교향악단을 인수하여 BBC오케스트라를 창설하였다. 당시 지휘자는 아드리안 볼트(Sir Adrian Cedric Boult, 1889~1983)였다.

같은 해, 미국의 CBS도 뉴욕필하모닉 오케스트라의 일요일 오후 연주 실황을 방송하기 시작하였다. 전파를 타고 전국 방방곡곡으로 방송된 후 당시 1926~36년간 뉴욕필의 지휘자였던 토스카니니(Arturo Toscanini, 1867~1957)는 미 국민의 사랑을 한 몸에 받았다. 원래 토스카니니는 이탈리아의 오페라단 오케스트라의 첼리스트였다. 1886년에 브라질 리우데자네이로에서 개최된 오페라 무대의 연주에 참가하였다가 우연히 지휘자의 길로 들어섰다. 당시 오페라 막이 오르기 직전 오케스트라 내부 문제로 격렬한 언쟁이 벌어졌고 청중의 야유가 이어지는 상황에서 지휘자가

가버렸다. 우여곡절 끝에 오케스트라 단원들이 토스카니니에게 지휘를 부탁하면서 갑작스럽게 지휘봉을 잡게 되었다. 토스카니니가 지휘 부탁을 받은 가장 큰 이유는 악보를 모두 외우고 있었기 때문이다. 당시 첼리스트인 토스카니니가 전곡의 악보를 모두 외우고 있었던 것은 극심한 근시로 악보를 볼 수 없어서 항상 모든 악보를 외워서 연주하였기 때문이다. 요즘은 지휘자가 악보를 보지 않고 지휘하는 모습이 생소하지 않으며 일반적이기도 하다. 이후 토스카니니는 미국으로 건너와 1926~36년간 뉴욕필하모닉의 상임지휘자로 미국 음악계를 대표하였다.

세계대공황을 전후한 이 시기에 나치집권 하의 독일에서는 활동이 어려워 삶의 터전을 떠나야 했던 한 유태인 음악가가 새로운 음악 세계의 문을 열고 있었다. 20세기 음악에 커다란 영향을 미친 쇤베르크(1874~1951)였다. 그는 현악 4중주에 소프라노의 성악을 포함시키는 등 새로운 시도를 하였다. 노래와 낭송의 중간 형태인 낭송 차원의 성악과 실내악 앙상블 연주가 조화를 이루는 1912년 작품, '달에 홀린 피에로'는 20세기 새로운 음악의 이정표로 평가된다. 당시까지 음악의 기본 틀이었던 조성 음악과는 달리 반음계 속의 12음을 모두 같은 정도의 비중으로 다루는 12음 기법에 의한 "무조성 음악"을 제시하며 음악사의 큰 변화를 주도하였다. 쇤베르크는 그림에도 일가견이 있었으며 당시 거장 화가인 에곤 쉴레, 칸딘스키, 마르크 등과 어울리며 예술을 논했던 것으로 알려진다.

12 대공황 이후, 제2차 세계대전과 국제경제 질서

세계대공황 이후 어려운 국제경제 환경 속에서 제2차 세계대전이 발발하였다. 히틀러는 1889년 4월 20일에 오스트리아에서 태어났으며 제1차 세계대전에 오스트리아 시민으로 독일 군대에 편입되어 참전하였고, 철

십자 훈장을 받았다. 제1차 세계대전 이후 혼란스러운 시기인 1923년에는 사회당의 당수로 선출되었으며 뮌헨에서 활동하다가 투옥되었다. 그는 옥중에서 『나의 투쟁』을 집필하였다. 1929년 세계대공황 직후 정치적 격변기를 맞이하여 히틀러의 사회당은 선거에서 18%의 지지율을 확보하며 제2당이 되었다. 이후 1932년 총선에서는 나치당이 37.2%의 지지율까지 오르며 히틀러는 독일의 수상이 되었다. 히틀러를 중심으로 하는 나치 집단주의가 출현하게 되었으며 제2차 세계대전이 발발하기에 이른다.

한편 세계 대공황 직후 각국은 실업을 감소시키고 경제를 활성화시키기 위한 손쉬운 방법으로 자국 통화의 평가절하에 힘을 쏟는다. 자국 통화가 평가절하되면 자국 제품의 달러 표시 수출 가격이 낮아지면서 가격 경쟁력을 쉽게 확보할 수 있어 수출이 증대된다. 대부분의 국가가 이런 유혹에 쉽게 빠져들며 보호무역으로 치닫게 된다. 각국이 자유무역을 포기하고 보호무역의 유혹을 뿌리치지 못하게 되면서 결국 세계경제는 물론 각국 경제는 공황의 늪으로 더욱 더 빠져들게 되었다.

이러한 경험을 교훈 삼아 국제경제 사회에서는 자유무역 체제를 구축하려는 움직임이 생겨났다. 제2차 세계대전이 한창 진행되고 있는 와중에 영국과 미국의 대표들이 회남을 하였나. 낭시 1945년의 시짐은 영국은 "지는 해"로서 Pax Britanica 시대가 그야말로 과거로 되는 시점이었다. 미국은 새벽의 "떠오르는 해"로서 본격적인 미국시대를 열어가는 주도국의 위상을 갖고 있었다. 회담 결과, 미국의 주도로 전후 국제경제 질서가 만들어졌다. 이른바 브레튼우즈 시스템이다. GATT, IMF 등으로 구성된 브레튼우즈 시스템은 자유, 무차별, 호혜, 평등의 네 가지 기본 정신 아래 국제경제의 기본 질서로 자리 잡게 되었다.

16. 음악과 3차 산업혁명: 팝 아트, 디지털 아트 시대

01 3차 산업혁명의 파도에 오르다

제2차 세계대전 종전 후, 대량생산과 대량소비 문화의 흐름이 가속화되면서 대부분의 선진 산업 국가는 물질적으로 풍요로워졌다. 그런 가운데 물질만능의 세계를 부정적으로 보는 대신 풍요로운 물질문명을 문화예술 측면에서 즐기려는 팝 아트의 움직임이 확산되었다. 과거 고전주의 예술 세계에서 물질 만능의 세계를 비판한 것과는 크게 다른 것이다. 기존의 고전 작품이나 진보적 작품들이 기존 사회를 고발하거나 비판하는 기능을 했던 것과는 달리 팝 아트에서는 고발이나 비판을 포기하거나 아니면 물질 만능 세계에서 새롭게 만들어지는 팝 아트를 오히려 즐기고 있는 것이다.

1970년대 산업사회에 새롭게 나타난 움직임은 전자, 정보, 통신 분야에서의 급속한 변화와 발전이다. 이른바 디지털 사회로의 이행이 혁신적 차원에서 빠르게 이루어진 것이다. 1960년대에 컴퓨터가 처음 나타난 이후 1970년대로 접어들면서 전기전자 산업은 물론 정보통신 산업이 핵심 산업으로 부상하였으며 관련 기술 개발은 그 속도가 매우 빨랐다. 특히 1990년대 이후 반도체 칩과 인터넷 관련 분야의 발전 속도는 도그 이어

(dog year)라 불릴 정도로 초고속으로 변화 발전하였다. 도그 이어는 사람의 수명이 개의 수명의 7배 정도이므로, 1년에 7년 분량을 압축적으로 성장 발전함을 의미한다. 이처럼 디지털 산업사회로의 빠른 이행과 인터넷의 활용이 일상화되는 산업사회의 변화는 제3차 산업혁명이란 파도를 타고 시작되었다.

제3차 산업혁명과 함께 아날로그 사회가 디지털 사회로 이행하면서 예술 분야에서도 이른바 디지털 아트의 시대가 열리게 되었다. 팝 아트와 디지털 아트가 확산되는 시기에 음악계에서도 놀라운 변화와 발전을 경험하게 된다.

02 LP, 카세트, CD 등 음향 기술의 발전

제1차, 2차 세계대전 시기에 전기전자를 비롯한 다양한 분야에서 첨단의 군사 기술이 개발되었다. 종전 이후에는 군사 기술이 민생 기술로 빠르게 전환되어 다양한 신제품들이 출시되었다. 마이크, 앰프, 스피커 등 음향 기술이 급속히 발전하면서 음반과 방송을 통한 음악의 대량생산 및 대량소비가 동시에 전개되었다.

음악 관련 각종 비즈니스와 시장도 새롭게 생겨났다. 대표적인 것은 특정 기능을 가진 음악을 특정의 공간에 공급하는 것이었다. 음악이 신체에 미치는 영향을 고려하여, 졸릴 때는 각성시키는 음악을, 잠을 청해야 할 때는 편안한 수면 음악을 제공하는 등 음악의 기능성이 중시되었다. 이미 제2차 세계대전 중에는 영국의 BBC가 전시물자 생산 공장의 생산라인 근로자들에게 피로를 물리치는 데에 적합한 음악을 방송하여 큰 성과를 얻기도 하였다. 음악의 기능적 활용은 공장으로부터 점차 식당으로, 호텔로, 백화점으로, 은행으로, 운동경기장으로 거의 모든 사업장은 물론

가정 속으로 확산되었다. 사업장에서는 사업 성과가 제고되었고, 가정에서는 음악과 함께하는 여유로운 삶이 자리를 잡게 되었다. 음악 자체를 파는 것이 아니라 음악이 갖는 기능과 그것을 탑재한 프로그램을 만들고 파는 시대로 바뀐 것이다.

소리를 녹음하고 복사하며 재생하기 위하여 1930년대에 LP가, 1945년 경부터 테이프 녹음기가 개발되었다. 1960년대에는 오디오 카세트시대가 열리면서 누구나 손쉽게 녹음과 복사와 재생이 가능하게 되었다. 1963년에 네덜란드의 루 오스틴이란 엔지니어가 카세트테이프를 발명하였고 필립스사의 신제품으로 출시되었다. 이 시기의 카세트테이프는 8트랙의 용량을 갖추었으며 공 테이프에 방송의 녹음도 가능하게 되면서 음악 수요 방식과 내용과 질에 커다란 변화를 가져 왔다. 아울러 에디슨이 음성 기록기인 "말하는 석박", 포노그래프를 발명한 후 100년이 되는 해인 1977년에는 CD 음반이 개발되었다.

음향 기술은 제1차 및 제2차 세계대전 중에 군사기술로 개발된 후 민생기술로 활용된 것이 대부분이다. 대표적인 것으로 트랜지스터를 들 수 있다. 이전까지 사용한 진공관이 트랜지스터로 바뀌면서 음향기기에 일대 변화를 맞이하였다. 트랜지스터는 군용 항공기 개발에 필요한 부품을 소형화, 경량화하려는 기술개발 과정에서 발명되었다. 따라서 트랜지스터를 사용하게 됨으로써 음향 기기들의 크기는 작아지고 가벼워졌으며 기능은 더 좋아졌다. 트랜지스터 라디오가 처음 나타난 것은 1957년이었으며 이후 성능이 빠르게 좋아졌다. 1980년대부터는 반도체가 개발되어 트랜지스터의 자리를 반도체 칩이 대신하면서 음향 기기의 종류가 더욱 다양해지고 기능은 놀랄 만큼 고도화되었다.

03 음악 시장의 폭발적 확대

음향 기기와 음반이 발전하면서 음악 세계는 공급도 수요도 엄청난 양적 질적 변화를 경험하기에 이른다. 음악이 제품으로 만들어져 시장에 나오게 되고 그것이 시장에 흘러넘치는 포화 현상을 보이고 있다. 따라서 음향기기와 음반 관련 기업들의 경쟁도 격화되었다. 주요 메이저 음반사가 교향곡 CD를 발매하는 경우 최소 15,000장이 팔려야 수지가 맞는다. 이 최소 판매량을 넘어서는 음반이 놀랍게도 그리 많지 않다. 물론 15,000장을 훌쩍 뛰어 넘는 밀리언셀러 음반도 종종 나타난다. 대표적인 것은 1990년 월드컵 경기 때, 쓰리 테너(루치아노 파바로티, 호세 카레라스, 플라시도 도밍고) 콘서트의 음반은 LP, CD, 테이프 등의 형태로 총 7백만 장이 판매되었고 극히 예외적인 경우이다.

비발디(Antonio Vivaldi, 1678~1741)의 작품도 LP판과 축음기 및 CD가 개발되어 생활 속에 자리 잡으면서 비로소 명성을 얻기 시작하였다. 축음기, 전축, LP 및 CD의 발명과 음악의 보급 과정에서 가장 빛을 본 음악가는 단연 비발디일 것이다. 비발디는 바흐, 헨델과 동시대의 음악가였으나 당시는 물론 20세기 중반까지 별로 알려지지 않았다. 그러나 1950년대 이후 비발디의 '사계'가 레코드로 발매되어 세계적으로 히트가 되면서 폭발적인 명성을 얻게 되었다. 비발디 사후 200여 년이 흐른 뒤에 얻은 명성이다. 오늘날 디스크 판매 기록도 비발디가 바흐나 헨델을 뛰어 넘는다.

LP나 CD의 동그란 면은 시간과 공간을 초월하는 가상의 무대이며 그 위에서 연주가 이루어지는 셈이다. 실제 연주회의 공간에서는 연주자들의 연주 능력이 여과 없이 그대로 청중에게 전해진다. 연주자의 결정적인 실수까지 고스란히 전해진다. 그러나 음반이라는 가상공간의 무대에서는 연주자의 능력과 함께 엔지니어들의 기술 여하에 따라 음향이 다양하고

풍부해질 수 있다. 음반에 새로운 창작 음악을 담는 경우도 있으나 기존의 음악을 믹스 또는 리믹스하여 구 버전과는 미묘하게 다른 색깔의 음악으로 재탄생하여 시장에서 큰 호응을 얻기도 한다. 이 모든 것을 가능하게 하는 것이 음악 관련 기술이다.

04 미국이 이끄는 음악

미국은 20세기로 들어서면서 경제력과 기술력을 앞세워 음악 발전을 주도하였다. 20세기 초, 미국의 대표적 음악가인 조지 거슈인(George Gershwin, 1898~1937)의 활동이 괄목할 만하다. 1924년에 '랩소디 인 블루', 1928년에 '파리의 미국인'을 발표하였다. 조지 거슈인의 음악은 아론 코플런드(Aaron Copland, 1900~1990)로 이어지고, 다시 코플런드의 제자인 레너드 번스타인(Leonard Bernstein, 1918~1990)이 이끌어 간다. 미국 음악을 정립하고 정착시키는데 힘을 쏟은 이 세 사람의 공통된 특징은 '당김음(syncopation)'을 활용했다는 것이다. 당김음은 센박과 여린박의 순서가 바뀌면서 멜로디가 예상치 못하게 전개되는 가운데 다양한 리듬의 음악을 만들어내는 특성이 있다. 당김음은 15세기경부터 사용되어 왔으나 최근의 우리들이 가장 많이 그리고 인상 깊게 접할 수 있는 장르는 역시 재즈이다. 재즈는 미국의 흑인 민속음악에 유럽의 음악이 결합되어 미국에서 꽃피운 음악 장르이다. 조지 거슈인은 19세기 낭만파 음악에 '당김음'을 추가하였고, 코플런드는 '당김음'을 모더니즘 음악의 핵심 요소로 활용하였다. 이들은 1920년대부터 미국 고유의 재즈 음악적 요소를 활용하면서 미국 음악의 모더니즘 시대를 열어나갔다. 근면과 성실을 강조한 청교도의 사고에 갇혀 있던 미국인들의 일상에 그들 스스로 만들어낸 음악이 비로소 자리 잡게 된 것이다.

이 시기에 유럽에서는 신고전주의로 불리는 에릭 사티, 모리스 라벨, 이고르 스트라빈스키처럼 간결하고 단순하며 선명한 음악을 지향하는 음악가들의 활동이 눈에 띈다. 이들과는 달리 무조성주의를 추구하는 무조음악파인 아르놀트 쇤베르크, 알반 베르크, 안톤 베베른 등의 새로운 음악도 선보이기 시작했다.

이런 흐름 속에서 번스타인은 1930년대부터 미국의 모더니즘 음악계에 두각을 나타내기 시작하였다. 유럽의 음악과 결이 다른 제3의 새로운 음악이 번스타인에 의하여 생겨나고 있었다. 그 핵심은 역시 '당김음(syncopation)'이었다. 번스타인은 미국 음악 역사상 최고의 뮤지컬, '웨스트사이드 스토리'를 1957년에 무대에 올리고 큰 성공을 거두었다. 이후 번스타인은 1959년에 뉴욕 링컨센터 기공식의 첫 삽을 떴으며 이는 세계 경제의 중심으로 부상하고 있는 뉴욕이 세계 공연 문화 예술의 정점을 찍는 순간이었다. 기공식을 기념하는 자리에서 번스타인은 뉴욕필하모닉을 지휘하며 무대에 올랐다. 이때 연주한 곡은 스승인 아론 코플런드가 작곡한 '보통사람을 위한 팡파르'였다. 여기서 보통 사람이란 모든 사람을 의미하며, 팡파르는 축하와 환영의 씩씩한 악곡을 의미한다. 뉴욕 링컨센터 야말로 세상의 모든 사람을 위한 음악을 힘차게 연주하는 특별한 연수회장이 되어야 한다는 번스타인의 메시지를 잘 전달하는 선곡이었다.

05 미국다운 음악 세계

미국을 중심으로 클래식의 대중화가 시작된 시점은 1950년대이며 번스타인이 주도하였다. 번스타인은 1958년부터 "청소년을 위한 음악회"를 시작하였다. 화두는 "음악이란 무엇인가?"였다. 왠지 어렵고 지루하게 느끼던 클래식 음악을 재미있게 풀어나갔다. 청소년들이 음악에 대한 지적

경험과 함께 미적 경험을 하도록 이끌었다. 이는 청소년의 감수성을 자극하여 결국 그들의 감성적 성장을 한껏 이끌어 냈다. 전 세계로 방영된 "청소년을 위한 음악회"의 TV 방송과 TV 강연으로 번스타인은 세계의 최정상 스타급 음악인으로 올라섰다. 이후 음악계에서 미국의 목소리가 점점 커지며 세계 전역으로 퍼져나갔다. 같은 시기에 번스타인의 '웨스트사이드 스토리'(1957)와 같이 대중적으로 인기 있는 뮤지컬 장르가 뿌리를 내리기 시작하였으며 미국 주도로 확산되기에 이르렀다.

이렇듯 뮤지컬 장르가 미국의 주도로 떠오르게 될 것을 예견하게 해 준 작품이 있었다. 제2차 세계대전 직후에 미국인의 취향과 미국 산업사회의 실상을 잘 표현한 독자적인 곡이 무대에 올려졌다. 1947년 2월에 미국적 분위기가 물씬 풍기는 작품이 뉴욕에서 초연되었는데, 메노티(Gian Carlo Menotti, 1911~2007)가 작곡한 '전화'라는 오페레타 곡이었다. 메노티는 이탈리아 출신으로 미국의 커티스음악원에서 수학하였고 졸업 후에는 동 음악원의 교수가 되어 후학을 양성하였다. '전화'란 곡은 산업경제의 신문물인 전화를 인격화하여 다룬 매우 독특한 작품이다. 출연자 2명과 전화 사이의 3자 간에 펼쳐지는 삼각관계를 그린, 짧은 오페레타 1막 곡이다. 무대에는 연인 사이의 남녀 두 사람만이 등장한다. 남성은 여성에게 프러포즈를 하기 위해 찾아와 있는 상황이다. 두 사람 사이에 놓여 있는 전화가 결정적인 순간마다 걸려오면서 이야기가 전개된다. 여성에게 걸려오는 전화는 남성의 프러포즈를 방해하게 된다. 결국 전화에만 쏠려 있는 여성의 곁을 떠나 밖으로 나온 남성이 밖에서 전화로 프러포즈를 하여 성공한다는 줄거리이다. 소극장용 소품곡이며 물질문명이 확산되는 시기에 전기전자 제품인 전화가 등장하는 것부터 미국스러움을 느낄 수 있다. 이후 본격적인 미국판 뮤지컬로 이어져 미국스러운 음악 세계를 열어나가는 상징적인 곡이기도 하다.

06 팝 음악의 확산과 문화예술의 힘

　1950년대로 접어들면서 클래식과 뮤지컬 이외에 팝 음악도 크게 유행하며 세계 청소년들의 새로운 청춘문화로 자리 잡았다. 이런 추세 속에서 혜성처럼 나타난 슈퍼스타는 단연 영국의 비틀즈(The Beatles: 존 레논, 폴 메카트니, 조지 해리슨, 링고 스타 4인 그룹)였다. 비틀즈는 1963년에 1집 앨범, "Please Please Me"를 발표하였다. 이후 1960년대에 전 세계적으로 비틀즈 열풍이 휘몰아쳤다. 이러한 열풍은 테이프레코더를 비롯하여 전축 등 음향 관련 전기전자 산업이 발전하면서 더욱더 거세졌다.

　당시 음반은 LP판이 대세였으며, 비틀즈 앨범 자켓의 디자인 가운데 팝 아티스트 리처드 해밀튼의 작품이 화제를 일으킨 적이 있었다. 1968년에 발매된 비틀즈의 앨범 가운데 '화이트앨범'으로 불리는 것이었다. 하얀 레코드 커버의 한편에 The BEATLES가 쓰여 있다. The BEATLES는 3~4도 정도 약간 오른쪽으로 비스듬하게 경사진 디자인으로 인쇄되어 있어 있는 것이 전부였다. 당시에는 이러한 앨범 커버 디자인도 팝 아트의 일부분이었다.

　1960년대에 비틀즈는 미국 TV쇼에 초청을 받아 출연하였다. 이때에 비틀즈의 히트곡의 하나인 'I want to hold your hand'를 불렀으며, 약 7천만 명이 TV를 시청하였다고 한다. 다음날 아침 조간신문 등 미국의 언론에서는 "영국의 침공이 시작되었다."고 대서특필하였다. 비틀즈의 팝 뮤직을 앞세운 문화 침공인 것이다. 예나 지금이나 가장 강력한 무기는 역시 문화 예술이다.

　1960년대의 비틀즈를 생각하면 반세기가 지난 2010년대의 방탄소년단 BTS가 겹쳐진다. 2010년대 후반기부터 2020년대로 이어지면서 방탄소년단 BTS의 음악이 세계 전역을 움직이고 있다. BTS가 발표한 곡의 동

영상은 수억 뷰의 기록을 나타내며 전 세계인의 1/10, 전 세계 거의 모든 청소년이 열광하고 있다. 특히 수억 뷰의 기록을 나타낸 방탄소년단의 곡이 한두 곡이 아니란 점이 더욱 놀랍다. 2020년의 '다이너마이트'란 곡은 빌보드 싱글 차트 1위, 3주간 핫 100 1위(3회)를 기록하였다. 이후 2021년의 '버터'란 곡은 다이너마이트를 훨씬 뛰어 넘는 기록을 나타내 보이면서 BTS의 인기가 반짝 지나가는 것이 아니며 세계적인 뮤지션임을 나타내 보여주고 있다.

여기에 더하여 2020년 2월 10일 아카데미 오스카상에서는 영화 '기생충'이 각본상/감독상/국제영화상/작품상 등 4개 상을 수상하였다. 기생충에 나오는 이른바 제시카송은 순식간에 세계인에게 친근한 멜로디로 다가갔다. 뿐만 아니라 영화 속 주요 장면에서는 바로크 음악의 선율이 울려 퍼지면서 영상의 공간을 채우고 영화가 전하는 메시지를 강력하게 증폭시키는 작용을 하였다고 평가되기도 하였다. 실제로 영화 속 아들의 생일 파티에는 헨델의 오페라 "로델린다(Rodelinda)"의 아리아인 '나의 사랑하는 사람이여(Mio Caro bene)'가 불렸으며 이와 함께 영화의 갈등과 파국이 극적으로 치닫게 된다. 2020년 2월 10일 아카데미 시상식이 있은 다음날인 2월 11일, 세계 전역의 주요 조간신문의 헤드라인 뉴스는 단연 '기생충'의 오스카상 수상 소식으로 뒤덮였다. 2021년에는 영화 '미나리'와 넷플릭스 드라마인 '오징어 게임'도 세계적인 열풍을 이어간다. 이들 영화에서도 클래식 등 다양한 음악이 영화의 완성도를 높여주고 있다.

이제는 세계 주요국의 뉴스 매체들이 "한국의 문화 침공이 시작되었다."는 취지의 헤드라인 뉴스를 전한다고 해도 이상할 것이 없을 정도이다. 한국 문화 예술의 힘이 전 세계로 확산되고 있음을 실감하게 된다.

07 고음악의 재현

에디슨 이후 초기 실린더부터 LP, 테이프, CD, 디지털 음원에 이르기까지 많은 양의 소리와 음악들이 기록되어 보존되며 후세로 전해지고 있다. 가까운 미래에는 음악 정보의 규모와 다양성이 더욱 커질 것이다. 이런 음악 정보의 축적 과정에서 두 가지 대비되는 현상이 나타난다. 하나는 옛날의 고음악으로 회귀하려는 움직임과 다른 하나는 미래의 음악을 전위적으로 선보이며 앞으로 나아가려는 도전적인 움직임이다.

고음악으로의 회귀 현상으로 제2차 세계대전 이후 고음악을 추구하는 음악인들이 활동하기 시작하였다. 1973년에는 '고음악 아카데미'가 창설되었다. 여기서 고음악이란 18세기 이전의 음악을 당시의 악기와 연주법으로 연주하는 것을 의미한다. 이를 "정격음악 운동"이라 부른다. 18세기 바로크 시대까지 점점 세게(크레센도), 점점 약하게(데크레센도) 등의 연주법은 단지 한 소절, 두 소절 정도로 한정되는 등 제한적으로 사용되었다. 약한 피아노 p에서 강한 포르테 f로 갑자기 변하는 등 드라마틱한 연출도 대부분 베토벤 이후에 출현하였다. 뿐만 아니라 지금은 거의 현악기의 모든 연주에서 비브라토의 떨림음을 표현하고 있지만 18세기 이전에는 이러한 비브라토 연주법이 존재하지도 않았다. 요즘도 고음악의 원전 연주에서는, 현악기의 경우 비브라토의 떨림음을 사용하지 않는다. 그래야 당시의 음악 분위기를 만들어낼 수 있기 때문이다.

고음악 악단을 만들어 본격적인 원전음악을 추구한 음악가의 한 사람으로 니콜라우스 아르농쿠르(1929~2016)를 들 수 있다. 1953년에 오스트리아 빈에서 콘첸투스 무지쿠스 빈(Concentus Musicus Wien)을 만들어 초기에는 첼리스트로, 이후에는 지휘자로서 원전연주 활동을 주도하였다. 특히 몬테베르디의 원전에 힘을 쏟아 오페라 등을 재발견하여 무대에

올리기도 하였다. 이후 바흐와 모차르트 등 바로크 시대 음악의 재연에 힘을 쏟았다. 아르농쿠르는 "모든 음악은 작곡된 그 시기의 악기로 연주해야 최선의 음악을 만들어낼 수 있다."고 강조하였다.

고음악을 추구하는 하프시코드 연주자인 크리스토퍼 호그우드 (Christopher Hogwood, 1941~2014)는 원전연주의 대표적인 연주단인 '아카데미 오브 에인션트 뮤직'을 결성하여 활동하였다. 특히 호그우드는 하프시코드의 연주 음반 판매에서 루치아노 파바로티의 판매 기록을 뛰어 넘는 기록을 세우기도 하였다. 한편 첼로의 전신은 비올라 다 감바 (viola da gamba)라는 고악기이다. 비올라 다 감바의 연주로 고음악을 추구하는 대표적인 연주자로 조르디 사발(Jordi Savall, 1941~)이 활발하게 활동하고 있다.

08 전위음악의 출현

과거로 돌아가 옛 소리를 그대로 재현함으로써 원전음악의 순수성을 느끼려는 시도가 있는 반면, 다른 한편에서는 시대를 앞서 나가며 새로운 전위음악의 세계를 열어가는 음악가들도 있다. 첨단 산업사회로 전환하면서 새로운 소리의 음악을 추구하는 움직임이다. 그 하나는 소음이나 전자음을 비롯한 각종 소리를 음악 세계로 끌어 들이는 것이었다. 이와 함께 오디오 아트 분야가 시작되었고 오디오 아티스트들이 1980년대부터 활동하기 시작한다. 전위음악으로서의 전자음악이 생겨나기 시작한 것이다. 또 다른 하나는 소리가 없는 이른바 무음의 세계, 정적의 세계를 전위적으로 다루며 음악 세계를 펼쳐가는 음악가들도 있다.

전위음악의 대표적인 음악가로 존 케이지(J. Cage, 1912~1992)를 들 수 있다. 그의 1951년 작품, '상상적 풍경'은 이색적이다. 무대 위의 연주

자는 라디오를 켜고 끄거나 음량을 올리고 내리며 매 순간 소리를 만들어 낸다. 우연한 소리의 조합이며 완전한 소리일 수 없다. 기존의 음악 거장들이 작품에서 추구했던 것이 완전성이었다면 전위 음악가들은 완전성을 완벽하게 거부하는 것이었다. 무엇보다 케이지는 기존의 음악 세계에서 정적이나 무음을 다루지 않은 점을 이해할 수 없었다. 소리, 선율 등으로 표현을 하는 것이 음악이라면 소리와 선율을 지우는 것도 음악이란 것이다. 소리도, 선율도 없애면서 기존의 음악에서 느끼는 어려움, 불편을 떨쳐버리듯 새로운 음악 세계의 문을 열고 있는 것이다.

케이지의 새로운 전위음악은 한 점의 그림으로부터 비롯되었다. 케이지가 화가인 로버트 라우센버그(Robert Rauschenberg, 1925~2008)의 작품을 접한 것은 운명이었다. 라우센버그는 팝 아트의 선구자로서 "무엇인가를 그리는 것"이 아니라 "무엇인가를 지우는 것"을 미술행위로 본 화가이다. 1953년에 라우센버그는 당시 추상 표현주의의 대가인 윌렘 드 쿠닝(Willem de Kooning, 1904~1997)에게 무언가를 지우는 행위를 열정적으로 설명한 후에 쿠닝의 드로잉 그림 한 점을 받아와서는 6주간에 걸쳐서 지우는 미술행위를 했다. 그렇게 해서 만든 작품이 '지워진 윌렘 드 쿠닝의 그림'이다. 라우센버그는 색의 영향을 받지 않는 그림을 추구한 것이다. 이 부분이 케이지에게 영향을 미치며 소리에 영향을 받지 않는 정적, 무음, 침묵의 음악을 추구하게 되었다.

09 정적의 음악에서 ASMR(자율 감각 쾌락 반응)까지

이 시기에 케이지는 그의 음악에서 음향 요소보다 무음과 정적에 더 큰 시간을 할애하며 새로운 음악 세계를 열어가고 있었다. 즉 소리의 영향을 받지 않는 음악을 추구하는 것이다. 이렇게 만들어진 대표적인 곡이 정적

의 음악, '4분 33초'이다. 세 악장으로 구성되는데 각각 30초, 2분 23초, 1분 40초의 길이이다. 이 곡은 4분 33초 동안에 특정의 소리를 만들어내는 것이 아니라 정적 속에서 우연히 생겨나는 소리들로 구성된다. 정적이 얼마나 유지될지, 무엇에 의하여 언제 어떻게 정적이 깨뜨려 질 것인지는 아무도 모른다. 이런 음악은 기존의 클래식 보다 더 쉬울 수도, 반대로 더 난해할 수도 있다. '4분 33초'는 1952년 8월 29일 뉴욕주 우드스탁에서 초연되었다. 연주회에 참석한 관객들이 들었던 것은 오로지 바람소리, 빗소리, 관객들이 만들어내는 중얼거리는 소리와 기침소리만을 들었을 뿐이다.

케이지는 '4분 33초'의 후속 작으로 '0분 00초'를 발표한다. 부제는 '4분 33초 제2번'이었다. '4분 33초'와 '0분 00초'에 이은 3부작이라 할 수 있는 곡인 '재결합'은 1968년에 발표된다. 이 곡은 케이지와 마르셀 뒤샹이 체스를 두는 설정으로 짜여졌다. 체스 판의 말이 움직이면 이것을 전기장치에 연결하여 음을 만들어 내는 것이다. '재결합'은 3부로 구성되며, 1부에선 체스 말을 움직이지 않아 소리가 없었고, 2부에선 체스 말을 움직이라는 요구를 하며, 3부에선 1~2부가 결합되어 완성된다.

마르셀 뒤샹은 "샘"이란 작품으로 모두에게 잘 알려진 전위 화가이다. 소변기라는 대량생산 제조물품을 전시대 위에 올려놓은 것이 전부인 "샘"이란 작품은 "이것도 예술인가?"라는 화두를 던진 전위 작품이었다. 이러한 마르셀 뒤샹이 존 케이지와 함께 새로운 전위 음악의 세계를 선보인 것이다. 존 케이지 이후 미국을 중심으로 전위 음악 예술이 활발하게 전개되었다.

한편 1978년에 영국의 브라이언 이노(Brian P. G. Eno, 1948~)는 'Ambient 1: Music for Airports' 앨범을 발표하면서 환경 음악, 주변 소리로 구성되는 실험 음악을 추구하였다. 실험 음악에서는 잡음 등 무질서

한 것으로 들리는 생활 속 주변의 소리, 또는 나무가 발산하는 신호 등과 같은 자연의 소리를 집음하여 음악을 만드는 등 새로운 소리의 창작을 이어오고 있다. 이후 2000년대에 들어서면서 실험 음악은 ASMR(Autonomous Sensory Meridian Response, 자율 감각 쾌락 반응)의 새로운 소리 세계를 추구하면서 변화 발전하는 등 소리 세계의 영역이 넓어지고 있다.

10 흔들리는 미국 시대

1970년대까지 미국은 절대적인 기술력 우위를 바탕으로 TV, 녹음기, 전축 등을 포함한 이른바 백색가전 제품을 시장에 출시하였다. 미국의 산업과 기업 경쟁력은 세계 최고 수준이었다. 이러한 경쟁력을 앞세워 자유무역주의를 견지하고 이를 확산시켜 나갔다. 그러나 경제와 무역의 자유화를 주도할 경우 자유화의 경제적 이익이 크게 나타날 것이란 예상과는 달리 돌아온 것은 무역수지 적자의 확대였다. 이른바 "자유화의 파라독스" 현상이 생겨난 것이다. 미국이 빠르게 뒤따라오는 후발 국가들에게 뒷덜미를 잡히면서 나타난 현상이었다. 후발 국가의 선두 주자는 일본이었다. 특히 일본이 시장에 출시한 워크맨이란 카세트플레이어는 일본 경제의 부상과 미국 경제의 추락을 보여주는 상징적 제품이었다. 워크맨은 음악의 생산과 소비 등 음악 세계의 패러다임을 바꾼 상징적인 제품이었다.

1960년대까지 미국 주도의 대량생산과 후발국들의 생산 증대가 이어지면서 시장은 상품들로 흘러넘치게 되었고 1970년대 이후에는 "시장의 포화 현상"이 나타났다. 이것은 기업과 국가의 경쟁 격화로 이어졌으며, 국제무역의 마찰과 분쟁이 빈번하게 발생하게 되었다. 무엇보다 일본 경

제의 급부상으로 세계 시장의 포화 상태는 더욱 가속화되었다. '물건 만들기'가 장기인 일본이 시장에 뛰어들면서 격동기를 맞이한 것이다. 특히 1970년대에는 미국에서 개발된 군사 기술이 일본에서 상용화에 성공하였다. 따라서 일본 제품은 가격 경쟁력은 물론 품질 경쟁력을 갖추고 미국 시장을 공략하기에 이른다.

일본 경제의 급 추격은 1970년대부터 미국 경제를 긴장시켰다. 이를 상징적으로 잘 나타내 보여주고 있는 것은 트랜지스터 분야이다. 트랜지스터 기술의 개발 주역은 미국이었으나 상용화는 일본에서 이루어졌다. 트랜지스터의 개발과 상품화가 빠르게 진행되면서 일본제 가전제품의 성능이 급속히 좋아졌다. 특히 70년대에 1, 2차에 걸친 석유위기가 발생하면서 비산유국인 일본 산업의 적극적인 대응으로 경쟁력은 오히려 향상되었다.

70년대 두 번에 걸친 석유위기에 대해서는 다양한 음모설을 비롯해 위기의 배경과 원인에 대한 논의가 분분하였다. 배경과 원인이 어떤 것이라도 상관없이 석유위기는 일본의 빠른 추격에 위기의식을 가진 미국이 이를 견제하기 위한 매우 적절하고 강력한 대응책으로 활용할 수 있었을 것이다. 석유 한 방울 나지 않는 일본의 산업 활동을 주저앉히기에 매우 훌륭한 대응책이다. 1973년과 1979년 두 번에 걸친 유가 급등 현상으로 유가가 약 10배, 1,000% 상승하였으므로 석유를 수입하여 중화학공업을 운영하는 국가는 큰 어려움에 빠지지 않을 수 없다. 그러나 일본은 마른 수건을 짜서 물기를 빼낸다는 자세로 대응하였다. 일본은 에너지/원유 저소비형 산업구조로 빠르게 전환함으로써 성공적으로 석유위기를 빠져나왔다. 그 과정에서 나타난 가장 대표적인 상품이 소니사의 워크맨이다. 1970년대를 살았던 사람들이라면 누구나 알고 있는 추억의 워크맨은 새로운 산업사회의 상징적인 시발점을 나타낸다.

11 워크맨의 출현과 일본 경제의 부상

1970년대의 워크맨은 산업사회 패러다임 변화를 이끌게 된 촉매제가
되었다. 1979년에 출시된 소니사의 조그만 워크맨이 커다란 전축을 대체
하게 되었다. 손바닥만한 카세트테이프 플레이어인 워크맨에서 소리는
하이파이 스테레오 돌비 시스템으로 더욱 좋은 소리를 즐길 수 있게 되었
다. 이전까지의 중후장대(重厚長大: 무겁고/두껍고/길고/큰) 산업사회를
경박단소(輕薄短小: 가볍고/얇고/짧고/작은) 산업사회로 바꾸어 에너지 저
소비형 산업사회로 이끈 것이다. 당시 미국의 젊은이들은 워크맨을 허리
춤에 차고 헤드폰이나 이어폰으로 스테레오 돌비 시스템의 고음질을 즐
기는 워크맨 로망에 빠져들었다. 워크맨의 출현은 음악 소비의 패러다임
쉬프트로 이어졌다. 워크맨을 허리춤에 차고 헤드셋을 끼면 바로 그곳이
연주회장이 되는 것이다.

1980년대로 접어들면서 워크맨을 비롯한 전기전자 제품뿐만 아니라
토요타 등 일본 자동차의 미국 내 시장점유율이 한 자리 수에서 두 자리
수의 퍼센트로 올라선다. 자동차의 나라 미국이 자동차 분야까지 일본에
게 안방을 내주게 된 것이다. 미국 경제가 일본 경제에 발목을 갑히는 순
간이다. 그러나 일본 경제는 1990년대 버블 경제의 붕괴와 함께 잃어버
린 10년을 맞이하였으며 2000년대 이후에도 지속되고 있다.

12 미국의 문화예술 전략

미국의 경제력과 기술력이 상대적으로 약화되고 있는 1970년대를 전
후하여 미국은 국가 차원에서 문화예술과 창작활동에 정책적이고 전략
적인 지원을 본격적으로 시작하였다. 1965년에 설립된 국립 예술지원기

구인 NEA(National Endowment for the Arts)는 연방정부 내의 문화예술 활동을 지원하는 독립 기관이다. 설립 초기에는 1,000만 달러의 재원 조성을 목표로 하였으나 실제로는 그에 미치지 못하였다. 이후 NEA에 배정된 예산이 점차 확충되면서 1979년에는 1억 4,960만 달러까지 늘어났다.

정부 차원의 문화예술 지원보다 더 중요하고 의미 있는 것은 민간 부문에서의 문화예술에 대한 관심과 지원이다. 미국에서 민간 부문의 자발적 예술 활동 지원은 유럽에 비하여 월등하게 높다. 예를 들면 1980년대 후반까지 미국 내 오페라단의 전체 수입에서 민간 기부금이 차지하는 비중은 37%인데 이것은 유럽의 1~2%에 비교하면 매우 높은 수준이다.

미국에서 예술분야에 대한 민간 부문의 지원은 제2차 세계대전 이후에 본격적으로 시작되었다. 미국은 자동차 산업을 주도하는 나라이며 자동차 산업의 중심에 있는 포드자동차는 1936년에 인류 복지 증진을 목표로 포드재단을 설립하였다. 포드재단이 음악을 비롯한 예술분야의 지원을 시작한 것은 전후 50년대에 들어서면서부터이다. 포드 재단은 미국이 자동차 산업을 주도하고 있으나 국제사회에서 문화예술, 특히 음악 분야에서의 위상이 매우 낮다는 점을 인식하면서 미국 내 교향악단 지원 사업을 시작한 것이다.

석유산업을 주도한 록펠러 1세는 1913년에 록펠러 재단을 설립하여 기아와 인구문제의 극복과 문화예술 분야의 발전을 위한 지원 사업을 해오고 있다. 아울러 철강 산업에서는 '철강왕'으로 불리는 카네기가 1911년 카네기재단을 설립하여 각종 교육사업과 문화 사업에 지원을 이어오고 있다. 포드재단, 록펠러재단, 그리고 카네기재단은 미국의 3대 민간 지원 기관이며 각각 자동차산업, 석유산업, 그리고 철강 산업의 대표적 기업이 출원하여 설립 운영하고 있는 점은 특기할 만하다.

지방정부 차원의 예술 분야 지원을 보면 1960년대로 들어서면서 뉴욕주 예술위원회(NYSCA, New York State Council on the Arts)가 설립되어 초기에는 5만 달러 규모로 운영을 시작하였다. 이를 주도한 것은 록펠러센터와 뉴욕근대미술관을 이끌면서 적극적인 문화예술 후원을 해온 록펠러 3세, 뉴욕주지사였다. NYSCA의 운영 자금은 1976년에 3,500만 달러까지 확대되었다. 뉴욕주의 예술지원 사업은 다른 주에 벤치마킹되면서 예술지원 프로그램이 미국 전역으로 확산되었다.

이런 과정에서 문화예술 육성에 대한 연방정부, 지방정부, 그리고 민간부문의 역할 분담에 관한 논의가 끊임없이 이어졌다. 연방 정부나 주정부의 지원이 민간의 자발적인 예술지원 활동을 위축시킬 수 있다는 문제점이 제기되면서 신중하고 전략적으로 추진되었다. 실제 문화예술 분야에 대한 공공지원은 바람직하지 않다고 주장하는 연구자들이 있다. 어니스트 하그(Ernest Haag)와 에드워드 밴필드(Edward Banfield)가 대표적인 학자인데, 이들은 공공지원과 관련하여 다음과 같은 기본적인 문제점을 제시하였다. 국민의 세금을 정부가 선택한 특정 문화예술 분야에 지원하는 것이 과연 정당한 것인지, 모든 계층의 국민이 납부한 세금으로 일부 중상층 중심의 문화예술 활동을 보조하는 것이 적정한지, 공공지원이 문화예술의 창조적 활동에 실제로 도움이 되는지 등의 문제이다. 이러한 문제는 문화예술 분야를 정책적으로 육성하려는 국가와 기관이라면 피해갈 수 없으며 항상 고민해야 하는 기본적인 문제이기도 하다.

13 미국의 소프트파워 증진

미국이 종이호랑이로 내려앉은 1970년대 이후 미국 경제를 캐치업(catch-up)하려는 국가가 많았으며 그 가운데 몇몇 국가는 미국 경제를

따라잡는데 성공하였다. 따라서 미국 내에서는 위기의식과 함께 핵심 주도국의 지위를 유지하기 위한 노력을 강화하였다. 미국은 1980년대 들어서면서 국민들의 교육 수준을 높이기 위한 정책들을 펴나갔다. 수학과 과학 분야에서의 교육 투자를 증대하였고 무엇보다 문화예술 분야의 교육에 치중하였다. 이는 장기적인 차원에서 아주 의미 있는 정책이었다.

19세기까지는 군사력이 힘의 원천인 사회였으며 우리는 이 시기를 제국주의 시대라 부른다. 이후 20세기, 특히 1960년대 이후부터는 경제력이 힘의 원천으로 자리 잡는다. 경제력이야말로 군사력, 외교력을 뒷받침하는 기본적인 힘의 원천이다. 이런 경제력의 기초 위에 문화예술의 힘, 이른바 소프트 파워가 갖추어지기도 한다. 시간이 흐르면서 문화예술이 국제사회의 힘의 원천으로 전면에 나타나기 시작한다. 문화예술은 공학이나 기술로 새롭게 나타나는 제품이나 서비스에 콘텐츠를 심는데 중요한 역할을 한다. 콘텐츠가 새로운 제품이나 서비스의 경쟁력의 핵심으로 자리 잡아가고 있다. 따라서 모든 주요 국가들은 문화예술의 힘을 강화하는 데 온갖 노력을 기울인다.

미국이 점차 약해지는 경제력의 추이 속에서 문화예술 분야의 힘을 키우기 위하여 또 다른 승부수를 던진 것도 1980년대이다. 제조 상품의 품질과 가격 경쟁력에 한계를 인식한 미국이 승부수를 던진 것이다. 제조 상품의 수출입을 대상으로 하는 GATT의 국제통상 질서를 문화예술이 포함되는 서비스와 지적재산권 등을 관리하는 질서로 바꾸려는 시도를 한 것이 대표적이다. 그로부터 시작된 국제사회의 논의가 바로 우루과이 라운드, UR이었다.

우루과이 라운드는 미국이 주도하여 논의가 시작되고 진전되었다. 논의의 핵심은 세 가지이다. 첫째, 서비스산업의 무역질서를 구축하는 것이다. 둘째는, 지적재산권과 기술의 국제 질서를 만드는 것이다. 셋째는 무

역관련 투자의 자유로운 유출입을 위한 질서를 만드는 것이다. 이 세 가지는 모두 제조업과 거리가 멀다.

미국이 이런 승부수를 던진 배경에는 서비스 분야에서는 미국의 경쟁력이 절대적으로 우위에 있다고 확신하였기 때문이다. 따라서 서비스 무역과 관련한 국제경제 질서를 만들어 미국의 이익을 확보하려는 것은 미국으로서는 자연스럽고 당연한 것이다. 이 시기부터 미국은 문화예술에 큰 투자를 하며 새로운 시도가 끊이지 않는다. 이것은 하드 파워로부터 소프트 파워 중심의 시대로의 전환을 주도하려는 것으로 매우 전략적인 움직임이다.

전략적인 분야인 문화예술이 가까운 장래에 어떻게 변화, 발전할 것인가? 그 과정에 과학기술이 어떤 영향을 미칠 것인가? 특히 AI시대가 열리면서 문화예술이 어떤 힘을 갖게 되며 그 힘이 어떻게 발휘될 것인지 우리 모두에게 초미의 관심사가 되고 있다.

14 중국의 부상: Pax Americana or Pax Sinica?

1990년대 고도 경제성장기를 맞이한 중국은 수천 년의 역사 속에서 한 번도 이루지 못했던 꿈을 이루기 위한 장대한 계획을 추진하고 있다. 지금까지 한 차례도 세계의 패권을 차지하지 못한 인구 대국, 국토 대국이 꿈틀대기 시작한 것이다. 중국의 경제성장과 발전이 이륙기를 지나 본격적인 궤도에 오르면서 중국 패권의 꿈이 실현될 가능성이 역사상 그 어느 때보다 커지고 있다.

중국은 국제사회의 주도국으로 발돋움할 수 있는 발판을 경제 분야에서 구축하였다. 그 시작은 1990년부터 개방과 개혁에 따른 고도성장의 뜀틀에 오른 것이었다. 매년 10%를 넘는 고도성장을 90년대의 10년,

2000년대의 10년 이어서 2010년대 전반까지 이어왔다. 세계에서 유례가 없는 고도성장을 이루어 낸 것이다. 2010년대 후반부에 들어서서야 성장세가 둔화되었다. 중국으로서는 경제성장의 연착륙을 도모하면서 성장률 6~7% 전후의 안정 성장기로 들어서기 위한 정책을 펼치고 있다. 이런 성장세가 지속되는 경우, 2025~30년경에 중국의 GNP 총액 규모가 미국을 추월할 것이란 예상이 나오기도 한다. 다만 2019~20년에 코로나바이러스19의 팬데믹 현상이 심화되면서 중국 경제는 물론 세계경제가 크게 추락하고 있는 가운데 향후 전망은 매우 불투명한 상태이다.

과거 반 만 년의 기나긴 역사 속에서 그 어느 시점과 비교해 보아도, 지금의 중국은 국제경제 사회에서의 위상이 높으며 또한 지속적으로 높아지고 있다. 달리 표현하자면 현재 중국은 Pax Sinica, 즉 중국 시대의 문을 열어나가기에 가장 가능성이 높은 시기에 와 있다. 이에 대하여 여타국의 견제도 심해지고 있다. 특히 미국의 견제가 강력하다. 미국으로서는 떠오르는 중국을 견제하며 Pax Americana의 시대를 이어나가려 하고 있다. 이러한 여타 국가의 견제를 포함하여 중국이 풀어야 할 국내외 문제들이 산적해 있으며 이를 극복해야만 Pax Sinica의 시대를 맞이할 수 있음은 말할 것도 없다.

중국은 수천 년 문화의 꽃을 피운 거대 문명국임에도 불구하고 아직 한 번도 팍스 국가의 위상을 나타내지 못하였다. 여기에는 여러 가지 이유와 배경이 있으나 그 가운데 가장 중요한 한 가지는 해양 세력화를 추구하지 않았거나, 못했다는 점을 들 수 있다. 중국은 나침반을 발명한 나라이지만 정작 그것을 바다에서 활용한 국가는 유럽의 해양 국가들이었다. 일찍부터 해양 세력화에 성공한 스페인, 네덜란드, 영국 등이 각 시기별 주도국의 위상을 차지하였음을 본서의 앞부분에서 다루어 보았다. 요즘 남중국해에서 중국이 적극적이고 전향적이며 공격적이고 단호한 입장을 나타

내 보이고 있는 것은 해양 세력으로 발돋움하여 팍스 국가로 일어서려는 중국의 정책과 전략의 하나로 이해할 수 있다.

해양 세력화와 함께 패권국이 되기 위한 또 다른 필요충분 조건의 하나로 문화예술력의 확충을 들 수 있다. 세계적 차원에서 보편적인 문화예술을 선도하며 국제사회에 강력한 영향력을 미칠 수 있어야 팍스 국가로 올라설 수 있다. 문화예술의 소프트 파워를 확보하고 적절히 행사할 수 있어야 한다는 것이다.

15 중국 문화예술의 한계

중국의 문화예술은 고대 이후 긴 역사와 전통을 가지고 있다. 그럼에도 불구하고 중국이 보편적이고 세계적인 문화예술력을 확보하여 세계를 주도한 시대는 없다. 음악에 있어서는 더더욱 그렇다. 근대 이후 중국은 음악 분야에서 발신자로서의 역할보다는 수신자로 움직였으며 그나마 수신자의 역할조차 미미하였다. 중국에 서양음악을 소개한 사람은 예수회 선교사인 마테오 리치(Matteo Ricci, 1552~1610)로 알려져 있다. 그가 중국에 들어오면서 서양음악이 진해졌고 이후 중국 거주 서양인에 의히어 서양 음악이 조금씩 소개되는 정도에 그쳤다.

근현대로 접어들면서 1921년 중국 공산당의 창당과 1949년 중화인민공화국 성립 이후, 1966~76년의 문화 대혁명 시기를 거치면서 경제와 교육이 기능을 하지 못하였다. 무엇보다 서양 음악은 "자산계급의 유희"로 낙인 찍혀 완전히 배척당했다.

그러나 중국은 1990년대 개혁개방과 함께 서양 음악을 적극적으로 받아들였으며 빠르게 확산되었다. 악기 가운데 가장 빠르고 널리 보급된 것은 피아노였다. 중국의 피아노 생산은 연간 10만 대를 넘어서고 있으며

세계 피아노 총 생산의 50%는 중국에서 팔리고 있다. 피아노를 배우고 있는 사람만 해도 약 3,000만 명이 넘는다. 2000년에는 쇼팽 콩쿨 우승자를 배출하기도 하였다.

중국의 음악 관련 정책이나 프로그램은 양적인 측면에서 압도될 정도의 거대 규모로 펼쳐 나가고 있다. 예를 들면 2008년 베이징 올림픽경기장에서 공연된 푸치니의 '투란도트' 무대는 거대 규모의 오페라였다. '투란도트' 무대의 막이 오르면서 "포폴로 디 페키노(Popolo di Pechino)", "북경 사람들이여!"가 울려 퍼진다. '투란도트'는 북경을 무대로 한 고대 전설 이야기를 풀어낸 오페라이다. 3막의 아리아 '네순 도르마(Nessun dorma: 아무도 잠들지 마라: 공주는 잠 못 이루고⋯⋯)'는 매우 잘 알려진 곡이다. 중국을 배경으로 하는 오페라인 만큼 무대장치와 의상에서 중국 분위기를 잘 살려내야 하는데 유럽인들이 연출하는 무대는 의상이나 무대장치 등이 어설프다는 평을 받아 왔다. 2008년 올림픽 축하무대는 베이징 현지에서, 중국인 총예술감독이 연출하는 무대로 중국 분위기가 제대로 펼쳐진 가운데 규모 측면에서 타의 추종을 불허한 무대이기도 하다.

한편 2017년에는 중국인 사업가들의 지원으로 순수민간 교향악단인 '중국 청소년교향악단'이 출범하였는데 단원 모집에 지원한 연주자의 숫자는 수천 명으로 그 규모가 매우 컸다. 그 가운데 120명의 단원이 선발되었고 연습 기간을 거쳐 카네기 홀에서 창단연주회를 개최하였다. 그 준비 과정에서도 양적인 측면의 다양한 기록은 타의 추종을 불허한다.

양적인 측면과는 달리 질적인 측면에서 중국의 음악은 가야할 길이 멀지만 조금씩 성과가 나타나고 있다. 1957년에 설립한 유네스코 산하 국제콩쿨 세계연맹(World Federation of International Music Competitions, WFIMC)은 세계 각지에서 펼쳐지는 국제 음악 콩쿨 가운데 매년 약 120여 개의 콩쿨을 국제적으로 공인하고 있다. 이렇게 공인된 국제음악 콩쿨

에서 중국의 많은 연주자, 음악가들이 조금씩 두각을 나타내 보이고 있다. 음악 세계의 후발국인 중국이 성악, 기악, 작곡, 지휘 등 다양한 음악 분야에서 균형된 성장과 발전을 어떻게, 얼마나 이루어낼지 많은 사람의 관심을 모으고 있다.

향후 국제사회에서 문화예술 차원의 리더십은 정치, 경제, 사회 분야의 리더십보다 중요하다. 문화예술의 소프트 파워가 국제사회 리더십의 핵심 요소이기 때문이다. 이런 힘을 갖추기 위하여 각국은 전략적으로 준비하며 대응하고 있다. 대부분의 선진국에서 국가 차원은 물론 민간 차원에서 문화예술 정책과 전략의 우선순위는 매우 높다. 가까운 미래에 압도적인 문화예술력을 확보하는 국가야말로 새롭게 팍스 국가로 발돋움할 수 있는 가능성이 커지게 될 것이다.

17. 제4차 산업혁명, AI 아트와 post AI

01 인공지능 AI 아트 시대

21세기로 접어들면서 제4차 산업혁명의 시대가 열리고 있다. 20세기 말까지 전자 및 정보통신 기술이 빠르게 발전한 가운데 우리의 일상은 이미 아날로그로부터 디지털 세계로 바뀌었다. 디지털 기술이 예술 분야에 활용되면서 디지털 아트가 널리 확산되어 있다. 디지털 아트가 팝 아트의 핵심 축을 이루며, 우리의 삶 속에 본격적으로 자리를 잡고 있는 가운데 새롭게 제4차 산업혁명을 맞이하게 된 것이다.

제4차 산업혁명의 핵심은 인공지능(AI: Artificial Intelligence) 기술이다. 인공지능 기술과 이를 활용한 산업 및 비즈니스가 빠르게 발전하고 있다. 우리의 삶과 경제도 지금까지 경험하지 못한 속도로 급변하고 있다. 특기할 만한 것은 인공지능 기술이 예술 세계의 변화까지 주도하고 있는 가운데 인공지능(AI) 아트가 나타나고 있다는 점이다. AI 아트는 음악과 미술 분야에서 다양한 형태로 발전하기 시작하였으며 이미 우리 일상의 삶 속에 뿌리를 내리고 있다. 우리 모두 AI 산업혁명과 함께 AI 예술혁명의 시대에 살고 있는 것이다.

02 인공지능 AI 아트: 음악 만들기

　AI 시대로 접어들면서 음악의 창작, 즉 생산과 음악의 감상, 즉 소비도 크게 변한다. 에밀리 하웰(Emily Howell)은 캘리포니아 산타크루스대학의 교수들이 만든 작곡하는 인공지능이다. 주로 바흐, 모차르트의 음악을 딥러닝하여 이를 기초로 새롭게 곡을 작곡한다. 에밀리 하웰은 모차르트풍 교향곡인 'Symphony in the Style of Mozart'을 작곡하기도 하였다. 2016년에는 모차르트의 교향곡 34번 1악장과 인공지능인 에밀리 하웰이 작곡한 '모차르트풍 교향곡'의 1악장으로 경연을 하는 음악회가 개최되었다. 결과는 514:272로 에밀리 하웰이 모차르트를 넘어서지는 못했으나 약 1/3의 사람들에게 표를 얻은 점은 특기할 만하다.

　에밀리 하웰이 작곡한 또 다른 곡, 'From Darkness, Light'라는 표제 음악은 어둠 속으로부터 퍼져 나오는 한줄기 빛, 그것의 감성적 의미를 잘 표현하고 있는 것으로 평가된다. 아직은 인공지능이 논리적이고 기능적인 측면만 학습하여 이를 기초로 작품을 만들어 내고 있지만, 점차 감성적 측면까지 학습할 수 있게 된다면 인공지능 음악의 완성도는 더욱 높아질 것이다.

　한편 최근에는 오페라의 소재, 내용과 무대장치가 예전과는 크게 다른 새로운 작품이 선을 보였다. 세계적인 오페라 축제의 하나인 미국의 산타페 오페라 축제에서 2017년 7월 22일에 'The (R)evolution of Steve Jobs'(스티브 잡스의 진화(혁신))의 오페라가 축제 무대에 올랐다. 스티브 잡스의 생애 기간 중 주요 장면들이 오페라 무대에서 펼쳐진다. 1965년 잡스가 10세가 되는 해 생일날, 그의 집 차고에서 아버지 폴 잡스로부터 작업 공간을 제공받으며 시작된 애플의 성공 신화 이야기가 오페라가 되어 무대에 오른 것이다. 2007년 샌프란시스코 컨벤션센터에서 목 폴라

셔츠와 청바지를 입은 잡스가 애플사의 신제품을 소개하는 장면이 연출되는 무대는 매우 흥미롭다. 디지털 시대의 영웅 이야기를 동시대 작곡가의 오페라로 접한다는 것 자체가 큰 관심을 끌기에 충분하다.

오페라의 내용도, 무대도, 음악도 모두 첨단 기술을 활용한 작품이다. 오케스트라에 첨단 전자악기들을 투입하였고, 무대 장면의 전환은 주로 프로젝션에서 나오는 빛의 화면으로 배경을 바꾸는 등 19차례의 장면 변화가 극적으로 연출되었다. 이 오페라의 작곡가인 메이슨 베이츠(Mason Bates, 1977~)는 교향곡에 전자음악을 연계하여 새로운 미래의 음악을 시도하였다.

가까운 미래에는 AI를 장착한 로봇이 무대에 올라 성악과 기악 모든 파트에 주요 뮤지션으로 참가하게 될 날도 머지않을 것이다. 오페라의 기획, 연출, 무대장치와 운영, 관람객에 대한 홍보 등 음악 활동의 처음부터 끝까지, 음악의 생산에서 소비에 이르기까지 AI가 주도하는 무대를 감상하는 날도 멀지 않았다.

03 저작권 인정받은 최초의 AI 예술가

AI 아티스트 아이바(Aiva)는 룩셈부르크에 본사가 있는 아이바 테크놀로지(Aiva Technologies SARL)가 개발한, 작곡하는 인공지능이다. 아이바는 기존의 작곡가들, 가령 베토벤, 모차르트, 바흐 등 음악가의 6만여 곡을 딥러닝하여 새로운 곡을 만들어낸다. 아이바는 프랑스의 음악저작권협회에 의하여 창작예술의 권리를 인정받은 최초의 AI 아티스트이다.

AI의 활동은 음악 제작 도구로 사용될 뿐만 아니라 다양한 음악 서비스 분야에 진출하여 많은 일을 하고 있다. 음악의 분류, 정리와 색인 작업

등을 놀라울 만큼 신속하고 정확하게 처리하여 음악을 최종 소비자에게 서비스하는 일을 하고 있다. 과거 음향 기술들이 개발되면서 혁신적인 음악 세계가 도래하였듯이 가까운 장래에 전혀 새로운 음악세계가 열릴 것이다.

AI 음악기기인 스피리오(Spirio)는 스타인웨이가 2015년 개발한 피아노이다. 피아니스트의 연주를 LP나 CD에 담아 이를 스피커를 통하여 듣는 것이 아니라 아예 피아노 건반이 움직이며 피아니스트의 연주를 재현하여 피아노 소리를 재생한다. 유명 피아니스트가 피아노 앞에 앉아 직접 연주하는 것처럼 건반이 움직이며 그들의 연주 스타일대로 들려준다. 스피리오는 건반을 1초에 800번 누를 수 있고, 페달은 초당 100번 밟을 수 있다고 한다. 따라서 피아니스트마다 독특한 스타일과 분위기로 연주하게 되는데 이를 정교하게 재현해 낼 수 있다. 실제로 세계적인 피아니스트들이 연주하는 것을 녹음하여 관련 디지털 정보를 업로드한 스피리오가 해당 피아니스트의 피아노 연주를 선보이고 있다.

04 NFT 음악 시장의 출현

우리는 언제 어디서나 듣고 싶은 음악을 다양한 음원으로부터 비용을 지불하고 다운로드 받아 즐긴다.

2020년대에 접어들면서 흥미로운 음악 작품과 비즈니스가 선을 보였다. NFT(Non-Fungible Token 대체 불가 토큰: 유일한 디지털 자산을 대표하는 토큰) 음악 작품과 그것의 시장이 나타난 것이다. NFT 음악은 암호화 기술을 이용하여 노래와 연주를 디지털 자산으로 만들어 등록한 음악이다. NFT 음악에는 블록체인의 틀 속에서 저장되고 거래되는 최첨단 기술이 체화되어 있다. 따라서 NFT 음악은 위조나 변조가 불가능하다.

NFT 음악은 대체 불가의 고유한 인식 값을 부여 받음으로써 세계에 유일한 원본임을 보증 받는다. 세상에서 유일한 음악을 소장할 수 있으므로 음악의 가치는 높을 수밖에 없다. 조성진의 피아노 연주, 조수미의 성악곡, BTS의 음악이 NFT 음악으로 발매될 경우를 생각해 보면 전 세계적 차원에서 관심과 실제 수요가 어느 정도일 것인지 가늠해 볼 수 있다. NFT 음악이 재산 가치를 가지며 이를 수집하여 소유하고 거래하는 등 새로운 시장이 창출되는 것이다. 이러한 특징을 활용한 NFT 음악 작품과 시장은 가까운 미래에 폭발적으로 커질 것으로 예상된다.

05 인공지능 AI와 부가가치

경제행위는 유한성, 선택, 효용 극대화의 세 가지 조건이 충족되는 행위로 정의된다. 그것의 궁극적 목표는 경제적 진보이다. 어제보다 나은 오늘, 오늘보다 나은 내일의 삶을 추구하는 것이다. 경제적 진보를 가장 단순 명쾌하게 나타내 보여주는 고전적인 지표는 역시 GNP, 또는 일인당 GNP이다. GNP란 일정기간, 보통 1년이란 정해진 기간에 국민 모두가 만들어낸 부가가치의 총합을 의미한다. 부가가치는 노동과 자본 등을 투입하여 생산 활동을 하는 과정에서 만들어진다. 자본이 형성되기 이전인 고대 시기에는 특별한 자본의 투입이 없었으므로 노동만으로 부가가치가 창출된 것이다. 이후 석기, 청동기, 철기 시대를 지나며 각종 도구들이 생산과정에 투입되기 시작하였고 부가가치는 크게 증대하였다. 본원적 생산요소인 노동은 물론 도구 및 기계 등 자본이 투입되기 시작하면서 부가가치는 더욱 크게 증대되었다.

산업혁명 이후 근현대로 이어지면서 서서히 기계와 산업용 로봇 등이 사람의 노동을 대신하게 되었다. 1980년대 이후에는 노동을 대체하는

로봇 등 물적 자본의 투입은 물론 인적 자본과 지식 자본의 투입이 서서히 늘어나고 있다. 특히 제4차 AI 산업혁명이 진행되면서 현재 그리고 가까운 미래에는 AI가 거의 대부분의 일자리를 대체할 것으로 예상되고 있다.

06 수렴적 사고와 발산적 사고

인적자본과 지식자본의 원천은 인간의 사고와 생각이다. 인간의 사고와 생각은 두 가지로 나뉘는데, 하나는 수렴적 사고이고, 다른 하나는 발산적 사고이다.

수렴적 사고는 논리적 틀 속에서 해답을 찾아가는 생각의 흐름을 의미한다. 맞고 틀림이 명확하게 구분되어 나타나며 논리적으로 차근차근 답을 찾아가는 것이다. 궁극적인 답을 찾아 점차 한 곳, 한 점으로 논리가 수렴되는 현상을 나타내 보인다. 중요한 점은 이러한 수렴적 사고는 AI가 매우 훌륭하게 잘 수행할 수 있다는 것이다. 사람보다 더 정확하고 빠르게 할 수 있다. 수렴적 사고가 지배하는 일자리는 AI가 사람을 대체하며 빠르게 사라질 것이 확실하다. 과서 손과 발의 힘든 직업을 기계에 넘겨 준 것에 비교하여, 수렴적 사고의 세계를 AI에게 넘겨준다는 것은 두뇌의 기능을 AI에게 넘겨주는 것을 의미한다. 따라서 인간은 힘들고 복잡한 사고와 생각에서 해방되는 긍정적인 측면이 있다. 그러나 그 이면에는 논리적인 머리를 쓰는 일자리가 없어진다는 부정적인 측면이 함께 존재한다. 그런 가운데 수렴적 사고 측면의 인적 자본과 지식 자본이 AI에 체화되어 생산 활동에 투입되면 생산 활동이 효율적으로 이루어지고 상상을 초월하는 대규모 부가가치의 창출이 가능해진다.

한편 발산적 사고는 상상의 나래를 펴고 생각이 꼬리에 꼬리를 물면서

하염없이 발전해 나가는 것을 의미한다. 특정 논리의 틀이 존재하지 않고 정답도 없다. 발산적 사고의 과정은 AI가 파고들 여지가 지극히 제한적이다. 이러한 대표적인 분야는 바로 문화와 예술 분야이다. 발산적 사고의 과정을 거치며 상상의 세계 속에서 무엇인가를 창조해낸다면 그것이야말로 궁극의 부가가치인 것이다. 문화 예술로부터 창출되는 궁극의 부가가치는 그 크기를 가늠할 수 없다. 문화예술을 가격으로 평가하기 힘든 것도 이러한 이유 때문이다. 이런 부가가치를 슈퍼 부가가치(Super Value Added), 또는 메타 부가가치(Meta Value Added)라 부를 수 있다. 슈퍼 또는 메타 부가가치를 창출해내는 발산적 사고를 수행하며 창조적 생산 활동을 하는 것은 오로지 인간만이 해낼 수 있다. 아무리 강력한 능력을 가진 AI라도 발산적 사고를 하기는 어렵기 때문이다.

07 미래, 발산적 사고의 시대

AI 아트 작품들이 이미 우리 사회에 자리를 잡고 있으며 관련 시장까지 형성하고 있다. 이는 AI가 인간의 발산적 사고의 세계에 접근하고 있음을 나타내 보여주고 있다. 이 가운데 사람의 감성을 인식하고 대응하는 AI 서비스 로봇이 이미 개발되어 상용화되고 있다. 대표적인 것은 소프트뱅크사의 Pepper라는 AI 서비스로봇이다. Pepper는 영업 매장의 판매원으로 실전 배치되어 다양한 고객에게 맞춤 영업 서비스를 훌륭하게 제공하고 있다. AI 서비스 로봇이 감정노동자를 완전히 대체하는 것도 가까운 미래의 일이다.

AI가 발산적 사고까지 가능해지면 문화예술 분야에서도 인간이 더 이상 활동의 주체가 되지 못할 수 있다. 상상의 나래를 펴는 것조차 AI에 의존하게 된다는 것이다. 인간의 문화 예술 활동에 따라 창조되는 슈퍼

부가가치, 메타 부가가치를 AI가 쓱쓱 만들어낸다면 우리의 경제사회, 문화예술은 과연 어떤 모습으로 변하게 될까? 새롭게 나타나는 문제들은 어떤 것일까?

AI시대로 접어들면서 인간은 수렴적이고 논리적인 사고의 대부분은 이미 AI에 의존하고 있다. 발산적이고 상상적인 사고의 일부분까지도 과감하게 AI에게 맡기고 있다. 그렇다면 앞으로 인류가 해야 할 일은 더욱 넓고 깊은 발산적, 상상적 사고의 세계로 나아가는 것이다. 즉 지식과 지성의 세계는 AI에게 맡기고 감동과 감성의 세계로 더 멀리, 더 깊게 들어가야 한다.

08 수렴적 사고의 시대 vs 발산적 사고의 시대

호모사피엔스의 출현 이후 고대문명에서부터 오늘에 이르기까지 인류의 사고 활동의 추세를 역사적으로 정리해 보면 각 시대별로 명확하게 다르게 나타나고 있다. 수렴적 사고가 지배적인 시대와 발산적 사고가 지배적인 시대가 교대로 나타난 것이다.

수렴적 사고가 지배적인 시기에는 논리성이 확신되면서 과학 기술이 놀랄 만큼 발전하였다. 반면에 발산적 사고가 지배적인 시대에는 사람들의 상상의 날개가 넓게 펼쳐지면서 인문, 문화 예술이 심화되고 발전하였다. 이렇듯 서로 다른 생각과 사고 활동이 교대로 나타나며 고대, 중세, 근대, 그리고 현대로 이어지고 있다. 즉 수렴적 사고에서 발산적 사고로, 다시 발산적 사고에서 수렴적 사고로 바뀌면서 기존의 시대는 마감되고 새로운 시대가 열리는 변화와 발전을 반복하며 인류 역사가 앞으로 나아가고 있는 것이다.

고대에는 최초의 과학 기술이 발견되고, 발명되어 자리 잡으며 문명사

회를 이끌었다. 따라서 고대의 시기는 논리의 세계인 수렴적 사고가 지배적이었던 것으로 볼 수 있다.

고대 이후 중세/르네상스로 이어지면서 종교와 문화 예술이 지배적인 사회가 되었다. 이 시기에는 종교와 문화 예술의 세계에서 상상의 나래를 펴는 발산적 사고가 상대적으로 강하게 나타났다.

근대로 접어들면서 다시 수렴적 사고가 지배적인 사회로 이행하면서 과학 기술 문명이 꽃을 피우며 산업혁명을 맞이한다. 근대의 과학 기술 문명으로 물질적 풍요로움이 정점에 이르게 되자 물질문명에 대한 관심은 점차 시들해지면서 다시 정신적 자유로움으로 바뀌고 있다.

현대, 그리고 가까운 미래에는 발산적 사고의 세계에서 상상의 날개를 펼치는 새로운 세계가 열리고 있는 것이다. 이런 새로운 세계에서 AI 기술과 예술과 경제 등 인류 사회가 어떻게 또 얼마나 변화해 나갈지 상상의 날개를 펼쳐 가까운 장래를 그려보아야 지금 무엇을 어떻게 준비할 것인지 답을 얻을 수 있을 것이다.

09 Post AI, 인공지능 시대로부터 인공 감성의 시대로

1차 산업혁명(1770년)에서 2차 산업혁명(1890년)으로 넘어가는데 120년이 걸렸다. 2차 산업혁명에서 3차 산업혁명(1970년)으로는 80년, 다시 3차에서 4차 산업혁명(2010년)으로 이어지는 데에는 40년이 걸렸다. 산업사회 변화의 주기가 점점 짧아지고 있다. 우리의 일상도 빠르게 변화하고 있으며 가까운 장래에는 더욱 빠르게 변할 것이다. 산업사회의 혁명적 변화의 주기가 120년, 80년, 40년으로 짧아지고 있는 바, 제4차 산업혁명에 이은 제5차 산업혁명의 주기는 20년이 될 것으로 예상된다. 제4차 산업혁명이 2010년대에 시작되었으므로 2030년대에 제5차 산업 혁명기

를 맞이할 것이다.

2030년대의 제5차 산업혁명은 어떠한 분야에서 어떻게 전개될지, 현재의 AI 산업사회를 뛰어넘는 혁명적인 변화는 어떤 것일지, 그 답은 어제와 오늘의 산업사회에서 찾아야 할 것이다. 지금까지 기술의 발전은 사람의 손과 발을 편하게 하였고, 이제는 두뇌까지 기계가 대신하는 시대로 되었다. 그렇다면 남은 것은 사람의 정신과 감성과 마음이며 이것을 대신하는 기술이 나타나는 것은 아닐까. AI 시대에 "지능의 인공화"가 이루어졌다면 다가오는 미래에는 "감성의 인공화"로 나아갈 것으로 사료된다. 가까운 미래에는 서비스, 문화, 예술 등의 분야에서 우리 생활 속에 인공 감성(AS: Artificial Sensitivity)이 큰 비중을 차지하는 등 인공 감성 AS 시대로 이행할 것으로 예상된다.

그러나 지금의 우리는 AI 산업사회로의 전환조차 따라가기 쉽지 않은 상황이다. AI의 출현으로 일자리가 없어진다는 생각에 걱정이 앞서기도 한다. AI 산업사회에 충분히 그리고 완전히 적응하지도 못한 상태에서 10년 후 가까운 미래에 또 다시 혁명적 차원의 인공 감성 AS 사회를 맞이하게 된다는 것은 놀람과 함께 걱정이 앞선다. AS 시대에는 지능을 뛰어 넘어 감성의 세계까지 고도의 정보 판단 기계에 맡기게 된다. "지능의 인공화"를 뛰어 넘어 "감성의 인공화"로 이어지는 시대에는 경제는 물론 예술 세계까지 완전히 변하게 될 것이다. 우리는 아날로그로부터 디지털 산업사회로의 변화에 적응하는 것도 쉽지 않았다. 게다가 곧바로 이어진 AI 산업사회의 변화까지 받아들여야 하는 버거운 상황에 놓여 있다. 그런 가운데 또 다시 가까운 미래에 제5차 AS 산업혁명의 물결이 몰아치게 된다면 기대를 넘어서서 불안, 걱정과 함께 살짝 공포까지 느껴지기도 한다.

인공 감성 AS 산업사회에서는 사람의 마음과 정서 등 감성의 세계까지

기술 영역이 확장되면서 감성의 산업화가 이루어질 것이다. 뿐만 아니라 AS의 예술 세계도 새롭게 나타날 것이다. 지금까지의 예술은 사람이 주체가 되어 상상의 날개를 펼치며 새로운 것을 창조하였다면, 지금부터는 AS가 사람을 대신하거나 또는 사람을 능가하여 더 크고 강력한 상상의 날개를 펼치게 된다. AS가 펼치는 상상의 폭과 깊이는 가늠할 수 없을 정도로 확산될 것이다.

10 아득한 과거, 머나먼 미래

머나먼 과거로부터 오늘, 그리고 가까운 미래까지 음악과 함께 경제 이야기를 풀어 보았다. 과거의 역사는 현재의 우리에게 아무것도 가르쳐 주지 않는다. 그러나 과거로부터 배우지 않는 사람에게는 반드시 벌을 내린다. 어제를 되돌아보고 배워야만 오늘을 알 수 있다. 어제와 오늘에 대한 이해는 미래를 내다보는 혜안을 갖도록 도와준다. 미래를 열어가는 열쇠를 쥐고 있는 것은 과거이므로 그 이야기에 귀를 기울여야 한다.

제1차 산업혁명 이후 2차, 3차 산업혁명을 지나오면서 사람의 육체적, 신체적 기능의 대부분을 기계가 대신해 왔다. 기계 덕분에 손과 발이 자유롭게 되었으며 편하고 풍요롭게 살 수 있었다. 이제 4차 산업혁명, AI 시대로 접어들면서 사람의 정신적 사고의 기능까지 AI가 대신해 주는 시대를 맞이하고 있다. AI가 인간의 두뇌를 대신하게 된 것이다. 특히 AI는 사람의 두뇌 기능 가운데 수렴적 사고의 세계로 이미 깊숙이 들어와 있다. 그러나 AI가 사람의 발산적 사고의 세계에는 아직 들어오지 못하고 있다.

현재의 AI 예술은 빅 데이터의 바다에서 딥러닝을 하며 논리적이고 수렴적인 사고 과정을 통하여 새로운 무언가를 만들어 내는 것에 불과하다.

AI의 딥러닝의 결과가 사람이 할 수 있는 것을 크게 넘어서고 있으므로 놀라움과 감동을 전해주고 있는 것이다. 그러나 가까운 미래에 인공 감성 AS가 인간의 발산적 사고까지 할 수 있게 된다면, 경제는 물론 예술의 세계가 지금과는 전혀 다른 차원의 세계로 변하게 될 것이다.

인공지능 AI와 인공 감성 AS, 그리고 예술과 경제, 그 융합은 벌써 시작되었다. 이제부터는 더욱 빠르게 진화할 것이다. 인류를 대신하여 인공지능과 인공 감성이 예술과 경제의 많은 부분을 주도하게 될 미래를 맞이하면서, 우리는 무엇을 어떻게 준비해야 하는지 깊은 성찰이 필요한 때이다.

참고문헌 (가나다순)

- 갈브레이스 지음, 최황열 옮김, 『새로운 산업국가』, 홍성사
- 갤브레이스 지음, 노택선 옮김, 『풍요한 사회』, 한국경제신문
- 구자현, 『음악과 과학의 만남』, 경성대학교 출판부
- 권순훤, 『나는 클림트를 보면 베토벤이 들린다』, 쌤앤파커스
- 권터 바루디오 지음, 최은아, 조우호, 정항균 옮김, 『악마의 눈물, 석유의 역사』, 뿌리와이파리
- 그라우트, 팔리스카, 부르크홀더 지음, 민은기, 오지희, 이희경, 전정임, 정경영, 차지원 옮김, 『그라우트의 서양음악사』, 이앤비플러스
- 김동욱, 『세계사 속 경제사』, 글항아리
- 김문경, 『구스타프 말러』, 밀물
- 김정현, 『클래식 바이블』, 일진사
- 김학은, 『돈의 역사』, 학민글밭
- 김효근, 『경영예술, 혁신 성장의 뉴 노멀 패러다임』, 독서광
- 니시하라 미노루 지음, 정향재 옮김, 『클래식을 뒤흔든 세계사』, 북뱅
- 나카노 교코 지음, 이연식 옮김, 『명화의 거짓말』, 북폴리오
- 노엘라 지음, 『그림이 들리고 음악이 보이는 순간』, 나무수
- 니콜라우스 드 팔레지 외 지음, 김수은 옮김, 『음악사의 운명적 순간들』, 열대림
- 라이지엔청 지음, 이명은 옮김, 『경제사 미스터리 21』, 미래의 창
- 르네 데카르트 지음, 김선영 옮김, 『정념론』, 문예
- 리롱쉬 지음, 원녕경 옮김, 『로스차일드 신화』, 시그마북스
- 리비-바치, 마씨모 지음, 송병건, 허은경 옮김, 『세계 인구의 역사』, 해남
- 리처드 스미튼 지음, 김병록 옮김, 『월스트리트의 최고의 투기꾼 이야기』, 도서출판 새빛
- 리처드 스템프 지음, 공민희 옮김, 『교회와 대성당의 모든 것』, 사람의무늬
- 리처드 왓슨 지음, 이진원 옮김, 『퓨처마인드, 디지털 문화와 함께 진화하는 생각의 미래』, 청림출판

- 마이클 채넌 지음, 박기호 옮김, 『음악 녹음의 역사: 에디슨에서 월드 뮤직까지』, 동문선
- 매슈 애프런, 『The Essential Duchamp』, Philadelphia Museum of Art
- 문소영, 『그림 속 경제학』, 이다미디어
- 미츠토미 도시로 지음, 이언숙 옮김, 『오케스트라의 비밀』, 열대림
- 민은기, 『서양음악사』, 음악세상
- 박근도, 『호모 커피엔스』, e하이북스
- 박수이, 『국제무역사』, 박영사
- 박재선, 『세계사의 주역 유태인』, 모아드림
- 박창호, 『클래식의 원시림 고음악』, 현암사
- 발터 한젠 지음, 김용환, 나주리, 이성률 옮김, 『바그너 영원한 신화』, 음악세계
- 베르너 좀바르트 저, 이상률 옮김, 『사치와 자본주의』, 문예출판사
- 베르너 좀바르트 저, 황준성 옮김, 『세 종류의 경제학, 경제학의 역사와 체계』, 숭실대학교 출판국
- 변혜련, 『몬테베르디』, 한국학술정보
- 성제환, 『피렌체의 빛나는 순간』, 문학동네
- 소스타인 베블런 지음, 임종기 옮김, 『유한계급론』, 에이도스
- 신동헌, 『음악사 이야기』, 서울미디어
- 심종석, 『무역과 전쟁』, 삼영사
- 심승진, 『국제경제 관계의 이해』, 경북대 출판부
- 이쿠티기의 아스시 지음, 김서준 옮김, 『클래식 명곡 101 비하인드 스토리』, 드림타임
- 알렉산더 융 편저, 송휘재 옮김, 『화폐 스캔들』, 한국경제신문
- 알렉산드로 지로도 지음, 송형기 옮김, 『철이 금보다 비쌌을 때: 충격과 망각의 경제사 이야기』, 까치
- 에드워드 로스스타인 지음, 장석훈 옮김, 『수학과 음악』, 경문사
- 에드워드 챈슬러 지음, 강남규 옮김, 『금융 투기의 역사』, 국일증권경제연구소
- 요코야마 산시로디음 지음, 이용빈 옮김, 『슈퍼리치 패밀리』, 한국경제신문
- 웬디 톰슨 저, 정임민 역, 『위대한 작곡가의 생애와 예술』, 마로니에북스
- 유발 하라리 지음, 조현욱 옮김, 『사피엔스』, 김영사
- 유현영, 「칸딘스키, 음악과의 아날로지」, 미술세계 2003년 4월호(통권 221호)
- 윤성원, 『음악과 매트릭스』, 세종출판사

- 이승재, 『석유의 신화』, 한국석유개발공사
- 이시이 히로시 지음, 강진희 옮김, 『의외의 클래식 음악사』, 청어람
- 이용숙, 『오페라』, 행복한 중독
- 제레드 다이아몬드, 『총, 균, 쇠: 무기, 병균, 금속은 인류의 운명을 어떻게 바꿨는가』, 문학사상사
- 전원경, 『예술, 역사를 만들다 예술이 보여주는 역사의 위대한 순간들』, 시공아트
- 정윤수, 『클래식 시대를 듣다』, 너머북스
- 조너선 윌리암스 편저, 이인철 옮김, 『돈의 세계사』, 까치, 1998
- 조복행, 『공연예술의 경제적 딜레마』, 연극과 인간
- 존 러스킨 지음, 곽계일 옮김, 『나중에 온 이 사람에게도, 생명의 경제학』, 아인북스
- 존 스탠리 지음, 이창희, 이용숙 옮김, 『천년의 음악여행』, 예경
- 지명숙 & B.C.A. 왈라벤, 『보물섬은 어디에: 네덜란드 공문서를 통해 본 한국과의 교류사』, 연세대학교 출판부, 2003, pp 46-52.
- 최병서, 『예술, 경제와 통하다』, 홍문각
- 최영순, 『경제사 오디세이』, 부·키
- 커틴 지음, 김병순 옮김, 『경제 인류학으로 본 세계무역의 역사』, 모티브
- 최연수, 『세계사에서 경제를 배우다』, 살림.
- 캐서림 이글턴, 조너선 윌리암스 외 지음, 양영철, 김수진 옮김, 『Money 화폐의 역사』, 말글빛냄
- 케네, 『경제표』, 1758
- 콘라트 바이키르헤르 지음, 전훈진 옮김, 『유쾌한 클래식음악』, 이룸출판사
- 토마 피케티 지음, 장경덕 외 옮김, 『21세기 자본』, 글항아리
- 토인비, 『역사의 연구』, 바른북스
- 톰 필립스 지음, 황혜숙 옮김, 『음악이 흐르는 명화 이야기』, 예담
- 하워드 구달 지음, 장호연 옮김, 『하워드 구달의 다시 쓰는 음악 이야기』, 뮤진트리
- Baumol W.J. and Bowen W.G., 『Performing Arts : The Economic Dilemma』, New York, Twentieth Century Fund
- Baumal H. and W.J. Baumol, 『The Mass Media and the Cost Disease』, in W.S. Hendon, et., 『The Economics of Cultural Industries』.
- Benfield E.C., 『The Democrtic Muse』, New York Basic 1984
- Bruno S. Frey, 『Arts and Economics Analysis and Cultural Policy』, Springer

- Carl-Johan Dalgaard, Nicolai Kaarsen, Ola Olsson and Pablo Selaya, 『Roman Roads to Prosperity: Persistence and non-Persistence of Public Goods Provision』, July, 2018. Economics with Ancient Data Session, 2019 AEA
- 『The Courtauld Gallery Masterpieces』, 2007 SCALA
- De Rynck, 『How to Read a Painting, Decoding, Understanding and Enjoying the Old Masters』, Thames & Hudson
- Flavio Febbraro, Burkhard Schwetje, 『How to read World History in Art』, 2010 Ludion
- GGDC Maddison Project Data Base
- Haag E., 『Should the Government Subsidize the Arts?』, Policy Review 10 1979
- Heilbrun J. and Gray C.M., 『Economics of Art and Culture』, Cambridge University Press
- Horowitz et al., 『Public Support for Art: Viewpoints Presented at the Ottawa Meetings』, Journal of Cultural Economics, 13/2 1989
- Globerman S. and Book, S.H., 『Statistical Cost Functions for Performing Arts Organization』, Southern Economic Journal 40.
- Karin Sagner-Duchting, 『Claude Monet』, Taschen
- Lange M., Bullard J., and Luksetich W. and Jacobs P., 『Cost Functions for Symphony Orchestra』, Journal of Cultural Economics 9.
- Mulcahy K.V. and Swaim R., 『Public Policy and the Arts』, Boulder, Colo. 1982
- Netzer, D., 『The Subsidized Muse』, Cambridge University Press 1978
- Terry P.C., Karageorghis, C.I., Saha, A.M. and D'Auria S. 『Effects of Synchronous Music on Treadmill Running among Elite Triathletes』, Journal of Science and Medicine in Sport, 15/1 2012
- 『The Wallace Collection』, 2005 SCALA

농업혁명부터 AI혁명까지
음악에서 경제를 듣다

2022년 1월 22일 초판 발행

지은이 | 심 승 진
펴낸이 | 양 진 오
펴낸곳 | (주)교학사
편집 | 김덕영

등록 | 제18-7호(1962년 6월 26일)
주소 | 서울특별시 금천구 가산디지털1로 42(공장)
　　　 서울특별시 마포구 마포대로14길 4 (사무소)
전화 | 편집부 (02)707-5311, 영업부 (02)707-5155
FAX | (02)707-5250
홈페이지 | www.kyohak.co.kr

ISBN 978-89-09-54740-6　　03600